對話

WHAT'S NEXT

三十×30

WHAT'S NEXT 三十 × 30：對話

作　者／又一山人（黃炳培）

責任編輯／張宇程　蔡梲音

平面設計／又一山人（黃炳培）　黃名頌

美術製作／楊啟業　穆國敏　冼惠玲

出　版／商務印書館（香港）有限公司
香港筲箕灣耀興道三號東匯廣場八樓
http://www.commercialpress.com.hk

發　行／香港聯合書刊物流有限公司
香港新界大埔汀麗路三十六號中華商務印刷大廈三字樓

印　刷／中華商務彩色印刷有限公司
香港新界大埔汀麗路三十六號中華商務印刷大廈

版　次／二零一四年七月第一版第一次印刷
©2014商務印書館（香港）有限公司
ISBN 978 962 075 6153
Printed in Hong Kong

目錄

排序為又一山人三十年工作中，
他們先後走進山人生命的時序。

序／香港展覽

一行禪師

自由和自在為創作之基石。修行以接近自己內在的苦難、周遭的苦難、世上的苦難，為能深入觀之，終能了然。自由和自在由此修行而生。

明了苦難，方有慈悲，怨怒得以消解。我變得更自由、更輕盈，更能接近自己的、身邊的生命中的奇妙，獲得潤澤、得以復癒。

創作就是表達分享我的自由和慈悲的願望。

刷牙的時候、為菜園澆水、淋浴、洗碗時，都在播下我創作的種子。專心當下誠意做這些事時，我與內心所在深深交流、領悟，悲憫悠然而生。

我的作品是在這樣的過程中誕生、成長的。坐下來寫、唱、畫也只是傳遞的時刻而已。

我期盼自己所創作的能啟發人們接觸自己內在的苦難、世上的苦難，從而有更大的領會和慈悲，生命也就能有更大的自由和自在了。

／一行禪師／

釋一行禪師

現代著名佛教禪宗僧侶，詩人、學者及和平主義者。入世佛教倡導者。一九二六年生於越南。十六歲出家，二十三歲成為臨濟禪宗第四十二代傳人。六十年代開始投身社會運動，後到美國講學，推動反戰思想，曾獲提名諾貝爾和平獎候選人。一九七三年起流亡海外，在各國弘法，後在法國南部建立禪修道場。二零零五年准予回越南弘法。曾撰寫多本著作，包括：《佛之心法》、《放下心中的牛》等。

序

李焯芬

心包太虛、自由自在

創作人創意無限，乃理所當然之事。但能夠與三十個業界翹楚進行個別互展和心靈對話的創作人，世間又會有幾個？這樣看來，本書絕對是個原創性的大突破。

之所以有這樣一個別開生面的原創性突破，我認為是跟作者多年來的精進修行及心靈感悟有關的。我所認識的又一山人是個非常認真、非常精進的修行人，並且能夠把佛法很自然地融入到自己的生活和創作中去。

大家可能記得：又一山人近年經常穿着一件自己設計的T恤，前面寫着「未來」兩個字，後面則寫着「過去」兩個字，十分創意又生動地提醒我們要活在當下。

我還記得又一山人多年前創作的一件展品：一塊很普通的壁報板，展題是《本來無一物》。試想想：壁報板上每天或每週都可能會有人貼上新的告示，又會把舊的、過時的告示拿下來。在不同的時間裏，壁報板會展示不同的內容。這和我們生活的社區乃至整個地球其實並無兩樣。不同的時間，或不同

李焯芬

一九四五年出生，為著名專業地質工程師及水利專家。曾任香港大學副校長，現為香港大學專業進修學院院長及香港大學土木工程系講座教授，兼任香港中華文化促進中心理事會主席及香港大學饒宗頤學術館館長。李氏熱心社會事務，常參與慈善團體並投身義務工作，二零零五年獲頒授銀紫荊星章。身為佛教徒的李教授曾撰寫多部暢銷心靈小品，包括：《心無罣礙》、《活在當下》、《輕安自在》等。

的時代，同一個地點就會像個舞台一樣陸續上演不同的劇目。一套戲演完了，又會有新戲接着上演。人生也像舞台上演出的劇目那樣，不時更換，不時變化，這正正就是佛教所說的「無常」。曾幾何時，地球的主人曾經是恐龍，如今是自稱為萬物之靈的人類。又一山人用一塊簡單的壁報板，點出了「無常」這個顛破不滅的真理。

這兩個例子，反映了又一山人對佛法證悟的深度，與及佛法對其生活和創作的影響。正如一行禪師所言，佛法能讓人從種種執着的桎梏中解放出來，從而得到一個真正自由自在的心靈。對一個創作人來說，有個自由自在的心靈，就能有無限的創意。這也是一行禪師大批詩歌創作靈感的泉源。有個自由自在的心靈，人就更能圓融無礙，像星雲大師所說的「心包太虛」，能包容別人、包容一切。這本書記錄了作者與三十位著名的創作人和藝術家的個別互展、作品對比，和心靈對話。藝術界的朋友們都不難明白，這在藝術界極為稀見；如非絕後，恐怕也是空前了。許多成名的藝術家往往會認為自己的作品是最好的。如非有個廣大的包容心，這種互展和對比實在難以做到。

我為又一山人在精進菩提行中所達到的境界而由衷高興。what's next? 展望將來，當然是更徹底的證悟，更多讓人讚嘆不已和欣喜莫名的優秀作品了。

李焯芬／

序／深圳展覽

華・美術館

宗白華在《美學散步》中曾說，文藝站在道德和哲學旁邊並立而無愧，它的根基深深地植在時代的技術階段和社會政治的意識上面，它要有土腥氣，要有時代的血肉……指示着生命的真諦，宇宙的奧秘。

創作亦如此，如果把創作視為一種溝通，作品應當呈現態度與觀點，應流露出創作人情感人性和人格，映現當下的世界與時代精神。當我們把目光停留在今天、周遭，我們仍能感受到一股湧動不息的精神力量，它以深雋的目光，關注着我們和我們生活的世界，它孤立絕緣，以喚醒沉睡的意識，帶出生命的啟示。

活躍於香港創作界的又一山人（黃炳培），從廣告創意、設計、攝影、錄像，到以「社會義工」的身份參與不同領域的創作三十年，其間先後際遇三十位志同道合的創作人。他們彼此心靈相照，堅持以個人價值與理想訴諸社會；他們跨越領域的間隔，以作品互訴心襟，開啟了一次讓人心生感動的對話。

what's next 30×30 創意展以三十年三十人為線，通過「社會」、「理想國」、「時間‥生命」三個主題呈現這一漫長的對話，以傳遞這些創作人

對自我與社會的認知，對自然與生命的態度，以窺視創作背後的價值觀，

以引發我們新的思考⋯what's next?

華．美術館／

華．美術館

中國首家以先鋒設計為主題的美術館，二零零八年在深圳開幕，面積三千餘平方米，以關注和推動設計為發展方向，包括平面設計、空間設計、產品設計、服裝設計、數碼、影像、動漫等各個領域，通過專題展覽、公開講座、學術論壇、交流活動、設計教育等方式，引進國內外設計理念，展示最新設計思潮，發掘和培養藝術設計人才。

前言

又一山人

反正都是一個借口，皆因一個理由……

借口：
我要為自己做三十年創作來個（小）總結，然後再上路。

理由：
然後想了又想，何不宏觀地看看創作村的生態，
過去和現在，正在怎樣迎接明天。
三十年路途上遇過很多不同目標的創意同業，同志。
很多成功的，很多我尊重的，更有我敬佩的，
一小族羣的創作理念原動力，亦有別於其他大隊中人，
其堅持和執着每每在鼓勵和鞭策我自己堅守在本份上……
三年前就開始了這個構想，集合一羣志向相同的人，
發一個更大的聲音和呼喚，於是 what's next 30×30 就慢慢推進。
多謝三十單位（共三十二人）共同參與和支持，

這橫跨四個世代的族羣，對我行過的每一步意義重大，包括着啟發、感動、教誨、激勵和希望。

有一點我倒為自己慶幸；因為我好奇，因為我的廣告工作，因為運氣，三十年來行過，飛過比很多人多的路，見過很多人、情、事……

三十年來不斷地問：何謂創作，為何創作。

創作。是關於人生的事情。

創作。是為社會議題帶出靈感、對話、發聲……

創作。是歷史、文化和個人情懷。

創作。是商業的手段。

看着自己，沒因走到太遠，不懂路回家。

當下，我站在自己的家，自己的心田。

與大家共勉。

又一山人（黃炳培）╱

又一山人（黃炳培）

著名設計師及藝術創作人。黃氏畢業於香港工商師範學院設計應用系。曾擔任多間國際知名廣告公司的創作總監職位。五年平面設計，十五年之廣告創作生涯後，轉為電視廣告導演，成立三二一聲畫製作公司。於二零零七年成立八萬四千溝通事務所。黃氏之藝術、設計、攝影及廣告作品屢獲香港、亞洲及國際獎項逾五百多項。其藝術作品多次於香港、海外展出及獲多間國際美術館、藝術館永久收藏。又一山人亦獲二零一一香港藝術發展獎之年度最佳藝術家（視覺藝術）大獎及香港藝術館頒發之香港當代藝術獎二零一二。

除商業創作外，又一山人對攝影及藝術十分熱衷及積極，尤其專注社會狀況之題材。過去十多年間，他以《紅白藍》一系列作品積極推動正面香港精神；並得到香港本地及國際關注。二零零五年代表香港參加威尼斯藝術雙年展。

數年前開始學佛後，又一山人的創作都滲着佛家思想；並以弘法為己任，希望透過作品宣揚平等和諧，世界大同。

www.anothermountainman.com

又一山人　對話

靳埭強

又一山人

二零一零年十一月十五日
會面
@靳埭強工作室／中國香港

靳埭強 BBS

一九四二年生於廣東番禺，一九六七年來港定居並開始從事設計工作，屢獲獎項，受高度學術評價。

一九七九年為首位設計師獲選香港十大傑出青年，一九八四年是唯一的設計師獲頒贈市政局設計大獎，一九九五年首位華人名列世界平面設計師名人錄，一九九九年獲香港特區頒予銅紫荊星章勳銜，二零一零年再獲銀紫荊星章勳銜。

靳埭強的設計及藝術作品獲獎無數，並經常在本地及海外各地展出。二零零二年，香港文化博物館舉辦《生活‧心源 —— 靳埭強設計與藝術大展》；二零零三年，日本大阪DDD畫廊主辦《墨與椅 —— 靳埭強＋劉小康藝術與設計展》；二零零七年，靳氏與丹麥皇家哥本哈根瓷器製造廠合作，創作一套名為《華宴》的青花餐具，以紀念香港回歸祖國十周年，該套作品其後於香港、北京、多倫多、米蘭、倫敦及紐約作巡迴展覽。

靳埭強熱心藝術及設計推展的工作，其中包括擔任汕頭大學長江藝術與設計學院院長、中央美術學院客座教授、清華大學客座教授，另為香港設計師協會資深會員及國際平面設計師聯盟（AGI）會員。二零零五年獲香港理工大學頒授榮譽設計學博士。

3

黃：我們討論的題目是「明天」或「將來」。你一路走來是怎樣看「明天」的呢？大家都知道你由開始時不是做創意工作而是從事裁縫的，甚麼驅使你不再做裁縫工作？

靳：在入行時，我的年紀只有十五歲，根本沒有考慮哪種職業對自己的前途較有幫助，小時候未做裁縫之前，有想過將來要做甚麼，因為喜歡畫畫，所以曾想做畫家。而因我的父親是位裁縫，我也有想子承父業。十五歲來香港，當時讀書很辛苦，程度追不上，加上當時家境不好，於是便做裁縫。學滿師三年時，也有想過做畫家。

黃：當裁縫是你自發學習還是被父親要求？

靳：是父親要求的。他帶我到裁縫師傅學師。雖然當時父親是裁縫師傅，但我是在別人的洋服店工作，滿師後才回父親處學習裁剪。當時也想過將來是否要發展藝術，但當時只想安分地做下去，做畫家的念頭於是慢慢淡忘，直至工作了五、六年後開始感到沉悶。

黃：是否度身訂造的那種？

靳：當時量度了客人的身材及記下要求，選了布料後便開始幫客人縫製衣服，沒有甚麼創意可言，只是刻板式地工作。工作了一陣子，我只看見整件衣服製作的一個小工序，卻看不到職位有何晉升機會，你需要經過長時間等別人離開了才有機會上位。如開辦洋服店，自己又沒有事業心做老闆，於是覺得很沉悶。之後，開始看報紙、雜誌、書籍思考人生，那時開始想將來的事。

黃：當時是多少歲？

靳：二十至二十一歲左右，至二十二歲才真正做藝術，至二十三歲開始學習畫畫。那時每星期週末會往伯父家學習素描及水彩。平常日子便只看畫冊、藝術書籍及其他文藝書刊，寫作、寫日記及作詩，追求年青

1 一九六三年於香港成立，創會成員包括呂壽琨、王無邪等藝術家。前身為「現代文學美術協會」。

2 香港作家、畫家。現為香港藝術館名譽顧問。曾隨呂壽琨習水墨畫。後任教於中大校外進修部。著有《平面設計原理》等。

人的文藝生活。

黃　當時是五十年代吧？

靳　應該是六十年代初期吧，我在一九六五年左右才正式學習素描及水彩，當時還有從事裁縫工作，日間工作晚間學畫畫。學至第二年時，便注意藝壇那些畫家比較好，自己喜歡看哪些藝術，看書籍及畫展，看見中元畫會[1]前輩的作品時便很想跟他們學習。看過王無邪[2]的個人畫展後，我喜歡上他的作品，當時他在大學校外進修部開辦課程，於是便跟隨他學習，起初也不知他會教甚麼，報了名才知原來是教設計基礎課程。

黃　當初你只想跟他學畫。

靳　色彩學是藝術的一個元素，沒想到是設計基礎課程。在色彩學之後，便是立體設計及立體造型雕塑，原來都是基本設計入門課，自己也喜歡而且成績也不錯，連老師也讚賞我。後來經同學介紹當上設計師，在百貨公司和他一起工作，這是我第一份設計工作。

黃　當時是甚麼年份？

靳　一九六七年。當時不知道當設計師將來有甚麼前途，因為自己的理想是當畫家，不是設計師；設計和藝術是同類，也能有所發揮，這份工作放工時間是六時，能配合晚上進修的時間。後來，我發覺中大及港大校外進修部在晚上也舉辦很多藝術課程，於是便繼續學習水墨畫、西洋藝術史和實驗性創作等。

黃　當時的設計圈仍是未上軌道吧。

靳　當時仍沒有設計行業，只是商業美術。我感覺純藝術應是清高的，但事實上沒有這種東西，當時是一種誤解。十二堂的課有說到甚麼是設計，但事實，

3
包浩斯（Bauhaus）是二、三十年代德國一間現代藝術和建築學校，現已延伸至現代主義的代名詞，其理念銳意探索、改革創新，對現代藝術風格有關鍵影響。

4
曾留學德國修讀設計，受包浩斯風格影響。後開設恒美商業設計公司，及於中大校外進修部教授平面設計課程。

靳　甚麼是包浩斯3，學習這種設計思潮是怎樣來的。完成了三個月課程，便喜歡了設計。

黃　你工作了多久才成立自己的公司？

靳　我工作了九年才成立公司，在百貨公司當設計師是一年時間。我生平的第二位老師鍾培正4在歐洲留學回來，教圖像設計（graphic design），後來他聘請了我到他的公司工作。我一直在公司工作了八年，也沒想過自立門戶，也沒想過將來，我覺得工作開心，又可發揮和學習便可。

黃　甚麼時候有這種念頭呢？

靳　老闆決定放棄香港事業回加拿大，並把生意交給家人管理，但接任人不很理解設計的東西，我感覺是不同道，於是便離開。離開時沒任何計劃，也不知應找甚麼工作。我最初只是想接兼職工作，後來遇到舊同事才一起成立公司。我從來沒打算及預測將來的發展，只是期望要達成甚麼目標，例如：理想是當藝術家，藝術創作可以反映當下的社會時代，造出來的東西希望有人看到，令我在歷史上留下我的人生價值。

黃　當時你是三十多歲吧？

靳　立志時是二十五歲前，我一九六六年十月三十一日開始寫日記前像宣言的年終總結，第二天便開始寫日記了，雖然只寫了一年便沒再寫，但這篇宣言好像生命高潮，讓我決定未來怎樣做。

黃　是甚麼突然間驅使你這樣？

靳　可能沿於我對生命思考的問題。第一，我年輕時體弱多病，於是突然想到生命意義的問題。另外，我開始閱讀書籍及結交筆友，加上失戀的痛苦，於是想到人生的問題，我希望我的人生有意義，可在世間留

下一些東西。當然服務別人，為別人造衣服都是一種奉獻，沒有貴賤之分，但這些未必可以留下來。我那時開始喜歡音樂，古典及流行音樂都喜歡。我覺得藝術家是很厲害的。我喜歡的程度甚至到後來看心理及藝術家傳記，喜歡貝多芬及蕭邦等偉大的藝術家；我想：為甚麼他們的音樂造詣那麼厲害？可以跨國界，令人欣賞，豐富人的生活，令人有積極的想法。我想到我喜歡畫畫，藝術又是這麼好的東西，那不如試試去做藝術家。

黃　一九七二年你設計鼠年郵票時，是成立公司前期還是後期？

靳　當時還沒成立公司，是幫別人打工，郵票設計是私人工作，我受聘提交個人設計。這不是我第一套設計的郵票，第一套是豬年郵票，第二套是童軍鑽禧記念郵票，鼠年是第三套。當年很幸運，因為他們首次選用香港設計師，除了我還有另一位同學及一位老師參加，他們選擇了三位設計師最後再選出一位，其中我贏了。當年他們沒有甚麼諮詢委員會，是直接由郵政司及副手處理。當年鼠年郵票我提交了兩份設計草稿給郵政司，他們二選其一。

黃　那個郵政司是外籍人士還是本地人士？

靳　他是一位英國人。

黃　當年我只有十二歲，看到這個鼠年郵票時發覺很不尋常，因為豬年郵票是寫實設計，加上當時又沒有平面設計概念，於是對我的衝擊很大。後期在高中時我多看了這些東西，發覺創作不一定要寫實，對我來說是個很大的引發點，進行探究視覺創作的可能性。

靳　他接受這個設計概念我也覺難得，因為當時香港的設計環境及郵票設計取向都是比較保守的，相比於香港殖民地發行的郵票，英國郵票很先進，設計上比較前衛破格，水準很高。自小喜愛集郵的我，看看香

港發行的郵票，覺得為何比較低層次呢？當時自己不甘心，覺得香港雖未達國際大都會水平，但也是個國際城市，有開明思想及英國政府背景，英國可以辦得到為何香港不能？我第一次設計郵票時，遇上很多限制，例如豬一定要寫實，加上一些政治因素，我盡量設計得比較清雅，但都不能有多大發揮。之後他們的要求及限制沒那麼多，於是便大可以有較大的發揮空間，希望能達到國際美學潮流的水平，於是我便大膽地作出很簡潔的設計。老鼠一向是討人厭的動物，於是我便盡量簡化，加上紅色及金色等，以加強中國文化色彩，當時沒信心他們會接受。

黃　這不只是對我的衝擊，這是否你初期設計過程中的一大鼓勵？

靳　我很開心他們能接受這個前衛的設計，因這在香港屬比較前瞻性的，可惜後來公眾不接受，且議論紛紛。當年在報章上宣佈，因為沒有彩色，只刊出一塊黑漆漆的東西。他們看不出是老鼠，只看到兩個黑色東西加上兩個洞，他們看上去是骷髏頭，認為不吉利。隨後停了兩年，至兔年才繼續再設計，當年在郵票設計上也有調整，走現代路線，所以在設計上是很簡潔的剪紙圖案，民間可接受。後期龍年及馬年都加上中國元素，較為現代化。

黃　談談你的創作大方向吧。當時你學設計都是參考外國，當年你怎樣把舊的東西變得現代化，怎樣做到古為今用？

靳　香港比較國際化，很容易接受新事物。我們學習別人的新東西當然不是第一個，我們都是跟隨潮流。為甚麼可想到這些東西？可能因為對自己比較有信心，出道也很順利，環境中又沒有競爭對手，所以希望自己可以揚名海外，希望自己創作的可以獲得國際肯定，所以很早便參加國際比賽。

那時我自覺已建立大師風格，為甚麼沒有人欣賞？為甚麼不成功？

生於一九一九年，一九四八
年移居香港後專研國畫理論
及創作。曾任教於港大建築
系和中大校外進修部。著有
《國畫研究》等。

5

在思考這些問題時，剛巧遇上香港社會一種自己身份認同的潮流。

在六七暴動完結後，政府採取放任自由經濟政策，沒有太過制華人，但也沒有扶助。反之，七十年代是提倡安定及發展，希望港人有歸屬感，中文運動等，年輕人也開始關心及認知祖國和本地文化。這個思潮影響我去設計一些與國際不同的東西，藉以尋找自己，所以便發展水墨畫。水墨畫開始時是機械齒輪的普普藝術（pop art），有段時間自己思考為何要畫這些東西？將來水墨畫在歷史上是沒有地位、沒作為，是否走錯了路？思考這些問題是否沒用的東西？我把設計及水墨畫一起思考，後來又回歸山水，用上山水題材，進而了解中國水墨畫中最基本的東西，嘗試有哪些中國文化及民間藝術元素可以應用，慢慢產生了自己設計的路。

黃 在你的生活、文學、藝術、觀察、取向及定立目標方面，身旁有沒有人這樣做？在設計圈有沒有相同年紀及身份的人，把古為今用的理念實踐出來？

靳 是有這樣的人，第一位是設計老師王無邪，他在創作路上常思考這些問題。他雖然在國內出生，但他個人的發展卻受西方教育及香港殖民地精英教育影響，他不滿足於只追求西方的潮流。他與我的不同在於我在中國成長，所以我的文化根底是從國內建立的，不容易抹掉。

黃 那另一位是誰？

靳 是呂壽琨[5]老師，他年輕時在中國，到戰後才到香港發展。他是香港最早期的水墨畫家，他除了受東洋畫影響之外，也接受西方的美學。王無邪是他的學生，所以也有互相影響，兩者亦師亦友。他倆對我的創作、追求身份的思考，及在藝術上都有很大的影響，尤其是呂壽琨老師，不但影響我的水墨畫，也影響我的設計，他常以哲學來思考水

9

靳：墨畫。後期我除了民間藝術探索，慢慢地也從水墨畫研究哲學思想，我的思路受這兩位老師影響最大。

黃：回頭看這些是否好的安排，有關自己的人生及因緣……

靳：我覺得自己是很有福氣，我真的沒有安排自己將來是怎樣。但是在你的人生裏，比如你在甚麼地方出生，跟甚麼人一起生活，在哪裏學習了甚麼，交上甚麼朋友，有甚麼因緣去到某個地方，甚至是社會有甚麼因素令你走上這條路……我不能不信命運。但命運不是坐着等候，而是經過自己的思考及追尋然後抓上機遇，結識師長或交上一些朋友。上述兩位老師亦有其他學生，他們也各有成就，但我是很欣賞這上天安排的福氣。

黃：早幾天我相約十多位好朋友吃飯，相識最久的是你，我們相識三十二年了。你在哪年開始教書？

靳：七零年開始教書，是有了八年經驗才教你的。當初不知道自己是否有實力教書，後來感覺有意思，也實在有這需求，當時這類課程很少。在理工第一課教字體，不用講義，三小時只教字體概念。之後，開始在「大一」6創辦策劃課程，及繼續在理工夜校教學，至八十年代創辦「正形」7。至二零零三年，任汕頭大學8長江藝術學院院長，改革校內的藝術課程，這都是機遇及緣分。其實我經歷的社會環境算是豐富：在戰後和平時期在家鄉生活，之後新中國成立便到廣州唸初中。再經歷後來到香港殖民地政府，很多貧窮的地方慢慢發展成大都會。再經歷九七問題，九七前後的改革開放，這是一個很大的機遇，你想不到中國可以發展得這麼厲害，我可以在這個地方創作些東西，感到好幸福。

黃：這麼多年，你在教育方面的貢獻不少，大家感覺到你對教學的投入、無私、費盡心血。教育這麼多代人，你當中有甚麼感受？

6 大一藝術設計學院，由著名藝術家呂立勛於一九七零年創立，是目前在香港具規模的藝術與設計教授機構。

7 香港正形設計學校，由著名藝術家靳埭強、韓秉華等於一九八零年成立的一間私立設計學校。

8 於一九八一年經中國國務院批准成立、由教育部、廣東省、李嘉誠基金會三方共建的綜合性大學。

靳

這都算是一種福氣。我教過的人都是扎實的頂尖的人。有時遇到一些人說他曾是我的學生，雖然他們現在不是從事設計，但都覺得我教的終生受用，這些除了可能是我積來的福氣外，也印證了自己的教學觀念。我的教學觀念不是職業訓練的教學，是人類教育，希望學生可以靈活地應用於自己的事業或生活上。

黃

香港設計有數十年歷史，作為一位視覺創作人，又身兼藝術家、設計師，你的責任在哪裏？

靳

責任的驅使是我設計的最大原動力。當你擔任一份工作時，你有責任把它完成，正如教學時也有責任令學生學到知識。很多人說我敢怒敢言，是因我心裏有責任，所以會將所見所感說出來，希望對人對社會能產生作用，這都是責任驅使。當我達到一個水平，或踏入創意階段做出成績後，會想深化突破，並思考可以令自己進展的地方，這都是對自己的要求。

黃

你怎樣評價中國或香港創作界在取向和責任兩方面的平衡？

靳

許多設計界朋友看利益較重，他們寧可花多些時間獲得多些利潤，有時或許不理會需求本身、對社會是有益還是有害，總之有錢賺便做。這是很普遍的，因為香港以功利經濟為本，對文化藝術比較冷漠，所以常把「本小利大」掛在口邊。但試想想，世界上哪有這麼划算的東西？怎可以投資少又能產生很大的文化底蘊呢？這需要長期投資或有長遠計劃。設計界不能避免商業活動，但對於原則、行業專業等，卻沒有很多人齊心合力去維持，令香港在專業的環境方面逐漸變成一種弱勢。

黃

對設計師投身教育這方面，你有甚麼意見？在職設計師參與教學，是否還有很大的空間？

靳：我並不希望所有設計師都成為教師，做好設計工作本身也是一種身教，而且好設計師不一定是好老師。好老師必須鍛鍊自己懂得教學，同時又能做到持平。一個地方如有多些成功設計師，對那地是很重要的財富，但行業環境更重要，整體力量勝過只抬捧少量明星。所以，不辦教育怎麼行呢？

黃：你多年從事設計師、藝術家、教育家，大家看到的盡是你的功勞和成績，但在過程中有沒有困難及不如意的情況？

靳：困難時常有。自小在廣州生活幸福，但來到香港便是艱苦的年代了。當學徒對我是一種磨練，做了六、七年後，開始覺得人生前面的路已差不多到盡頭，而當追求的東西不同時便感到苦悶。在這段困境中，我學會自然面對，自尋出路，決定方向後便義無反顧，不計成果地投入。我為了不明朗的前景，放棄十年的裁縫工作。起初當設計師時起點低，但竟想不到在晉升前景和發揮機會上是這麼多。

我面對的其中一個困境是香港經濟的浪潮，除了經濟困境及私人問題外，事業上的個人取向也困擾我，而石油危機更是其中導火線。當年我情願減薪也希望保留老闆的事業。到自己開公司時又遇上九七危機、八九年的經濟危機、九七年後的金融風暴，至近期金融海嘯，都是逆境，都影響我的事業，不過自己能以積累下來的經驗面對，從容處理事情。

黃：你的人生這樣豐富，下一步想做甚麼？

靳：其實在八十年代初很想不做設計去當個藝術家，因為沒有人生計劃，但是肯定自己雙線發展沒有問題。雖然我在水墨畫發展曾有一段低潮，當看到別人的畫比自己好，也曾自問是否花了太多時間在設計上，所以才會輸給別人？但我有耐力，不斷堅持，於是成績越來越穩固，亦越過一個個探索時期中的樽頸位，到最終我也沒有放棄設計。

黃：直至近期多個事業也達到了高峰，考慮到做設計已很長時間，多做一個項目或客戶對我沒大影響，所以計劃把設計專業工作，逐步交給年輕一輩去做，並從旁協助，遇上合適的項目才參與，認真在藝術方面多花工夫。另外，我在八十年代得老師及出版社鼓勵撰寫我人生第一本書，出版後反應也很好，所以越來越喜歡寫作，以後會多從事寫作。

靳：對年輕設計學生如何面對將來，你有甚麼重點提示？

黃：多年前，一位學生送了一本陳丹青[9]寫的《退步集》給我，書寫得很好，語言很衝擊。記得之後看雜誌訪問他人生的意義在哪裏，他回答人生本沒意義。我回想自己追求卓越及理想四十年，理想對我人生有很大的激勵，突然一記當頭棒喝，說人生的追求沒有意義，再深思書名《退步集》，原來是退一步海闊天空，沒有意義指的是退一步，不要追求甚麼，人生的意義便是人生吧。

佛家有說「本來無一物，何處惹塵埃。」[10]人生本身是這樣，你的意義是沒有，是空的。但年輕人沒這麼快領悟，其實也不用快達到空的想法。所以我在課堂上也與研究生討論人生問題，因為沒有標準答案，每次上完課都給他們很大困惑。我追求多角度思維，而陳丹青給的只是其中一個答案。他們之所以困惑，是原本已理解了這個問題，但上完課後發覺原來是不懂的。我覺得如可從不懂中重新了解自己也是好的。你剛才的問題，我怕給了標準答案，關於年輕人對生命及將來的看法，我認為要自己掌握生命路途，不要放棄你每一步決定的思考，之後隨緣獲得便可。我並不認為過去的思考是對或錯，到現今可以想，以往走的路是否值得參考也不作評論，我只真誠把知道的東西寫出來或說出來，並通過多渠道寫作或和學生探討。但是，我的答案不是標準，更不要信奉唯一的標準。這是金石良言。

黃：剛才你說「本來無一物」，一行禪師[11]出版了一本書，當中有個故事

9 台灣旅美畫家、文藝評論家。一九五三年出生，中學時期起學習油畫。曾在中港台舉辦多次個人畫展。著有《退步集》等。

10 出自六祖惠能，是應五祖弘忍的考驗所作偈語，原為「菩提本無樹，明鏡亦非台。本來無一物，何處惹塵埃。」後兩句大意是：本來就是虛無沒有一物。哪裏會染上甚麼塵埃？

11 一九二六年生於越南，現代著名佛教禪宗僧侶、詩人、學者及和平主義者。著有：《佛之心法》、《放下心中的牛》等。

值得分享。一天，一位農夫神色凝重在鄉村遇上一班僧人，便對他們說：「出家人，我很徬徨，因我的六隻牛在草地上吃草，突然全不見了，找了半天也不知去了哪裏。」於是師父對他說：「對不起，我們幫不到你，我們沿路來都看不見你的牛，我們是在這條路來的，你不如往另一方向找。」於是農夫很慌張地繼續找他的牛，農夫走後師父微笑對着徒弟們說：「你看你們多幸福，因為你們沒有牛，無需擔心及牽掛，沒有憂慮今天發生的事情。」這與「本來無一物，何處惹塵埃」的概念是相同的。正如剛才你說，有些事要退一步海闊天空，心中沒有牛只是不執着，但不是完全放棄理想。

靳　昨天聽一行禪師的道理，跟我自己的人生領悟也很吻合，包括對人的存在、幸福，以及在當下的問題。很多年輕人都要求我為他們簽名及寫句文字，我寫得最多的一句是「熱愛生活，創造人生。」生活需要享受及愛；生活本來是幸福的，像呼吸，呼氣是存在，吸氣是幸福。從呼吸的簡單動作就了解到生命存在及當下，當呼吸暢順、自在、無牽掛、沒有痛楚便是最幸福，要每一秒記着自己是幸福，更要熱愛生活，這是最重要的。另外，因為身為設計師所以需要創造，其實人生大部分是自己的取向，由自己創造出來的。

黃　有問題問我嗎？

靳　人生中每十年一個階段，尤其三十歲會認真問自己想怎樣。你三十歲時有甚麼想法？

黃　我三十歲那年剛好工作了十年，但還未拿過一個設計或廣告獎項，之後轉了公司，遇上好客戶及好老闆，加上地鐵廣告的成績令我一夜成名，我一年內在廣告界拿了十多個獎項，從此對我的創意身份有個肯定。過了兩年，心想：這條路應怎樣走下去？怎樣做到可能退休？到四十歲時，因緣際會下才能一步一步實現當初目標，想透過溝通令社會達

到和諧。

之後，我認真地從「香港和諧」、《紅白藍》12 等課題一路做下來。沒有廣告界名利、世俗、利害的影響，只想透過溝通做給別人看，沒有被其他東西左右。剛到五十歲時，我知道上天安排了甚麼工作給我，也很感恩把這些工作安排在我身上，讓我可繼續把生活哲學觀念向和平方向邁進，透過溝通及創意作為社會的一分子。在我工作人生三十年路上，不只是當個創作人，其中的成長需要不斷思考及為將來準備，最重要是不要執着及堅持己見。

黃　你是指導我最長時間的老師。在學佛過程中，「放下」是很嚴肅的課題，從生活、做人的學習、對老師及旁人的體會……嚴格來說，我從你身上學會「放下」。

靳　放下不容易做得到，放下令你減低累贅和負擔。

黃　你觀察到我做到放下嗎？

靳　你的堅持、追求、自信統統都不是你放下的一部分。我在你身上看到你用心花時間去教學，為整個創意圈、藝術圈表態，為了大家好而得失別人，並堅持整體需要向前的觀念，我看得出你無私的付出。

黃　看清楚其實是我的執着。

靳　在藝術的領域方面，個人的取向是應該堅持的，但這不代表執着，只有很清晰的理念才可以堅持。我看到你為設計行業、藝術圈、教育無私奉獻，放下名利，即使犧牲都值得，但像你這樣的人太少了。

黃　你剛才說的便是放輕眼前利益、短視個人得失的問題吧。

靳　這很重要，對我也有影響。

黃　你的未來前景是怎樣的？對未來有甚麼計劃？

13

佛教分為原始佛教與後期佛教。前者又稱為小乘佛教，後者又稱為大乘佛教。小乘着眼於宇宙現象界，認為現實世界是苦、空及無常，認為生存最重要的捨離世界求解脫。大乘則把宇宙現象看作實在，認為事理圓融，自他平等，取態較為積極。

黃　未來是做「下一步是甚麼」這個項目，我邀請了三十位前輩及年輕人參與。

靳　為甚麼是三十人？

黃　因為我工作剛好三十年，我想透過三十個曾影響我，或同年紀互相推動向前的人，總結我過去三十年是如何走過來的。透過跟他們認真地傾談，講些我從不知道的事，再從中深入地學習，扎實自己。雖作為一個總結，但也是我的新開始。未來商業的部分不會完全放棄，平衡分配是其餘三分之一從事個人創作，三分之一放於慈善及教育。現階段對於我這年紀是無求了，別人給我機會及信任，不是不願意做的的事，我很感恩。

靳　你五十歲便說無求是太早了。

黃　可能跟這幾年接觸佛教的關係，佛教裏很多生活哲學及價值觀點。我覺得執着地為個人強求的意義去實踐是不需要的。反之，對自己學得好，做得更好，不斷在精神上及知識上學習，把自己提升，安然自在，這是關於自己方面。另外是幫忙身旁的人可以自在地活着，但現在商業運作上要賺錢，在做人品格方面，在成長方面都希望可給他們指引。每天的生活中都沒有太多是為自己做的事，不可以絕對性，因有貪劣根性，唯有盡量處之泰然。所以很開心聽到你引自禪師的話：「幸福就在此時此地」。我有很深的體會，對自己是要求目前，不要想得太遙遠。

靳　你比較早發掘佛學，我卻沒有努力，不知是否因為自信心太強，所以聽任何宗教講道都有質疑，會找出他說錯了甚麼，有甚麼缺點，但這可能是創意人必備的一種判斷能力，一種批判性思考問題的能力。另外要有自知，心中有把量度自己的尺。

黃

香港競爭社會是分等級架構的，廣告公司中更加說四十多歲是應讓年輕一輩來做，自己退任行政做好了，但我決定做到死的一天也要做，在各方面都要參與。為何自己那麼勤力？原來一直抱着沒有完成學業的心態。當時理工為日間設計師範辦的晚上進修課程，我讀了一年後老師知道我日間是讀師範的，便不讓我繼續讀下去。但這經歷造就了兩件事：第一是你不給我讀我便更努力，做給你們看；第二，是縱有三十年的工作經驗。我每天都覺得自己尚未讀完書，所以凡事虛心學習……這是上天給我的福氣。

靳

正如我的一句設計心法：學到老設計到老，設計到老學到老。

我不喜歡聽「成功」這個詞語，成功是完成的功勞，很多時是句號，但請讓我繼續做下去，不要那麼快便到句號。同時，很大的關鍵是承諾，那不是謙卑的說法，尤其從事廣告創作更加清楚遊戲規則，因為時代進展，亦無潮流值觀，受眾對象不斷轉變，我們要不斷觀察及學習怎樣跟別人溝通才成。

李永銓

又一山人

二零一零年十二月二十日
會面
@ Radiodada 電台節目 /
中國香港

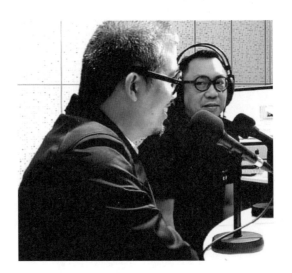

李永銓

香港新一代品牌顧問設計人，設計風格獨特，以黑色幽默及視覺大膽見稱，業務範圍遍佈香港、中國、日本及意大利，唯少數能打出國際市場之模範。他一手創辦的李永銓設計廔有限公司更獲《中國品牌整合網》選為二零零九至二零一零年中國十大品牌設計公司之一。

畢業於香港理工大學設計系，近年獲獎超過五百五十項，李永銓的卓越成就尤以二零零七年在紐約獲得 The One Show 金鉛筆大獎，二零零八年獲得世界華人協會頒發的「世界傑出華人獎」以及同年創辦香港首個以創意為主題的網上電台 ── Radiodada，是少數在多地工作的創作人。二零零五年被推薦成為國際平面設計聯盟（AGI）會員。

一九九三年開拓日本市場。一九九七年與日本 Ading Co., Ltd. 合作。一九九九年後出版亞洲唯一的原創視覺海報雜誌《VQ》(Vision Quest)，同年更被日本設計雜誌《Agosto》選為香港未來十年最具影響力的平面設計師。

19

黃　說來我們都已五十歲了。跟你在十九歲時已認識，至今已三十一年了，還是朋友。

李　還是好朋友呢，我覺得這段友誼很不簡單，我們經常見面及合作。我們都工作三十年了，總結及展望一下將來吧！這三十年好像一瞬間就過去了，當中經過很多不同的階段，碰到不同的人、不同的事，有各方面不同的運氣。我想借這三十年的個人經驗及過程中認識的人作一些分享和交流。那些人對我有很大的影響，有很多是我很尊重的，有一些我有期望的新一輩創作人。我選出三十位朋友與我分享，談談當今地球和世界如何？我們的設計圈如何？我們做人如何？透過對話互相交換想法，之後再作展望。當然對話內容有重點主題，我想講的是「下一步是甚麼？」

李　「What's next?」就是你迎接五十歲的重點活動主題吧。

黃　我想透過這三十人談談他們的想法。他們來自香港、中國、海外，包括老中青，某些是中國內地設計同胞、國外大師。我的偶像都齊全了，例如原研哉、Stefan Sagmeister、你等。我想大家所講的「What's next?」，着眼點都會不同，例如平面設計師 David Tartakover 一定從他的海報講政治，他關心的是社會狀態。盧冠廷是我其中一位邀請嘉賓，他近年用音樂推廣環保，是很值得尊重的音樂人，他不問金錢回報，只為帶出他的訊息。其實每個人都有自己的看法，覺得明日世界會如何呢？這些想法很有趣。對話之後，我還要求大家做一個創作，模式可以拍一段短片，可以做一幅海報，任何形式都可以。盧先生說他可能會拍一張相片或寫一首歌。然後這三十位嘉賓再加上我，共三十一人的創作，會集成一起，在香港及中國作巡迴展覽。

李　你以很多媒體去表達，包括展覽、對話、文字，亦可能出版書籍，當

中包括甚麼領域和界別的人？

黃　設計師、音樂人、建築師、電影人、藝術家等，全都是創作人。

李　實在橫跨很多界別，此計劃亦很有趣，我期待聽聽當中各位的想法。

黃　你亦是其中一位。

李　很多謝你，不負我投資在你身上已三十年，終於你也請了我！此展覽項目不單在香港展出嗎？

黃　首站是深圳華·美術館，然後到香港。你又打算做些甚麼來迎接你的

李　五十歲呢？

我的做法與你近似，不過會主力講自己，因為時間太少，而且我沒太多精力，不能應付太多人。我只找來五位朋友，他們會從不同角度講述眼中的我。你也是其中的一位，也已交了「功課」。這項目十分有趣，大家會看到另外一面的我。你實在是很明白我的人，你會談談你認識的Tommy Li。其他人則來自外國、日本、國內、香港，有些與工作有關、有些與中國關係有關，甚至與教育有關。這是個頗有深度的計劃，將會以雜誌和書籍的形式出現，下一步才作展覽，會先在香港開始，然後到國內，作巡迴展覽。此展覽不是一個小型項目，所以過程十分艱苦。除了工作，還要準備大家的「三十年」活動。

黃　各人的文章中所提到的「你」，覺得跟自己相像嗎？

李　我邀請的那五個人，基本上都有很大的分別，來自不同界別，有些一起合作，有些則很了解我。了解我的人當然看得較深入。我記得其中一位嘉賓何見平，他是位聰明的設計師，他曾說：「你找我是借我說出你心裏的說話。」其實他們描述的我是否真如我本人並不要緊，每個人的看法不同，我是希望透過一些問題，了解他們對我的看法，給他們空間講出感受，我想他們講自己的心事，不是我

黃　的心事。而你則用了另一個角度去談論我，我看後笑得拍起掌來。

李　不是我寫得有多好，而是我所講述的內容，大部分都是大家不知道的，你不會親口講述的。當中很多是從小認識，我見證過而大家不知道的事。

黃　你是有趣的人，你曾跟我同窗、同居、同業，某程度上大家在創意圈內都是同伴。多年後再走在一起，真是十分有意思。

李　我們年輕時差不多每晚都很瘋狂，那階段是否二、三十歲？

李　是，那時是瘋狂年代，哪個少年不瘋狂？如果我們不曾擁有那些日子，老了可能會後悔呢！

黃　你那的士高的生涯維持了多久？

李　十年了。剛開始做設計的首五、六年的打工時期，到一九九零年自己開設工作室時，我都會去的士高，更會接洽這類工作，加起來便約有十年時間。當時有接洽日本、香港的士高的設計項目。

黃　那時已開設自己的工作室？

李　是，主要以這些設計工作為主，所以前後加起年來約十年，當時我還是很重視刺激的「派對動物」。

黃　當時開設公司的心情如何？當初有沒有想清楚？

李　想得很清楚。曾經有很多雜誌訪問我都提到。當年開公司只是為了一個原因。當老闆前那十年打工時間內，我均全力以赴，去見工時不只拿個人履歷，還會拿着睡袋去面試。我到哪裏打工均全力以赴，是在公司內通宵過夜最多的人。

黃　我也曾試過在凌晨兩點到你的公司找你。

李　凌晨兩、三點我一定還在公司，你一定可以找到我。但早上就較難找到我。

黃　我也試過等你到凌晨兩點下班後，才一起去的士高。

李　是，我打工時經常凌晨二時半才下班，然後去的士高至三、四時。開始打工的十年內，雖然我很努力工作，但並不是每次工作都滿意。當然可能是力有不逮，自己是個十分重要的原因，但還有更重要的原因是，客人的質素可隨時決定你的生與死！打工時還算運氣好，最後兩份工作均是替外國人老闆工作，外國人老闆與中國人老闆分別很大。如果他信任你時，他不單是你老闆，還是你的朋友。他給你甚麼樣的工作，我都可以任意想像及創作。客人都是由他來決定，不由你選擇，那原來是一個很重要的因素。自己開公司的最主要原因是，我可以得到最後一點自由度，我要知道這客人是否適合合作？當然這種想法十分不切實際及較感性，但我發覺其實客人也可以很理性，要把事情做到最好，就是能夠找到一個與你合拍的客人，大家產生火花。我就以此簡單的理由，決定留在香港自己開公司。

第一個十年就是如此度過。當年開公司時，此理念曾引來很多人非議，如同業者說你高傲，要揀客人。人家開公司的目的是賺錢，那你呢？別人會有所懷疑，你有能力嗎？你是否很有錢？開公司的首幾年，每一年均面臨破產邊緣，你可以想像初時公司客戶已不多，還說要揀客人？

黃　那麼你從哪一年開始辦《VQ》1 這本雜誌？

李　一九九三年之後，當年公司開業第三年，我便與第一位日本經理人開始合作，由她引入做《VQ》雜誌。這是我辦事的大原則，我想跟我合得來的客人工作，當然這原則會隨着不同環境而變化。內心一直不停

1
全名《Vision Quest》，由設計師李永銓於一九九九年創辦，是當時亞洲唯一原創視覺海報雜誌，每期均邀請年輕設計師參與創作。

掙扎，是否應該你這樣做？其實當你環境很好，豐衣足食，便發現每個人都很容易設定個人心目中的原則。但當你客量不足，財政有問題，要面對很多困境，人便可好好試驗你的原則，看看哪些可以保留。

黃　你也曾降低你的底線，放下你的原則嗎？

李　曾試過，最後還受到教訓。例如我曾為了想過好一點的生活，把我所謂的原則暫且放下來，接下一份自覺可以處理那客人的項目。那客人是國內人，但合作過程很辛苦，成果也不好。雖然支票金額很大，但結果因為此工作，該隊同事後來均離職了。此事給了我很大的教訓，亦給我一個回憶。

黃　這是在公司創立後的第一個十年出現的嗎？

李　在第一個五年，公司開業的前五年這些問題便全部出現了。此舉令我更加肯定，如果說你有個人原則，在困境裏就是最重要的考驗，我覺得真正考驗我的便是那個時代。面對大問題時你還能堅持，那才是真正的原則。

黃　這令我有很大感觸。有人曾跟我說：「Stanley，以你現在的身分，喜歡做甚麼工作都可以。」很多人都以為我不用為生活而工作賺錢，他們以為我豐衣足食，其實並不是事實，我還要賺錢養老。我覺得可以遲一點才賺錢，不用堅持盲目地做某些工作。我決定了要做某件事，我可以自行決定今天做，分開做，分散時間做，但最終都會做到。

李　着實很艱難，你和我同一時間打工，一起擁有自己的工作室。這三十年來大家一起走的路，先不談原則是否存在，看到你仍然能夠保持認真、實幹，可以在創作工業圈內生存，已經是個很大的難關，何況你還是有要求地去做。

黃　那你從一九九三年做《VQ》雜誌，直到哪一年才停止？

李　我們斷斷續續出版至二零零零年，那是最後一期了。我們只做到第五、六期便停刊了。那絕對不是財政問題，基本上我們的計算方式很好，它其實不是一本 magazine（雜誌），而是「bookazine」（書誌），它的售價可以平衡到製作費。更重要的因素是書內有很多贊助，所以生存不是問題。反而最大的問題是，《VQ》乃一本以視覺感官為主的 bookazine。當我們成功進入台灣、中國及日本市場，一直去到歐洲、美洲市場，尤其是西班牙、丹麥、意大利、法國時，便發現很多問題。那些地區對文字的要求很高，起初我們用視覺去表達及演繹我們的訊息，但到歐洲那麼大的市場，才發覺他們很重視文字。他們以文字為首，即使你的圖像如何美麗，他們覺得只是其次，他們更重視文字能否帶來靈感。問題是兩者之間應該如何取得平衡。日後應該以文字還是圖像為首呢？若以文字為首，整本《VQ》的原意和概念便失去了；若仍然以視覺為首，那文字該如何處理？那種矛盾真的很難解決。

我記得最後一本《VQ》，有幾位來自英國的實習學生幫忙，所有工作都已全部完成了，但最後我們決定不出版。那時有很多人都感到奇怪，我不能簡簡單單地說該書誌的歷史任務已完成，因為當時該書誌影響了很多雜誌，在國內出版時也很好。只是最重要的考慮因素是，假如再多出版一、兩期後，不能達到我們或市場要求的水平，而不停被外間批評《VQ》水平下降了，那會讓我們更痛苦。那不如說其歷史任務已完成，暫停一下，到此為止。

黃　剛才你說那階段要找合適的客人，也要為金錢妥協。我覺得《VQ》其實在整個設計行業中很重要，相信在製作過程中也有很大的滿足感。你如何總結首十年的創業階段？

25

李永銓 對話

2
香港歌手、演員。一九八一年出生，英文名 Gillian，暱稱「阿嬌」。二零零一年與蔡卓妍組成 Twins。二零零八年曾以「很天真」回應其醜聞。

李　可以用歌星鍾欣潼2曾說的一句話：「很天真」來概括。當時真的很天真，一腔熱誠，很想玩。天真即一點也不專業，那是很好玩的，找一些好玩的客人，做一些好玩的計劃方案，又做日本市場，因為有些日本客人同樣重視好玩。那時候純粹是一種個人想法。我覺得做設計要做得開心，首先要好玩。那時真的這麼想，所以有人曾我不怕「玩死」客人後他們不再找我。我是怕的。最初真是一面做，一面試，但那十年是很重要的，如果沒有那十年，我不會在第十一年開始改變。

黃　《VQ》還會不會出版下期？

李　每年我們在很多場合碰面，包括設計或私人場合，我曾經多次問你，不只是你，在國內很多人都問，問得我都有點唏噓，到今天還有人問我。

黃　還記得那次跟你出席一位客人的開幕禮酒會。你說《VQ》的計劃暫時不再想了，你需要作出一點改變。大家都是圈內的人，都是老朋友，在你辛苦努力多年後的那一天，你突然跟我說你要徹底想清楚，並改變一下。我聽到這番話很高興，能說出這句話實在不容易，當時我很替你高興。

李　坦白說在前十年，我把自己的放任、任性放大了很多倍，每件事都任性地做，那段日子我做了超過一百二十幅海報，第一個十年真是瘋了，每個月都做海報，九成不是商業用的，所以有些人說我的公司好像不是為商業而存在。自由創作的《VQ》很好玩，合作的客人也很好玩，所以當日贏取獎項的機會相較多。但做《VQ》的時間，我真的停下來想到要改變了，第一個問題是它有甚麼存在價值？以覆蓋的媒體去決定一件事的影響力有多大來考慮，其實雜誌的影響力很有限，假設有五千人看該雜誌，便只得那五千人，可否做到五十萬人看到？不可能。試問有哪個媒體或印刷品可以做到？我們如此認真及辛

[3] 二零零零年由李永銓、譚明、張錦程及陳廣仁等人創立，為香港首個嶄新而非主流的網上廣播平台，唯一以創作為主導的「創意頻道」。

李　苦去做那麼多事，但局限性卻那麼大，那時便想到用甚麼媒體才能夠提高影響力，並且用得方便呢？Radiodada[3] 便是一個延續，我們決定使用另外的媒體。

黃　想問第二個十年又改變了甚麼呢？

李　由好任性的第一個十年，甚麼事只求好玩、開心，變得明白到甚麼是專業，所謂專業只是你不能夠以個人的滿足感和興奮度為最終結果。就好像一位醫生只為開心才去做手術是不可以的。當一個客戶或一個品牌瀕臨絕望邊緣，或者他需要你的幫助，你答應了卻幫不上忙，你的專業價值便等如零。要令自己有價值，首先要研究甚麼是專業，專業包括準時開會、準時到達現場、準時交貨。

那年我開始明白及認真去思考這個問題，不只是為了個人樂趣。

從第十一年開始，給我最大的感受是要如何變得專業，專業能夠令一個設計人的價值增加。那不是你多贏取二、三百個獎項，不是得到多少掌聲，不是擁有多少設計團隊，那些只是「虛火」及虛榮罷了。

黃　是不是有甚麼特別的事情發生了？或你已玩到了盡頭，到了物極必反的情況？

李　不是物極必反。我覺得那十年沉澱了很多事情，我是個欠耐性的人，就如我晚上吸塵，我是想着地毯，但我曾想那聲浪會否影響到其他人？所以第一個十年間，每發生一件事時，我可能會想到另外的三、四件事。一個同事離職、一個客人離去、《vQ》的銷量成績差，每一件事都深深刺痛着我。到了第十一年，對我來說已經到達爆發期，不可以說是盡頭，但一定要想想，應該如何是好？我曾說過，在第一個十年這家公司是我全部的投資，如果我不成功或不適合做老闆，我就在第十一年回去打工，這是我給自己的承諾。因為

李　我不是天生適合當老闆的，我可以嘗試，我不怕輸。結果首十年的故事及經驗給我很多教訓，我覺得公司可以繼續運作，但一定要改變及重新處理。所以那時有很大的變化，我們開始做一些與品牌形象設計有關的工作，那時刻意不做其他設計，只做品牌形象或只做某一類型的品牌，並趨向與專業有關。不再像以往般任性，不去想後續的問題。

黃　那麼除了大眾對你很滿意之外，第二個十年的總結成績令你滿意嗎？

李　有很多人亦對我不滿意。但令我最開心的是，那是很認真的十年，我開始不再任性，簡單說首十年曾做過很多海報，但隨後減少做海報，很不情願地拒絕。有些同事與我一起工作已十年了，他們都說最大分別是剛進公司時，每個月都要交海報做打稿，隨後一直減少數量，不再參加邀請海報的活動。

在品牌形象設計的世界內亦開始起了變化，我會找成效最大的計劃才做。如果沒有把握，找不到解決方法，不知如何是好，或有人比我做得更好的情況時，我寧可不幹，不用浪費自己的時間及客人的金錢。我曾介紹很多客人給其他同行，這些事經常發生，因為我發現我不能做，便介紹給別人。把剩下的有限時間，做一些應該做的事。我反而覺得第二個十年比第一個十年充實得多，在成績上可看到。

黃　那你有沒有保留二、三十年前的東西？

李　一些吧，不過有很多已不想再看。

黃　我比你好，因為我的都遺失了或是丟掉了，沒有保存。

李　從打工，創業的第一年，第十年，至第二十年，我極少重看以前工作的事情，因為沒有任何一份工作特別喜歡。正如我很滿意今天的工作，但回看昨天的工作可能已不滿意了。唯一我經常保存的是朋友給我的回憶，因為工作永遠都可以「明天會更好」，跟朋友的回憶則可以

看得到。我是一個感性的人，回顧很多朋友在這十多二十年的變化，這些才是我十年內最大的啟示，當中也包括可惜的感覺。

黃　是嗎？可以談談嗎？

李　可以。無論我所認識的同行、同輩、前輩，很多也曾經是我很喜歡及欣賞的人，甚至我是因為他們才投身設計行業。不只一兩個人，而是很多人。我亦看到大家很努力追求高水平價值的進化。整個設計界在十五、二十年裏有不小的起落。我記得由二零零零年至二零零三年，設計界的生態環境發生了很大的變化。

黃　為何是那個年份？

李　因為即使一九九七、九八年，對我們的影響也不大……

黃　那個時期我不在香港，我到一九九九年才回來。

李　那便從九七、九八年開始看。那是香港回歸後第一個「大跌市」，股票市場動盪，跟着便輪到地產市場。到二零零三年，我們經營已到了很艱難的地步，不是沒有工作，而是雖然工作很多，但每項工作的預算費用下跌得很厲害。由那時起，因為見到日本市場已開始式微，我們已開始進入中國市場。當時有些行內朋友一個月只能工作一兩個星期，而我也第一次面對原則性的問題，自己會否為了生存而接下那一類工作？說實在的，我咬牙切齒也不想做一些預算費很少的工作，但如對方能給予空間，我又可做出高質素，我仍然會做，真的很可惜！但我看到當時很多優秀的設計公司，為了生存放棄原則！他們的財政狀況十分艱難，不做就會倒閉，放棄原則是無可厚非。但最重要的問題是，自零三年之後，市道慢慢好轉，當時董建華先生辭職，然後引入內地旅客的「自由行」，整個市場出現小陽春。那時我還以為可能市

李永銓　對話

道不好，才會令這些公司放棄原則，當市況好轉，他們便會回復舊觀，但可惜最終卻令我失望。做設計可以如「吃快餐」般，做出一些欺騙客人的東西，交貨期快，收錢也快，但這種情況由零三年至今仍有發生。我所以就知道，這些公司根本不是由於功力不夠，而是心態變了，連設計亦改變了。我覺得很可惜，對我亦是很好的借鏡。

黃

我那時的日子也絕對難過，當然我可以選擇走一條容易的「快餐」路，亦可以堅持走一條艱難的路。其實我到今天都有變過，如決定要走「快、靚、正」的「快餐路」，估計我的公司早已結業了。現在我基本上賺錢的客人有三分之一也想跟我們合作，所以我大可走商業路線，不做設計。為何我仍走這條路？正是因為原則問題：只要我一日還在這位置，我就會回想二十年前我為何要開公司，甚至三十年前我為何要到理工學院讀書，付出金錢和時間，每天到晚上放學後才吃晚飯，連星期六、日工作也忙到不可開交！為何要這樣呢？是因為我對設計行業依然有抱負，否則零三年我已轉了行。

李

那麼說，你又堅持了七年。我相信路遙知馬力，我經常跟朋友說，不要只看別人今天「吃快餐」，或有運氣可做到甚麼成績。實際上一個人要走一條很長的路，才能對其一輩子的成績作出評價。將來十年，你感覺會是如何？設計行業在香港和中國將會如何？你自己又會如何？

黃

無可否認，如在香港要繼續做設計是越來越困難。在二零零三年之後，香港如不是背靠中國市場，設計行業更難生存。所以要生存，一定要開展國內市場。我們當初投資時，已決定要分散在不同地方。我不會單看看香港七百萬人的市場，因為太易受影響，八九年一件政治事件，就令香港設計行業停頓了半年。其實遠在中國北方發生的事，跟我們有何關係呢？又如八七年美國股市大跌，香港也曾因而停滯四個多月，這種「蝴蝶效應」4在香港很厲害，那邊廂發生甚麼事，這邊廂

4 由美國氣象學家勞侖次（E. Lorenz）發現，指在一個動力系統中，初始條件下微小的變化能帶動整個系統長期的巨大連鎖反應。

便立即受影響。所以說，只做單一市場很危險，應盡可能多開發幾個市場，分散投資，即使出現問題亦不致全軍覆沒。

所以當初為何會開發日本市場，慢慢再發展中國及現在的歐洲市場，目的就是要分散。這也正是《VQ》最初的理念：在每個地方只做少量，可能計劃是每年做十個項目，但如每個地方只做三項，我便選出最好的兩三個地方來做，加起來便是十項了。以《VQ》為例，如只在香港市場，要賣出某個數量很困難，但如分開在二十個城市出售，每個城市就僅攤分目標數量的二十分之一，達標就較容易了。如今我也不會把所有投資全放在中國，亦不打算搬到國內發展，仍會以香港為公司總部。我只需在香港做到三至四成的客人，東湊西併加起來便能達標了。我相信這是將來做生意的必要做法，就是要分散來做。

為何新一代會面對那麼多的困難？因為他們只發展單一香港市場，很難將他的聯繫網擴大，何況在國內市場？所以他們走的路會加倍辛苦。

將來踏入另一個十年，我們過去二十年建立的目標，在某程度上已達到了，所以現在已不是為生存而設計。最近經常提到要「優化」，無論對個人或公司來說，都開始面對如何走向「優化」之路。甚至看整個香港，由九七年至現在也是停滯不前，一點也沒有優化。我亦開始面對自己的問題，並慢慢改變，雖然一直都在改變，但未來十年我會更認真找出自己的問題，再去狠狠地、勇敢地改變，這會比我在設計上更有意思。

黃　能否舉一些具體例子說明你如何「優化」？

李　在最初我可能只是為了喜好才去做設計，做好了設計便算完成。而個人在性格上也有缺憾，雖然在很多方面已很努力，但還未能改變。在媒體訪問中我提到自己曾試過經歷很多關口，也是因為我沒有去針對性格的缺憾作出改變，以致這些缺憾延伸至我的設計、事業及朋友圈

31

子。我將來會花更多時間來優化自己，找出自己性格上的問題；另外
是在公司上更好地照顧同事，這些都是未來必須做的事。

過往很多人知我敢言，在未來我會更加勇於發聲。但不要誤會，我
是因已名成利就才會這樣做。老實說直到今天我根本不覺得自己是名成
利就，我甚麼也不是，只不過我在這行業扎實地做了很長時間，所以
我有膽識發言，並可審視自己的問題。我覺得設計界的人有個通病，
就是不敢發言。

黃

我曾接受一本雜誌的訪問，說到敢言是很困難的。我想我們在這方面
性格有相似之處。另一方面相似的，是我們都一直向前走，從沒覺得
自己是很特別的人。

李

無論是人前人後，我們均是敢言的人。如人的一生平均有八十歲壽
命，我們已行了八分之五，剩下時間不多，要說的話就趕快說出來吧。
其實國內的同業們反而比較大膽發言，他們不單講行內的設計，連國
家發生的問題也會討論，即使在「微博」上被人刪去留言，他們也照
樣講下去。香港就不同了，例如關於政治立場的事，在香港分得很清
楚，如你是政治人物，你可以談政治，但如香港政府出現問題，你做
設計的就不要理了，留待那班議員來講吧。可惜是，那些議員根本不
了解設計行業的背景，所以我們應該積極發聲。我們不認為自己很
了不起，只是我們有經驗，知道行業發生甚麼問題。所以在下一個十
年，我們的發聲頻率可能更高，甚至會集合更多人發聲。
雖然現在設計師組織了設計圈，但當中的人都頗獨立，從未試過走在
一起，即使有香港設計師協會5，但真正能夠集合設計師一起發表對
業界的訴求很少見。這是很奇怪的現象。這多年來我們全都是獨行俠，
而且當中有些人如加入了體制，就更不會出聲。

5
於一九七二年成立，是香港
首個且目前規模最大的非牟
利跨界別設計專業組織，旨
在提高大眾對設計行業的認
識，並提高從業員地位。

黃　我想香港人也是南方人，比較喜歡把事藏在心裏吧。

李　那是因為特別謙虛嗎？

黃　那又不是，只是不想表達出來吧。

李　我想不一定要對人破口大罵，只想爭取多一些。很多人也正為自己爭取權益，其實設計界都可以。從事設計界的人為數不少，有萬多位同業，在立法會也應可爭取成為一個界別吧。在人數上，我們比香港運動員、電影從業員更多，但我們竟沒佔到一席位。我仍要對同事負責，加上走到這一步，大家都有經驗，所以在公司的立場上會繼續做下去。

黃　除商業外，你預計在生活上、創作上會有甚麼不同的看法？除了辦 Radiodada 這個廣播頻道外，你在個人創作上還會有甚麼進展？

李　我想會有一定的轉變。在五十歲後，我從事設計這行已三十年了，幸好還未有沉悶的感覺。我預計未來會保持工作，但就沒有宏大的計劃。

在個人方面，肯定會有新的創作，正如由做設計到《VQ》到廣播頻道 Radiodada，都令我繼續有衝動去幹，就是因為有變化。

而在個人創作方面，我正在嘗試尋找另類媒體，甚至會花更多時間去做，並慢慢把時間比例增加。我不想到六、七十歲時還要向別人做簡報介紹，我覺得夠了。

黃　你會退休嗎？

李　我不清楚自己還能活多少年，沒有人知道明天會發生甚麼事。到了五十歲，自己面對一個很大的衝擊，我開始覺得要做自己想做的事，而不再為「名利場」去做。但我不懶惰，會繼續工作，不會變賣資產等退休。你會退休嗎？

黃　我三十歲時曾答應過自己不會退休。當時我仍是廣告人，而一般廣告人約四十歲便會下放工作，晉升到最高管理層，然後就等退休，或

者是自己辭職。其實此情況匪夷所思，因為很多外國偶像級創作大師，到七、八十歲時還在工作，為何香港設計師到三、四十歲便停下來了？所以我跟自己說，我到死的那天還是創作人，我不想只做管理人。而創作可以是商業，也可以是個人的。

李　即是說形式可能有變，但整個行為仍繼續延續下去。

黃　我想你也是這類人吧。

李　我想我不會在那麼大壓力的環境下去做。如你問我現在有沒有壓力，其實人與生俱來便有壓力，是吧。

黃　在這世上如有一件你可以去改變的事，而這件事能令你變得更好的話，你想改變甚麼？

李　是對事？還是對自己？

黃　對事、對人、對你見到的周遭環境。你可以幫到，可以改變，或你關心的，例如年輕人、教育方面……

李　這很難解釋，因為在我多年經驗中，發覺要改變一個人或一件事並不容易。即使改變自己也要花九牛二虎之力，何況要改變其他人？

黃　我的意思是，如果你有能力改變，有沒有一些你想幫助改變的事呢？

李　有的，我仍堅持一件事，想正正氣氣地繼續走這條路，並告訴別人我們可以存正氣繼續向前走，無論做設計與否，其實只取決於一念。在我公司工作過的人便會明白，基本上我不會要求員工做很多工作，反而先搞好個人，然後你做的工作便有希望了。我希望從我那裏說很小的空間開始，把這個訊息延伸出去。我不理會別人在外面怎樣說三道四，我就是要談這個問題，就算到學校教學我也說這番話：先做好自己，做人方面可以校正，校正之後一切便容易辦了。

黃　我覺得無論是否在設計界，心術也決定一切。我一直在灌輸這種想法，不過其實百分之九十九的人都想做回自己。我不是想去改變其他人，不過我會跟同事及學生說，選擇權歸你，路是由你自己去決定的。我會告訴你如何是大快樂、小快樂？為何你會有大滿足、小滿足？為何一定要追求有房、有車、要比別人有面子？我會慢慢解釋，但我就沒有那種決心及能力改變一個人了。

李　這是一種身教吧？

黃　是的，我曾跟一位同事說，他離開公司之後，即使做了成功設計師，獲得十個、百個獎項，但我也不會因他驕傲；但如他能在外認真做事，我會引以為榮。這世上有太多人連做人也不懂，不管有多少個榮譽、名銜、功績、獎項也好，他們根本不能被稱為人類。這是我二十年來得到的一個很大的感受及體驗。每天我活在名利場中，看到人只要少一分自省，便可能失腳跌下去。

李　我同意。有時去學校遇到年輕人，甚麼才叫做指導他們？你只可以身作則，成為一個模範，給他們選擇。我將自己的經歷給他們參考作為一個案，如他們覺得適合自己的邏輯及看法，他們自然會走跟我相似的路，如不是這樣就沒辦法了！人各有志嘛。

黃　我只會在他們旁邊說兩三句，如能吸收到我的訊息便算是跟他有緣；如接收不到，也希望有一天他能靈光一閃並拿出來用。其實我根本沒有責任去做此事，只是我知道便跟你說。現在到了五十歲，至少我扎實地在這個行業幹了這麼多年，我把體驗說出來，讓其他人不用浪費時間走錯路。

黃　我想只要用真心、正氣地走下去便足夠了，成績如何、速度快慢，甚至是運氣也非最重要。

李　如能做到你說這樣便已算成功了。其實每個人對成功的定義都不同，有人可能要取得一百個獎項才算成功，即使取得九十九個亦不算是，甚至要取得二百個獎、有車有房才算成功。我完全不是這樣想的。

黃　有天我跟內地的朋友談到經濟、別人奮鬥故事等。中國現在經濟起飛，當中成功商人及富豪不少，他們身家動輒十億，甚至百億的大有人在。我們在研究，究竟由十億到一百億，當中的過程是怎樣的？見到一些有一百億身家的人又拿自己與有三百億身家的人比較，我真的不知為了甚麼。

李　可能在某程度上，是因為個人的存在、奮鬥、能力等都是建基於別人身上。但想想，如沒有了別人，是否就不用認真去發奮？其實我有時也會有這種想法：某人做得很好，可能會比我優勝。但我會立即反思，我不應該這樣想，因為第一，我只看見眼前的成績，但這並不一定代表成功；第二，是我有自己的界線及定義，而且我的一舉一動以至存在，更加不是為了對方，那我為何要與他比較？我於是便立即轉念。

黃　說起比較，我分享一個難忘的經驗。約在九二至九四年間，我在廣告界也有點名氣，並在全港最大的廣告公司工作。有天另一組一位比較初級的同事問我，如果我與某人比較，誰較優勝？我明白他為何有此一問；因為那個某人無論在出身、年紀、名氣及獲獎程度方面均與我相若。那時我啞口無言，我想：為何你要關心這問題？我很震驚，因為

李　我也很少與別人比較，因為第一，如年紀比我大的，他們比我優勝是理所當然，因為他們比我有經驗；年紀比我輕的，我不會去想；而與我同輩的，我更加不去想，因為即使是你 Stanley Wong，我也不大去理會的。

6　一九五八年於上海出生，國際影壇著名電影導演、監製及編劇，擅長拍攝文藝電影。名作包括《阿飛正傳》、《春光乍洩》、《花樣年華》、《一代宗師》等。

黃　只要尊重對方做的事，支持對方便足夠了。

李　對呀！我不會瘋狂至去找別人的背景及歷史，看他拿了多少獎項，然後去跟自己比較，這是很愚蠢、很天真的行為。如別人做得好，便由他們繼續做好了。若有甚麼好點子，便集合大家一起去做。我很久以前已提醒自己不要與人比較，這樣做的話，直至死前那一刻也會感到很痛苦，因為慾望是無窮的。

黃　我明白為何很多香港人有這種想法。因為與世界各地城市比較，香港是個存在激烈競爭的地方，所以保衛主義比較強，甚麼也要鬥。而且，香港人彼此生活得太接近，凡事感覺很密集濃縮，甚麼也會撞到，甚麼也會得知，出事時反效果就特別明顯和直接。這不像美國紐約與洛杉磯，大家有相對大的空間……

李　舉個例子，王家衛[6]是一位不超過四十歲便已出頭、有名氣的導演，但是否說那班年長仍在生的名導演們，非得起來哭哭啼啼不可？我想根本不需要與人比較。現在香港電影界有希望了，因有個年輕的人才，但是否李瀚祥、徐克等全部消失就好呢？如我見到一位比我年輕及優秀的設計天才出現，我反而覺得是好事，只會擔心人數不足。因為設計界不只需要一兩位優秀人才，而是要所有業界的人也優秀，整個設計工業才有希望。要令整個行業能健康、有力量，不是一兩個人可以辦得到，是要整體同業努力。當前迫切的問題就是人才不夠。

黃　我完全同意你的看法。在香港，廣告界比設計界面對的問題更嚴重。雖然我已不在廣告界工作，但我在這行業長大，所以還很關心廣告界的事，很想它有好的發展。

李　其實我們都是在那裏長大的。所以我們不要太自私，在這行業工作的人要開放一點及要積點德。有一、兩個人站在名利座上，並不代表甚麼。就算香港的成功，也不只是個人的功勞，必定是以一個團隊來做的。

如你問我五十歲的願望是甚麼，我想一定是在這方面。我在這行業工作了三十年，我認識這行、知道問題所在，亦希望能有多些人才加入這行業。

黃：真的可笑！我就是不明白為何那些人想不到這點？如每個人都不濟時，只剩下你，那又如何？

李：就是因為他們自私吧。

黃：到那一天可能這行業都消失了。那又如何呢？

李：當洪水湧到時，有些人只顧獨自坐在一條小船上便足夠了，他們不會其他人的性命。但只剩一人孤獨坐在小船上，雖然性命是保住了，但你會開心嗎？我反而希望更多人能抱着浮木一起在海上飄浮。雖沒有船，但有幾百人一起飄浮，我覺得很開心，很興奮。這是因為大家還有機會互相扶持、互相發奮，就算抱着浮木、救生圈，甚至仍未上岸又如何？至少還有一班人仍然生存，比起只剩一人獨坐於小船內苟延殘喘更有意思。

但到最後，當我感覺沒意思時，我便不會再在這行業做下去了。我不是天生下來非要做這行業不可，而你也找了很多不同的路來走。到今天，越來越覺得所做的工作是一種專業，是一個令我稍為快樂的專業，因為我越來越能掌握那種滿足及快樂。但除此之外，我希望在我餘下八分之三的人生內，可有多幾個春天。佛家說「鏡花水月」，有很多事一瞬間便消失了。既然這樣，就不要浪費它們。

你想甚麼事令人最痛苦？我想是當一個人臨死時候，要他回顧一生中有甚麼事值得回憶和擁有時，如沒有答案，便是浪費生命。希望到最終，我不只有我過去的二、三十年留給我的回憶，我更希望餘下的生命中有更多值得我回憶的事，伴我一起走下去，那我這生就沒有遺憾

黃　了。

黃　我對你的其中一個觀感，是你從來都善變。在頭十年，是我們大家一起長大的改變；第二個十年時你已長大，雖然愛玩，但創作了很多東西。不過，在經過二十年之後，你竟親口跟我說你要改變。再過十年，我相信你一定會堅持你的信念，踏上更好的前路。能預見前方很重要，很多人並不會想到如何組織日後的前路，甚至不想向前看，這令我無話可說。

李　因為他們認為若今日都還未能掌握到，那去談明天、基本上沒有人可以去計劃，因為每天一定有未完成的事，所以不用說一定要先完成手頭上的事。

黃　近年我經常聽到有人要計劃五十歲、六十歲退休。他們說有甚麼理想、或做額外的事，無論是私人或為別人的，他們都會說「遲點等我退休後、遲點等我有空時、遲點等我放低慢下來」，但這是不會發生的。

李　那個「遲點……」只是藉口而已。永遠要活在當下，想走就走吧。

黃　到有一天你有經濟能力，各方面可以停下來，不用再擔憂的時候，到那時你還有沒有能力及心態去做呢？

李　人是善變的，所以趁你未變時就要行動！很簡單，只要你有膽量便可。我認識一位電影圈的朋友，他是位天才，人聰明、智商高、很懂得計劃，你是勝不過他的，但最終都是失敗收場。你想想連一位智慧極高、計劃極周詳的人也會遇滑鐵盧，全盤失敗，那我就不用再去做計劃了，坐言起行便是。

黃　我信佛，相信每件事均有因果，果之後又輪到下一個因，所以沒所

李　謂，只要保持向前走便是了。

　　吸口大氣，向前走，不要等。我無論在辦《VQ》、Radiodada、設計公司或者當日去日本也好，都只有兩、三成把握便去做。

　　當時我決定去日本，也只是用一頓飯的時間來考慮。那時主編跟我說，下星期需要派人到日本，我其實有很多藉口推辭，說要多點考慮時間。因為那麼急切、我不懂日文、人生路不熟、往日本又需要辦簽證。但我沒有拒絕，因為如我考慮得太久，這個機會便沒有了，或會被其他人取替，整件事的發展便會完全不一樣。我想到將會有一個很難忘、很有趣的經驗，便爽快答應了。飯後我第一時間去商務印書館買了一本學日文的書，然後就去拍照片申請日本簽證。

　　你想得太多的話，下一個站就此過了。我覺得只要有一半成數，加上膽量便行了，因為這不能決定你是成功還是失敗。我覺得最重要是其過程，那才最寶貴。

黃　還有甚麼話想跟年輕人說嗎？

李　要大膽一點，沒所謂的，你們應要比我更大膽，因為你們擁有的比我多，而最寶貴、最奢侈的便是時間。所以不用怕輸，即使今天輸了，二十年後你可能就是憑這次輸的經驗得勝。

　　所以，不要給自己太多藉口，其次是有膽量向前行。正如看小說，沒有人知道下一頁的內容，沒有人預計到將會發生甚麼事。我之所以對目前的工作還興趣滿滿，是對我來說每一天都是新的篇章。我不知道結局，但我還想繼續看下去，不過，大前提是你要有膽量去揭下一頁才成。

黃　我又想到你剛才說「優化」，說是將來一項重要的事，其實這種心態都

需要膽量、信自己、認真的踏出第一步⋯⋯

李　要先找出甚麼是好，甚麼是壞。

黃　其實，我常談及宗教，也可從人生哲學角度學習。佛的世界中有個詞語叫「自在」，你以上提及無憂、無畏、信自己、向前走，那是一種很「自在」的心態。

李　真的不要害怕。有時我跟初入行的朋友聊天，他們都很害怕輸，覺得很丟臉。但丟臉又如何？每件事都會過去，不會永遠存在，丟臉只是一陣子的事而已。

黃　二十一歲那年，我曾幫台灣雕刻家朱銘老師設計他在香港展覽的海報，我的習慣是不會保留設計原稿；直至早幾年到他家拜訪時才看到他把我設計的海報用蠟光紙裱在牆上。一看到自己的設計，就覺得非常醜陋不到位。

李　那不重要。走一條路如沒經過A點，就不會到達B點。你一定要經過B點，才可到達C點，人生就是這樣的。

黃　好的，Tommy，我們六十歲再見！

朱銘

又一山人

二零一零年十二月二十九日
會面
＠朱銘家／台北

朱銘

原名朱川泰，一九三八年生於台灣，為享譽當代國際藝壇之雕塑家，創作主題「鄉土系列」、「太極系列」、「人間系列」為其創作歷程之三大主軸。

一九五三年師從李金川學習木刻，後於一九六八年師從楊英風學習現代雕塑。一九七六年於台灣國立歷史博物館舉辦個展，以「鄉土系列」作品受到肯定。一九七七年起，踏足日本東京、美國紐約、菲律賓馬尼拉、泰國曼谷、香港、新加坡、英國倫敦、法國巴黎、盧森堡、比利時布魯塞爾、德國柏林、澳門、加拿大蒙特利爾、中國北京舉辦個展。

一九八九年應國際建築大師貝聿銘之邀，赴香港為新中國銀行大樓建造「太極系列」作品：「和諧共處」。二零零一年，在朱銘美術館發表「太極系列：太極拱門」。二零零五年，發表「人間系列：三軍」。二零零九年，發表「人間系列：科學家」及「人間系列：游泳」。

一九九八年獲香港霍英東基金會「霍英東獎」。二零零三年，獲台北天主教輔仁大學名譽藝術博士學位。二零零四年，獲頒九十三年「行政院文化獎」。二零零七年，獲頒第十八屆「福岡亞洲文化獎—藝術・文化獎」。

在藝術道路上，朱銘不斷自我挑戰，並落實「藝術即修行」之創作美學觀。

43

朱銘 對話

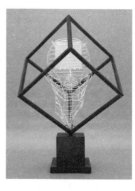

《立方體》（二零一零）1

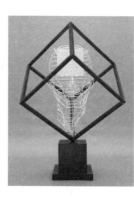

《囚》系列—善與惡（二零零九）2

朱 談談你對昨天我新發佈的作品《立方體》1 的想法吧。

黃 我很喜歡這個新作品，因為這是很概念性的，跟你另一個作品《囚》2 表現的是相似的態度。當中反映了社會的問題，也跟你之前的作品《太極》3 系列及《人間》4 系列很不一樣。

朱 對呀。從《囚》這系列開始，談的都是無形的、看不到的問題，具有社會的、生活的思維，好的和壞的想法統統都在裏面。

黃 很喜歡是因為從這個作品《立方體》中，你提出很多思考性問題。

朱 《立方體》比較特別，它不是雕刻，也不是藝術。

黃 我想它是另一個方式的藝術吧，跟你以往的作品不一樣。我在北京參觀了你的大型雕塑展覽，《囚》是當時新發表的作品。

朱 那是展覽中最重要的發表，其他作品都只是搭配而已。對創作人來說，新發表是最重要的，創作人也最喜歡新發表。

黃 展覽時，我還記起，當我們坐在講台旁邊等候拍照時，我便跟老師說很喜歡這個新作品。當時你拍拍我的肩膀，說道：「我今天真的很開心，可以看見自己的突破。」我聽了很感動，你創造了那麼多成功的作品，已經七十多歲了，還說有所突破，實在不容易呢！

朱 對啊！突破是一輩子的事，要到死方休。其實說來也不是很難，只是看你想不想這樣做，想做很容易，如果不想做也很容易。

黃 談到《囚》其中一組雕塑「婚姻」，是一對新人像囚犯一樣，一起關囚籠裏。其實此作品的觀念比較古老，現代的觀念不一定這樣。因為兩人應該快樂才關在一起，如果關得很痛苦，那就別關了，因為痛苦不是一個人的，可能是兩個人的。相反，兩個人關起來是快樂的話，為

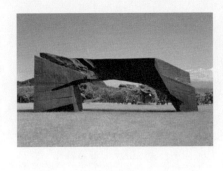

《太極》系列—太極拱門
（二零零一）

3

《人間》系列—彩繪木雕
（一九九五）

4

黃　甚麼不關呢？那其實是關在樂園裏呢，要看兩人營造的氣氛，如何建立夫妻關係，很快樂，一輩子關到死；有些人則關一輩子都很痛苦，那其實是沒有必要。

朱　這是《囚》的其中一個作品，另外兩個是「善與惡」和「囚犯」。

黃　「善與惡」的雕塑有兩個人，他們困在黑白各半的籠子裏，一個代表善，另一個則代表惡，他們相對而立。籠子裏代表善與惡的位置中間沒有牆壁，囚犯隨時可以走到善良的人身邊，去拿鑰匙，離開籠子。但是為甚麼他只是站著，不去拿鑰匙呢？曾經有人說沒有人會這樣做，我便告訴他，社會上有很多壞人不是跟我們生活在一起嗎？和你我坐在一起喝酒聊天嗎？只是大家不知道罷了。其實囚犯可以放棄做壞人，不做壞事便好，沒有人限制他。可是他不能夠這樣做，那是他自己的選擇，就如我的作品，站在原地，不肯前去便是這個道理。

朱　說來《人間》系列已做了三十年了，這兩年都在做《囚》及《立方體》雕塑，《囚》注重人類生活的思考和過程，從哲理談人生的選擇。為甚麼當下會有這個創作方向？是社會上有很多問題嗎？

黃　其實這三十年的《人間》系列主要都要雕刻外在造型，在描寫生活的點滴，那些都是有故事的，每人各自做不同的事，雕刻便在描述這些內容。但是，它們都只是外在的問題，沒有進入或探討人的內心世界。從《囚》這一組雕刻開始，就是要進入內心，談那些看不到的問題和生活思維，生活痛苦的問題，善惡的問題。如果沒有描述內心，人間系列還不能算是完成，否則只是空殼子，沒有靈魂，沒有內涵，於是後來我把內心的問題都放在雕刻裏。

黃　那麼，創作《囚》的過程是否與以往完全不一樣？

朱　不一樣。因為外在與內在很不一樣，是很大的工程，談內在是不簡單

45

的問題。

黃　面對觀眾及周邊的朋友時有壓力嗎？

朱　沒有壓力，因為那些都是大家共同的問題，我不是說誰的不好。

黃　我看過關於你的書《種活藝術的種子——朱銘美學觀》當中的內容我十分認同，我想在這裏多談談。很多人都問你：下一個作品是甚麼？你曾經以「播種子」比喻，說種子有陽光和水，便會慢慢長大，開花結果。你又曾說藝術生涯像一棵樹的成長，《鄉土》是根、《太極》是枝葉、《人間》是開花結果。你現在看見了自己的果了嗎？

朱　最後接近結果了，也快近完蛋了。你知道為甚麼樹會結果？因為它知道自己快完蛋了，要有下一代了。

黃　不是完蛋，我相信結果又是另一過程的新開始。

朱　創作需要一種非常自然的狀態，不是一個一個想像的，也不是一個一個到來的。要把自己變成一種自然狀態，像種子放入泥土後，不要管它，它自己會變成樹木，會開花結果。你只要管陽光、水、肥料的問題便可以了。甚麼時候開花和結果是不用管的，也管不了。它要開的時候，你不想也無法如願；它要早些開，你不能控制；你想早些結果也是不可能的，它不會聽從你的意思，這就是自然發展，所以該結果時便會結果。藝術創作要有這樣子的態度，不是要雕刻的時候，才想到作品有甚麼感覺、氣氛，不是要做的時候再想。

黃　在你的書內，也說「非想一點記一點，非學一樣做一樣。」我也很同意。

朱　把藝術的種子種在心田，並種在你的身體裏，你就變成藝術的工具，你做甚麼事都是藝術了。這樣就把自己變成一個很自然的狀態。

黃　你的意思是說要真心地幹，從內心出發嗎？

釋聖嚴，生於一九三一年，江蘇南通人，是台灣佛教宗派法鼓山之創辦人，為佛學大師、教育家、佛教弘法大師。二零零九年圓寂。

5

朱　我想跟和尚修行一樣，比如會演戲的人可以扮得很像真和尚，但是真和尚要從小慢慢修行成長，要做到脫掉衣服是和尚，頭髮長出來也是和尚，那就對了，不是裝扮能成事的。藝術都是同一道理，需要先經營自己的人，把自己變成了藝術的機器，之後你不是你，你是一個工具也沒關係。那時候不論你泡茶、講話、做甚麼事情，統統都不會離開藝術範圍。

黃　不是說當你工作的時候，才做藝術的事情，其他時間則不用做，不是這樣的。能做到這樣一個藝術家，跟只是想一樣、做一樣的人有很大的差別，這樣你可以隨心隨意，甚麼時候都能做到，不會受到材料的限制，不必一天到晚思考作品的題目，因為題目會自然而來，要做到像每天起床刷牙洗臉那麼自然。不是說要做的時候才想，來不及的，不可能這樣做。我強調的是這個問題。

朱　對，這是很重要的。香港及中國內地人都很忙碌，都很趕急，他們總想很快完成一件事情，完成了便算了。沒想到再往下延展，這是很普遍的想法。不像你會不斷思考往下一個題目發展，那不是普遍人的心態。

黃　這跟環境沒有關係，跟自己才有關係。其實環境好當然會有幫助，但你要怎樣經營藝術，怎樣做，那是個人的想法，那才是最重要的。

朱　老師剛才說修行，聖嚴法師5也曾說：「踏實地體驗生命就是禪修」，他說的跟你說的很像。

黃　踏實就是要經營自己，好好去做，做你該做的、有意義的事情，認真地去做。

朱　老師的書也曾說：「從學習移向修行，從模仿移向原創，從外來移向內發，從別人而生自己，自己，才是一切創作的本源。」這兩三句話

朱　好像已帶出了現代人的主要問題了。

朱　我是主張修行的，不能只停留在學習階段。學習是一種過程，你不可以不學習，不能閉門造車，不了解外面的世界。但是不管你跟哪一位教授學習，如果學習了一段時間後，卻沒有使用，便會忘掉。人一定要學習，但到了某程度後便需要改變，趕快把學習的都忘掉，如果忘不掉便完蛋了。但甚麼是忘不掉呢？就是智慧，你學了十幾年的智慧，是忘不掉的。反而要忘掉別人的想法、思想、技術、方式，那些統統不是你的。接下來就是你修行的階段。

黃　像我們傳統教育一樣，大學畢業後是碩士，之後是博士。讀博士的時候跟之前的學習很不一樣，你要自行研究，不懂的便請教教授，沒有人教你怎樣做，那便是修行階段。藝術的道理相同，到達某水平後便要從學習變成修行，修行最重要的是甚麼？便是忘掉別人的，不要滿腦子都是別人的、老師的、別人感動的、崇拜的，如果滿腦子都是那些東西，你自己在哪裏呢？那些東西放在腦袋裏是障礙，是垃圾，要趕快清掉，那才會有你，才能想出你自己的辦法來，這是修行的過程和態度，這是一定要做。如果不進行這階段，就如你唸完了基本的大學學位便完了，覺得好了。其實那些都是別人的東西，是大家都懂的。要學會自己提出問題，提出自己的想法，那才有用，才是真的藝術。整個過程也叫做一種學習。藝術家如沒有修行就很可惜。

朱　老師主張不學「取」，學「丟」，你跟李金川老師學習後，就掉下他的技術；跟楊英風老師學習後，也掉下他的風格，真的有那麼容易嗎？

黃　容不容易就看自己要不要做，要耐心，可能要花幾十萬、幾百萬個和尚在修行，有多少人可以得道呢？沒有幾人，這是很困難的。你想得到最好、最巔峰的東西，當然困難。你有佛陀的毅力嗎？他坐幾年也沒有起來，還差點死掉，你

做得到嗎？這樣才做得到。一定要有很大的犧牲，才有很大的收穫。世界本來就是這樣子的。

你要做個普通人，很容易便做得到，看你想要甚麼，那是自己的選擇。外物總是要丟掉，最重要藝術不是外來的，不是從外尋找或拿來的。藝術是從內心去尋找的，科學家是往外尋找，到大自然、天文、宇宙中發現問題及尋找答案，但藝術家剛巧相反，要往內心尋找。

黃　你也曾說：「大自然是你的老師，在天地間自修」，這不是更困難的事嗎？

朱　不要去看這個就很難，藝術其實很簡單，只要你去做便可以，沒有甚麼難的，那只是時間和毅力的問題。佛陀能有今天的地位就是他肯去做，他幾次都快要死掉了，還要繼續，你做得到嗎？那就是人的問題，就是這麼簡單。就是選擇，選擇就是你要甚麼。若你只想要一塊木頭，那很簡單，若想要黃金，可能難一點，要鑽石便更難，看你要些甚麼。人總是要付出，要木頭跟鑽石的付出就是不同，這不是難度的問題，是要不要去做。

黃　這很關鍵。另外，你又提到「真」、「善」、「美」。

朱　有些朋友反對這想法，認為藝術跟「真」、「善」、「美」沒有甚麼關係。其實藝術追求的就是「美」，如果沒有真和善是不可能得到「美」的，這三個字是很奧妙的安排，如果沒有「真」，做人都不真實、不踏實；沒有「善」，做人沒有善心，做任何事都沒可能辦得好，那怎能得到美呢？「美」是最高的境界，一定要先有「真」和「善」兩個條件才能得到「美」。這跟佛陀修行一樣，他在「真」和「善」都做到了，便可得到完美，「美」不是藝術的專利，可以是做人的美德。如你跟老師學習畫畫，跟老師畫的一樣，便是美嗎？不是，那是技術，任何一位生產工人都可以辦到，那有甚麼用？那不是藝術。

黃　從美的觀念說，那麼你的系列《囚》和《立方體》是在追求「美」嗎？你在追求一個完美的社會嗎？

朱　那些作品是關於現今社會的狀態。我不是要改變社會，只是把社會的問題說出來，用雕刻來展示這個問題。比如《囚》中的「善與惡」這作品，你選擇做善人壞人，你可以選擇站在籠子裏，或不同位置，這是你的選擇。

黃　對，都是選擇。是藝術家的選擇、做人的選擇。

朱　沒有人限制你，你可以有自己的選擇。壞人都可以隨時放棄，不需要站在籠子裏，反正沒有牆，又有鎖匙可以開門離開，他可以選擇做普通人，做善人。那為甚麼善人也關在籠子裏呢？是他自囚的，意思是他處處都給自己設限去想事情，給自己很多限制，這樣不可，那樣不能，結果把自己關起來。

黃　老師有些作品以不鏽鋼、海綿等去製造，跟以往的很不同。別人都說為甚麼這樣的？為甚麼要用這些材料呢？感覺很不尋常，是因為那些都是現代的材料嗎？

朱　那些材料代表時代，忠實反映時代的感覺，是這個時代才有的，所以連材料都使用只有二十世紀才有的塑膠、海綿、不鏽鋼、發泡膠。

黃　《立方體》的題材是反映現代的話題，我就是很喜歡這些作品，它表現了現代和當代的問題。

朱　《立方體》的概念最初是因為地球受到嚴重破壞，專家認為我們已來不及解決，是沒救了。我在想到底為甚麼會造成如此局面？最原始的問題在哪裏？《立方體》也許是在影響人的想法和思想，本來我們的祖先、聖人、偉人都主張「圓融」，「方」剛好是相反的。現在我們的社會有很多「方」的東西，到處都是，是人類發明的。但遠古以來的生活

都沒有「方」的。我進行了一年多的資料搜集，都找不到這概念。後來請教一位腦細胞專家教授、一位神經專家、兩位人類學家，他們都認為古時人類不談「方」的。

在生活裏面，生生死死是循環，一個圓，方方角角是互相碰撞，就像機器一樣，它的內部也沒有方角，若有方角便不能活動了，會卡住。生活中是沒有「方」的，專家也證實了。「方」是不好的東西，但是人類創作了那麼多方形的東西，我們一直跟壞東西相處久了，會潛移默化地影響人的思想，想法上會有一種「方」的概念是指，比喻一定要這樣實行自己的方式，不會互相溝通，例如你不能飛過我的領空，否則便把你打下來，為甚麼連天空都要限制？「方」產生了戰爭、侵略，完全沒有「圓」的概念。如果有「圓」的概念，就會考慮大家的感受和利益，互惠互利，那就是「圓融」了。

「方」則是以個人想法為重，我要怎樣便怎樣，你的感受我不管。此概念在我們腦海扎根已久，非常嚴重，已好幾輩子的事，大家都認為理所當然，錯了都不知道，更不去改，問題便越來越嚴重。比如某人蓋了工廠，排出大量黑煙，為害地球。為甚麼他賺錢時不會考慮到空氣污染造成的影響？如果他有考慮，賺錢同時不影響別人，這就叫「圓融」了。「方」的概念則是，我賺錢就好了，大家都是這樣做的，污染與我何干？

「方」的概念非常嚴重，影響所有人的思想，令人做出很多霸道的行為，如蓋工廠、斬樹、挖山等行為。地球的資源不只是屬於我們的，起碼要供一萬年的人類共用分享，但現在都被我們拿走了，這跟小偷有甚麼分別？我們一直嚴重破壞地球，你可見「方」的想法影響有多大。如果有「圓融」的概念，會想到地球的資源不是我的，不能想拿

就拿。

黃　這讓我想起香港有位雕塑家名叫張義，我很喜歡他的作品。有次他演講時提出了四個字：「曲中有情」，就如你所說的「圓融」。

朱　圓的是屬於大自然的，直線的、方則是人為的，大自然是沒有直線的，所以生活也是如此。我都是希望把問題提出來，讓人們留意，以後他們怎樣做就是他們的事了。

53

山本耀司 又一山人

二零一零年十月二十九日
會面
@山本耀司工作室 ／ 日本
東京

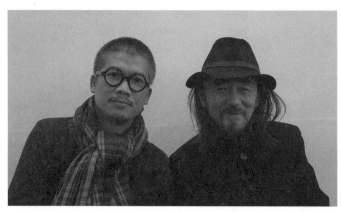

山本耀司

日本著名時裝設計師，以簡潔、反時尚設計風格聞名。

一九四三年於日本出生，母親是東京城的裁縫。自六十年代末，山本耀司開始幫母親打理裁縫事業。六六年於東京慶應大學法律系畢業後，他於東京文化服裝學院學習時裝設計，二十六歲已獲裝苑獎以及 Endo Awards 等頂尖時裝大獎，嶄露頭角。

一九六八至七零年赴巴黎深造時裝設計，回國後活躍於日本時裝設計界。其個人品牌成衣公司於七二年成立。先後創立 Y's for women 及 Y's for men。七七年於東京舉辦首場個人發佈會，一鳴驚人。在七十年代中期起，他與三宅一生、川久保玲等被公認為先鋒派代表人物，擅於結合建築風格設計與日本服飾傳統。

至一九八八年，山本耀司在東京成立個人設計工作室，後於巴黎開設時裝店，推出法國風格的服裝系列，令時裝界刮目相看。八九年參與電影《都市時裝速記》演出，為藝術生涯添上精彩一頁。九零年起，他曾為普契尼歌劇《蝴蝶夫人》、坂本龍一歌劇《生命》等設計戲服。

多年來獲獎無數，包括多屆東京 FEC 獎、紐約 Fashion Group 的 Night of Stars 大獎（一九九七）、佛羅倫斯男裝展 Arte e Moda 獎（一九九八）及紐約 CFDA 國際大獎（一九九九）等。二零零二年起擔任 Adidas Y-3 創作總監。同年開始於巴黎、意大利、比利時、東京等地的博物館舉行個人展覽。

著有《Talking To Myself》、《My Dear Bomb》等。

黃　我穿的是你設計的Ｔ恤，在一九八三年購買的，現在仍保存着。

山本　啊，是嗎？

黃　我年輕時已是你的擁躉了。

山本　多謝，你看上去仍很年輕呀。

黃　不是啦，我已經五十歲了，在設計行業打滾了整整三十年。我仍記得去看溫‧韋德斯（Wim Wenders）為你拍的紀錄片時，自己才二十出頭，剛剛開始工作。你實在是少數重要的設計師中，其中一個啟蒙我的老師。你幫我訂立方向和目標。我很榮幸今天可以跟你會面。

山本　你現在專注與你的業務夥伴毛繼鴻先生合作吧？

黃　是的，我跟毛先生在他創辦的服裝品牌「例外」[1]（Exception）上合作已有十年了。起初，我只為品牌拍攝造型照，然後再為品牌做設計，現在是整間公司的藝術顧問了。我非常幸運。因為「例外」並非一個尋常品牌，它不是另一個商業品牌，也不是中國另一個服裝品牌，它有其獨特之處。

山本　看上去是非常獨特。

黃　所以我跟他們的合作可以長達十年。這品牌並不是以利字當頭，它有更深層的意義……

山本　是一種感動人的文化……

黃　對，是文化、人文方面的元素。

山本　是一種哲學吧？

黃　這也是我的個人目標。我從平面設計師做起，五年後我轉職廣告業一直擔任創意總監，一幹就是十五年。之後的十年間，我返回平面設計的老本行，並導演電視廣告。同一時間我從事很多個人創作，人們

[1] 廣州市例外服飾有限公司的服裝品牌，由設計師毛繼鴻與馬可於一九九六年創立，是中國國內設計品牌之一。

山本　就是一系列空白的告示板？空空的�⋯⋯我非常喜歡。

黃　這是有關佛教的故事。在過去十年間，世界各地有不少藝術展覽的邀請，但我並不是以藝術家的身份創作和參與，我只是利用每一個平台，或是一個機會去與人溝通人生、生活的哲理，或社會的責任和議題⋯⋯

山本　對，真正的藝術家永不自稱為「藝術家」。

黃　我認同。聽說你懂讀中文漢字，是嗎？我做個人創作時不是黃炳培，而是又一山人。

山本　好像是站在山上的一個哲學家呢。

黃　多謝。

山本　對我來說，中國的現代藝術比日本人最早期的藝術創作要厲害十倍以上。

黃　其實在日本也有很多優秀的藝術創作。我明白你的意思，一些優秀的中國藝術作品背後有不少哲理觀念。

山本　在很長一段時間裏，中國的藝術家好像受制於一些強大的力量，現在已沒有這種情況了。所以在他們的作品中，我感受到一種能量的、爆炸性的精神，尤其是年輕的藝術家，他們給我澎湃的感覺。

黃　中國的當代藝術在近十年左右爆發一股新的力量，當中包含了很多能量，亦十分深邃。但更重要的是，整個亞洲，包括日本在內，亞洲的文化及哲學兩者加起來，是十分之強勢的。這種信念，比西方的強大很多。

山本　沒錯。

黃　當我聽說以你現在的年齡及身份地位而言，你仍會預先去思考如何貢獻這個世界，令我十分之感動。如你所說，作為一個藝術家，你永不會自稱藝術家，你只是想為別人做些事情。我很認同你的想法，希望我到你的年紀時也會這樣想。

山本　但有時當我這樣說，別人可能會覺得我太自負。

黃　但你真心這樣做，這很重要。

山本　我常跟別人說，我不是時裝設計師，只是個做衣服的人。

黃　我知道你也畫畫，真想看看你的畫作。

山本　對呀，我現在也嘗試作畫。

黃　你一生設計了不少服裝，但你是從何時開始畫畫呢？

山本　這個問題很有趣。當我唸小學時，我已經想着將來可能會當個畫家。因為在我周圍的人，他們看過了我的畫，都要求買下來。

黃　當時你還很小吧。

山本　當我準備入大學的考試時，我的目標是兩類大學：第一間是國立的藝術大學；另一間是非常有名的私立大學──應慶義塾大學（Keio University）。最後我成功通過兩所大學的申請。但在通過考試後，我想到我的母親。她是一名寡婦，為了養育我，她開始為鄰居做裁縫。但那並不算是一門生意。

黃　是她的嗜好嗎？

山本　也不是。那可說是一種家庭勞動吧。她一直含辛茹苦養育我和照顧我。所以我答應她我大學畢業後便會好好照顧她。於是我選擇了那所非常有名的私立大學，以至當我畢業後，我便能在日本任何一

間有名的公司謀到一職，一開始就可以成為一個商人了。於是我就選擇了這條路。但是在大學三年級時，早我一年畢業的師兄們都開始找到工作；每次我到訪他們的家，都發現他們十分富有。我們的起跑線是如此的不同啊！如果我走普通人背景的創業之路，從一開始，我已是遠遠地落後了。於是我便問母親，我是否可以幫她做衣服。她當時憤怒得瘋了。不過，不管怎樣，在我的潛意識中，也許對一般成功的人生有種叛逆的情感。最後，我開始幫母親管理她的小店。我從不同種類的女性收到不少訂單，有家庭主婦，甚至妓女也有，各式各樣。那時我才真正深入研究剪裁的學問，因為她們的身裁比例並不如一般模特兒，她們有些又胖又矮，有些年紀很大，並已經駝背了。我想這是一個讓我研究人類身體剪裁學問的好時機。

黃　　你有沒有去學校上課呢？

山本　有呀，或許我的母親非常生氣，她說如果我真的要幫她，至少也必須學會剪裁，因此我便去上課學習。

黃　　那你幫忙打理母親的小生意有多久？

山本　大約有六、七年時間。

黃　　到最後她有否感到很開心？兒子肯幫她……

山本　其實到最後的階段，我已開始討厭這份工作了，因為顧客全都是女性，她們要求我完成幾近不可能的衣服形象。她們根本不關心衣服的比例，只管說：「山本，我要腰部更緊一點。」諸如此類的要求。我想那是不可能的。她們只想利用飾物、衣裙等來吸引男人。我覺得十分討厭，於是便想到建立自己的品牌，做自己的成衣系列Ready to Wear。這是來自我這六、七年幫助母親的職業生涯中引發出來的強烈反應。我的首個展覽有為男性剪裁的風褸、褲子和雨

黃　衣。當時我還沒有客戶，沒有買家。

黃　首次展覽是何時呢？是在東京舉行嗎？

山本　一九七六年或七七年吧。

黃　但你也沒有放棄。

山本　從來沒有。或許我繼續從事以往的裁縫業務，在另一角度看，現在會很成功也說不定，哈哈……

黃　在展覽會之後，要多少年才有自己的生產線、自己的品牌？

山本　我記憶是三、四年左右。

黃　所有人在創作上形容你時，都會用「孤單」這個詞語。

山本　孤單？

黃　我不知道為甚麼，或許你並非十分健談，常常也像一個詩人，從外觀上看很富情感；而且，你對創意的看法非常前衛，或跟一般人的世界很不一樣，所以，別人會覺得你是生活在另一個世界的人，也會覺得你很孤單，或有一個與眾不同的思維模式。總的來說，就是一種遙不可及的想法。你對跟別人的想法不太一樣有何感受？

山本　這條問題很複雜。我剛才說過自己是個寡婦的獨子，所以從我很年輕開始，已由我母親的視角來看世界，而且我好像仍掛念着一個人。

黃　仍然如是？

山本　對，我好像仍掛念着甚麼。

黃　家母仍在世吧？你仍常看望她嗎？

山本　是的。

黃　她現在年紀多大？

山本　已九十四歲了，但她仍比我有力量得多。你知嗎？對於孩子，母親是活於心裏的。

黃　是真的，我理解。

山本　你也理解吧？我的母親在我心裏，而她仍在世，所以可以說我有兩個母親。

黃　你說過，你的創意世界受你的母親影響很深。她對你的事業有何看法？

山本　她認為是一種榮幸。她變了我的擁躉。但同時，她認為我奇怪的人，以往她覺得我很專注也是個善良的孩子，但當有了名之後，就變了另一個人。

黃　你同意嗎？

山本　當然不同意！因為你也知道創作是非常困難的工作，她根本不了解我箇中的掙扎。她只按我一個系列或一個季度的作品來評價我的成績，她只是覺得我做得好或是懶惰。但我在創作時會把那一刻我所擁有的全部傾注進去，是一個痛苦及艱難的過程，對此她並不明白。當我不開心或瘋狂地工作時，她會抱怨我不關心她。可以說我跟母親之間存在一種基本的矛盾。

黃　現在也是這樣嗎？

山本　是的，現在仍然如是。

黃　那麼，你對未來有何打算？我想知你的想法。

山本　未來嗎？我想當個畫家，在退休後，如果能找到別人承繼我的品牌，我會乾脆當個畫家，這是我的夢想。同一時間，也許我會拍一部電影，這是我的夢想。

《無常》（二零零九）

黃　我也想創作電影，所以我做了十年電視廣告導演和製作，只是想從中學習更多，以為我將來的電影鋪路。

山本　大家來個較量吧。

黃　在你的心目中有沒有特別的故事？你想製作哪類型的電影？

山本　有的，類似經典的法國電影，非常平淡，並不具戲劇性的一類。

黃　我也有這種想法呢！

山本　真是十分巧合。

黃　都是沒有傳統起承轉合那種敘事劇情，也不是甚麼大故事⋯⋯

山本　不是轟轟烈烈的那種，只是關於非常敏感的平常人的一些事。

黃　真的要比拼一下⋯⋯

山本　對，來吧。

黃　很好，我認為人有創意，像設計師設計出許多不同的東西、風格，最終都應與人的情感、生活有關，跟你跟我和其他人一樣。希望很快能看到你創作的電影。

給你看看我最近的創作吧。這個作品名為《無常》3，這也是一個佛教的詞彙。世上沒有甚麼是永恆的，世事總是在變化。當你來參觀這個展覽時，你會看到一張梳化、一張茶几、一個小書架⋯⋯然後，改裝成棺材。

山本　這個概念、這個哲理深入日本人的心，我們也認為一切是無常的。

黃　你可以坐在那兒看書，但這只是展覽的第一部分。在第二部分，你將會再次看到這三件東西。其實我這樣做並不是因為我想為展覽會做創作，我做的完全是為了自己。十多年前，當我與朋友談到葬禮時，

我發覺這個所謂棺材的箱子令人摸不著頭腦，因為你跟它沒有任何歷史。它對你是全新的，你也沒有見過它，彼此之間沒有任何聯繫。

我說我不打算接受這現實，我必須創作一些可以在生活上應用的東西，我可以將它改變成一個箱子，作為我的棺材。之後我做出來在展覽上發表，並跟很多人分享。同時，我也覺得十分有趣，因為你坐在一個將來的棺材上，但它現在是一張梳化，你會思考自己這刻仍然生存，但卻不知道何時會離世，或許是明天，或許是更遠的時間，你會因此細心思考你在當下在做甚麼。你會變得專注、謀算、具建設性，因為你在這一刻所做的，而死亡可能就在明天發生。

我收到很多的回應。我想很多人，包括日本人或其他亞洲國家的華人也對死亡這個題目絕口不提，他們十分害怕觸及死亡。但到最後，當我以展覽提出這個話題時，人們竟可以睡在其上，好像對死亡已經不再恐懼了。我嘗試從我的個人創作中表達我如何看生命、表達我的佛教觀、亞洲觀及入世思想，並與其他人溝通。

山本：嘩！很大的目標及作用。

黃：多謝。

山本：我的意思是很深遠的作用。

黃：在你面前，我不能說「深」，你才是一個深遠的人。

山本：最近，我就經常問自己，應該怎樣作了結？你的作品與我的想法很相近。

黃：有趣的是，你說你可以設想得到自己會怎樣了結，但你仍在從事創作的過程之中。

山本：沒錯，一如我們之前討論，我們根本不知道明天會發生甚麼事。我覺得這也不錯，比如我並不熱衷購置自己的產業，當我擁有一些東

4　位於廣州的民營生活概念店，由服飾品牌「例外」創始人毛繼鴻投資，設計師又一山人設計，跟廖美立三人共同策劃，涵蓋書籍、設計、文學、藝術、展覽及講座等領域。

黃　……西，如一座豪宅，我便會很容易被它轄制，成了它的奴隸。所以我較喜愛簡約的生活，像一個大學生那樣。我認為，一大筆錢不會令人快樂，我認識一個有名的時裝設計師，我跟他談過，他雖然擁有很多，但並不見得很快樂。對我來說，我最珍貴的時刻就是創作的那一刻，我甚至忘卻時間在流逝。

山本　我想是的。

黃　沒錯，就如你在設計服裝，或繪畫時。那麼基本上你算是個開心的人嗎？

山本　我想是的。

黃　……這是我為方所4設計的店貌，除了時裝產品，內裏也有一間大型書店。我認為當我們閱讀更多的書，學習更多的知識時，我們會覺得自己渺小。我就是想與其他人分享這種感受，在中國，當人們有了錢，他們會覺得自己最了不起，所以我想讓人們感覺到自己的渺小。

山本　很有趣呢。

黃　我想推廣這個概念：「有比生命更宏大的東西」，而希望人們會感覺到他們的渺小。在書店內我會放置很多大型的物件，讓人們感受他們的渺小。

山本　很有趣。你閱讀得越多，越感到自己的渺小，我喜歡這個概念。

黃　多謝。

山本　我在想，在死之前，作為一個人，你會否對自己不能閱讀世界所有大師的著作而感到後悔？但你不能做到，你不可能閱讀所有所有我覺得能遇上一些你喜愛的著作，多少是命運的安排。

黃　是的，用佛教的說法，是一種因果，或可說是因緣。這是一種運氣，讓你有機會遇見這本書，你可遇見一本書，但不可以遇見所有書。像

我能與你碰面都是一種運氣。

山本　是的，像是愛情一樣隨緣的事。

黃　因此，若所有人都能了解這種關係，任何人都不會覺得難過或後悔。只要跟眼前好好互動便行。

山本　十分同意。

淺葉克已

又一山人

二零一一年十二月三日
會面
＠君悅酒店／中國香港

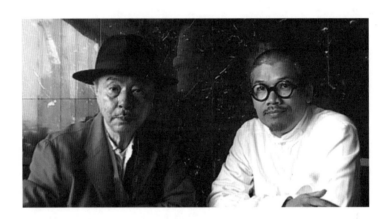

淺葉克己

一九四零年生，於桑澤設計研究所畢業以及 Light Publicity Co., Ltd. 工作後，在一九七五年創立淺葉克己設計工作室。

曾替多間公司擔任廣告設計，包括 Suntory、西武百貨等，並曾獲東京藝術指導大獎、Shiju 獎等。擔任東京字體指導俱樂部（TDC）主席，熱衷於探討書寫與視覺的關係，鍾情研究亞洲古代文字。他亦是日本平面設計師協會（JAGDA）的董事會成員、設計協會主席、Enjin01 Cultural Strategy Council 的策劃人、東京藝術指導會（ADC）委員會成員。

他亦為東京造形大學及京都精華大學的客席教授。專門研究東巴文——中國納西族的典禮儀式上依然沿用的象形文字。

淺葉克己擁有日本乒乓球協會頒授的專業乒乓球手六級水平。

2

1

黃：我這個項目名為「下一步是甚麼」，主題是講述將來。你是我一個很熟悉的朋友，無論在甚麼場合，當我每次見到你都有種說不出的感動。從當初在書本裏認識你到現今，當我也有種很強烈的感覺：你的整個人生就是創作。我年少時看過你不少作品，到現在還是清清晰晰的。例如，你在海中心打乒乓球的照片1，一個展示兩個中國人抬着一個很大的「國」字招牌2經過馬路的廣告，當然還有你那些東方中國文字及水墨畫的現代創作。我又聽過你一次關於文字的演講，當中老師提到文字的誕生。可以談談你的想法嗎？

淺葉：在明治維新3時期之後，國家起了很大的變化，在日本常常有一個說法：「和魂・洋才」，「和魂」即日本的靈魂，「洋才」即西洋的才華。「和魂・洋才」在明治時期代表着日本人的一個身份。但日本著名書家石川九楊4糾正了這個說法，他認為應該是「和心・漢魂・洋才」才對，因為日本人是有心，但魂應該是中國漢人的靈魂。我非常同意，由於漢字是由中國傳入日本，中國在三千多年前已開始有甲骨文，後來演變成今日的漢字，在那時日本還處於繩文時代，還未有自己的文字，後來借用中國漢字演變成日本的平假名5、片假名6，這些都是日本文字優秀的發明。後來日本在洋化後拉丁文字傳入，以致現在日本出現了四種文字並存：漢字、平假名、片假名，再加上拉丁文字，同時存在四種文字的國家在世上實在不多。

黃：身為中國人，我可說是處於二十一世紀中國的一個創作人。我很好奇，為何一個不是生長及居於中國的日本人，反而對中國文字有這麼大的熱情及魄力？你可以持續幾十年研究我們的文字，深入探討，再用當代方法傳達及表現出來，你是怎樣看中國及中國的設計界呢？

淺葉：我常自稱為「地球文字探險家」7。在世界上有多種不同的民族及語言，而共通的世界有三個：其一是日常世界，即我們活在當下的世

界；另一個是因為語言需要記錄，所以有語言世界，於是就有記錄世界；在這個記錄世界中，有跟文字有關的記錄，亦有跟畫像有關的記錄，這些跟設計的關係也非常密切；第三個是語言世界，尤其是語言學中的語言研究，和那些人類未完全理解的領域。

但可惜在全球化之下語言越來越少，而我就對這部分特別感興趣，我怎樣與漢字結緣的呢？我開始對中國文字感興趣時，就覺得中國文字的歷史悠久，在三千多年前殷王朝已出現甲骨文，但我們發現甲骨文不過在一百年前左右，那時才開始解讀它。在全亞洲把甲骨文研究得最深入的，莫過於日本學者白川靜教授。他寫了三本書，其中一本名為《實通》，當中對甲骨文作了很詳細的分析。之前我曾出席日本放送協會（NHK）的一個節目，該節目名為《漢字奇蹟世界》(Kanji's Miracle World)，節目中有人問我：為甚麼會對漢字產生興趣？我回答說，第一、我對香港的繁體漢字招牌感興趣，有一第二、我很想研究白川教授的著作。後來我認識了白川教授，有一次到他京都府上作客，不慎把一個甲骨文龜殼的擺設打破了，一時不知怎辦。幸好白川教授說那個擺設是件贗品，才鬆一口氣。之後我找遍北京、上海及台灣，也找不到類似的物品。結果我去到中國一處名為安陽的地方，此地離北京約六小時車程，古時就是殷王朝的所在地。當地有許多美術館，而我就在那裏找到了一件仿製甲骨文龜殼的物品，並對它非常讚嘆。後來我再問白川教授，漢字最美的地方在哪裏？他說是漢字的簡潔。如果同是翻譯一本書，英文版是最厚的，第二是日文版，中文版最薄，由此可以看出中文漢字是一種十分簡潔的文字。那時白川教授有一個習慣，就是每次當我向他送禮，他也會用毛筆書法寫一張感謝字條寄給我；我因為很想收到他的字條，於是就不斷寄禮物給

3 指日本在一八六零到一八八零年代間，以維新志士所建新政府為核心的民族統一主義與西化改革運動。

4 日本前衛書法家、書道史家。一九四五年出生。現為京都精華大學教授，及同大學文字文明研究所所長。著有《日本書史》、《中國書史》等。

5 日語中的一種表音文字。從中文漢字的草書演化而來。現代日語中，平假名常用以表示日語中的固有詞彙及文法助詞。

6 日語中的一種表音符號，與平假名、萬葉假名等合稱作假名。簽名時如果要表記假名時，也一般使用片假名書寫。

7 對「亞洲文字」研究情有獨鍾的淺葉克己，因其在「亞洲文字」設計領域的成就，享有「地球文字探險家」的美譽。

8　納西族祖先創製的一種原始象形文字，具表音和表意的圖畫文字。

他，回想起來這已是十五年前的事了。

黃　另外，我還很尊敬一位學者，他是西田龍雄教授。他有一本書名為《還活着的象形文字》，講述的那種文字叫東巴文字8，是圖畫的文字。因漢字已演變了，不再是象形文字，而這種文字於中國雲南仍然存在。西田教授在書內提及自己未曾到過雲南，我看了後便聯絡西田教授，邀請他一起前往雲南麗江。我們在那裏發現了東巴文字的研究所，當中有很多文獻。之後我立刻與當地的中國研究者組成小組展開研究。過了一段時間，麗江方面要求我去辦一個展覽館，剛巧我正準備在銀座GGG畫廊辦展覽，於是便以東巴文字為題。這個展覽稍後移師中國，其中我不止展示東巴文字，而且還加入其他不同少數民族，如納西族、彝族的文字。身為一個「地球文字探險家」，我每年都會去不同地方探索不同的文字。

黃　你之前提及日本是「和」的精神，中國是「魂」，是比較深層意義的靈魂，跟「洋才」一起，你對這三方面有何感受？

淺葉　在我十九歲時，大概是戰後和平時期，英文傳入日本。日本政府當時急需發展英文，想把英文統一化，以免它無秩序地湧入國家，於是就派我分析英文教材。當時我去了意大利羅馬考察，在那裏有七座小山丘，我在其中一座山丘上發現一塊英文石碑，碑上的文字非常漂亮，令我很感動，於是就開始分析碑文。回國時，我嘗試用鴨嘴墨水筆在一毫米的範圍內畫直線，看能畫多少條。我一直這樣練習，最終我能畫出十直條線，我想把羅馬石碑上的文字重現出來。後來我把它們印刷成書。我覺得就是先前提及的「和心・漢魂・洋才」，我有和心，亦因為對漢字有研究，所以亦有漢魂，我覺得自己在這三方面取得了不錯的平衡。

黃　你有很多習慣也讓我有深刻的印象，例如你喜歡戴帽，喜歡穿紅鞋

9　日本著名服裝設計師。一九三八年出生，一九六四年多摩美術大學設計系畢業，後創建同名品牌，以富工藝創新的服飾設計與展覽聞名於世。

10　淺葉文字設計學上的恩師，出身於東京大學動物學，是首位以英文字母做設計的日本人。淺葉十九歲首次拜會他，即被其文字草稿吸引。後來佐藤開始教授淺葉英文字體設計。

11　全名為 21_21 Design Sight。二零零七年於日本東京六本木區成立，由安藤忠雄設計，為日本首間純設計博物館。現時由三宅一生、佐藤卓及深澤直人擔任設計總監。

淺葉　子。其實穿紅鞋子有沒有特別意思？

淺葉　在衣着方面，我有一位好朋友三宅一生[9]，我經常也穿他設計的衣服，我會選一些配搭合我的來穿。至於帽子，因為我由小學四年級到十八歲都是童軍。日本的童軍分六個等級，當中有不同獎勵，例如每個星期帶着帳蓬到野外露營便可獲得一個獎；能把活雞除毛後做成料理也可獲獎；能獨立生存的也可獲獎，我拿了大概四十六個獎，還好好保留着。至於穿紅鞋子，是因為我擔任幾個品牌的設計師，例如沙律醬、飲品等。恰巧這些商品的顏色都是紅色，因而對紅色產生了偏愛。

我在東京大學跟從佐藤敬之輔教授[10]工作。我畢業時正值日本廣告業的全盛時期，我便進入了一間名為 Light Publicity 的公司，現時我兒子也在這間公司工作。在這間公司十四年間，我設計了例如 Yamaha 樂器、Cupid 沙律醬等商品的廣告設計。到了三十六歲時，我獨立開設了自己的公司，當時許多有名的公司如西武百貨、山崎都是我的客戶，直到現在。

黃　你還有很多習慣，例如喜歡用一百八十度廣角鏡鏡頭相機拍照。你又喜歡攜帶很多行李，你在訪問中曾提及在行李中有一本隨身攜帶的日記，裏面有很多手寫文字，非常有感情。可以多談談有關寫日記的事情嗎？

淺葉　我在當童軍時是擔任書記長的，因此負責記錄事務的工作，於是當時的習慣就一直保留至今。我覺得人生中的觀察是個很重要的環節，觀察後需要有記錄才不會忘記，慢慢成為了一種習慣。有一次受三宅先生邀請，在「21_21」[11]會場辦展覽，我就把自己八年間的日記展出，總共有三組合共二十一本，每組有七本共三組，把整面牆都貼滿了，很令人感動。

12
唐朝政治家，書法家。生於五九六年，初學虞世南，後取法王羲之，與歐陽詢、虞世南、薛稷並稱「初唐四大家」。善把虞、歐筆法融為一體，方圓兼備。

13
清代書畫家。生於一六八七年。布衣終身，嗜奇好學。工於詩文書法，書法創扁筆書體，兼有楷、隸體勢，時稱「漆書」。五十三歲後工畫，造型奇古。

14
清代書畫家金農時代確立的新書法，講究行筆只折不轉，隨時可停筆及再動筆，是一種無論何時，以何種力度、速度、深度和角度，都可以朝任意方向行筆的特殊書法形式。

淺葉克己 對話

黃 從你的身上，我獲得很大的啟發，並且受益不少，就是你那種恆心和決心。你說過自己過去十五年來，每天都早起練習書法，寫褚遂良[12]的碑帖。請問在十五年來，你堅持早起練習書法的感受是甚麼？其間有沒有心情上的變化？

淺葉 我認為，書寫這個行為是人類很偉大的發明。我其實將書寫視為一種祈禱，像是祈求上蒼一樣。因為文字是你自己的意願，祈求，而通過思考及整理，將自己的思想變成文字，這個集大成正是二零零八年在「21_21」會場展覽中展現出來的東西。我覺得自己寫的和儲存的文字可能已超過中國任何一條大河的儲水量了。

至於感想，作為一個設計師，我希望在人生中能對亞洲文字做到最大的貢獻。而當談及亞洲文字，無可避免會聯想到書法，書法中有不同字體，我一直寫的是楷書。楷書是在唐代最終形成的，它相比起行書和草書的難度更大，因為要求寫得端正，所以用毛筆寫楷書有一定的困難，而這種困難在筆與紙的摩擦之間，激發出我許多不同的新思維，可以稱之為逆境下產生的思維。

黃 說到逆境和人生，我記得有一次你在一個演講中說過一句令我印象深刻的話。大家都知道你是乒乓球高手，你的那句話是：「人生就像打一場乒乓球，球打過來我就擋回去，球再打過來我又再擋回去……這就是人生。」我很想你再講講這種心情。

淺葉 我的人生目標是希望做個「一人乒乓外交官」，意指是獨自一個人到不同的地方、不同的環境及不同的世界，去接觸，去看自己。乒乓球看起來是一個非常簡單的小孩子遊戲，但其實是非常複雜的運動，例如說接球，有球來時就要接。這就像是人生，也一樣是很難的一件事。

黃 剛剛你提到文字是一種觀察和記錄，但是當大家看到你的作品時，你

17
火星儀

16
地球儀

15
日本行星科學家。一九四六年出生。東京大學名譽教授。宇宙政策委員會委員長代理。專研固體地球物理學、行星物理學。著有《地球系統的崩潰》。

淺葉　除了用傳統歷史的角度來鍛煉文字外，還有另外一面，就是去重新演繹進化，比當代的時空、視覺、語言、美學觀念再多行一步。我想這就不僅是記錄了。其實文字可以把創意或你自己引導到甚麼地方？

我認為新的文字或用在文字上的設計，擁有一種能夠改變時代的能力。例如，從中國甲骨文的誕生到後來各種不同的字體，不論篆書、行書、草書，或到最後楷書的發明，中文字有一個共通的模式就是「起順終」，即一筆寫下去，經過一個過程然後再收筆。後來，有一個名為金農[13]的和尚說漢字是「無限微動筆蝕」[14]，這已經不是以前的「起順終」，而是一種如「嘩嘩聲」的聲音頻率，是很平均的、精神上的「起順終」。而這正代表人類的心情起伏。想像一個死的五角形，如果用機器或打印機列印出來，這個五角形是一個平均的五角形。但當你用人的手和筆來畫，它的線條和頻率就具有生命的氣息。現在金農在中國是否非常受歡迎？

黃　對，他是一個非傳統並很有特色的書法家。我還有最後兩個問題。首先，我們今天討論的題目是將來、明天，我和很多人都覺得，你還有很多未來的路，永遠都有明天，你可以談談自己對明天的看法嗎？

淺葉　我近來認識了一位已經退休的學者松井孝典先生[15]。在他的退休派對上，他送給所有來賓一個地球儀[16]和火星儀[17]作為回禮，他認為火星充滿了希望及可能性，而地球則充滿問題，我也是這樣考慮我們的將來。他從火星考慮到我們地球各種環境的問題，我也是這樣考慮我們的將來。

黃　你曾公開展示一張圖片，當中有兩個人抬着一個有「國」字的大招牌，那時你說你看到兩個人抬着國字走在馬路中間，如果是中國人，就好像是把中國帶往另一個地方；如果這個「國」字是指日本，又可以指是日本人把日本帶往另一個地方。關於這個說法，我倒想聽聽你對未來的設計圈，包括在日本、中國及全世界的設計界的心底話。

73

淺葉　其實這幅作品沒甚麼特別的意思。那只是我拍攝的一張照片。那個招牌是我在中國請當地做招牌的人用一晚時間做出來的。我看過披頭四（Beatles）一張有四個人一起走過的照片，覺得有點相似，於是便做了這個作品。至於把國家帶往另一個地方，我其實也沒這個想法，可能是中國人對「國家」的觀念看得太重吧，我們扛着「國家」這個包袱去哪裏呢？如果是在日本時就指日本，在美國時就指美國。

黃　這條馬路？

在當今二十一世紀，當代的設計界，特別的華人或東方人，怎樣走上

淺葉　這個很難説，因不知道他們想到哪裏去。

75

中島英樹 ✕ 又一山人

二零一零年二月十七日
會面
@中島英樹工作室／日本
東京

中島英樹

出生於一九六一年的中島英樹，在 Rockin'on 工作後，一九九五年成立中島設計有限公司。

中島先生曾為雜誌《CUT》設計，編寫攝影書籍、坂本龍一的唱片封套設計、時裝品牌設計推廣、植村秀化妝品的包裝設計，展覽策劃以及廣告製作等。

中島先生曾獲藝術指導協會金、銀獎，東京字體指導俱樂部（TDC）大獎、二零零四年第三屆寧波國際海報雙年展評審獎、二零一零年香港國際海報三年展銀獎、Tokyo Type Directors Club Award Grandprix 等大獎。

中島先生為國際平面設計聯盟（AGI）、藝術指導協會、東京藝術指導協會以及東京字體指導俱樂部（TDC）會員。

黃　如果要談「下一步是甚麼？」你第一時間會聯想到甚麼？

中島　我們已經進入二零一零年了，這就是「下一步是甚麼」。這是我們需要關注的課題。在日本，設計是國際共通語言，也是全球化下要注視的事。但設計無可避免會受經濟環境的影響。經濟對平面設計造成打擊。二零零零年，設計行業在東京區備受摧殘。

黃　你指的是在日本，還是整個世界？

黃　我指的是世界各地，但在日本尤其嚴重。

黃　都是商業方面的嗎？

中島　主要是在平面設計方面，但它不能不受商業化的影響。除了平面設計之外，其他如音樂、電影、時裝，無不受到影響。這是東京的情況。我認為在這裏很多問題都沒有解決的良方，而日本的平面設計似乎是活在夢境中太久了，好像置身於一場奇幻旅程之中。當中有些是真實的，有些卻是我們犯的錯誤。我覺得需要重新對平面設計作出定義，問題是我如何可以為社會作出貢獻？當你談及「下一步是甚麼」時，這是我一直的想法。不過，我承認自己根本看不通未來。

黃　你說你看不通，對你來說是正面的還是負面的感受？

中島　或許兩面都有。我想兩者是結合一體的，這正如對一個人來說，死亡是生命的一部分。平面設計也一樣。在日本，人們認為設計是美的東西，像一尾海豚那樣美，但除此之外，也有不少實用的東西，而普遍人認為，設計必須遵循某種風格、某種形態。我就比喻自己是一尾魚，魚一面只有一隻眼睛，牠跟海星、海膽等不同；如果不能適應環境，就會被淘汰。但相反也有些能適應環境的品種，牠們生存下來，或甚至離開本身的環境，跳到沙灘上，好像一些亞洲華人設計師已成功脫離原本的環境。

1
中島英樹及坂本龍一為竹尾
紙展創作的海報（二零零一）

黃　設計師之所以未能存活，是因為太恐懼，好像在海底下游弋的魚類。
不過，我們談到整個日本，然後是日本的設計師。你曾說過自己是一
成為一尾正確的魚」這個概念我不認同，設計並不是這樣的。我渴望
做一尾不同的魚，而日本是一個能夠讓我存活的地方。

黃　好的，我們談到整個日本，然後是日本的設計師。你曾說過自己是一
個不平凡的設計師，也不是眾人的焦點，好像獨自躲在角落，躲在海
底下。可以告訴我你怎樣拒絕跟從潮流及羣眾嗎？

中島　我不是說我與潮流毫不相干，而表達的形式很多時也反映潮流及時
代的一部分。每一個設計師也要面對這個情況。在歐洲、美洲、亞
洲甚至日本的環境都有不同之處，我想設計也應跟着環境而轉變。

黃　那你對自己的狀態是否樂在其中？

中島　我想是的。我只是大世界中的一尾小魚，在其中我也有小小的夢想。
它雖然渺小，但我樂在其中。即使我做的是如何渺小，我也不覺得
有很大的分別，因為當想到日本，我們離非洲是很遠的路程，可以
說是處於較差的位置。舉個例，以一個詞語來形容日本，你可以用
「多元文化」，但卻十分含糊。我們身處一個變化激烈的位置，但同
一時間當中也有巨大的潛力。

黃　我想你太過謙虛了。你如果問問我們香港的業界，便知道你的影響力
有多大。你是啟蒙我及推動我最多的其中一個設計師，我欣賞你堅持
自己的創作取向。我還記得六年前，在中國寧波有一個海報設計比
賽，我當時擔任評審，並把我的評審選擇獎項（Judges' Choice）
給了你名為「我在行走」的海報。你的海報有你獨特的表達方法，
非一般的美及詩意。我是好奇，你怎樣找到你的觀眾？你有沒有作
過籌算？或是你根本不在乎？

2
日本攝影師。一九三八年出生，以強烈風格的黑白城市街頭攝影聞名。其作品曾於世界多國展出，作品包括自傳《Stray Dog》等。曾出版《犬的記憶》。

3
Google公司，是一家美國跨國科技企業，致力於網際網絡搜尋、雲端運算、廣告技術等領域，開發並提供大量基於網際網絡產品與服務。

4
Google街景，由Google公司開發，提供水平方向三百六十度及垂直方向二百九十度的街道全景，讓使用者檢視街道不同位置及其兩旁景物。

中島　由於這是一種溝通，所以我對觀眾也有很多的思考。我不想直接告訴他們答案，而是希望他們觀賞後可以自己想出答案。或許這是我的作品其中一個特色。

黃　所以你的設計及藝術作品總是流露出一種情感，以及一種較為抽象的衝擊，需要我們深入去思考當中意思。

中島　我希望我的作品可以引發思考，誘導觀眾想出答案。我想這是由於日本的樓房大多是用木及紙來建造，當有火警或地震時就會倒塌，這是不變的事實，我們就是這樣子生活，我們必須要接受這個現實。同時我們也覺得這樣很美，很富藝術感；就像我們的茶道。我想在日本人心目中普遍有此想法，日本人對傷感的東西有特殊愛好，我也是這樣，覺得很美麗。

黃　有一次你講到你的靈感多數來自你的直覺及洞察力。你怎樣把不同的靈感連在一起？你又如何從你的生活模式、享受人生的方式中體現出來？

中島　老實說我不知道。我只是從家來到這兒工作。我近年因為健康問題不能海外公幹。而我很高興見到你因為你的話影響我，而我就作出了回應。我常覺得自己正在學習的狀態。會議中共同作出決策時，我也沒有任何前設的想法。如果有訓練全都因為我擁有一個開放接收的心態，這是我找出答案的方法。我想這是令我不平凡的一個原因，因為我會嘗試配合正跟我對談的那個人。

黃　這話題對年輕一輩非常重要，我也十分認同，是有關你如何取得靈感及帶着情感和觸覺來生活。你剛才說因為身體的原因不能遠遊，我就聯想起在幾個月前，一本雜誌訪問了一些設計師的旅遊經歷。他們不斷問我覺得哪個城市最重要，我回答京都對我十分重要，柏林也是，但最後我指出最重要並非搭飛機搭火車到達另一個城市，其實每

5 《街景》(Street View / Line)(二零零九)

6 中島英樹二零零九年曾於深圳華·美術館舉行其個人展覽《Street View / Line》,大獲好評。

81

中島

一天搭地鐵回辦公室也是一趟旅遊。並作出應對時,也可算是一種思想上的旅行。當你真正專注於你周圍的環境

我想了解一下你的新畫作,你關於街道的草圖。

那些街景都是為展覽會而做的。在日本有一位攝影師名為森山大道[2],他對我說如果我不再做街頭攝影師,我會找不到理由繼續拍照了。所以我開始思考街道對於一個平面設計師有何意義。你知道谷歌[3]有一個叫「街景」[4]的服務,而且非常受歡迎,但也掀起不少有關私隱的問題。相機也可助你觀察,但這有點像在偷窺,它能帶人進入一個受禁制的國度。我就想把這個概念結合於設計的路途之中。因為四處走對我來說不太方便,我只是在家中至辦公室的路途之中活動,我運用我的方法為周遭留下一個紀錄,隨時隨地……

大部分的街道都是人工的,也是由線條組成。在中心線之外,也有燈柱及電線,所以到處也可找到線條。這可算是一條街道,那都可以算是一條街道。當你用相機拍攝記錄時,你實在是走進了別人的私密世界中窺看。但當我用紙筆拓印「街景」[5]時,事情就變得有風險。舉例說一條輪胎,當我在上面隨着畫紙素描時,人們都在看着我,覺得我想偷竊;但如果我只是拍張照片,無人會覺得我是想做甚麼或想犯法。我覺得要完成一件創作,需要窺探當中的細節,也要謹記設計行為當中存在與社會的一種聯繫。而這條我有機會在展覽會上設計的線條,我把它圖像化地錄下來,從旁邊看它像時鐘的分針。當我們嘗試過一種慢的生活時,我們其實是被時間追趕着,要加快腳步。而這跟電腦不無關係。電腦也是一條跟世界連結的線,只是大家渾然不覺。

黃

我在你最近在中國的個展[6]看過這作品,我基本上知道你怎樣得到這些繪圖,你擷取了現實及外頭的景象然後向我們展示出來,我能想

中島英樹　對話

《神畫》（二零一零）
7

像你執行時那一刻該是十分微妙的。由於我是佛教徒，我們有一種觀念稱為「當下」，即是現在的時刻，所以這作品能將我的思緒攝在其中。

中島　這是我創作這件作品時的感受。我完全感受到。我本想面向未來，但其實我是返回過去。感覺雖然複雜但十分奇妙。如果不在中國辦這場展覽，我認為我不能完成這件事，這對我來說是一個很好的機會。我對這個展覽作出了回應，覺得互相的溝通在繼續進行中。

黃　讓我向你展示我最新的習作。我這個裝置是把一塊白板放在太陽底下，然後由太陽運行，我稱它為《神畫》7。

中島　我對此有很強烈的同理心。

黃　這並不是一件藝術創作，因為不是繪畫出來，只是捕捉那些畫面。

中島　我創作時也感覺到好像有一位神或我不能見到的東西在推動我，牽着我手去做。

黃　很同意。當我見到那些光線，我相信這個力量……

中島　讓我問另一條問題：除了我之外，很多人也喜歡你的作品。我找了很久才找到由你設計的唱片盒子「Sampled Life」8，我在想，你是如何設計出來的？另外，有一本雜誌提及你聲稱為坂本龍一9的大碟作平面設計時，你不需要聽他的音樂，是真的嗎？

中島　我為這張大碟設計時沒有聽過，因為音樂還沒有完成。他當時正在為歌劇綵排。他們到歌劇演出前也不知道會做出甚麼來，所以我也不可能得知。

黃　但最後也圓滿地走在一起！

8　中島英樹配合日本音樂家坂本龍一舉行的一齣以「Life」為主題的歌劇公演，所特別設計企劃的藝術之盒（Art Box）。

9　在西方有影響力的日本音樂家、作曲家和演員。生於一九五二年，自小學習古典音樂，後於東京藝術大學研究所畢業。他以另類風格音樂廣受歡迎。

中島　對，非常完美。我在付印前一個月，才開始收到他們的創作文字，而它們也是散亂的逐部分交上。所以，我對製作真的十分憂慮，幸好最後都完成了，真是奇蹟。

黃　我認為是次音樂能與設計互相配合並不是意外，你是怎樣調校波段，以了解彼此的關係，使兩者融和？

中島　我們透過電郵聯繫，當我們完成了草稿，坂本先生正在為歌劇作預備，而這張大碟是這齣歌劇的一條支線。他會向其他人提出不同種類的問題，他好像購物時到處丟東西的人，而由我來為他拾起並收集。這就是最後的結果，我壓根兒沒有察覺。

黃　非常漂亮。另外我在展覽會看過你另一組創作，名為《無盡的圖書館》（The Infinite Libraries）10，那是新作品吧？

中島　我設計了十張海報，然後我在美國的一個詩人朋友，建立了一間圖書館，名為「匿名圖書館」，他想與我合作。他來自秘魯，有亞洲血統，所以他的作品帶着一些東方的哲理。他創作了十首詩，我就從中獲得靈感。我走進他的世界，他的圖書館，我覺得跟我想像的詩人圖書館很吻合。

黃　美得無話可說。我認為它美不只是字體設計，不只是印刷效果。裏頭有一種非常有感情，非常屬靈的感覺。在這項目中，雖然你不是詩人，但我覺得這件作品好像是一首看得到的詩。在我心目中，你是一位詩人，也是一位隱士。

中島　你過獎了，我只是坐在一角吧。

黃　你為時裝、音樂的設計，以及個人的創作，我想每個人都會以驚喜的態度回應，一次又一次的。那你的下一步又是怎樣？

中島　我很想去看看我從未見過的新街道。我不斷的嘗試做第一個攀上山

頂的人，但這是很困難的，當每次我看到前人留下的腳印時，我就知我是後來者了。有一個探險家曾說「探險是十分浪漫的，但當你已攀登世上最高的山，或已踏足極地，甚至環遊世界，一切已曾被完成了」。我永不能做第一名，因為當我開始探險，原來山路都被踏足過。我想何不走另一條路？雖然可能是第二或第三名到達山頂，但你是第一個走這條路上山的。我就是喜歡開拓新的路。

黃　年輕的設計師們真該聽聽這番話。因為在亞洲地區，某些設計師只會循着別人的路走。

中島　在中國，萬里長城是從月球能用肉眼看得見的僅有人造建築物。相比於中國，日本是這麼渺小，日本的創作也不可以跟中國的相提並論。在平面設計方面，我覺得在二次大戰後日本曾有輝煌的一刻，但那只是短暫的。各地也有本土的設計，每個國家也有不同之處。用之前海洋的比喻來說，日本應該從海裏跳上沙灘，這才是日本人應有的積極態度。而中國人也都從海裏躍起了，你們在創造新的世界，我很期待看看未來的出現。不過，我們兩地的人都是同根生的，我們有相同的特質，彼此也能互相溝通。

黃　你有宗教信仰嗎？

中島　沒有，但日本人大都是有神論的。我們接受神道教（Shintoism）、佛教，有時是基督教。我覺得我只是在世間活着一段短時間，然後就會消逝。只有如太陽等會閃耀光芒。我信神創造我們，我們只是影子，在此我是感到空虛的。在月光下，我們全都是影子。

黃　你是否相信你現在所做的都有神或上天的安排？

中島　是的，當我在工作時，我並不察覺，但作品完成後，我認為不是自己做得到的。

85

黃　很有趣，中國有句以形容一個人的人生老話：「三十而立，四十而不惑，五十而知天命」，我們都五十歲了，知道上天想我們做甚麼。你不清楚你為何這樣做，但最後還是從心出發了。

中島　很美麗的字句呢。

黃　我也對你另一件作品《未完成》（The Unfinished）11 很有興趣。

中島　這是母本，然後就分成三部分。同樣是用不同的印刷方式，所以是帶點混亂的感覺。

黃　你跟一般的創作人很不同，因為你展示未完成的作品，展示進行中的創作。大部分人都會展示最終最完美的作品，但你就是展示未完成的。雖然一些年輕的設計師未必即時可以了解你的意思，但我相信，讓他們思考，有一天他們一定會欣賞。

中島　大多數人設計時，都是往裏頭加東西，我就反而會拿走東西。當我認為再不能從中減去甚麼時，那件作品就完成了。所以你看到的是未完成的作品。

黃　我很喜歡，當中有很多供想像的空間。有沒有其他的關鍵心得你想跟年輕的一代分享？

中島　我相信新一代會創造出新的東西。有一天當他們老了，他們要坐言起行，不是在空想。或許他們不是先驅者，但他們要走的路一定比我少。每一個人都要有這個信念，繼續堅持做下去。

黃　你指要走一條新路？

中島　對，他們必須走出一條新路，不要追隨其他人。例如很多時我們開始時都是舉步維艱，處處碰壁，但實在不是這樣的。嘗試去做一些東西並在不同的東西中發現價值，而且要對自己有信心。之後你便

黃　有沒有其他要補充？

黃　可以豐富自己的世界，創造新的世界。平面設計師都應做這件事。

中島　在過去十年間，世界的結構已經改變，而亞洲成為了焦點所在。我預計將會有很多新事物在亞洲誕生，我對此十分期待。

黃　但亦可以從另一角度來看。因為你身體上的局限，你現在不能到訪中國了，甚至乘子彈火車到較遠的地方也有困難。這個局限，會否令你用另一個方法來思考？或會否因此而做其他的事情？

中島　我想是的。我不斷重訪這個地方，好像那很多在同一地區游弋的遠古魚類般。我不能像大型吞拿魚一樣游遍四周，只能在一個小池塘裏工作。

黃　很好，那是一個不錯的探究方法。

中島　是的，這是我正在做的事。

黃　我希望你的身體盡快康復，可以到訪中國，中國有很多人都想見你。

我正在總結我三十年的工作經驗，當我跟你們合作時，我都非常感恩，每一次都是一個新的學習機會，一個新的開端。我不知道展覽會如何呈現，也不知是否有人會為我作一首歌，因為其中一個嘉賓是中國及香港的流行唱作人，他在過去的五至十年做音樂都不是為錢，而是為保護環境。我非常希望我邀請的三十個人，與我能合作辦另一個展覽，把「下一步是甚麼」這個信息向大眾傳遞開去。

李家昇 + 黃楚喬

又一山人

二零一一年二月十五日至二十七日
電郵及博客
@加拿大多倫多＼中國香港

李家昇

一九五四年生於香港。攝影創作人及文字工作者。李於一九八九年獲香港藝術家聯盟頒「一九八九藝術家年獎」，一九九九年獲香港藝術發展局頒發視覺藝術獎。

李家昇作品出版物包括：《東西 De ci de la des choses》(Editions You-Feng·二零零六)、《蔬果說話》(香港文化博物館·二零零四)、《Forty Poems》(奧信彭司·一九九八)、《李家昇照片冊》(影藝出版社·一九九三)等。其攝影作品為東京都寫真美術館、香港文化博物館、香港科技大學等公立空間收藏。

一九九七年九月移居加拿大多倫多。二零零零年在多倫多開設「李家昇畫廊」，代理亞洲重點藝術家，包括荒木經惟（日本）、姚瑞中（台灣）等。

二零零九年李家昇又重投入個人創作及文字工作。有關他的最新及早年作品，請瀏覽閱網站 leekasing.com（或含中文寫作的李家昇博物志 leekasing.net）。

黃楚喬

一九七九年開始從事攝影工作。她參與多次聯展並曾舉辦兩個個展：包括《鳥頭貓系列》(一九八五年)及《六月足跡》(一九八九年)。一九九二至一九九九年為《娜移》攝影雜誌編輯之一，推動香港攝影文化。

一九九四年曾獲亞洲文化協會 (Asian Cultural Council) 頒授院士。一九九五年獲香港專業攝影師公會頒發大獎及兩個金獎。一九九六年獲 Pan Pacific Digital Artistry Competition 最佳多媒體獎。

一九九七年九月移居加拿大多倫多。

關於時間的論述

你起的對談題目叫「What's next」，我就把它暫譯為「下一步？」如果已有官式的或更貼切的，我們可稍後把它更正。我昨天晚上把你的邀請信翻出，發覺起步點已是別人原訂的終步點剛好遲了兩週。不過這也好作為「下一步？」的促想點，航班誤點也終歸要去到目的地。

從這角度去理解，想法便變得積極和更有意義。

幾個月前收到你的信時我與加利‧邁爾克‧多特（Gary Michael Dault）[1]剛剛開始嘗試一項以圖像交談的計劃，我的圖像來自我的圖片庫，他的來自他的繪寫筆記本。或許，我們的對談也可以用同樣的模式，文字的量多少不打緊。隨意以手邊的圖像為起點，文字可緊可闊，反正都已有一個設定的主題而不會游離得太遠。想停下來的時候便是對談段落了。

運動員掉下來的思索

→從支竿上掉下來的跳高運動員，黃楚喬攝影，1989奧林匹克
→越過橫竿的跳高運動員，黃楚喬攝影，1988奧林匹克

運動員起步，向前衝，按著長長的支竿，身子一擺，便翻過了橫桿，慢慢的降在前面的沙堆。如果我們把這快動作倒敍，運動員便會從沙堆躍起，在空中把那一根支竿從手中鬆開了，運動員從支竿上彈了下來，但是當掉到地面時卻沒有疼痛，他顯也沒有困，慢慢回到起步點。如果我們把這快動作拍了錄像，我們可以將運動員某狀的一格畫面不斷重複，於是運動員不停地在半空中跳、掉、彈。運動員掉下不來我們都能夠逃去原來所羈引出的理論框。當然也懂可以有許多不同的看點，例如攝影術倒放，運動員會像一快滾，它實文字的返部需過一個看問題的方法。你不從這角度出發，卻選擇了另一個女性的纏藏的同性物的電影；運動員沒有喃巴卻不能扣動影機槍。

1　作家、藝術家、藝術評論家。他於加拿大大多份報章雜誌撰寫專欄，亦撰寫藝術著作及詩歌集。他的藝術作品曾於加拿大多間博物館展出。

退身成功？ 　　　　　　　!退身成功

退身成功

NOWHERE
NOWHERE

有時候，決定性是當下的一刻。

你沒起點沒終點的看法我認同的。

關於觀點與角度

觀點與角度

（二）

黃

「下一步？」不期然令我想起時間的關子，我是相信「地球是圓論」，也是說理論上從甚麼不同的方向都可以到達設想的目標地。幾個月前，我把一九九零年間在《星晚周刊》寫的專欄「立體照像匣」放了上網。我把其中一篇〈運動員掉下來的思索〉放在這裏作為一個思考的引子。

2
法國著名攝影家。一九零八年出生。三十年代起開始攝影創作。偏愛黑白攝影，被譽為二十世紀最偉大的攝影家之一。

3
由李國威、葉輝、阿藍、馬若、李家昇、黃楚喬、禾迪、吳煦斌、關夢南和梁秉鈞等本地十位作家合著的詩集。一九九八年由青文書屋出版。

（三）

「離場論」

人們閱讀的流程，都是習慣從字裏行間速速提取一些主點子，然後下意識地在大腦間組織起來，而聯想出其中要義。

當我看到你上傳的三行短小文字，我在很短的時間（可能是六十分之一秒）大腦吸收了幾個主字：觀點、角度、決定性一刻。我想告訴你我當時便想起了人們常常在口邊的布烈松（Henri Cartier-Bresson）2 的「決定性一刻」；同時又想到人們常說的紀實性攝影。紀了甲方的實還是乙方的實呢？所以捕捉「決定性一刻」那還是很主觀的事。

不過這與你的原文也許無關。只是閱讀的人把他常想的問題在一個瞬間，把與之有關連的字眼迅速地連接起來。在這裏我正有一個小展覽：「和決定性瞬間有關的六個短篇」。照片是組合出來的，但表現着一個決定性瞬間。它們不是捕捉下來的決定性一刻。我還是老在想，和正在分析這個問題。以下的連結你可看到一點關於那個展覽（不過話雖如此，那還是一個很主觀的記錄）：

http://leekasing.blogspot.com/2011/02/x6.html

繞了一圈還沒有來到你的問題。既然我們的對話也不是要討個結論，而是想在過程中誘發出一些思考點子。那就無所謂把活動範圍擴闊一點了。

你的「退身成功＼功成身退」令我想起了「離場論」。最近我把一九九八年出版《十人詩選》3 我的部分整理並放在網上——「十人詩選之李家昇散冊潔本並序」。篇末的一首詩《消暑減壓食譜》，關於此詩我在序文中寫道：

「……我套用了指示條文的撮點模式順序，指導讀者如何從電腦面前摒棄硬件走向一個忘我的空間。當時我也算是個活躍的數碼平台創作人（其實是誤傳），在炎炎的夏日，這個減壓勸世書，某程度也許寫了我一段如何沒有寫詩的日子。」

消暑減壓食譜

一、向前看向前看將你的椅子移後
二、將滑鼠收起甚至鍵盤也收起
三、將顯示屏漸漸從腦中藍色轉為白色
四、將左邊的藍天移入
五、四邊的牆壁最好任它曝光過度
六、顯示屏的周邊沒入四面白色的牆
七、試想你心中剛才一件黑色物體飛過
八、物體漸漸形成黑色小點在茫茫的白色裏消失

1996年5月《電腦家庭》

我把這詩附錄於後作為對「離場論」的一個附例。如果說要「功成身退」，那麼「退身成功」是一個策略（也是果實）。其中又包含了「決定性當下一刻」的時機（也即是時間因素）。這麼說「離場論」便是「進場學」裏的一段小插曲。如果說心中無場，那麼我們就不需要離場了。

不過我說的還是說事物積極的一面。「決定性當下一刻」便不失成為了機智的一刹那。

黃（四）

同時進場

最近跟 Holly（黃楚喬）談到閱讀和思緒的話題。

她是跳東跳西，然後再連接起來。

而你，在我閱讀你的作品看，都是同時在場的。像個嘉年華，更像個大觀園。

我嗎？大多是同場演出，平起平坐，都是有秩序地進場而找到你我相對的位置。

你對我們三人都應很熟悉，從這點子說說吧……

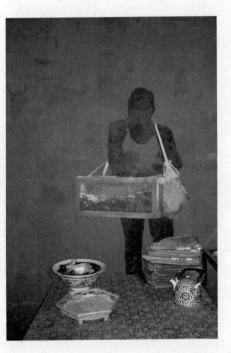

（五）

關於看

關於看，我從前是這樣的想，現在還是深信不疑：

一、中國人說的三歲定八十有點是說了關於遺傳基因的問題，但這也不盡是。其他的還說出了不同的性格、家庭背景、接觸層面等，不同程度地影響着一個人後來所走的路。當然，也可以因為甚麼外來的事件而令他接觸到另外的人或物，因而驅使他走出不同的路。是故，世事也無絕對。

二、以上所說的先天和後天的，所接觸到的，便很大的構成了一個人後來的創作活動，甚至創作的方式，或思考模式等。

三、由於每人的路徑不盡同，這也是每人作品之所以不同之處。不過也不是每人都懂得將自己的路的點子構建成自己的樓台。於是也有些人捨近圖遠，由於看不到自己的珍貴私家路，便隨手的將別人的一段橫切並移植過來作為自己的面貌。在我們熟悉的朋友中，不難找到這樣的例子。

四、以上關於路的演述，簡略的說即是我平日看藝術家和看創作的方式。也是以這個方式，判斷真偽。

五、假設有兩件現代藝術作品，它們來自兩個創作者但作品是（絕對）一模一樣。我對兩者的評價可能很不盡同。判斷今天的藝術品，已不能如看過去的藝術品一樣，從技巧或手工入手。單從觀念性也不行，可以說今天沒有甚麼沒給別人做過。我會先看作者昨天或前天做了些甚麼，怎樣影響了他今天的創作，還有，他怎樣從今天的東西走出了明天的路。如果沒有這前後路者，大抵都是順手牽來者也。

你要我談談三人的作品，如果你把我以上的觀點套入去看，你便會發

看字，漢字。

在創作工業浸淫了廿五個年頭。

商業的、文化藝術的、平面的、立體的。

開始就是尋長視覺創作的我卻 不知從何開始，對文字的興趣及執著卻是癥型。

難記得一九九九年身在新加坡的[世界創意地位學商英國廣告公司的亞洲分公司]

出任創意總監兩年多以來，因為太想中文創作的原故，返回香港再與中文演前涯。

人家都說a picture tells more than a thousand words；

那末一幅照片能載多寥千言萬語；

那從「三言兩語」的照片可能給我甚麼－

中文字在我們中國人社會生活中是溝通的工具，表性的架堪，

憑在不同人的手中，涵蘊不同的故事；

與時間組合變變，情振養晝之貌、情人。

又一山人/

[V]ideograms

I've immersed myself in creative work in various domains:

commercial and artistic-cultural;

two- and three-dimensional-for a quarter of a century now.

I started off specializing in the visual arts,

but somehow ended up developing an ever more intense interest in the verbal text.

In fact, the main reason why I gave up,

in 1999, my job as creative director of bbh in singapore

[a highly prestigious british advertising agency of international repute],

a position I had held for over two years at that point,

and decided to come back to hong kong was because i missed creating in chinese too much.

a picture supposedly tells a thousand words.

so what and how much would one containing a handful of words tell me?

to chinese communities,

the ideogram is an instrument of communication and a channel for expression;

through it, different narrators have different stories to tell, and through time,

the stories can only grow in vividness and poignancy.

anothermountainman/

黃（六）

看字

覺我們大家的背景不同，所以做出不同的東西，而且在處理方法也有很大的差異。這也是真的所在。如果你再深的去想，可能你會發覺自己袋中還有很多寶物。也許，這也是你在開端所問的「下一站」的答案。

我的東西很受文字影響。我說的不是將文字運用或出現在視覺作品裏，主要的還是說關於思考方式及使用方式。當然不同的文字人有其不同的文字使用方式。這也是說，另外一個文字使用者若要拍照，他未必希望想拍攝我想拍的東西以及採用我的拍攝方法。

97

關於漢字

（七）

剛過了的星期天是畫廊的展覽開幕。將要結束的時候，空暇下來；一個不認識的洋人走過來，他打開話匣子——他說中國的字聽說有四千多個，而且都是有着圖形意義的？我向他表示沒錯，進一步向他解釋部首的圖像結構，也有些文字是以共音的方式而成。他問我中國孩子是在甚麼階段（指小學或中學）學會這四千多個方塊字。我答說那還是因時代而改變。上兩三代與這一代有非常大的差別。

進一步我們又談到中國傳統教育與現今西方教育方式的差異。中國傳統以強記背誦為主，以詩為主，傳統主張少幼開始廣泛熟誦，吟詩創作是爛熟之後再產生的轉化。西方主張年幼激發個性潛能而不大重視刻板強記，而東方傳統的創作個性往往是建構在厚實的背誦基礎。

那段對話簡短，當然我們也沒有期望達出甚麼結論或判斷。

後來我又私下將這個思考套入我的「地球是圓論」。也即是用西方的語句說：條條大道通羅馬。此外，這與我上回談過關於路的問題也許可以聯在一起，由於路徑不同，雖然大家都達到目的地，但東西方傳統現代所路過的風景有着巨大的差異。

黃　請用你的關鍵字回應以下題目：

一、文化
二、歷史
三、中國文化
四、中國歷史

喬　最近這年，余發現自己重新喜歡中國文化，跌跌撞撞的看了大堆關於四大經典小説旁敲側擊的書本。當然算不上精讀，只是作為細讀名著前的前奏曲。

讀書有時也是緣份罷，例如早陣子看到《玄奘傳》[4]，其中有涉及作者對《西遊記》[5]的新見解，同時亦令我比較全面地認識到玄奘法師的偉大功業。一月到東京的一次旅行頗有收穫，看了平山鬱夫[6]的《佛教傳來之道》──一個他堅持了三十餘年，超過一百五十次絲綢之路的探索、考察及推動文物保護，及至以此為畫創作的一個展覽。他的巨型組畫《大唐西域壁畫》亦於這次展覽全部亮相，裝設得十分考究及漂亮。該組作品現藏於奈良・藥師寺玄奘三藏院。同時在東京期間，看了小谷元彥[7]的Phantom Limb（《幽體的知覺》），也想着無我和有我。有時覺得佛教徒真有智慧，到達此抽象思維的境地可不簡單。

黃　你有些作品某程度上也是想表達這種思維吧？

十年前我開始從事個人創作，集中社會及人與人之間和諧共融等話題。如《香港建築紅白藍》、《明天日報》[8]、《爛尾》[9]、《無言》……等。及至五、六年前開始學佛，成為佛教徒，關注生活價值觀，以至人生哲理。回頭看過去數年的習作，沒有計劃經營，總是環繞着這些話題。由《凡非凡》[10]，到《當下一》[11]及《當下二》[12]，到《無常》，到《無言》，到《神畫》，到《本來無一事》，以至最近做了本人第一個錄像創作《色。空。》[13]，一邊出，

4　原名《大唐大慈恩寺三藏法師傳》，是玄奘弟子在他圓寂後寫成，記錄玄奘西域取經的經歷。公元十世紀時，勝光法師將傳記譯成回鶻文帶回新疆。

5　中國古典神魔小説，中國「四大名著」之一。作者吳承恩，成書於明朝中葉。內容描寫唐三藏、孫悟空、豬八戒、沙悟淨師徒四人西天取經的故事。

6　傳統日本畫家。生於一九三零年，以繪畫絲綢之路於中國、伊朗及伊拉克的沙漠景色而聞名於日本。曾繪畫一系列作品在日本弘揚佛教。

7　日本雕刻家和藝術家。生於一九七二年，東京藝術大學副教授。東京藝術大學畢業，主修雕刻，後獲碩士學位。一九九七年舉辦首個個展「Phantom-Limb」。

9

《爛尾》攝影系列

（二零零六至二零一二）

8

《明天日報》（二零零九）

黃楚喬　對話

喬　一面入；與觀眾分享互動，亦是自身思考再思考沉澱的功課。若你問我現在創作的心情意慾——難得自在。

那你的心境是怎麼樣的狀態？

現在計劃中的一組攝影作品《山海經》[14]，其實和你的近作有點相似，也是較為概念性（conceptual）的。有一點矛盾的是，怎樣用最少的文字，甚至沒有文字去輔助它的完成。這是一個過濾過程吧——也是你所謂的沉澱。

我是個慢熱的人，加上散漫又沒有甚麼最後期限（deadline）的壓力，也不知道要走多久或者可以走多遠。自在也是，難得也是。如今一方面很實在的每天有着固定的工作，剩下來的時間就心猿意馬，又想看戲，又想讀書，又想上網，又想做一點甚麼創作，十分散焦。我是那種上不得天堂的人，也沒有耐性去追求哲學，只是每每對所讀所遇之事物出於好奇，所以有所追尋。

黃　隨遇而安，隨遇而想，沒有甚麼不好。

這就是由因到果，又到另一個因，再到另一個果。

我也是慢熱和過份深思熟慮的人。比如《爛尾》項目，那些建築物在我眼前不斷出現，深刻印象在腦中不停推敲，五年後想通了才正式執行拍攝。還有《本來無一事》，拍了三、四年才正式給人看……

很期待你的《山海經》。你的作品常帶有歷史的元素？

喬　我相信創作不離生活和知覺，外在和內在的因素。每個人都有自己的人生經歷和過程，是不能迴避的現實。八十年代我從事商業攝影，所接觸的全是西方推動的文化，也毫無保留地全盤接納，以為前衛，也夾雜着片面和膚淺的理解。轉個角度來看，嚮往西方自由、無拘無束的生活方式也是這個時代的精神。

《凡非凡》（二零零九）10

《當下——過去未來》（二零一一）11

《當下Ⅱ：Now》（二零一一）12

黃

九七回歸敲響了現實鐘，讓土生土長的香港人認真地反思個人的身份和歷史。我想我的作品不離東方和西方的生活元素，也經常思索和比較這些問題。回頭來看，不少前人也走着這樣的路。我是大拼圖當中的小小一塊，現在如是，將來也如是。近期的創作比較能用上更多的時間去思考，確實更具挑戰性。

說實話，七、八十年代長大的我，不就是跟你的情況相似，乘美風、日風，以至後來英倫歐風過來的嗎？

幸好我不用等到回歸才開始尋根。八九年倫敦見到紅白藍袋在蘇豪「熱賣」，為甚麼人家比我們香港人更重視它？看重它？就是心裏自問了一句，一切就恍然大悟……令我深深體會到不甚關心的本土文化之影響，以至香港建築系列15的發展，再進入社會性……

喬

我每次翻開《山海經》，既古老又超現實，總是帶來一種莫明的情感。

很心急看你的新作，是古今？還是東西方？

正在進行中的有兩個系列，《山海經》和 Flip Book。後者的靈感來自我在二零零二年從事的一個小創作 Lomo Sampler16。創作的過程雖然只有一個星期左右，但思索了不少攝影和個人及社會的問題，涉及面廣大。由不同人對器材（Lomo camera）的運用、表達至攝影從類比（analog）走向數碼（digital），到大規模取締手造照片的商業印刷便利店如 Walmart、Costco 等。Flip Book 一方面是我對數碼的反思。即使在最原始的條件下，也能運作如常。我更大興趣的是對時間的縱橫探討，既有實踐性又具實驗性。

回頭再說《山海經》，最初當作神話看，現在更喜歡從地理學（geographical）方面入手。其實很多東西都會令我聯想起《山海經》，影響着我個人版本《山海經》的創作。讓你了解一下現階段和我產生關係的東西。同一時間堆在枱上看的書有：一九九零年甘肅省和

黃楚喬　對話

13 《色。空。——色即是空》（二零一一）

14 《山海經》

15 又一山人在二零零二及二零零五年設計的《紅白藍》香港建築系列作品。

江蘇省第一版敦煌畫冊、胡蘭成的《禪是一枝花》、季羨林的《中印文化關係史論文集》、《西藏藝術考古》、上海古籍出版社陳成譯注的《山海經》及安妮·比勒爾（Anne Birrell）的英譯本、陳舜臣《敦煌之旅》一九八一年版、《酒泉十六國墓壁畫》、岸佑二著的《日本史》、中醫古籍出版社的《經絡圖說》及約翰·達爾文（John Darwin）的 After Tamerlane: The Rise & Fall of Global Empires, 1400-2000。

黃　那你呢？是否看佛教書籍較多？

其實我生來就有兩個生理狀況，記性極差，過目必忘（除了很少數的選擇性記了下來）。另外有少許閱讀困難問題，看報紙也很慢。我看過的書不多，幾本張愛玲，幾本村上春樹中文譯本，少許佛理的。最近看的是關於一位韓國老禪師法頂禪師[17]的生活（哲學），名字叫《山中花開》[18]。

閱人，閱事，思考周遭比較多……

又或者，從做個人習作時閱讀自己。

你思考習慣和邏輯是怎樣的？

喬　比較認真看書是近年的事。以前的壞習慣是東翻翻、西看看，很多的書也只看上幾頁便停下來。現在的方式似乎好了些，從一個起點開始再擴散出去。途中風景無限。當然有時會越走越遠，或又開始了另外的一個點。始終它們是相關的，到了某處便自然滙合。

看書創造了無限的空間，而現實的我，永遠在尾隨着這個抽象的時空。我覺得這是一種十分愉快的經驗。說來，你的近作多從「悟」出發，例如《本來無一事》和《色。空。》。當然中間仍有很多矛盾和疑問，塵埃此起彼落，但也正是這樣，才有你的這個提問：「下一步是甚麼？」

黃　那和李家昇辦的攝影美術館 OP Gallery [19]，以至後來的 Lee Gallery [20] 怎樣？：至今有二十年吧？：這平台空間有何意義？

清楚點說，我現在探求的是世界和年輕人的下一步是甚麼。我自己……五十而知天命是也。

喬　我想我們還未能置身道外，從遠處旁觀世界和年輕人的下一步。按照二十一世紀的時空，你也仍然年輕。九四年和家昇創辦的 OP（The Original Photograph Club）到 OP Fotogallery，由紙上版到太子台的畫廊，是集體和個人九十年代香港攝影的記憶。從我們工作賺取到的有限資源，容我們製造了一個攝影師交流及作品步入市場的小平台。九七年移居多倫多創立了 Lee Fotogallery（後改名為 Lee Ka-sing Gallery），主要是作為一個交匯點，推廣香港及亞洲攝影，與主流藝術交談。兩年前，我們決定放棄「畫廊師」（gallerist）這個角色，從新追求自己。在這起起伏伏的十多二十年間，我們學懂了凡事皆可堅持，卻不可強求。不同的土壤結出不同的果子，你可以努力，但成就未必當前。沒有了擔負，現在天空海闊，心境豁然。

黃　很高興再看到你未來更多的創作。你的山，你的海。在我心中，每天都是一趟旅程。與大地一起上路，與政治及經濟上路。與家國上路，自己獨個兒上路。如你所說，天空海闊，心境豁然。難得自在。

17　代表韓國修行精神的僧侶。一九五四年受戒出家，其追求人生真理與哲學的態度讓世人認清修道者的真貌。著有《山中花開》等。所有《山中花開》等。

18　韓國法頂禪師著作，內容集結了大師三十多年來的隨想錄、法文等著作的精粹，及大師感悟的高深禪理。韓國原版賣出兩百五十萬冊。

19　由李家昇及黃楚喬於一九九八年以其中環半山自有物業改建而成。場地以展出攝影作品為主。後隨着二人移居加拿大而遷離香港。

20　由李家昇於二零零零年在多倫多開設的畫廊，代理及推廣亞洲重點藝術家，包括荒木經惟（日本）、姚瑞中（台灣）、又一山人（香港）等。

陳幼堅

又一山人

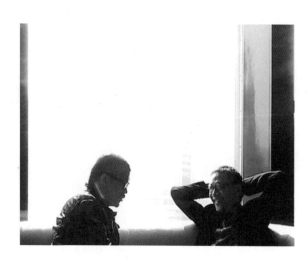

二零一一年二月二十日
會面
@香港四季酒店 ＼ 中國香港

陳幼堅

集設計師、品牌顧問及藝術家於一身的陳幼堅，過去四十年廣告及設計生涯中，榮獲本地及國際設計獎項超過六百個。二零零二年獲香港特別行政區政府頒授榮譽勳章。二零零八年被北京國家大劇院委任為視覺藝術顧問。

在日本，陳幼堅的設計於九十年代開始受到賞識及重視。一九九一年應邀在東京舉行個展，是首位獲此殊榮的香港設計師。二零零二年，陳氏再應日本最負盛名的平面設計畫廊 *Ginza Graphic Gallery* 之邀，在東京銀座舉行個展。除經常接受日本雜誌、電視台及各大傳媒訪問外，亦屢獲邀請擔任國際設計及藝術比賽的評判，包括國際陶瓷大賞賽和森澤國際造字大賞的評委。

自二零零零年起，陳幼堅不斷在創作領域上作出新嘗試，從商業平面設計走向藝術領域，多年來，參與了多個本港及海外藝術展覽。除兩次入選上海雙年展（二零零二及二零零六年）及「香港當代藝術雙年獎」（二零零九年）外，陳氏亦是首位香港設計師，在二零零七年獲邀於上海美術館舉行其商業及個人純藝術作品展。

另外，他於二零零三年在香港文化博物館舉行回顧展，得到極大迴響。

黃　我們談的話題是「下一步是甚麼？」我想很多人也認識 Alan Chan（陳幼堅）。不如我們從這裏開始說起，今年你工作了多少年？

陳　四十年。

黃　這四十年當中有沒有重大的轉折？或者是終於要做另一樣東西。從這樣說起吧。你小時候要買菠蘿包上班的……

陳　小時候我家是開水果店的，我和父親生活最深刻的印象，是一大清早到上環挑選水果，之後和他上茶樓，這點點滴滴我都記得，甚至他把水果箱木板合併成衣櫃。後來我才知道衣櫃前面的那建築的接合位（architectural joint）是他做的。很多人問：我沒有讀過設計，為甚麼會做這些東西？我相信基因百分百是從我父親來的，人生最深刻的印象都是從這時候開始的。跟着出來讀書，選讀理科是因為相信理科可以賺多些錢，文科又不知出來幹甚麼。不過，由小時候至長大了倒是很喜歡畫東西。

黃　是畫甚麼？

陳　我畫很多米奇老鼠，六十年代日本漫畫影響我很多，我便臨摹日本漫畫畫照樣畫出來。也畫邵氏的演員明星，例如凌雲、林黛、樂蒂及井莉全都畫過。

黃　是否照着相片畫？

陳　比這還精彩呢。我完全沒有基礎，只是從家附近的戲院見到展示版貼上戲橋，有相片，見到其中一、兩張打了格子在面上，原來是放大了再畫大幅的油畫。於是我便學會了這個方法，跟着買了明星相片在家裏畫上格子，再放大格子來畫，即好像是經緯線一樣。

黃　小時候我在普慶戲院陳列的劇照上看過，現在想到便記得，但當時沒有問原因，又不知是甚麼，原來是用來畫大海報的。

學校老師為了表彰學生在某方面的表現，在班房公告板上劃出地方，把同學成績優異的作文、美術作品或各科測驗等貼在其上。

陳　我現在還保留原時的原稿。這幾個兒時的片段很深刻。回頭看原來自己一早已有動力想做設計、畫畫及藝術。我以前在學校唱民歌，所有有關藝術的東西我都有興趣。

黃　你喜歡唱民歌，因為看來較有品味吧。

陳　我想是因為我有表演慾，我喜歡在台上的滿足感。除此之外，其實我也唱得不錯。我小時候畫畫「貼堂」1，做木工時老師拿來做樣本，學校聖誕節的海報佈置由我負責等，都不是硬逼出來的，而是發自內心想去做，覺得比別人做得好便做多些。做創意人如沒有了熱情及自我來把東西表達出來，作品會被扣分。

黃　完成了中學，怎樣正式踏上設計師這個階段？

陳　那時家人不允許我做設計。

黃　家人要你從事家族生意？

陳　當時家裏的生意也做得不好，父親不是生意人料子。那時家裏很窮，一家四口住幾十尺的板間房。但我喜歡去派對，穿上哥哥留下來的舊衣服，哥哥穿過的舊鞋子，就這樣度過我美好燦爛的聖誕節。但我就不會妄想追求我達不到的東西，買不到便不買。後來家人要我去教書，我勉強教了十天，便偷偷寫信去廣告公司求職，不計較人工，這便是第一份工作，當時是一九七零年。

黃　可算是華人做廣告的第一代。

陳　算是吧，跟隨前輩們學了許多東西，慢慢地做。但做了四十多年，是否有計劃每五年或十年想做點甚麼？我卻是沒有。但為何這麼多事情發生在我身上？因為機遇來時我沒有放過，但我未必會特意去計劃。

黃　那你開古董舖，開茶館，出來開公司，是怎樣一個狀態？是突然之間的嗎？

107

陳幼堅　對話

陳　世界上是沒有突然之間的東西，我覺得全是因果關係，慢慢地沉浸出來，孕育出來。我真的是沒有計劃，但當要開展覽時，便會想着去做好這個展覽。例如，我要去做 iPhone 展覽2，我會和你溝通好了才去做，會做得很好。

黃　你做平面設計，之後又去做全方位品牌策劃（total branding），又做空間設計，也是沒有計劃的嗎？

陳　沒有呀。現在很多人自稱是品牌醫生，但有幾多人明白，懂得去做？我覺得從廣告人的經驗，加上市場策略來做平面，再把美學觀念加上人生體會，是做品牌最基本的根基，要有這元素才做得好。我做了這麼多年，加上老朋友一起腦震盪，然後又覺得品牌需要以三維空間去表達，於是又做室內設計。室內設計我只做了五、六年，但最後它竟成為我其中一間公司比重最大的一個業務部分。我看準了東西時真的沒放過。曾經有記者跟我說：「Alan，你好像一條蛇，你不動時好靜，一動時便把東西拿到手」，他這樣形容我。

黃　他是內地人？

陳　是內地人。我平時很斯文，沒有所謂，但要做時便可以做到。

黃　見步行步，隨心而做，這樣便過了四十年。

陳　也不知是好還是不好，當然回想這四十年是很滿足的，無論在家庭狀態、公司狀態、公司做出來的表現、對社會的影響、對年輕一代的影響，我覺得很滿足，我成就了許多東西。

黃　尤其是你跟大眾接觸最多，因你跟商業品牌合作，從生意角度看，當中當然有不同的目標及範圍。最廣為人知的是 Canton Disco3，以及你做的 Alan Chan Creation4 的文具、產品設計，這些是跟大眾直接掛鈎。

2　陳幼堅二零一零年於香港 27 畫廊及上海舉辦的「iEye 愛—陳幼堅 iPhone 攝影展」。拍攝作品皆以 iPhone 作為攝影工具，展現中國人的生存環境及狀態。

3　八十年代本地著名的士高，其整體形象設計由陳幼堅操刀。

4　陳幼堅旗下的另一間設計公司，中文名為東情西韻有限公司，主要銷售東西文化融合的設計產品，包括 T 恤、文具、時計、家品及茶葉等。

陳　八十年代，跟張國榮、梅艷芳、成龍等人合作，還有劉德華的第一隻唱片、周華健的第一個演唱會，及許冠傑第一個在紅磡體育館開的藝人演唱會的廣告宣傳，我的名字藉着以上的機會，滲入了一個很大眾化，以至很顧客導向的階層中。這也不是故意的，全因為八十年代沒有人替藝員唱片做形象設計。

　　我最大、讓我感到最滿足的資產，就是我乃由廣告人出身，所以很多時想問題不會帶有私心說成自己想做的，而是以如何想出一個可幫助產品的方案來做，我想這是我入設計行業前先在廣告行業打滾的優勢。

黃　如果一個平面創作人有廣告的訓練，背景和方向肯定會不同。

陳　對，出發點不同了，即使最後包裝手段很相似，但出發點不同，最終的產品已不同了。

黃　有時看見從事商業項目的創作人，口裏說一句「我想這樣」，我最不愛聽。

陳　他根本不將客戶或產品放在眼內。

黃　四十年順順利利走到今天，當中有沒有沮喪的時候？有沒有想做又做不到這個狀態呢？

陳　怎會順順利利？人生起跌必定有，包括「沙士」時我們公司跟國內生意大幅下跌，差不多要倒閉，現在說出來很多人不相信。當時生意額下跌七至八成，公司怎生存？但我自己堅信，我在這行業有生存價值，覺得這個社會，這個國家需要我，只要我撐得住，便可以翻身。如果不談金錢，我過去四十年是活得開心的，終於我便生存到現在。如果不談金錢，我過去四十年是活得開心的，甚至到現在有人突然問我：「你就是陳幼堅？我收過你的 T 恤，你的一罐茶」，我便會引發一種滿足感：原來這文化可以出口到海外，別人是記得的。

黃　我也在這行業三十年了，在國內、香港至海外有很多創作人朋友，有藝術家、有商業創作人，像你說經年累月都這樣享受和投入去做，做得很開心的，你是很少數的一個。

陳　像你們在這行業已超過三、四十年的大有人在，但我說是這種熱情，這種每分鐘腦裏都想做創意，做自己，做商業的心，這種全程投入的人，不是很多。

黃　在你這一代，為甚麼這些人放棄不做呢？他們沒有機會嗎？

陳　我想人的成長或人的創意發展，在某個階段有不同崗位，某個階段有不同取向，跟自己投入的角度——或影響社會的角度，或影響行業的角度不同。

黃　為甚麼他們沒有這種熱情呢？

陳　雖然我們年齡相差十年，但我們都有一班共同行內的行家，有些和我們一起出道，或者比我們早或遲出道，但他們都是有實力的人。到今時今日為何沒了那種熱情，沒了創意的表現？我想是跟人的態度、性格有關。有些人是得過且過，或者是九十年代投資樓宇賺了錢，不想做得太辛苦了；有些人是根本沒有這種堅持和毅力。從事創作是一場馬拉松長跑，不是跑一段便算了，是要繼續跑，要認同這場長跑是必然的，不要覺得跑那麼遠是辛苦，反而跑得遠才開心，跑得短便沒癮了，那麼快便完，我還想跑呀！只要我能跑，我還是很享受的，因為越跑越會發現新東西。有些人太早放棄理想，不想競爭，因為有壓力。我發覺有些很有潛力的設計師，為何突然停步沒前進？這跟人的態度或對事情及人生的看法很有關係。如有機會給我做創意，我會活得開心些。

黃　每個人活得開心的價值取向可以不同，人們絕對尊重你的選擇，只是

陳　方向不同。

陳　當然穩定的生活條件要先滿足才可以談追求理想，但問題是要看大家需求是怎樣吧？我沒強求一些奢華生活，只要我想要的東西可爭取到，夠了便算，也沒有強迫自己達到甚麼目標。

黃　你對利可能只是見步行步，金錢得失、經濟衝擊你已經過很多次，你又不會把事情想得很嚴重，但名呢？

陳　名我覺得很享受呀。

黃　那位置呢？是不是因為你已經在高位，沒有想過爭取再走多遠呢？

陳　如果我不在今天的位置，我都是在其以下的位置。你問我有沒有極力爭取位置？除了努力工作、參加比賽之外也沒有。如果我努力工作做得不好，參加比賽又輸了，便得不到位置，這方面不是我搶回來的。客戶給我工作，我不是付錢買或用手段得回來，而是用真材實料取得的。如果我努力工作做得好，便是三贏了，客戶贏了，我贏了，社會贏了。客戶取得何樂而不為呢？你問我有沒有計劃，我想，要甚麼計劃呢？根本取得這份工作就要做好，就是這樣簡單。這個態度每個人都一樣，不是我專門去設計一套東西達到成功的。做到了好東西，便有客戶、有金錢、有媒體注視，便是這麼簡單。

黃　相識已近二十年，我永遠是邊緣黑馬的狀態，你卻是穩步上揚到這最高境界的人，你現在卻說自己是沒有計劃的。相反，我是很有計劃的。為甚麼我改了「又一山人」5這個名字呢？三十三歲決定做個人創作，我不知從何開始，不知何時會發生，有沒有這個運氣去做，我完全不知道，但我已計劃了。

其實你令我經歷一個很大的轉捩點。我們相識初期，大約九四、九五年，大家不是很熟，在一個設計的場合，有些後輩走到你身邊向你索

111

陳　取簽名，跟你拍照。我就坐在你隔鄰，你很客氣地把我介紹給他們認識：「這位就是鼎鼎大名做地鐵廣告6的 Stanley Wong」。很多謝你這樣介紹我幾遍，但午飯完了，我心想⋯我只懂做地鐵廣告嗎？

黃　不是呀，每位創意人都有一個招牌項目的。

陳　我認真地做地鐵的廣告，當時工作了四年半。我決定去做另一樣東西，認真決定不再做這個客戶，跟老闆和客戶說我要向前走，是很難令人理解，行業的人也很震驚，不知為何突然放棄當時全香港廣告界創作人夢寐以求的客戶。

陳　為甚麼你有勇氣在最好的時刻放棄這個客戶？

黃　當時我被人標籤了是「做地鐵的 Stanley Wong」，我覺得不是一個好現象。這是一個現實，我要接受這現實，你這樣看的時候，大家也會這樣標籤我。我覺得是很好的啟示，人不應該這樣，應該要繼續向前。當時我很難向老闆和客戶解釋。

陳　我明白你要繼續向前，但就不太理解為何在做一個客戶做到最好時放棄不做。

黃　這個要很多謝你，給了我一個啟示；我信自己做另一樣東西都可以做得很好。跟着我便和老闆一起做香港電訊的廣告，如沒有這心態我不會去新加坡 BBH7 做開荒牛。在香港幾好都有，當時可算是呼風喚雨吧。

陳　當時和你不熟，對於你離港去新加坡做那個職位我也很震驚。

黃　之後我不做廣告，由零開始、白紙一張去做廣告導演，我想我真是有計劃，這計劃對我自己來說是很有要求的。

陳　那你三十年來的事業路徑，是很清晰的計劃做每一件事，你享受嗎？

6 黃炳培於一九九零年至一九九五年間在智威湯遜廣告公司任職時，曾為地鐵公司（即現在港鐵）製作廣告，並獲取了不少大獎。

7 英國 Bartle Bogle Hegarty 廣告公司的簡稱，由 John Bartle、Nigel Bogle & Sir John Hegarty 於一九八二年創立，曾為不少國際品牌服務，包括奧迪、Levi's、英航等。黃炳培為亞洲總部首位創作總監。

8 pitching，眾多廣告公司為爭取生意而運用創意，為客戶那不曾充份討論過的簡報提出解決方案的一種做法。

黃　我覺得要向自己交代。

陳　為甚麼？

黃　我剛過五十歲，在我四十歲生日那天正上班時，的士經過中環，十一月風和日麗，我在路上便想想自己過去這二十年做了甚麼？當時已工作二十年，已四十歲了；從零開始，甚麼依靠都沒有，剛起步拍第一條廣告影片，我都不知能做到甚麼，是近乎零的感覺，我之前學到的平面設計、廣告知識完全幫不上忙。

陳　為甚麼有這麼大的轉變？

黃　因為我想做電影。廣告不可以令我前進，但我不是自私或對現狀不滿足。

陳　明白，是很被動的，客戶太多條件限制，又不是想做甚麼便做甚麼。

黃　這行業已經缺乏進步的狀態，兩件事情加起來，我覺得要挑戰自己，雖說當時是很慌張的。

陳　我也很佩服你。我和太太說，你可以放棄高薪厚祿，跳到另一間公司去。

黃　我去BBH是沒人相信的，我在香港這行業也算有頭有面。新公司有五位部門主管、一位秘書。我記得第一個創意比稿8，因公司沒有彩色影印機，我身為創意執行總監（ECD），沒有下屬，只外聘找兩個美術指導和文案一起做，便自己抱着手稿，坐的士去彩色影印公司，影印後回來噴膠裱起，和老闆一起去做提案。這時我已三十六、七歲了，在亞洲廣告業是其中一個最高層的人，但我的狀態、我工作的環境卻是那樣。幸好我經得起這些磨練，接受得到現狀，因為我很清晰，我知道我的目標是甚麼，所以不太介意過程。那是不容易面對的，我唯有不去想它。

陳　當然不容易。你不去想，是否因你沒有家庭包袱？我和你有分別，因為我有家庭，有孩子。

黃　大公司多些員工吧。

陳　也不是，初時我公司只有四個人，我完全沒想過開大公司。我羨慕你可以兩三年放一個假，可以選擇做或不做，我人在江湖不能退下來，不過至今我仍可控制到。

黃　到你的「下一步」了。你在行業工作了四十年，開了公司三十年，你已在最高的位置，沒有人不認識你，你怎樣繼續計劃你的下一個階段呢？

陳　在工作性質上，由廣告平面到品牌到室內空間設計，整條線發展得很流暢，感激上天給我這麼多機會，而我幾年前也開始兼做一些純藝術的裝置。我明年六十一歲了，未來我不知道有多長命，或許十年、二十年不定，我覺得是時候思考一下。我認為除了感恩之外，就是分享，用一個分享的心態處理個人及對社會的感覺。

我擁有很多收藏品，如果可能的話我想建立一個自己的設計美術館，展覽我做過的東西。我從事設計這麼多年，很多項目都是反映香港不同層面的商業狀態，我想以一個歷史寫照去看我的設計作品，有系統性地把它們展示出來。而分享不是只拿自己的作品出來展覽，同時希望有一個空間可以給有潛質的設計家或年輕藝術家展示他們的作品。

另外，你知我是做產品的，除自己的產品外，可讓年輕設計師做他們的產品。在我開的茶館，我可以把茶的文化與藝術設計連結在一起。我就是想分享，開設計美術館，這是我唯一有計劃想做的東西。

黃　你終於有計劃了。

陳　你是因我介紹的一位朋友，然後信了佛，我不知我會何時信，但我是

陳　有感覺，心態是有的，在我的作品及做人態度中都有這心態，我覺得分享在佛學上都是感恩的一種狀態。如果我建立了這空間，將來無論是由團體營運也好，捐給政府也好，甚至捐給國家也好，我覺得是最有意義，最值得做的一件事。

黃　你想何時能出現？你希望是在香港還是在國內呢？

陳　坦白說哪裏也沒所謂，香港也是中國的一部分，但如要對社會及年輕一代有更大的影響力，我希望在國內辦，因為滲透力不同，接觸面不同。我近十年才真正闖入國內做生意，發覺過了十年才算真正開始，因為國內的機緣、創意空間很大，亦因為在北京認識了許多藝術家、文化人、媒體、影藝界人士等。我覺得有很多東西我不懂，他們參與的許多工作範圍都會影響我，我覺得很有趣。香港創意人需要受感染才會有新的東西創作出來，香港好像沒有這種靈感，沒有這種動力讓你前進一步。

黃　在政治背景上我們不是劃開了的一個城市，應是整個大版圖的一個位置，再加上過去十多年，我們因為網絡及交通的便利，已成為一個國際人。兩者加起來，現在正是我們去再看大世界的時候，而不應只局限於七百萬人中的一個羣體。

陳　你說我是一個有計劃的人，有機會時才去計劃，是真的，我的婚姻及生育的事也是這樣。但是你有計劃，由你四十歲到現在我也很了解你，雖然我沒有着意去檢視你的職業生涯，但我是看到的。我很欣賞你的作品和做人的態度，你永不會以金錢做起步點，很多人做不到。

黃　這要多謝我的太太。

陳　錯，但你能放棄金錢做起步點是不容易的。在香港這個商業社會是很難的，我覺得以金錢作起步點不可以說是

《紅白藍》（二零零一）

9

黃　我知道不從金錢開始，結果或許會不一樣，或者速度不同。

陳　說得俗套一點，機會是大很多，因為你沒有計較。如每個人都說有錢才做，那你就不用跟他商量了。但你無所謂，最重要工作有意義，有影響力。

黃　就算有人請你做個人創作，不會有很多錢可給你，你也會自己拿錢出來做。

陳　那為何由始至終年輕一輩也不明白這道理？請一個人你要有好的表現，好表現怎可用錢衡量呢？如每樣都要有錢才開始做，那就不用做了！

黃　但一個全職設計師，他也要吃飯，他做個人創作亦要考慮他的路怎麼走，他的作品有沒有人認同，因為賣作品才令他有收入。除了名氣、曝光率之外，有種種原因令人要計較。

陳　我看你的計劃時，除了看到一個比較準確的五年、十年計劃外，其實你在做項目的過程中，你的計劃也很清楚，為何做這個項目，不做那個。

黃　如果大家要把生活、生存角度放入工作裏，其實大家要思考的很多。但我把它們清楚分開，我把Stanley Wong賣了給商業世界，我就認真地玩這個遊戲，絕不欺場，總之我有責任幫到大家。我做個人創作是從心做的，我不計較，因為我心裏有句說話想講，我想香港正面和諧一點。自小我也不喜歡與人鬥爭，所以我就做《紅白藍》9。

陳　你的意思是，選《紅白藍》、《爛尾》，或做其他，《無言》的「遊行」也好，你是很有計劃地去做？

黃　其實相似的項目在我腦內醞釀的也有三、四個。但我要到適當時候，遇到一個話題值得發聲，才會拿出來。

通訊服務商 CSL 旗下的品牌，走商務高檔路線。同公司另一品牌 One2Free 則走年輕大眾化路線。

陳　我經常說你跨界，因你做商業又做純藝術。但有些做純藝術或做純商業的，他們覺得如果要有計劃去做一些事，就好像沒有了身份，但我覺得這個態度是必須的。我認為每個步驟都要計劃去做，否則你怎能成就一件事？例如你拿了攝影獎，我相信很多攝影人對你拿了這麼多獎亦看不過眼，以為你是想拿獎，所以才拍那麼多相，然後計劃去參賽。但為何他們沒有計劃去做這事呢？正如我沒有搶人家的工作，你做得好就自然有人找你做。就是這樣嘛，這個計劃一定要有。

黃　我跟你很相似。還有一件事令我很震驚，就是「1010」那件事。你告訴客人，我們要做溝通網絡，不要再做甚麼光纖、科技了，要從溝通出發、從生活出發。你打開室內設計圖，內裏有很多黑白生活照，你叫我處理這些相片。我問你向客人推銷了沒有？你說已推銷了，我很懷疑：為何這樣也可以有客人買的？

陳　有一百幅相呀！

黃　那一刻我知道，香港有很多做通訊的，是有很多更好的方法去處理、去表達，而你是其中一個肯消化，嘗試向客戶或消費者交出另一個角度的人，我很欣賞你。

陳　這是從個人訓練得來的，全是受廣告市場策略的觀念影響而去思考這個過程，我想這很重要。

黃　以上你說分享有幾個部分，一、你做過的作品；二、這麼多年你在生活上儲存的東西，包括你生活細節的物件，以至你收藏的藝術品；三、你怎樣前瞻的一個平台。

陳　我是想留給下一代，帶動他們走前一步。或許到我這年紀才有這種感覺，之前自己拼命向前衝，想擁有許多，現在覺得除了擁有外，分享是很大的樂趣。

黃

關於第三部分，你有沒有想過策展一部分，以一個平台帶動下一代，把他們介紹給很多人來分享？有沒有從這角度去做呢？

陳

所以我從辦畫廊開始。在公司開辦 27 畫廊，主要是嘗試走這一步，在這空間給年輕、有才華或已上位的人展出作品，讓大家認識創意人的心路歷程，同時也可分享他們的創作。辦了這畫廊，我認識了不少年輕一代、不同的媒體朋友，及不同的創意人。是否推廣 27 畫廊不是我的重點，我只想人們認識香港有這麼好的創作人存在。

黃

除了在展覽館中講分享外，你提過接觸哲學思想，接觸宗教部分，你有這個感覺嗎？

陳

我雖然有很多工作、時常出差，但很快便能靜下來。可能我的生活沒有太多憂慮，所以容易放鬆。世上很多人覺得不開心、多煩惱是因為缺乏很多條件，如吃不飽、經濟困苦、家庭不開心等，使心不能靜下來。信佛的便知道，如心能靜下來，很多東西都會想通。例如想概念時，為甚麼會想不到？不要老想設計方面，思考一下策略、定位便行。你的定位如果不清晰，很多東西就不能進來，便會做得不好。我在廣告業出身，加上我的生活習慣，可以很容易靜下來，把一件事想得通透。

黃

我認為當你無求，做創意時便可以很大膽把概念介紹給客戶，因為你覺得即使失了這個項目也沒問題。你勇往直前，覺得這概念是可行的，你亦相信這個概念，你令自己信服的那一刻，便能成功推銷客戶。當你沒有牽掛去做創意時，你創意的刀是最鋒利的。無求時，誰可以挑戰你？

陳

很多大師如貝聿銘設計金字塔便是在無欲無求的情況下做出來，他推銷給你時滿有信心，你接受與否他不管。香港的中國銀行也一樣，中國人講究風水，他建了幢三尖八角的建築物樹立在

創意也一樣。

香港，他一定對自己好有信心。我有很多大陸客戶，他們想做些好東西，想國際化，但奈何家庭背景、生活背景、文化背景欠缺心地教他們。為甚麼我會做？因為我無欲無求，我想做一個項目，我覺得若你不讓我做是你的損失，若你不用我我便給他人。這是為何我在大陸做項目可以做得很徹底。你從事廣告行業這麼久，你現在做藝術也一樣，很多時你能夠創作出來，就是因為你無欲無求，無須向別人交代。

黃　我這麼多年來做商業項目，都有這個信念：不是因為你是客戶你付錢，亦不是因為我是創意人，我自大，我有主觀美感，才決定怎樣做。其實最終是由市場主導，怎樣能帶領顧客才最重要。我永不會自吹自擂，自己喜歡是說不通的，拿到市場也只是估計吧？顧客未必受落。若果做得到的話，我會對客戶說：沒有選擇，一定要這樣做，是行得通的。這份堅持比現時有些人做傳訊要跟客戶交代，迎合客戶的口味重要得多。客戶其實不是最終顧客，他們也不想因自己的主觀意見令事情做得不好，因為市場都不需要這種東西。

陳　我一向都是推銷創意的，我認為要相信自己的信念。

黃　要麼就不幹吧。我們做溝通、做創作沒有真理，只需要一個工作計劃幫客人做好品牌。若客人不接受你的建議，你也無謂勉強為金錢令大家跌入雙輸局面。所以我每次做簡報時，也準備沒有生意便算了。

陳　為甚麼有些人會怕失去生意？

黃　我不知道，尤其是今天廣告公司做到任何階段時都會問：客戶是否需要這些東西呢？客戶是否喜歡呢？亦可能是廣告公司或設計公司有推銷（pitch）這個制度，甲推銷完到乙再到丙，客戶不需要評價，是很被動的，有時候我們是處於推打狀態。

119

陳　心態上很不正常，所以我很早便離開廣告界，七九、八零年已離開。我覺得比較是最痛苦的，好多時輸未必是你不好，贏又未必是你的創意最好，我最不喜歡這種衡量方式。同時在比較時，客戶在很多形式上已控制了你，因為客戶覺得你需要這生意，會控制你想做的東西。

黃　有一次我們為香港市場推銷一個很大的品牌，雖然我們贏了，但品牌的總部在美國，因政治及人脈關係而改變結果，最後客戶沒有把生意給我們。實際上我們是贏了，不過是因這些原因沒了這單生意。我想你的經歷中，很長時間也沒有這種事情發生吧？

陳　我一早已離開了，看通了公司制度不健康。我本身由廣告開始，出來做了幾年，再自己開公司，以廣告為主，跟着做設計，現在又再做與廣告相關的、品牌策略性思維的東西，我覺得很好，因為可把以前學的一套經過濾再用到設計行業上，變成了做品牌的另一套設計語言。廣告公司的策略性思維訓練對設計師非常有用，同時也讓他們學懂團隊合作，因為廣告公司有寫手、攝影師、插畫師、媒體策劃人等，甚麼都齊備，所以從前學的東西現在用得上。

黃　你對自己的創作又有何計劃呢？

陳　對於自己的創作，我沒有給一個界限或限期，我沒有計劃何時會停止。我現在於跨媒體做了很多不同的東西，但從沒強迫自己做雕塑、攝影，很多時機會是迫出來的。

黃　你剛剛完成了一個攝影展呀。

陳　是在很偶然的情況下辦的，我在大陸旅行時用iPhone拍了些照片，覺得有些很有趣，便收集起來辦了一個攝影展，這種狀態我最開心。當然說沒有計劃是假的，當拍了一兩張照片覺得不錯，便積極地繼續拍下去，這便是計劃了。你問我還有沒有其他想做的項目？我沒有

黃　從你幾十年的成功歷程中，有甚麼最值得和年輕人分享？

陳　我想是專注。我由七零年中學畢業，剛剛出來做學徒時曾任職過四間廣告公司，跟隨了多位外籍老闆，到後來自己開辦廣告公司、設計公司，都沒有偏離軌道，或想去從事另類東西。當你微觀你的每個項目時，你專注於這個工作便很重要。像你設計包裝，若市場定位分析清楚，所有設計的可能性便會在平台上自動出現，告訴你應怎樣做，你根本不需要尋找許多方法。

不過，專注當中也可以多元化，例如我設計很多不同的東西，都是圍繞創意、品牌、市場策略的，很專注。像我要設計一棧燈，是用同一個概念、策略性思維、找定位、做最終使用者的行為另類分析，都是跟着這個設計方向做的。怎能做到一個貼切的主題，就是因為夠專注，你分析能力清晰，答案便會走出來。所以我認為做人必須專注。

黃　言下之意是很多人並不專注？

陳　有很多人做了不久便轉方向，或在得到某些生活上的利益後，便放棄設計。有些是有潛質卻突然不幹，是因為覺得辛苦，於是便轉了行。這便是不專注了。其實當你每天做同一樣東西時，怎會不好呢？我看過很多成功的人都很專注，他成功是因為他選擇專注，最後便成就了一個美術家或體驗家，所以專注很重要。

想，但機會來到時便會去做。我覺得不要給自己壓力一定要做到甚麼，只是想到了一些東西，便積極去做，一切隨緣。這樣的創意心態或許會給自己一個驚喜。

王序

又一山人

二零一一年二月十一日
會面
@中國廣東美術館＼中國
廣州

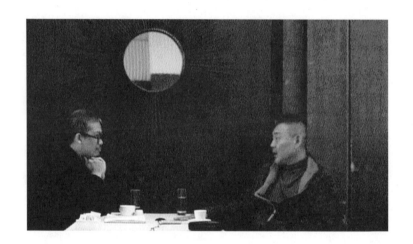

王序

一九七九畢業於廣州美術學院設計系。一九八六至一九九五年於香港任職平面設計師，並曾擔任香港設計師協會執行委員。一九九五年創建 wx-design 王序設計公司。

王序是國際平面設計聯盟（AGI）、東京字體指導俱樂部（Tokyo TDC）海外會員、湖南大學教授。曾獲得了百多項國際設計獎項。

他應邀在多個國際設計賽事中擔任評委，包括：第八十、八十四屆紐約藝術指導俱樂部年獎、捷克布爾諾國際平面設計雙年展、法國肖蒙國際海報與平面藝術節、二零零五年東京字體指導俱樂部獎、二零零七年第九屆德黑蘭國際海報雙年展、香港設計師協會亞洲設計獎二零零九等。

曾多次應邀為國際設計會議及活動擔任演講嘉賓。曾獲多種國際專業書籍與刊物介紹，其作品在海外二十多個城市或地區展出，並被海外多家博物館所收藏。

王序作為策展人策劃了以下展覽：OCT-LOFT 07 創意節、OCT-LOFT 08 創意節、《收藏—中島英樹》展（二零零九）、TTF 2009 亞洲珠寶設計邀請展。二零一一年三月，他將《Push Pin》展覽（展覽原主辦方為 DNP Foundation for Cultural Promotion）引進大陸。

王序　對話

黃　你畢業後在廣州工作[1]，之後為何會來到香港？

王　一九七八年我第一次看見香港。當時我在廣州美院[1]讀書，往海南島寫生時，坐船經過香港。因為國內沒太多電力，我只見香港一片燈海，海岸線上一片輝煌。到一九八一年一位香港朋友申請我到香港旅遊。到一九八六年九月，我在一間包裝公司工作，當時我是包裝設計師，公司派我和另一位做貿易的同事往香港，主要汲取國際資訊，把最先進的設計資訊帶返大陸。

黃　你曾編輯過許多書籍及雜誌，早期有《設計交流》[2]，當時香港人看了這本《設計交流》，也覺得是很成熟的示範，書中的思維、內容、角度都很美。你曾說過做編輯是從過程中了解及學習，我覺得你這個說法很有趣。

王　當你去設計出版物，思考怎樣編輯一本書時，要考慮作者的意圖，我覺得這過程會強迫自己去學習。好像《設計交流》真的需要自己學習，你要很了解設計師的作品、文章、介紹，這些對你的設計都有幫助，幫助你判斷哪些作品重要，哪些不重要，作品的擺放要怎樣處理等。你一定要強迫自己去看及了解，這才可以做到。

黃　你這方面做了很多，是否真的獲益良多？

王　學習是無止境的，意思是工作時不斷吸收這些東西，實際過程很自然，沒有人強迫你，像做《設計交流》，沒有人強迫我要怎樣做，只看自己想怎樣。我很感激石漢瑞先生[3]，《設計交流》第三期介紹了他，到了第四期時我請他幫忙，詢問他現在大陸設計師如需國際資訊的話，我的編輯方法是否合適？又問他可否幫手做顧問。到了第四期他開始幫我，這是很深刻的記憶。第四期是我在一九八九年編輯的，距今二十多年了。

1　廣州美術學院，簡稱廣州美院，為著名美術學府。本科科目涵蓋美術、建築、設計、攝影、數碼媒體等。

2　一九八六年在香港創刊，以中英文形式編排，旨在介紹全球頂尖設計師，共出版十五期。該雜誌獲得多個國際設計獎項。

3　Henry Steiner，著名平面設計師及企業形象顧問。生於一九三四年，被譽為「香港設計之父」。滙豐銀行、香港賽馬會等品牌設計均出自他的手筆。

黃

現在大家也稱呼你「王大哥」、「中國設計圈的教父」。在我心目中你是把實踐設計帶到最前的一位。有沒有一位前人在設計圈用現代的方法做設計?你在甚麼年紀、心態下有這樣的目標?有沒有替自己訂立方向?

王

一九七五年我在軍隊下來到包裝公司工作時,已經透過雜誌看到外國設計,又看到我們公司包裝部製造的設計,當時我不是設計師,我是一九七七年被單位保送去讀書的。那時我不知道哪位是中國行業裏的前輩。在我讀書及工作時,也沒有一位前輩帶領我,所有東西都是從西方或是日本學的,基本是靠自己的想法。

到七十年代後期,中國開始與國外有交流,包括不同人士來中國講課等,我就是靠這些資訊去思考發展方向。就算在公司的老前輩,他們的思維模式也停留在改革開放之前。我非常奇怪,他們看了多年的外國雜誌,為何仍沿用舊思維?為何沒用新思維設計?那時沒有任何老前輩的作品可以引導我。我的老師是大國際化背景,包括日本、香港、美國及歐洲不同的風格,獲得啟蒙是看到這些東西後的思考。

黃

你儲下來的火有沒有地方可表現出來?

王

也有機會表現到。一九七九年我上了一課系列化包裝,當時我是包裝設計師,負責罐頭食品。那時有個品牌叫「天壇」(Heaven Temple),我就把它改為系列化包裝。當美國客戶來廣州交易會時,我把Helvetica[4]字體做罐頭包裝。當美國客戶來廣州交易會時,我第一次用「天壇」全新的系列化罐頭設計給他們看。當時他們很欣賞,品牌就由此開始,沒有中文,只有 Heaven Temple 的英文字,還用了 Helvetica 的粗字體設計,今天再看都不算太差。當時我沒有英文的訓練,僅靠自己思考怎樣把品牌名稱的英文字上下擺佈。

黃

聽說杉浦康平先生[5]曾形容你是一件吸水頌海綿,這句話令我很感觸。

4
由瑞士設計師於一九五七年設計。該款字體被廣泛應用在標誌、電視、新聞標題及無數商標中。

5
日本著名平面設計師、書籍設計師、教育家。一九三二年出生,設計作品充滿濃厚的東方文化氣息,其中的《全宇宙誌》廣為設計界傳頌。

王　因為大師觀察到你好學如吸水海綿，也因為你今天仍然好學，這實在難得。

知識是無窮的，也是一生也學不完的，設計師最基本的素質就是要不斷吸收。一九八六年，我與杉浦康平第一次會面，感觸尤深。當時他是來頒獎及演講，我託人安排了跟他見面。他說兩隻眼睛要向前看，但要有第三隻眼睛看回自己的歷史文化。我那時才知道要有三隻眼睛，因為我只用兩隻眼睛向前看世界的動態，忽略了後面的眼睛。這時開始有意識地留意應該怎樣表達自己的文化。

黃　你曾做過一支廣告裏頭有一句說話：「你要咖啡還是中國茶？」6 當時你有甚麼方向和態度？跟第三隻眼有何關係？

王　這個廣告是出自一九九六年，在那個年代，我受到香港影響，有中西文化背景，意思是，中國文化及西方文化，像漢字、英文字母及拉丁文的處理我也可以做到，有少許的廣告意識在內，有海外國際的視野。

黃　我覺得你這個平衡做得很好，緊守中國人的精神。那是很當代的演繹，不是每位設計師或創作人有能力或有心維持這個配合。

王　作為一個中國或東方設計師，我們擺脫不了商業創作，用自己文化語言和文字做創作時，如果沒有國際化的視野和溝通能力的話，這是完全的孤芳自賞，沒有和西方意識交流；我們怎樣令西方人理解自己的文化？我們有時會全用英文，甚至不用中文，嘗試用我們創作的方式和世界進行對話。

黃　你提到要跟從時代的演變而進步，我認為創作人與時並進很重要。很多設計師也說，王序從來都不會保持一樣東西，他永遠向前，有些新的思維、新的演繹、新的做法。你做完《設計交流》後跟着又製作《薪

二零零二年創刊至今共出版了八期，重點介紹活躍在國際上的一線平面、產品、建築等的設計師及設計公司。

7

王　火》7 這本雜誌，當時你帶着甚麼看法？

黃　創作《薪火》雜誌時是二零零零年，那時有一種多元的傾向。作為平面設計師，我對建築設計師、產品設計師、室內設計師了解甚少，當時我想多些了解其他專業，便想可否通過一本刊物作為一個平台？所以有了《薪火》這個概念。我開始有多元的意識，覺得平面設計師需要學習其他專業的長處，學習怎樣和他們結合。

王　很多創作人提出要有個人風格及自主角度，但你卻認為創作標準需要有準確及專業的表現，很少人會把準確與創作一起去考慮吧？

黃　不同的設計師有不同的看法。我欣賞有風格的設計師，他們融入了自己藝術的眼光及藝術的手法。但項目和客戶便不同了，當別人來找你設計時，你怎樣準確地表達，並幫助他拓展這個項目，達到他的目的？這時你可能要收起自己的藝術及自我，因為專業永遠都最重要，它是你自己最簡單及最普通的學養。在幫助別人達成他們的目的，而不是通過自己獨有的手法來表達，這時候你是點很重要。但當你做了三十年平面設計，無論怎樣都會有自己的風格，但這時候你的風格並不是最重要，反而專業與準確定位更參雜其中，但這時候你的風格並不是最重要，反而專業與準確定位更重要。

王　我也做過平面設計及廣告，要一位設計師說出「準確」這個概念，那是廣告創作人的思維。你不是由廣告出身的，但你認識到市場準確訊息的重要性，很難得。

黃　準確是主觀的，因為準確的程度人人不同，準確是客戶對你說的，這個準確比較可以成立。如果是你自己的意見，我認為不可成立。因為錢是客戶付的，客戶說準確便是準確，而不是取設計師的專業為標準。

黃　提到你的心境、生活，很多人以「常變」用來形容王序，包括你每個階

127

王序　對話

8

香港設計師、品牌顧問、藝術家、藝術品收藏家。一九五零年出生，獲本地及國際設計獎項超過六百個。其獨特的「東情西韻」設計風格深受大眾歡迎。

段在這裏做過的作品，你的衣着打扮，甚至髮型⋯⋯你年紀還比我大五歲，你以甚麼心情狀態來保持「常變」？有沒有甚麼條件反射？

王　這心態其實來自一種壓力，意思是你要怎樣面對生活、工作、尊嚴，面對所有的人、客戶及世界，這是由壓力所造成的。

黃　反過來說，不與時並進、不常變就配合不到這世界？

王　所謂與時並進並不是這麼簡單。不是你想打扮得很入潮流，便可以有潮流的風格，像我便做不到陳幼堅[8]那種非常合時的風格。

黃　你有另外一種風格呢！

王　我很欣賞他的風格，但我做不到他，因為他的風格是從修養、生活模式造成的，是自然的流露。風格其實源自壓力，是關於自己怎樣面對問題，包括你的創作，就算你形容王序是一個常變的人，你每天看到不同的項目，你想怎樣去變？這涉及很多問題，例如準確度、客戶意圖、預算等。我覺得是很自然的壓力，如你用壓力來解釋，所有東西都可以明白。

黃　你是指壓力乃推動力？

王　壓力是一種無形的推動力，意思是你要做得比其他人好，或者比這個專業準確度更加好。實際上你的衣着、生活模式都在壓力下形成，我一直覺得自己是有壓力的。

黃　但你是正面地面對壓力，這才是最高境界。

王　我很明白自己要怎樣再繼續下去，要保持着所謂的合時，好自然你便會有壓力。你每天思考着這些東西，你怎樣去解決這些問題，這都很自然。

黃　說得很好，即是習慣接受面對壓力，令自己前進。

王　我的心態並不是那麼輕鬆的。

黃　不過太輕鬆的人是不會有進步的。

王　有人可以輕鬆地處理問題、輕鬆地面對社會、輕鬆地面對所有人和事，但我做不到。我跟你其實都有壓力，或者我倆在某種意識上會有一種互相觀察、互相思考的過程。

黃　是，我在你身上學到很多。

王　我才在你身上學到很多。你現在回看我們這個專業，值得留意的設計師不多，而且越來越少。問題在於你有沒有保持着你的壓力。

黃　對自己有要求，對自己這條路有理想，才會去擁抱這些壓力。

王　現在我們有憂慮、壓力，及莫名其妙的想法，思想狀態是複雜的，因為我們要面對很多問題，例如年紀、未來發展、專業的憂慮，還有未來的路向，其實我每天都想這些。這個世界的變化你已經領略到，但卻多了許多可能性，未來可做些甚麼？

黃　除了多變，有人説王序是一個先行者。

王　先行者已不存在了。中國改革開放開始時，先行者可以説是作為比較步伐較前的，有實踐性的，但今天我絕不是一個先行者，而是一個觀望者。觀望着誰才是先行者。我的實踐工作於三十年前開始，有些人是有教書有理論而沒有實踐的，我卻實踐在工作上，看看怎樣去變化。但今天我絕對沒有可能是先行者。任何有關我們專業的報導都是不樂觀的評論。

黃　你以觀望者的身份不斷思考，下一步可做甚麼，你在當下首先想解決問題，在思考過程中，你是否先知先覺的人？

王　我可能只是積極的思考者或積極的觀望者。因為我可能有少許條件，

王序　對話

9
日本著名國際平面設計大師。一九五八年出生，為日本設計中心代表、武藏野美術大學教授、日本設計委員會理事長、日本平面設計師協會副會長。

把設計師及創作人聚集起來，作一個對於現在或未來心態上的交流，在當中看看他們的想法。可能我比較積極交流，但不可說我是先行者。原研哉9才算是先行者，先行者做了許多東西，讓我們今天有機會面對。他是一位積極的設計師，每次教學後都會出版一本書，對我來說很有啟發性。他就算在觀望時，於過程中一有機會也做些東西，大家可以分享想法。我有時可以做到，像有客戶付錢給我們做創意設計的工作，我又有機會可看看邀請甚麼人來大家分享心得，我覺得這是比較積極的做法。

黃　你在教育方面也很積極。你每年都回學校面對學生，花了許多時間及心血。你在教育上有甚麼目的和使命感？

王　我覺得目的和使命感其實是一種交流。原研哉是以教師的身份做教學，他有一個非常詳細的教學準備和非常好的計劃。不是說我沒有，但比較起來，他是可以落到實地，可以實施他自己的想法和學生的配合。而我只會想怎樣與學生一起互動，作一種交流，我不會以老師的身份教學生很多東西，只是大家一起創作一樣東西。很多人作為老師，會變得很悲觀、很洩氣，因為你會覺得學生沒辦法滿足你的要求。我認為不要這樣想，應反過來想你有機會和年輕人對談及交流。在教學中我反映了更多自己的心態，學生會對你說你已做得很好，其實應該很滿足，但我認為不是，我沒有滿足感，反而有危機感。反問學生們的心態，他們也樂意說出來，這實質上是一種交流。從這來看

黃　不是呀，你是以另一種方法推動年輕人。

王　如果是這樣的交流，心態上是很平靜的。就算學生很頑皮，你都不會太生氣，只會拍一下枱請他們安靜一點，然後大家一起討論。這已不是怎樣去把最基礎的知識教給學生的問題了，他們並不明白。

黃　雖然我沒上過你的課，但可以想像你是怎樣帶學生的。有說你教學的做法是激活意學生的腦細胞。這在當今的創意教育很重要，我極之贊同，因為技術的基本概念及演繹手法在當今設計中不是最重要的，最重要是思維、溝通、演繹中心精神，或他們作為未來設計師的態度及身份。你在潛移默化中牽動他們，給他們靈感，讓他們走自己的路，這很重要。

王　教學不是我的正職，不可以傳統的教學模式去做，學校也沒有要求我採用傳統的方法去教。我覺得更像是一個專業實踐者和一個未來實踐者之間的對談，過程中學生有很多問題，我也會讓他們看我的作品和我欣賞的作品，大家互相討論及談未來的實踐，看着你這是成功或不一定成功的，也真的做了這麼多年了。他們會想：今天你來和我們交流，未來我們是否像你一樣？這就引發了他們的思考，我相信一定會有這情況出現。我覺得這對他們或這個社會都有幫助。

黃　起初客席講課，當我講及態度、方向、責任、熱情及正確的堅持時，香港學生百分之九十九都是聽不入耳或聽完便算。初時我也不想再教了，心想我連飯都不吃，聲嘶力竭對着學生們，他們卻在浪費我的時間。後來發覺其實都是普遍的現象，你見到這班學生中大致有百分之五的學生，很專心，而且能受益的，已經很好了。後來我冷靜坐下來計算，其實我只是一個人、一個個體，如果我可以和一個學生互動、令他前進，已經打和了，有兩個的話已經超越我應份做的事。

王　所以我這樣想，我們現在討論的話題其實是很爛，是屬於設計教育的大問題。就算剛才我們談到原研哉的教學方法，我想他都是在做一個實驗，一個用嶄新的教學方法把學生教得非常好，但這個實驗帶來了一個問題：全世界的教育設計也需要改革，但要怎樣改革？所以，你和我或許跟原研哉一樣，到了學

校才了解情況非常嚴重。

王：我看到同學們不喜歡聽課和學習，我便問他們到這裏幹甚麼？有學生說他一定要完成這個四年的課程，好向父母作交代。我對他說這樣做很痛苦，因為他不喜歡這些東西，但還要做功課，他竟說做功課很簡單，因為同學會幫他做。

黃：你的學生真的有膽這樣說嗎？

王：他們真的這樣說，我們是很自由很平等的交流。可以請同學來幫忙，只要可以達到合格的分數六十分，便不需要取更高的分數，六十分便好了，但他們必須完成這四年的課程。

黃：但他們有否表達過他們將來要做一個六十分的設計師？

王：他們不會想將來，只要完成這四年課程，應付了父母對他們的要求，之後才會再打算。所以在我班上有百分之九十的學生畢業後都不是從事設計專業的。這一班學生在早期還好一點，到課程末段有些學生竟問我在說甚麼，並表示他們對這些東西、課題都沒興趣。我便反問他們有甚麼建議或有甚麼感興趣的課題，可以大家一起分享。他們說根本沒有甚麼意見可分享，因為他們不喜歡這個專業。所以，如你不在現場你便不知道中國設計教育這種荒唐的程度，也不知道未來的設計師在想甚麼。這很奇怪，也引發了一個問題：中國有過百萬人學習設計，但你看不到強大的設計團隊，很少設計師做得好。教育是一個很大的問題，所以我會再教書，我覺得不是一個責任，而是用觀察、思考和交流的方法，引發學生對這門專業的興趣。

黃：我也是在學生身上學習到當代新的價值觀、新的生活模式、新的思想系統。

王：我覺得是一個思考和交流。

黃　你除了做文化推廣項目和商業項目外，還做了許多自己的創作，你思考自己的將來是怎樣的？如說「下一步是甚麼」時，這刹那的反應是甚麼？是否繼續摸索？

王　做創作時面對的問題沒有大改變，例如每天上班，可以放假或參加一些會議，看一些展覽，吃飯及睡覺是沒有改變。這些狀況看上去沒有改變，實際上是慢慢地改變，每天做項目時，自己會經常響起警鐘，經常問：自己做的傳統平面設計，需要通過印刷，自己有甚麼看法？自己傳遞的訊息是否用傳統的方式，或你解決問題的辦法已用了多年，為甚麼今天你還在用？你現在的排版模式是否可以適應未來的變化？如未來不需要文字時，你又會怎麼表達？未來當人們接觸這視覺的東西時，是通過甚麼方法？這些問題很多，所以，未來會發生的事情，實際現在已慢慢地發生。像英國廣告已不是平面了，香港也開始變化，你會看到海報消失、印刷衰落等，所以在心中有一個警鐘，目前的問題是將來又會怎樣呢？

黃　所以我做的東西有時不是自己喜歡的，實際上更加在想怎樣去面對問題。首先最大的問題是我們的專業沒有說服力又不活躍，雖然大眾普遍受惠，但平面設計大眾還是漠不關心，媒體也不關心，為甚麼是這樣呢？究竟未來是怎樣的？還需要這專業嗎？還需要這種教育嗎？如果不需要，又怎樣去研究一種新的方式？你對於將來有何想法？

　　你問我怎樣想將來，我先談談我們的專業。我們從事溝通及視覺創作，其中我不斷跟行業的人對話，反映我們這方法沒前途，我對學生都是這樣說。現在二十一世紀不會再把平面設計的專業或發揮的能力跟廣告、公關等劃分。多媒體的可能性，甚至讓我們可以借助不同界別的力量。要知道一個策略是整體性的，每一個項目中可能有某部分或某個切入點最正確、最有效。但不是一定要做平面設計，一定

要做廣告，可能兩者都不是最有力的切入點，那為甚麼要每部分把它拆開，做其中最基礎的東西？像做菜便一定要這樣的東西，可否吃中餐但不要「三餸一湯」？現在是吃西餐了，大家都沒有這個意識。我們可否靈活一點，每次有不同的思維？但現實行業內大家都是各自為政，這是行不通的。廣告行業十多年前在香港已是用一個西方模式運作，當時已說策略、市場及推廣要行三百六十度，從任何的可能性做到溝通。說了十多年，有哪一間廣告公司或創作團隊真的實踐了這個所謂多元化三百六十度的思維，去尋求溝通的方案？直到今天都沒有人做到。原因就是我們在生意運作上、在教育上都沒有實踐集合所有可能的想法。這情況真的需要改變。

黃　你之前提到，對業界服務範圍應有批判態度，是嗎？

王　不知你有否同感，自我明白平面設計的專業以來，我都是帶着批判的眼光，我覺得對於一個設計師提出所謂批判眼光非常重要，批判眼光即是批判我們所看到全世界中專業的表達及表現。

黃　可否以「反思」來形容？

王　不止是服務範圍，而是全方位的批判眼光，其實也可說是判斷的眼光，這需要充實自己的知識。我不只帶判斷的眼光看自己的專業，也以此看全世界的設計和跟創意有關的問題，同時引起一種思考。

黃　批判比反思直接，因為批判附帶了個人的意識，而意識每個人都不同。批判會帶來反思、思考、壓力，讓人吸收新的知識，所以一定要建立批判眼光，這也是我多年來的目標。所以你怎樣看目前所有，不論藝術、創作、設計也好，帶着批判眼光時，別人的作品我不一定欣賞。我亦會謹慎地和別人分享批判眼光，因為這需要勇氣。有時我沒有這份勇氣，因為不知道自己的批判眼光是對或錯。要分別對或錯，你便要閱讀更多書籍，吸收更多的知識以作判斷，這便形成一種動

力，使你不斷求知。

黃　你今天仍然不斷求變，仍是永遠向前，原因是甚麼呢？

王　可能是我個人的思維，所有東西都要補充，不斷的吸收和批判，循環再循環。

黃　也包括批判自己嗎？

王　對，一定包括批判自己，我覺得這是最重要的，所以我一向很怕展示或刊登自己的作品。

黃　我絕對明白你的意思，我也有這種心態。每天做人，同時代一起上路時，要怎樣面對自己？怎樣給別人看自己的另一面？甚麼是對或錯？明天需要推翻今天的我，做一些不同的事，這樣人才有動力，明天才會有不同的事情發生。

王　批判會產生很多問題；要批判，知識便要很豐富，如果自己知識不豐富怎樣去批判？所以說我很怕展覽自己的作品，因為要讓別人批判。

黃　我明白要對自己苛刻，但要隨時代脈搏令事情變得有意義、有價值，在在需要你這種思維才能做得到。

王　你比我更有條件吧。你的視覺不單在平面，你的經歷也是我們這班設計師沒有的。你是一位優秀的平面設計師、廣告總監、創作總監、攝影師，也是藝術家，同時你又有信仰，沒有幾個人可做得到。

黃　我便是學習你不斷去發掘甚麼有價值，甚麼對社會有價值，並不斷向前行。

王　另外一樣東西可能你也是不知不覺的，那是批判性的觀點，那可能受到你熱愛宗教的影響。

黃　沒錯，所以你提到「批判」這兩個字，我非常認同。

王　你有一件作品令我很感動，那是一隻船在海上，上面載着一棵樹；我覺得是你最好的作品，我一看到便產生共鳴。宗教有時會幫助人思考，也可在作品中反映出來。所以現在討論的是個人的修養，或宗教等，都可能會發生變化。

黃　除了宗教生活的哲學觀念，也有生活的價值觀念。

王　對，有了宗教的教義，對於生活有個態度，生活便會檢點些，這些東西令你在創作上有一條可以達到的路，這是非常難得的。

黃　相識了十多年第一次認真地坐下來跟你談憂慮和批判。我每次看王序的作品，我心裏都說「竟可以這樣做？」這句說話是很正面的。每次也令我有些感受或領會。坦白說，不是每個創作人都能夠令我產生這個印象。

王　實質上我完全不喜歡自己的作品，自己也有很多憂慮。另外，一定要否定自己，要明白眼前的東西沒甚麼意義。要做一件有意義的工作或作品，要等待一個機會，這種機會要靠積累，在心裏是一種潛意識的積累，這才可能有更好的表現給你看。

黃　你太客氣了。

王　我覺得是這樣。

黃　我永遠都是很喜歡看你下一件作品，這是我的真心話。

137

劉小康

又一山人

二零一零年十一月二十九日
會面
＠劉小康工作室／中國香港

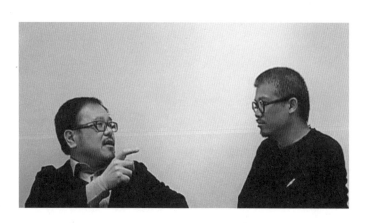

劉小康

香港著名設計師及藝術家。劉氏為屈臣氏蒸餾水水樽設計的革新造型，成為其事業的其中一個里程碑。該設計揉合藝術、文化、設計和商業觸覺的元素，同時達到提升品牌市場佔有率和促進本土文化的效果。二零零四年，劉氏更憑該設計獲得「瓶裝水世界」全球設計大獎。

除設計外，劉氏亦有從事公共藝術創作及雕塑創作等，其作品更獲多個博物館珍藏。近年，劉氏還參與藝術教育和推廣，擔任多間非牟利設計機構的領導職位，當中包括香港設計中心董事局副主席及北京歌華文化創意產業中心顧問。二零零六年，劉氏獲頒授銅紫荊星章，肯定其在國際舞台上為提升香港設計形象所付出的努力。二零一零年，劉氏獲中國美術學院藝術設計研究院頒予年度成就獎。二零一一年，劉氏獲頒香港理工大學院士名銜。

劉小康　對話

1

香港藝術館一九九二年遷至
尖沙咀後首個關於香港當代
藝術的主題性展覽。其主題
為尋找藝術的敏感度及在香
港大都會回應生活環境。

2

進念‧二十面體一九九四
年的劇目，由榮念曾編導，
涉及政治題材，劉小康負責
平面設計及展覽部分。

3

進念‧二十面體一九九四
結合環境裝置、表演藝術、
建築學及視覺藝術的大融
合，全名為《哩度哩度過渡
過渡》，劉小康負責視覺設
計。

黃　你的身份跟我邀請的其他藝術家、設計師很不同，你現時做的工作，在眾人的眼中屬於不同的崗位。容我問你一個有趣的問題，你會怎樣展望下去？我們都是同一代的設計師，但你比我早當設計師，也比我早有名氣。

劉　只是大家在不同界別吧，你在廣告界也很有名氣。

黃　八十年代中期，你在香港、在中國漸漸成為有身份的設計師，然後你便開始個人創作，你是何時開始個人創作的？

劉　其實在我兒子出生前我已從事個人創作，一九八九年兒子出生那年，他住在我母親家並由她照顧，於是我便能在較安心及安靜的環境下創作，於是第一個《紙》的書系列誕生了。這是我第一個入選香港藝術雙年展的作品，從這開始探索，也做了許多年了。

黃　你在一九八九年開始個人創作，你之後替「進念‧二十面體」設計的一系列海報，叫好叫座之餘，又拿了獎項，那是甚麼年代？

劉　九十年代初。當年藝術館辦了一個名為《城市的變奏》1 的展覽，邀請了香港的藝術家展出作品，我在那時正式認識榮念曾先生。當時他問我是否有興趣一起做點甚麼，我一口答應，於是在一九九零年開始替他工作。那時他創作的幾個話劇，都是關於香港當時身份的探索。

黃　那是《香港九五二三事》2 吧？

劉　除了《香港九五二三事》，還有《哩度過渡》3、《審判卡夫卡之拍案驚奇》4。當時香港正開始討論為《基本法》第二十三條立法，所以對我來說參與這些創作很有趣。以前我對這些問題不會那麼敏感，直到了九七回歸後便深入思考：這些事情跟香港有何關係呢？這是香港人身份轉變的問題。之後引起了一系列不單是海報，以至是凳子的作品，都是想探討這件事。

《位置的尋求》（一九九四）
5

進念‧二十面體一九九四年的劇目，由榮念曾編導，劉小康負責視覺設計部分。
4

黃：《凳子》系列是九十年初期開始創作的嗎？

劉：初期時是有人和凳子的，都印在海報上。那個時候很明顯是跟香港回歸有關，我為此創作了一個雕塑叫 Searching for Position，《位置的尋求》5，它現在還放在藝術館戶外的門前。那時藝術發展局的選舉就鬧到滿城風雨。雕塑說明這個年代的人對權力位置的追求。那時藝術發展局的選舉就鬧到滿城風雨。然香港是一個很自由的城市，但從來不是民主的城市，突然間連藝術家、文化人也去追求這些權力位置，我是比較感意外的，於是便創作了一些作品，藉以批評這些人爭逐權力的行為。除了這件事，我也創作了一些有關政治環境改變的作品。接下來我想談談另一件事，就是我擔任設計師協會主席的事。

黃：當時你做主席，我是委員會成員。

劉：是九十年代的事。當時我們其中一個委員會成員召開了一個飯局，相約了其他幾個設計師協會一起談，後來建議組成一個總會，成員包括香港設計師協會、香港執業設計師協會及香港室內設計師協會。我們覺得很有問題，因為無論在本地或海外推動服務業，設計業也需要獨立於廣告業，難以捆綁式地談。當時我們聯同香港理工大學及時裝設計師協會共五個機構，聯合辦了一個名為「設計：香港」的運動，並舉行了一些論壇，之後向政府提交了研究報告，說明當時設計業的狀況，可惜最後政府把這份報告棄掉，自己再做一份。最後香港的服務業交由貿易發展局推動，當中包括了設計業。

黃：因此，貿易發展局做了那麼多與設計有關的項目，甚至之後的設計中心，都是大家努力的成果。至二零零一年曾蔭權去看香港設計師協會的展覽，才發覺原來香港的設計是這麼有水準的。不過，政府是不會跟你一個學會談，而要跟整個設計界談，於是只好透過幾個會以聯合

陣營和政府談。其後我們成立了「設計總會」，最後跟政府簽定設立了一所香港設計中心[6]。

劉　人到了五十歲，開始覺得有很多新的挑戰。第一，找接班人接手設計中心的營運及推廣事宜；第二，我的公司在國內的發展方向；第三，我自己將會做些甚麼。我和靳叔（靳埭強）比較，他的公司和自己的作品都不一樣，他會畫山水畫，而我們公司可能偏向比較專業的設計服務，不論是品牌還是包裝，我已有一個在香港和內地的發展策略，亦有年輕接班人加入，不過設計中心的事務太多，有些人是嚇怕了，不想接手，我不時都邀請協會的會長在退任後過來幫手。

黃　接手管理設計中心這項公職，花了你許多時間，令身為設計師的你不能太集中創作。如果給你再選擇，你會否希望集中於創作？

劉　集中創作我覺得為時未晚，我這十年也沒有浪費。這項公職令我能以另一個角度看設計，以往是以設計師的身份去看，現在則是從設計可在社會上產生甚麼影響去看。這樣便不只是平面設計了，而是包括整體其他產品設計、環境，甚至是建築、政府的規劃或政策等。我們設計師怎樣能在不同的崗位上對社會產生正面作用呢？對於設計，我不着重藝術性或藝術成就，反而留意設計的影響力在哪裏。這個觀念上的改變讓我感到要多創作自己的產品，而非服務其他客戶。

由五十歲後開始的十年，我會看自己怎樣能在創作裏找出一條路，使社會多些接觸。相比以往在藝術館拿獎，在展覽館辦展覽，我希望由設計產品開始，慢慢能夠讓多些人接觸、理解這些設計產品背後的想法，並最終受到影響。例如，無印良品廣泛地在亞洲甚至全世界造成了一種影響力，日本設計師如沒了無印良品這個平台，成績便沒那麼驕人了。無印良品相信比較清楚怎能把東方美學放在生活上。

黃　你說創作產品，其實過去這十年我也辦了不少藝術展覽，每次的展覽

6
二零零二年由設計界支持下成立的非牟利機構，每年舉辦各種推廣及表揚傑出設計師的活動，提倡應用設計於企業及社會層面。

劉　後我也會自問：這個平台的接觸面有多大呢？即使每年在世界級博物館舉辦兩至三次大型展覽，但接觸得到的始終只是一小撮愛好藝術的人士。所以我完全理解及認同透過日常生活讓產品接觸大眾的理念。

黃　我覺得香港的問題是評論及記載下來的太少了，往往不能把已做好的設計有系統及清楚地流傳給下一代人，這是很可惜的。

劉　實在也缺乏當代藝術家及設計師在海外影響的報導。

香港現時對於設計的報導多是採用花邊新聞的處理手法，最重要是拍攝的相片是否有美感，卻欠缺了深度。在七十年代，評論的風氣比現在好，當時香港還有如《青年週報》、《年青人畫報》、《電影畫報》等刊物，反而現在卻沒有人去把設計的東西存檔，然後再傳播開去。我想最大的問題在於文字功力及研究薄弱。其實繼續辦展覽，把這東西帶回來刺激本地機構、年輕後輩，讓他們能夠參考、學習，是非常值得去做的，可惜我不是文字人，力不從心。

從自己的產品發展來看，我覺得需考慮三方面：第一，設計本身由中國人的生活習慣做起；第二，是有關材料及科技；第三，是我個人式。在我的設計上，材料及科技是我必須掌控的兩個重點，但我個人是辦不到的，必須和其他品牌合作，利用他們成熟的技術，及完整的商業模式，才能推動產品背後的概念。舉例說，我為馬來西亞一個品牌設計了一系列產品，透過品牌我理解到產品製作過程中需注意的環節，亦觀摩到其商業模式。我現在是從物料、科技開始，結合文化設計，再加入商業模式，以一個整體來考慮，當然是最理想的。現時我就跟台灣書法家董陽孜老師[7]合作設計一些產品，嘗試用書法的筆劃來設計椅背。

黃　這是否意味着你未來將隨着個人產品，來繼續經營你的設計公司？

[7] 台灣女書法家。生於一九四二年，台灣師範大學美術系畢業，後赴美取得藝術碩士。其創作溶入西洋構圖理論，兼具現代平面設計與傳統書法美學。

144

劉　經營設計公司是在策略方面，我很希望有人可以接手，現正培養接班人。

黃　那麼會專注於純個人創作嗎？

劉　這要看機緣了，我不想為藝術而藝術。我對書法有興趣，我就會想怎樣把董老師的書法放在其他產品上。我覺得這是比較個人的創作，希望它最終不僅是把它交給設計專業的一件藝術品。另外，在設計專業公司這方面，我準備把它交給設計專業的接班人接手，而我則會在公司發展新的顧問服務，包括跟公共藝術、城市策劃、創新內容有關的服務，由香港及國際上的專業合作，把設計專業服務推向不同層面。

黃　你一再強調要把創作與社會及商業掛鈎，對你來說，創意的意義在哪裏？

劉　創意，除了做的過程開心及滿意外，我覺得分享很重要。很多東西我都想跟別人分享，來看看大家的想法。例如我看到書法很開心、我就希望透過一種方法，與別人分享我在欣賞過程中的喜悅，而不是要他們直接看到作品、碑帖或以往的作品。很多人覺得拿起毛筆寫字比較困難，如果有一種東西可以引起他們對書法的好奇，然後讓他們開始去接觸，最後自己去做，我認為是最好的。但我不會堅持只採用一種方法，每個人可以有不同的切入點。

黃　你會否多花時間於教學方面？

劉　我喜歡教學，但實在分配不到時間。其實很多聽過我演講的人曾問我，為何不把這些東西告訴學生，或索性辦一個課程？但我實在人忙了，我想如有機緣會快些開始帶研究生。在國內汕頭大學帶領研究生研究項目，待整理好一個系統再去教書是很理想的。以往在香港中文大學因沒有時間準備，只教了兩至三年兼讀課程。但這幾年來，我觀

8 中央美術學院。一九五零年四月成立，是國家教育部直屬高等美術院校。在中國美術界有重要地位，很多知名藝術家、畫家如徐悲鴻及靳埭強均為校友。

145

察到新一代需要多接觸不同的想法，那不是做的方法。他們較少接觸關於創意產業、經濟、創新等觀點，仍然停留在傳統手藝模式。香港社會靈活多變，人們看到有機會便會嘗試，於是在過程中產生了不少新的東西。我想如果每個人的基礎再打好一點，並能多理解別人的觀點及經驗，我們在設計上的嘗試會變得更有效率。

黃　「觀點」這個詞語真是可圈可點。除了專業教育團隊外，創意教育更需要一些在職創作人從另一個角度來參與。香港在這方面的參與並不足夠。

劉　其實問題主要是香港提供創意教育的機構不足。歐洲國家一些有七百萬人口的城市，她們重視創意教育，會設立傳統的設計機構，相對她們來說，我們相差很遠。就算是人口較少的丹麥，也有十多間設有完整設計學院的大學，而本地則只有一間。若加上設計、藝術及建築學院也只有五間，是比較少。相比台灣，當地約二千萬人口，便有百多個課程，若以香港約三分之一人口來算，應有約五十個課程，但我們離這個數字仍很遠。韓國提供的課程也比我們多，她的厲害之處是做得很有深度。香港政府常說要辦創意產業，但很多基礎的配套都欠奉。

黃　你認為如要開辦課程，本地的師資是否足夠？

劉　首先在制度上需要一些改變。香港的大學制度現在是不斷引入客席講師（guest lecturing）這個系統，要鼓勵現職設計的人教學，可以容許這些兼職教授在學校裏設有工作室，然後要求他們每星期教學兩天，這便可以帶動。當然不是一個完全以工作室為先（studio base）的地步，這在北京中央美術院[8]已證實有問題。其實很多學院也應推行這種制度，一如美國紐約在七、八十年代推動設計辦得很好，所有私立學校都沒有老師，而是聘用專業設計師教學。教學當中傳授的專業經驗於是可很快傳播開去，學生亦可馬上投入設計行業。現在香

劉小康　對話

9
美國的美術及設計專科學院。一九七八年成立，二零零九年於香港創校，提供廣告、動畫、圖像設計、攝影及視覺效果等學位課程。

港的確是脫節了。究其原因，除了學院數目不足外，有關教育目標方面也有問題，我們為了甚麼去做？培養人才又是為了甚麼？應否有目標？應否和產業結合？這些產業要放在香港、珠三角還是大中華？衍生出這些問題，都是因為香港的學院數目太少，可以容許你做和討論的空間很小。如有十間學院，大家可以分工，各自尋找自己的路，有些只專注專業操作，有些只參與研究，有些只舉辦設計管理課程，這樣香港才能有真正的進步。另一方面是深化及提升研究院課程，這也不難實現。

黃　你談及一些國際大城市有良好的創意教育。相對香港，在比例及資源上，你期望看見甚麼方向？

劉　其實百花齊放很好，但我覺得體量較少。當然即使薩凡納藝術設計學院（SCAD）9 來香港開辦，我也不覺得它會帶來很尖銳的東西，其實最重要是為香港帶來國際學生。香港教育的最大問題是國際基礎不足。在特首董建華先生的年代，我們已提出了這個問題，在大學辦創意教育需要就讀的學生達到國際化水平，而過往本地大學國際化程度只有百分之十，因為大學只收百分之十的外來學生。

黃　這是限額嗎？

劉　對的。現在已慢慢開放至百分之二十五。那時我們邀請倫敦藝術大學中央聖馬汀藝術設計學院（Central St. Martins College of Art and Design）來香港講課，他們只提兩件事情：第一，他們位於倫敦；第二，他們學校的學生來自五十多個國家。即是說：第一，倫敦是文化中心，養分充足；第二，這麼多國際學生留下來，使倫敦豐富起來，造成良性循環。但香港就是沒有遠見，不懂培養這種環境。所以，我覺得除了金融範疇外，香港根本無法跟紐約及倫敦比較。我們只可以說在金融方面比較國際化吧。政府好像也開始明白這點，願意

鼓勵多些如 SCAD 到港設校。無論如何它吸引了周邊國家的人來香港，那都是好事。現在研究院課程有很多外地學生修讀，但怎樣把這些人才留下來？他們畢業後有否工作機會？如果我們要加強整個創意產業跟國外的關係，這些人才是必需的，因為他們知道本國的文化及語言，再加上香港的教育，令整件事可發展得更好。

黃　在香港，設計中心致力把香港的設計界和國際接軌，當中成績有目共睹。你對未來的本地設計界有何展望？

劉　現在的機會來自融合，不是指交流形式的融合，而是實際上業務的融合，所以必須辦好內部業務才行。我以親身體驗來說，中國的發展空間很大，但你首先要進入中國，也不要怕蝕底，甚至需付些學費，才能真正運用到大家的資源。香港及國內人各有長處，但國內人始終較理解整個地區的文化及資源，反之我們對全中國的理解不深。我們怎能把香港的好處加上國內的資源，使業務變得更好更專業，從而成為香港的強項？我認為這件事需加快實行。

對下一輩來説，我們香港人仍具國際視野、思維靈活，而且資訊發達，這些在創意產業、設計上仍有優勢。如果我們能進入中國，他們的人才亦能幫助我們，彼此發揮的影響力會很大。香港不停吸收外面的經驗，而能最終對國內工作有所啟發，這是我最想見到的。我現時很鼓勵香港的設計師嘗試和深圳融合，因香港每年的設計畢業生太多，沒可能全部被業界吸收，最後只會造成惡性競爭。如香港設計師能越過邊界與珠三角融合便好了。現在國內正正最需要設計師，加上香港及國內政府的支持，如能成功可以幫助下一輩的發展。

現時香港面對的問題，是業界不能以一個國家的觀念去思考。雖然香港的優勢不會因回歸便消失，但我們既是中國的一部分，當得到國家給予的益處時，我們有沒有想過可以怎樣回報？如我們能幫助國內的

專業不斷提升，這對中國也是一種貢獻，不只是去賺他們的錢。我們能夠訓練人才，亦匯集了經驗及國際網絡，這些中國都沒能力辦到。香港於是便可扮演積極角色，我們現今甚至下一輩的設計師便會顯得越來越重要了。香港需要與國內合作，當中必須拋棄一種心態——香港的經驗固然是好，但如果我們不理解國內產業、地方文化的經驗等，將會產生很大的問題。

黃　不單止在這方面，我認為在創意的範疇內，我們的思維深度仍未能與國內接軌，連溝通也不願意。

劉　我想可以從兩方面談。第一，的確與文化的深度有關，不做點功課是難以接軌的，所以我的獨立項目也有研究成份在其中，那都是公司為客戶做的業務工作。我覺得要先理解很多東西，再和客戶溝通，對方發覺我理解問題之餘，也能結合香港的國際經驗，效果便因而提升了。所以我的身份很奇怪，公司幫客戶做推廣及設計工作，但我自己反變了文化顧問。香港設計師的角色不是去作出深入研究，而是找出設計跟產業的結合點，這方面國內的設計師暫時辦不到。

第二，是觀點並非從文化角度去看，而應是從視點去看。究竟設計應當成一種服務，還是一個策略或創新的起點？我想如從高一點的角度思考，設計師最終需要帶動創新，而企業內的設計部門並不是為協助市場部營銷，而是整個創新文化，包括對管理、整體形象的看法，對開發產品怎樣研究等，也應由設計部門開始。香港比較容易吸收及理解這種知識，因為我們的大學研究院課程有能力凝聚這種知識，只要香港設計師將來擁有這種知識，他們在視點及設計創新觀點兩方面都會比國內同行高。

所以，整個問題始終也圍繞着教育。董建華先生一九九七年和我們商談後便沒有再做其他事了，而設計中心轉眼辦了十年，在過程中我觀

察到，最重要是把事情做到如國內術語所謂的「落地」，為此我籌劃了不少課程，目的是使知識最終「落地」。

黃　我也覺得創意工業的教育是最重要的環節。現在徒有硬件沒有軟件，人才也少。

劉　現時人才非常缺乏，如再不開始辦教育便很可惜了。好像中文大學藝術系，我認為中大的管理層需考慮一下，這個很有歷史及非常好的教學課程應該擴大。當時未有香港浸會大學的時候，記得大約在二零零零年，我們業界跟董建華先生談創意產業時，提到每年畢業生只有二十人，你說怎樣談？作為一個領導人，他計劃辦創意產業，只空口說本地電影工業很超卓，但電影學院卻不夠份量。我想如一開始有決心辦，現時成績也應不錯了。

黃　要打開這個死局，我認為政府有需要提高教育界人士的身份及地位。香港可以利用這一點，吸引更多國際人才加入教學行列。至於學術地位為甚麼不高？要想想，一位教授對社會的研究項目能否有影響力？他能否改變系統或社會的現況？例如有一位韓國教授，在大學主持一個研究室，個人展覽等。相對倫敦、歐洲、日本等地，香港教育界人士的身份，無論作為學者、講師都很低微，我替他們感到不值。

劉　我做過調查，其實在大學制度裏教授的薪金並不十分低。設計界中很多人都忙得不可開交，各人也有自己的工作要辦，例如工作室、個人展覽等。最終韓企 LG 邀請他任副總裁，證明他進行的研究是在企業之先。我們大學的研究能否辦到這水平？如可以他們便會受到尊重。就香港來說，大學教授一定受到尊重。理工大學轉為研究大學不久，政府曾資助一位教授進行一個受到尊重的研究，名為 SizeChina，當中發現原來全世界都沒有認識到東方人與西方人頭部大小的不同，所以通常製頭盔的模板

時是以西方人頭形為標準，所以東方人買回來的頭盔常不合適。這個研究對整個產業帶來了衝擊及改善，值得大家思考。現在所有產品的模式也依賴西方，我們是否要全部接收？香港的經驗及模式能幫助中西文化接軌，這是大學應該做的事。

黃　這又是雞與雞蛋的問題。你要專業的創作人在教育世界裏產生更大的效果，但他未必是執業設計師，或只能以兼任身份教學。

劉　因商業步伐快速，做中國內地品牌也一樣，如果該教授不理解這點，他教出來的學生也不知從何入手。如由執業設計師教授便較好，但前瞻性的研究怎麼辦？那便需要研究人才。

黃　對於前瞻性、由學術角度出發的研究，在中國是否有較大的發展潛質？

劉　對此我不完全理解。國內設計教育的發展，只着重數量這方面，拓展神速，但卻欠缺科學和商業的結合，也欠缺研究。國內在文化方面很強，甚至可以討論中國文化與設計的關係，但在商業模式或制度改變，或科技與專業設計結合方面卻較弱。國內有大量設計的研究生，可惜只流於紙上討論，根本沒有時間沉澱。全國大學現時都不斷開辦設計課程，但當拓展得太快時，從哪裏找老師？解決辦法是聘任留校教師，但問題是他們的知識未必足夠。

黃　他們沒有實戰經驗。

劉　如果你畢業後立刻留校教學，你只幫助到當時的教授，教到很多學生，但卻不能發展自己的系統。如你做了若干年才回來教學，心態一定會不同。

黃　我也認同，先出來工作一段時間再回去修讀碩士、博士，情況會很不一樣。

劉

除非你是轉科的情況，這在美國非常流行。他們視第一個學位不是最重要，最好是多涉獵不同科目，例如通識教育或人文科學，讓眼界開闊，然後再在研究院修讀其中一科。到第二個學位才選較專業或與將來職業有關的科目來讀。但這個模式在香港及國內並未盛行。有一次我到訪美國一間有名的建築學院，他們學生做的報告很具實驗性及探討性。但校方稱學生畢業後未必一定會當建築師，可能從事另一行業也說不定。從教學的理念及對學生的要求及成長來看，兩者已有很大的差異了。

黃

你怎樣看香港和中國設計師的分別？在心態上我們應把自己看成是「香港設計師」，還是「中國香港設計師」？

劉

我覺得必須守着香港的本位。而自由開放、堅持品質的態度需要堅持，這才算是香港設計師。但作為香港設計師，不等於是來自香港就要服務香港，也不應該抱有自大的心態，認為別人甚麼都要聽從我。香港設計師的價值在國內普遍找不到，如客戶需要有國際視野、對品質有堅持的人才幫助推廣他們的品牌，在香港最容易找到這類設計師。

其實透過香港可以連結很多國際資源，一些大型項目一間公司未必能夠負擔得來，連繫國際合作能給客戶帶來更大的實際效益，相比之下要由客戶把項目拆細分給不同單位辦便困難得多。香港設計師以一種融合管理、溝通角色來提供服務，並創造了很大的價值。發展空間很大，只要走進去，花點時間理解，找到空間後便會很開心。但如你只坐在香港等別人來找你，便會失去機會，因客戶沒時間理解你，你必須先做好基礎才行。

現在設計中心便正組織香港不同的設計協會跟深圳進行緊密的融合，並建立了深港設計資訊平台，把香港和深圳設計師的資料存放於一個平台上。這個平台除了發布資訊、網絡資源外，更可讓客戶以一站式

151

黃　那是網上的平台嗎？

劉　不是網上而是實在的平台。以往客戶如要在國內尋找設計師，尤其是室內及平面設計方面的，大多是在深圳找。客戶有時覺得香港設計師很好但卻不知如何找，而他們飛到香港找也有困難，加上如果跟香港公司合作，在會計、稅務上也會衍生很多問題。不過，如將平台放於深圳，至少客戶心理上較易接受，其他問題可容後解決。但你要清楚，這個融合不等於是把我們變成他們，我們仍會堅持自身的價值及國際視野。融合是想通過一個平台，使客戶容易接觸到香港設計師。

黃　我覺得你像一個商業或創作企業家，多於一位設計師。

劉　我也想做個人設計，但可能要待我的設計公司上了軌道，自己退居顧問身份，而設計中心的推廣工作又可放下，才有時間開始做自己想做的事。現在我仍不能集中，但卻多了選擇。所以再集中時能做的事情更多，空間也大一些。現在我思考的不止是產品發展的問題，也希望能深入掌握材料技術及科技應用的問題。如果可以放下這些，便會有多些時間創作。

黃　好呀，我等你回歸這個設計師團隊。

劉　其實我也很羨慕你能專注做事情，這是很難得的。

黃　之前陳幼堅等人曾跟我說：很多人都想如我可集中做一件事。我想其實是個人的選擇。我當然知道設計中心這個公職你是難以推卻，但其他都是你的選擇呀，當中是需要一份決心。

劉　對。但公司在發展上仍需要我的投入。在搬來創新中心後，我們的業務受到少許影響，我有想過是否把業務全部回歸香港，還是也要發展

掌握中國整個南部設計界的人才資源，並對客戶的項目需要提供評估及建議。

ART WINDOWS 艺术窗

153

黃：國內？我跟靳叔討論及嘗試後，發覺還是在深圳做較好，因為如果太局限於香港，根本不能理解國內的事情。雖說是一種選擇，即使以小規模經營也沒大問題，但我跟同事說，如有機會也希望留給他們，我和靳叔可以完全放棄公司的管理，只當顧問，或教書、或做作品也很快活。但我們就是不想這樣，因為可產生這種可能性的公司在香港為數不多。

我希望同事也認同在我們公司的嘗試，將來對他們會有幫助。另外，也想他們看到深圳是不同的天地，他們在大陸有香港身份，有香港的價值，和國內同行比較時，如勝出了便能代表全中國，我想這是他們的選擇。

劉：十年前你令我與藝術圈扯上了關係，其實當日為甚麼你會叫我去參與「藝術窗」10設計部分？你當時是藝術家也是平面設計師，而該活動的策展人是你的朋友，但你竟請我幫忙為項目做平面設計，我真不明白。

黃：這便體現了香港的多元性。其實八十年代時，我不想把自己界定為設計師或藝術家，我覺得做不同事情時身份也可以互相轉變。我的想法改變了，我做的事不應只考慮以我用甚麼身份或平台來做，而應看這件事最終達到甚麼成就。創意的界線變得越來越模糊了，好像「進念・二十面體」是一個很多元的劇團，它的開放態度對我影響很大，令我感到藝術家能做的其實設計師也可以做，於是我便多找些朋友合作。

劉：你找我做的商標設計是平面設計項目，為甚麼你自己不做呢？

黃：我喜歡多找些人一起合作，這也是一種分享，誰做哪個部分也無所謂，從中找到多些人認同、創作及發展其實更加好。我現時也找年輕人一起嘗試創作，我不會給他們畫下界線，總之想做便要做得好。這個多元性在香港很重要，現時常說跨界合作（crossover），這概念在

劉小康　對話

黃　十多年前連日本人也覺得奇怪，日本有位設計大師曾說我做平面設計師又做其他，是很奇怪，覺得我不對。我反而覺得自然不過，因為香港的環境發展及文化就是這樣，包容度也很高。

劉　剛巧昨日我們出席了海報頒獎禮，之後我跟評判們一同喝下午茶。當中有一位是 M&M 很多元化的創作人，在界定他的身份及媒介時，他提到為甚麼沒有人提名他在 AGI¹¹ 做會員這件事，原來他們本土在法國裏遭遇到很嚴重的排斥，跟我們說的剛好相反。

話說回頭，其實我在擔任會長時開始認識你，當時我經過很有趣的轉變。我當會長時比較年輕，之後遇到很多挑戰，令自己對一些看法也有了改變。我的想法轉變得很快，而且不斷在變。當時跟你交往也看到香港人的能力，尤其是真有才華的人，因為我們這些人的多元性及包容性比其他國家的同業好，特別是處於這個年代，在八十及九十年代，就算陳冠中¹² 講起他們那個年代也一樣。他們說甚麼都可以做得到，因為當時香港甚麼也沒有，只要他們覺得好而又肯去做便會去做。我們實在應該延續這種精神，這是香港一個很好的價值。至於包容性，在社會上需要很大的胸襟，要能包容自己也能包容不同人的做法。

黃　好的，多謝你，你要歸隊多做些創作呀！

11　國際平面設計協會（Alliance Graphique Internationale），在一九五一年於法國巴黎創建，集合全世界最優秀和最有影響力的設計師，是國際平面設計界的殿堂級組織。

12　香港作家。一九五二年出生。香港大學畢業。一九七六年創辦《號外》月刊，並與香港著名文化人創辦牛棚書院。著有《我這一代香港人》、《盛世》等。

155

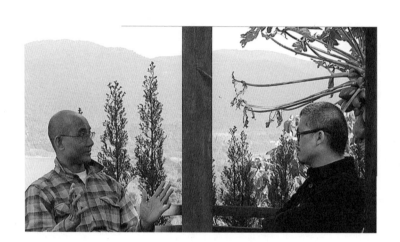

盧冠廷

又一山人

二零一一年二月六日
會面
@盧冠廷家＼中國香港

盧冠廷

作曲家、歌手、音樂監製、演員及環保人士。於香港出生，後赴美接受教育。一九七七年贏得 American Song Festival「業餘組別」歌唱冠軍及五項作曲獎項，其後回港發展音樂事業。

曾創作超過八百首歌曲，為超過一百部電影配樂。一九八六年憑電影《最愛》的「最愛是誰」、一九八九年憑電影《群龍戲鳳》的「憑着愛」及二零一零年憑電影《歲月神偷》的「歲月輕狂」分別獲得第六屆、第九屆及第二十九屆香港電影金像獎「最佳原創電影歌曲」。一九八八年，他為電影《七小福》配樂，獲第二十五屆台灣金馬獎「最佳原著電影音樂」殊榮。

除音樂事業外，亦參與演出超過十部電影，包括由法國導演 Charles de Meaux 執導的電影《Stretch》。

因八、九十年代長期在密封錄音室內工作，吸入過量有害的揮發性有機化合物，於一九九八年發現患上多元性化學敏感症，自此致力推動環保工作，宣揚氣候變化的嚴重性，積極提倡「環保由個人開始」的生活方式。

二零零零年在西貢開設「綠色生活專門店」，以保護環境、對抗氣候變化及保障個人健康為宗旨，提供綠色生活方案、有機及環保產品。亦經常應邀到各大機構、學校及團體演講，講解氣候變化的嚴重性及其影響。

二零零八年以環保為題，舉行全港首個「碳補償」演唱會——「盧冠廷 2050 演唱會」，借此喚起大眾對環保的關注。

盧冠廷　對話

的音響效果而聞名。

1
美國器樂四人搖滾樂隊，一九五八年由唐・威爾森（Don Wilson）及鮑伯・波格（Bob Bogle）在華盛頓成立。樂隊因高超器樂技藝，結他聲效的實驗及獨特

2
又稱閱讀障礙，是一種疾病及常見的學習障礙。失讀症患者智力正常，只是在閱讀及寫作能力上與一般人有分別。

黃　你跟音樂的緣份怎樣開始？

盧　我想是六十年代開始的，那時我常聽收音機、披頭四（Beatles）的歌及 The Ventures [1] 的結他音樂。

黃　你在年輕時已開始彈結他嗎？

盧　我十多歲時叫外婆買了一個玩具結他給我，雖是玩具但也可發聲。我聽着唱片音樂，便用玩具結他彈出音調來。就這樣我開始對音樂產生興趣。

黃　那你有沒有上課學習？

盧　那時根本沒有人教我。婆婆是文盲，每天只會打麻將。當時我是街童，天天上山玩，捕捉蟋蟀、金絲貓，去潛水等。後期家人把我送到嶺南中學寄宿，我還是經常逃到外面玩。我因為有學習障礙問題，不喜歡讀書，覺得讀不上，我除了寫不到字，記憶也不好，思考又沒邏輯，可說甚麼也做不到。老師只覺得我頑皮，對我採取放棄態度。

黃　在那時個年代沒有人帶你去看醫生嗎？

盧　沒有，他們不知學習障礙是甚麼。美國在一九七五年才開始認識學習障礙，早期把有學習障礙的小孩子和瞎眼的小孩子放在一起，因為他們認為兩者沒有分別，後來對學習障礙有了認識才把他們各自分開。直到現在也解決不到這個問題，因為是與腦筋有關。

黃　你何時才發覺自己有學習障礙？

盧　當時我想學音樂，便買了些樂譜打算抄寫音符。我以為自己抄寫得跟樂譜上的一樣，但太太看後便發現我把 b 和 d 調轉了。後來，她對她的心理學家表姐提及，才知道我患了失讀症（Dyslexia）[2]，那是一種學習障礙。

黃　知道時是幾多歲？

盧　已四十多歲了。

黃　你有否一種恍然大悟的感覺？

盧　沒有，因為已四十多歲，我覺得沒所謂，只要我可以用自己的方法在社會生存便行。

黃　過程不容易吧。

盧　我認為沒有困難，這是我生存的方法。我不一定要讀書及格才可以生存，才可以找到工作。我只喜歡音樂，便選擇在音樂上鑽研。因為我看不到樂譜，便採用自己的方法來學習，我不停聽音樂及買書看，當然不是每本書都看得明白，所以只買自己讀得明白的書。一直到現在，我也沒有停下來，仍在不停研究怎樣可以令自己進步。這是一種樂趣，也讓我能在社會中生存。

黃　你的玩具結他，以及買書自學的經歷，是否就是你的創作來源？

盧　我想創作的才能是天賦的，不可以靠學習得來。因為學習需要一套系統教授，而世上沒有一套系統教作曲，學校雖有教作曲，但做出來多是垃圾。世界上任何一位作曲家都不能解釋他們怎樣創作，如果是有系統的都是虛假的、不及格的，所以作曲是一種天賦，攀不來。

黃　你是如何入行寫歌及唱歌的呢？

盧　我在中學開始唱歌，當時流行 Peter, Paul & Mary[3] 的歌曲，我也拿起結他唱民歌，吸引了很多同學圍着聽。然後，在美國讀九年班（即中三）時，有位黑人老師要求每個同學朗誦一首英文詩，我覺得朗誦很肉麻，於是詢問老師可否以唱歌的形式代替，他說沒問題，於是便選了一首詩然後加上旋律，那便是我第一首作品。其後老師更要求我在校內公開演唱。

3　一九六零年代美國樂壇一個民歌三重唱組合。成名曲包括 Lemon Tree、If I Had a Hammer、Where Have All the Flowers Gone 等。

黃　這首歌還有留下來嗎？

盧　如尋找有關資料，這首歌贏了全美歌謠節（American Song Festival）的冠軍，但可惜當年的卡式帶已經遺失了。雖然我學業成績差，但經過這次經歷，我的信心因為那位黑人老師增加不少。

黃　你有學習障礙，為何在學校又能升班？

盧　因為美國會強迫學生升班，即使學生讀不成書也不會被開除學籍，總之你畢業離開學校便行了。我在大學讀了兩年書，不是正正經經的讀，都是玩耍居多。但我的自學能力很高，我喜歡的東西都可以靠自學學會，好像音樂及滑雪都是自學的。

黃　即使你懂作曲，音樂細胞也在你的系統內，你在學習各種樂器時有沒有遇上困難？是否像學滑雪滾了五小時那般艱難？

盧　因為我有學習障礙，所以我有自己一套學習模式。別人學滑雪是在低處的平地上，我學滑雪則站在山上最高處。懂得滑雪的人可以花半小時從山上滑下來，但我卻花了五小時從山上滾下來，結果我花了一天便學會了滑雪。別人按部就班學習，我卻用自己的方法學習。

黃　我覺得滾下來不是艱難，反而是種樂趣。音樂世界也有艱難的地方，但我不斷去學習及鑽研，尋找一種可行、可學習及能發揮的方法。我習慣從錯誤中學習。

黃　在過程中有沒有諮詢其他老師？

盧　沒有，只是看書。常規方法教不到我，因為我的腦筋構造與別人不同。

黃　那學習進度會不會慢下來？

盧　把興趣加上毅力，我覺得是天下無敵的，沒有人可以阻擋你前進。

黃　這就是你音樂的起點吧？那你多少歲才返回香港？

盧：我十六歲到美國，二十九歲便回香港。一九七七年，我在美國贏了全美歌謠節，我想代表美國到日本比賽，因為只有頭十名才能去日本，所以最後也去不成。之後，我回香港參加歌謠創作比賽，因為勝出了可以代表香港往日本，那時我還是很想到日本。當時比賽第一名是位葡萄牙人，第二名是 Bobby Chan，第三名是陳百強，我只得第四十名。到一九七八年我捲土重來，怎知只得第十六名，該年由陳美玲（Pat Chan）勝出了。我在想，可能我的風格過於鄉村音樂方面，不適合香港，於是便想回美國。其後，有香港的唱片公司找我，問我有沒有興趣推出唱片，我於是便留在香港。第一張唱片是一九八三年後期推出的《天鳥》。那個時候我還在夜店唱歌。

黃：當時你在哪間酒吧演唱？

盧：在蘭宮酒店的醉貓吧。那裏經常看見人們在猜拳、打架，太多人打架了，一星期都有許多次，我從中觀察到社會層面的憤怒，於是便「憤怒滿世上」，創作了《天鳥》一曲。

黃：基本上不是聽你唱歌，他們是飲醉了酒？

盧：都不是，他們猜拳，打架經常發生。

黃：你的憤怒又來自哪裏？

盧：我只看見別人憤怒，不是我自己憤怒。

黃：你是在表達社會上的心態。

盧：對，正如歌詞説：「我要飛上天上，找那溫暖太陽」，我很想離開醉貓吧。作曲就在那裏開始。

黃：所説是反映眼見的香港人吧。當時有沒有唱片公司找你出唱片？

盧：當時我已跟幾間公司簽了約，第一間沒有名氣，連名字我也記不起。

盧　它跟我簽了約，我也作了約十多首歌，但他們卻不敢推出，因為我的歌曲過於西化。當時流行羅文的《小李飛刀》、許冠傑這些類型。我作的是英文歌，唱片公司便遊說我等轉回英文歌潮流時才出版。於是我等了幾年，中文歌卻越來越流行，英文歌根本沒人唱，一直到我跟華納簽約也沒出過唱片。後來我發覺《天鳥》這首歌較適合林子祥，便請老闆聽了便邀請我簽約，遂在 EMI 開始出唱片。

盧業媚把這首歌帶往百代唱片（EMI）看林子祥有否興趣。後來公司

黃　你正式出唱片後便沒有再在酒廊唱歌了。

盧　沒有了。我不想在酒廊唱歌，那裏沒人聽你唱歌，尤其在美國紅番區，他們喝醉了便在你面前小便，我常想着何時可以走。香港的酒廊也經常有人打架。當時張德蘭的《相識也是緣份》非常流行，一晚經常被點唱多次。有一次一名黑幫大哥點唱這曲，但我當晚已唱了七次，我問可否休息後下一場才唱，他沒作聲便把紙條遞上台，說不唱便打我，我無奈只好唱下去。我真希望不用再在這種地方唱歌。

黃　這種心情持續了多少年？

盧　很多年了，在美國唱了八年酒廊，雖然真有人是來聽你唱歌，但不少也只是為喝酒的「醉貓」。之後我在香港唱了七年酒廊，由一九七七年至一九八三年，後期出唱片便脫離了這種生活。不過，無論喜歡與否，這十五年的酒廊唱歌生涯是個很好的鍛煉。

黃　過程中你有沒有想到有一天會成功？你是以甚麼心情唱下去呢？

盧　我沒計劃往後的事，只希望不用再在那種地方唱歌。

黃　你知道音樂是你的唯一……

盧　音樂是我唯一想做的事、唯一可做的工作、唯一賴以生存的方法。

黃　你是以樂觀的心態還是懷才不遇的心情面對？

盧　我不覺得自己懷才不遇，因為我認為如果真有才華，遲早也會有人賞識，所以我永遠沒有懷才不遇的心態。

黃　那是樂觀地向前面對嗎？

盧　是的。如果你不成功，可能是性格問題，像我不喜歡組織小圈子，所以不喜歡幕前工作。連香港娛樂界頒獎給我，我也不出席。我喜歡躲在幕後工作，因為那裏你無需要求任何人。

黃　我大膽推斷，全世界華人中相信沒有人未聽過鄧麗君的歌曲；而我也大膽地說，全球華人也聽過你創作或演唱的歌。

盧　是的，我在中國也有些名曲。

黃　你創作了很多歌曲，至後期也創作了不少電影配樂，這些是否自己喜歡的狀態？由創作《天鳥》至今已很多年了，成功後相對你開始發展音樂時，你對音樂的心態有否不同？

盧　無論在甚麼階段，你也會有更高的追求，我不知道哪裏是盡頭，我只知道自己在不停進步。我感覺自己有機會打入世界市場，因為自覺能力高。我聽過全世界的歌曲都覺得不外如是，沒有進步。其實全世界是在退步中，尤其八十年代電腦音樂及饒舌音樂（rap music）[4] 誕生後，全世界的人都不會作曲了。直到九十年代後，作曲家已不懂彈奏樂器，他們只懂用電腦編曲。電腦已經幫了他們很多，他們不需要自己思考，這令人不懂作曲。

流行音樂的最高峰是在六十至七十年代，八十年代開始退了火花。六十年代的越戰和警民衝突，把歌手的心情在藝術形式、音樂表演上推向最高點。當人們聚焦於情情愛愛，或沒有甚麼事件發生時，音樂的火花在八十年代便開始減弱。至九十年代，饒舌出現，不用唱也沒有旋律，加上做電腦音樂的人不用懂作曲，不用懂演奏基本

4　帶有節奏與押韻的説唱方式，為嘻哈（Hip Hop）等音樂形式的元素之一，源於七十年代的美國。

盧　樂器，所以由八十年代至今一直都在退步。現在外國有回歸基本的趨勢，開始尊重懂彈結他或鋼琴的樂手。

黃　其實饒舌算不算音樂？我也分不清楚。它跟城市新詩有何分別？

盧　饒舌有音樂感、有拍子。饒舌是流行文化，因為想多些人玩及多些人懂得玩，便把它簡單化，連旋律也不要，因為好旋律很難創作得到。饒舌不需創作旋律，只要說出來便行，這樣可以使更多人參與。其實，學音樂需要投放許多時間，電腦則可協助辦理許多人們不懂的事。電腦廢掉了一些人一生的武功。

黃　對我們視覺創作人又何嘗不是？

盧　你打鼓打得很好也沒用，因為電腦比你更好。電腦已預設了千萬種模式的記憶，你要甚麼形式電腦也可以給你打出來。人腦沒有這麼多變化組合，但電腦有，而且絕對比你做得好。現在電腦已發展到很高境界，可以做到人類的感覺，但唯獨未能代替人類作曲。電腦可以作曲，但作出來的不能感動人，因為它沒有感情，沒有潛意識的運作。電腦可以感動人的時候，電腦便造真真正正可以控制人類了。希望電腦達不到這個地步。

黃　你推斷音樂的靈魂是否可以再回來？

盧　我覺得可以。當人聽到有靈魂的音樂時，便會喜歡和被感動。為甚麼贏了《全英一叮》(British Got Talent) 的博伊爾 (Susan Boyle) 的唱片能賣一千萬張？因為她的歌曲動聽及唱得好，那音樂便有靈魂。有靈魂的東西可以吸引全世界，沒有靈魂的便繼續墮落。現在世上可以作出有靈魂音樂的人越來越少，舊一代人被淘汰或退休了，剩下的局內人全是不懂作曲的人，以致作出來的音樂沒有驚喜。在六、七十年代聽歌你會感覺興奮，現在無論聽中文或英文歌，也沒有這種

黃　感覺。

盧　每個年代都有一種共識的主流、潮流，你覺得現在有沒有一些邊緣、或有志之士衍生非主流的運動，能改變主流音樂的情況？

黃　你是指現今主流的音樂人，他們覺得當今的風格、表達方法都很好、很適合時代，但這也不代表他們沒有聽以前的音樂，不覺得那些都是好的。我想沒這麼嚴重吧？

盧　披頭四那麼紅火，就是因為聽了四、五十年代的音樂，激發他們作出好的歌曲，多聽好音樂才能作出好的歌曲。你試想如果披頭四沒有機會聽也接觸不到好的歌曲會如何？所以一個人為甚麼會好，要看他接觸到甚麼、看到甚麼。他聽好的音樂越多，所創作出來的音樂也不會差到哪裏。

黃　我不知道他們聽甚麼音樂。如果他們聽了以前的音樂，可以在他們現時所謂的先進摩登音樂裏發揮出來，那是另一回事，但很可惜我們現在聽到的不是這樣，他們的音樂沒有靈魂，沒甚麼值得興奮。

盧　我覺得建築是凌駕了所有其他創作的層面的思想，我常常認為，建築遠超其他如藝術、攝影、廣告等方面，建築比這些多了一個獨特層面。欣賞或享受你作品的受眾，是身處建築師的空間裏，他們融和在一起。那跟看電視廣告，看到商場有一幅跟你相隔開的畫是不同的，因為自覺跟他們是兩個空間的人。建築那些情況觀眾有權不去投入，你沒有選擇，你必定身處其中，它是全方位的。所以，我覺得建築凌駕了許多藝術，做得好或不好當然有分別，但那份感動及影響力確實存在。音樂也不只是實實在在處於層面，它在精神、思維、感情等層面，都在作品之內。你說音樂與感情掛鈎，大家必須有互動，是因為人的思緒出現了很多種藝術形式。

盧　那是因為音樂的基礎較大，比建築大得多，所以懂音樂的人對這些情況會感到憤怒。

黃　我們正展望着音樂的將來，但我對音樂卻比較擔心又難過，雖然我仍有少許正面想法。

盧　你為何擔心音樂的將來？

黃　我很喜歡音樂，但卻一竅不通。我是左撇子，初中時無人肯教我用左手彈結他。

盧　音樂是否對你很重要？是哪類型的音樂？

黃　音樂對我的創作思維有很重要的影響，我無論 Rock、New Age[5]、Classic 音樂也聽，那些對我都是精神上的啟迪。我當然關心音樂，因為我的啟迪是存在於這麼大的一個系統裏面。但自從有了 Hip Hop 及饒舌之後，我對音樂的期望好像失去了很大部分。

盧　那是因為它們感動不到你吧？

黃　是的，所以我很關心。

盧　我也很關心。因為在這一行的專業創作人也有同感，他們覺得沒辦法不回來創作音樂，可能是物極必反吧，他們相信情況不可能再差。雖然有人在不斷更新，但已非同一類東西。

黃　剛才你提及復古，復古是指思維，那些傳統上好的東西需要保留。你曾在一個演講場合談環保，提及我們應該復古，返回以前的境況。這是甚麼思維？是否與科技發展有關？

盧　現在科技發達，濫用石油產品嚴重，科技太進步了，空氣中的二氧化碳不斷增加，這是需要解決的問題，但因為牽涉要搞環保，所以沒人去理。聯合國的一個調查訪問了十八個國家的八千多人，問他們覺得

新世紀音樂，一種在七十年代出現的音樂形式，最初用於冥想及潔淨心靈。音樂形式豐富多變，少有強烈的節奏，旋律輕柔悅耳，常配合人聲合音。

二十五年後地球會否出現很大的問題，各人都認為將有很大的問題，食物將會短缺，極端天氣也會重來，但問他們會否切實執行環保，卻沒有人願意這樣做，大家寧可抱着一起去死。但你不希望這樣的，你想有解決的辦法，難道宇宙這麼大也找不到解決辦法嗎？雖然是非常難解決的問題，但也別無選擇，難道前面是一條死路也要走過去嗎？

黃　這就像廣東話的一句「寧願攬住死」，也不想出一分力。

盧　每個人也在等，等政府制定政策。如果不搞環保便會收告票或要坐牢，到了這地步人類便會切實執行環保了。

黃　有時也需要這樣做。以往香港有清潔運動，如你丟垃圾便被標籤為壞份子、「垃圾蟲」，更會被罰款，就是這樣香港今天才會這麼清潔。你可記得當年香港便是這樣的。

盧　我認為要走這條路。香港從前有許多人貪污，但當廉政公署成立後，貪污的人便少了。不過，在社會上很難實行的，所以每年百多個國家一起談論環保問題，也知道問題很嚴重，但每次談論後卻都是吵鬧收場。

黃　我本以為是既得利益者那千絲萬縷的關係搞不好的緣故。

盧　實在是既得利益者之間出現分歧，他們不肯放棄容易賺錢的機制。現在很多既得利益者都在石油中賺錢。他們只是為現今的人類而不是為未來。現在全世界的人都在等待，每個人都知道環保重要，但要何時才可以一起搞環保？

黃　這個絕對的調查結果，顯示問題已非常嚴重，大家也認知的，不是一知半解。

盧　這是個非常有趣的問題，我認為是由於人類不願意放棄現有的生活方式。但如果通過集體性，如政府立例開冷氣要罰款，連乘坐飛機也要

167

黃　申請時，那便有很大的困難。

盧　我覺得你的說話很發人深省。民航飛機是何時普及的呢？

黃　一九七零年，那時第一架珍寶客機飛越大西洋於英國希斯路機場降落。

盧　才是四十年……，我們完全不可能走回頭了。

黃　如不許你乘坐飛機，你便要坐船；如不許你開冷氣，你就只可用風扇。一旦政府立例罰款便行，而人民也不會反對，因為大家都知道世界正走上絕路。

盧　但政府要實行也有一定困難，因為很多既得利益者夾在其中。

黃　所以是個很難解決的問題。

盧　大家也知道你是一位音樂環保使者，不斷到學校宣傳，用音樂叫人拯救地球。你沒有理會其他人，只是由良知驅使，覺得需要做便去做。

黃　是的。我不理會成效，只是把所知道的事告訴人。哪樣東西有毒，又毒死了多少人，我必須告訴人，如明知也不告訴人，我就要負很大的責任了。我不停去講，別人聽不聽沒所謂，只要我認為是事實我便說出來。至於成效其實不太高，我連叫朋友注意環保也做不到。我常說有三件事情不能改變：一是政治，二是宗教，三是生活方式。生活方式是他們的智慧，要他們改變天賦智慧很難。

盧　可以談談你怎樣開始搞環保項目嗎？我覺得很有趣。

黃　踏上環保之路，是源於我用了十年時間醫好了自己的化學敏感。有次我睡覺時突然氣管抽搐、面部發青、心、手、腳皆麻痺，最後過了半小時至一小時待致敏源走了我才可再入睡。這個情況足足困擾了我四年，醫生都說沒辦法醫，建議我看心理醫生。我向當心理醫生的家人查詢，但她都不知發生了甚麼事，只能給我開鎮靜劑。我發覺原來全

盧：世界百分之九十八的醫生都沒有修讀環境醫學，這門學問是關於環境中產生的化學物質怎樣傷害地球及人類健康，所以根本沒人懂得醫我。幸好我的學習障礙救了我，如果沒有它給我的精神及毅力，我可能已經死了。在日本就有一對夫婦因為這種病跳樓輕生，之前當妻子的尋遍全日本的醫生也找不到病因。你可想而知像我這樣有化學敏感的人多麼痛苦。

黃：那學習障礙幫助了你甚麼？

盧：學習障礙幫我認識了社會運作，原來是跟我毫無關係，於是便想到自救，連醫生也醫不好我便自己找資料，花了十年時間把自己醫好，並找出了傷害我及大自然的東西。我發覺令地球變暖，甚至令人類步向滅亡的也出於同一個問題。其實要救人類，解決地球變暖的問題很容易，只要遠離石油產品便行。但現時根本沒有這種教育。

我不知世界上存在多少種化學物質，好像現時運行中的化學物質已有八萬種，但被禁的致癌物質只有五種，為甚麼被禁的那麼少？為甚麼老闆便是美國環保署不發聲？那是因為幕後老闆不准他們發聲，那些老闆便是化學工業。每個人也知甲醛是一種懷疑能致癌的物質，但為甚麼只是「懷疑」？因為僅僅「懷疑」的話，工廠仍可使用甲醛來生產，如證明它是致癌物便不能再在任何產品上使用了。這些都是傷害人類的物質，而很多癌症便是這樣引起的。世界上有三十多種致癌的東西，其中可分三大類：第一是輻射，第二是病毒，第三是化學物質。普通人根本沒有這種意識，我覺得有需要把知道的事告訴人，哪些東西會傷害人類健康，哪些東西會使我們步上不歸路。

黃：你有否覺得你先天的學習障礙，然後是化學物質令你染病等，一切都是有安排的？

盧：有人問我有學習障礙是否很慘？我沒有這樣想。如果我反過來沒有學

黃　習障礙，考試成績每年及格，卻沒有了音樂天賦，我就不願意這樣了。

盧　你的學習障礙，我也感同身受，因我也有記憶障礙，如果不是我百分之二百喜歡的東西，基本上我大部分都記不起。例如我花兩小時看完整部電影，散場時我可以完全記不起電影結局是甚麼。我讀化學時，那些公式、方程式我全都記不到，我因此上不到大學，因為有些學科知識確實需要死記硬背。嚴格來說，一般人認為一定要循正統途徑讀工程、讀醫學，否則便是讀不成書。這個障礙「看來」好像是一件遺憾的事，別人也覺得很差，但我卻要感謝這件事，自己又沒上過大學，就是那種「沒有讀完書」的感覺。我相信到死的一天我也會這樣想。

盧　「永遠都學不懂」的心態才能一直保持至現在。很多事我都不記得，我那天我也會這樣想。

盧　你覺得那是種遺憾嗎？

黃　不是遺憾，那是上天給我的一種良好思維。到我這個年紀已幹了三十年，在這個圈裏很多人也想退休了。在商業世界裏，甚麼小師、大師，可以說甚麼功夫也要出來了。稱我「大師」也好像跟我無關，因為我尚有很多東西不懂，因為這種心態，我相信自己可以做得更好，便更想虛心學習，多求些知識和洞悉力以讓自己進步。我認為這是上天眷顧我而給我的優點，即使看上去是個遺憾。

盧　遺憾給我們更多的毅力，及一種永不放棄的精神。很多人就沒有這種能耐，辦不到便放棄，老師怎麼說他就怎樣聽，並不會尋求突破。我們是不同的，因為我倆都不是從這個架構培養出來的，我們會自己找尋方向，永遠也沒有停止，永遠在進步及學習。

黃　如果想令世界向前走、想挽救地球，你認為年輕人需要關心甚麼？

盧　最關鍵是要把「自私」這兩字盡量去除，這是非常困難的。現時令我們陷入困局的正是「自私」這兩字。不論人的心、企業的心、政府的心也這樣想，都解決不了這兩字。要解決問題便先要解決這兩字，當然非常困難，但困難不代表辦不到，只是有兩種東西供你選擇——死與生，要看你選擇哪個了。其實，也不需考慮未來下一代，就是我們還未死時世界也快完蛋了，問題已經非常嚴重。樂施會在二零零七年的報告中，指出受極端天氣影響的難民有二億五千萬人，至二零一五年難民人數將上升至三億七千萬至三億八千五百萬，人數以倍數增長，再下去食物鏈也會斷裂，但現時沒有人理會。我常比喻說，人們在山下看上去，每個人都知道山將倒塌，但因為現時還未倒塌，於是人們仍在山下掘，政府也在掘，我們正等待倒塌後衍生的問題，真的很不幸。

黃　就好像玩音樂椅一樣，每個人也想：怎樣也不會輪到自己吧？

盧　人類都有種惰性，全世界有災難的地方都是這樣，每個人都知道加州大地震將會發生，但居民都不打算離開，因為習慣了留下來。又如在美國西北部的聖海倫火山將會爆發，但村民都沒打算離開，因為習慣了在那裏生活，還未爆發便繼續留下來。人有惰性，見不到棺材也不會改變。

黃　這樣，事情發生時已太遲了，情況也壞到不可收拾。你現在的心情是否很矛盾？

盧　我不會感到矛盾，因為知道自己在做甚麼。我知道如果我不說，情況不會改變。

黃　這個矛盾會否變得很複雜？

盧　我已經習慣了，因我知道人的性格及人的運作。沒辦法了，能救多少

便救多少，我能力可做到的便去做，人生在世，在我臨死前要做些有意義的事，而我深信現在做的事很有意義。

173

原研哉

二零一零年二月十七日
會面
@原研哉工作室 ╲ 日本東京

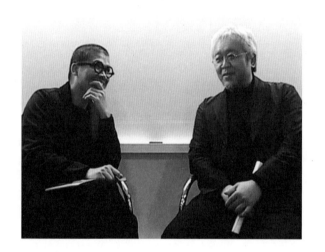

又一山人

原研哉

一九五八年出生，為日本設計中心代表、武藏野美術大學教授、日本設計委員會理事長、日本平面設計師協會副會長。

一直活躍於設計領域，重視「物」的設計外，也重視「事」的設計。二零零零年策劃舉辦《Re-Design ── 日常生活中的廿一世紀》展覽，提出在日常生活中，蘊含着驚人的設計資源這一事實。二零零二年起作為無印良品顧問委員會成員，展開藝術指導工作。二零零四年策劃舉辦《Haptic ── 五感的覺醒》展覽，揭示人類感官中沉睡着的巨大設計資源。

原研哉還從事扎根於日本文化的工作，如設計長野冬季奧運會開閉幕式節目紀念冊、設計二零零五年愛知萬國博覽會官方海報等。近年他將精力投入到策展活動中。二零零七年、二零零九年分別在巴黎、米蘭、東京舉辦《Tokyo Fiber ── Senseware》展覽；二零零八年至二零零九年，在巴黎和倫敦的科學博物館舉辦《Japan Car》展覽。他將產業的潛力以展覽形式視覺化地展現，並在世界廣泛推廣。二零一一年，以北京為起點的《Designing Design 原研哉 2011 中國展》在中國展開巡迴舉辦。

原研哉曾為多間公司如 AGF、JT、KENZO 等設計商品，松坂屋銀座分店的更新項目設計及梅田醫院指示標誌設計皆出自他的手筆。

原研哉的著作《設計中的設計》、《白》被翻譯成多國文字出版發行。其中《設計中的設計》榮獲 Suntory Arts and Science 獎項。

黃：原研哉先生的大名在設計界可說是無人不曉。無論在日本還是全世界，你都是一位別樹一格的設計師。雖然可能並非三言兩語可以拖要說明，但我也想知道究竟甚麼人或事影響了你，促使你成為今天的你？是你的成長環境、家庭、教育、宗教信仰，還是設計界的大趨勢，使你尋找創作與眾不同的方向？

原：我想我基本上被教育成有這個想法。如果要算我跟其他設計師的不同之處，我估計是因為我根本不想當設計師。我只想學習設計，並把它融入我的生活之中。我於日本其中一間有名的私立設計大學——武藏野美術大學就讀。當年我主修基礎設計學，該學科主要教授學生設計基本功，屬於學術性多於商業性的知識。因此，我可以說是能以比較學術的角度去了解設計。我由此出發，學會了以設計的角度觀察世界。

我想是這種教育背景令我與別不同吧。

我的教授及啟蒙者是向井周太郎先生[1]，他已辭去大學的教職，現在由我替補他負責設計科學系的教學工作。大多數日本人都將設計的基礎理解為學科最基本的部分。基礎意思是入門的第一步，但並不僅僅是踏上設計之路所需的裝備。我們學系的英文名稱是 Department of Science of Design，即是應把設計看成是一門科學。

我們並不是把設計當作商業的工具，反之，設計是用來創造世界，建構未來的。向井先生其實是從早稻田大學的商學系畢業，跟設計風馬牛不相及，之後他遠赴德國烏爾姆（Ulm）進修，完成學業後便回日本，教人以一個較為科學的方法面對設計工作。

黃：這是一種新的教學方法嗎？

原：這是一種相當獨特、而且較科學化了解設計的方法。即使在今時今日，人們通常會把商業設計劃分為視覺設計、空間設計、產品設計等，但我們不是從這個角度看，我們認為設計不能被這樣分門別類，

1
日本武藏野美術大學設計科學系名譽教授。一九五五年出生。大學畢業後赴德國烏爾姆設計學院修讀設計。一九六七年回武藏野美術大學創立設計科學系。

也不能如此分割。

黃　這個理念在學校內應用有多久了？

原　我在大學任教都有十一年了，都感受到此理念的存在，我想從大學成立這四十多年來也如是。我們有一種跨學科的教學方法，就是以一個設計理論作為中心思想，然後，會利用符號學這門科學作輔助，使你不論是修讀設計、語言學、文化人類學甚或建築學，也可以透過符號學彼此交流。你的思維會跳到其他領域，而不單單是聚焦於商業設計上，通過與其他領域的人一同學習，你的接觸面更廣。設計是創造整體環境，並不局限於建築、或產品、或溝通層面，而應是一個整體。

這是德國烏爾姆教設計的方法。舉例說，一個建築師需要很多超越設計範疇的知識，例如對生態的認識。而語言學家在研究人類怎樣以語言溝通時，也需要有生物學的基本知識。所以這些素質都是一位建築師或設計師賴以創造一個環境所必需的。烏爾姆大學就是這樣教導學生。當然建築師也可稱為設計師，兩者的職能也有重疊。烏爾姆大學也會教授和討論人體科學、資訊科技等科學。在大學內沒有人教導你如何設計A4海報，我也沒有受過這種教育。

我們大學的課程十分艱深，但並不只是學習硬的科學，還有想像力的鍛煉。向井周太郎先生提倡的是一種多元的設計理念，也是一種頗為意識形態上的教學法。而我們正嘗試建立一個新世界，當中的溝通及環境是其他工程師或科學家所不能達至的，而只有設計師有此能耐。

黃　相信大部分學生畢業後，都會當平面設計師或其他方面的設計師吧？

原　其實大部分學生畢業時都有點迷惘，因為他們理想的設計與現實有差距，現實中設計是十分商業化的。但學生都如哲學家，他們很難在社會上找到工作。

所以，大學也不是單單旨在培育一個純設計師，學生畢業後可以進入不同領域，例如可以投身政治，當一個了解設計的政治家；可以當個懂設計的客戶主任；甚至是走進媒體，成為一個認識設計的編輯。

黃　我十分欣賞這個概念。日本有很多設計學校，有沒有其他學府有相同的教學理念？

原　我們大學是與眾不同的。雖然也是一般的四年大學教育，但學生每天花在實習設計或繪圖工作上的時間不多。我們較着重思考訓練多於實際的設計工序及繪圖。

黃　其他設計學校對　貴校有何回應？

原　其他設計的學校，即使在我們的大學裏，學生們都是獨特的哲學家。先不談別的學校，即使在我們的大學裏，學生們都是獨特的哲學家。其他人在修讀設計理論，較實際的如視覺設計、平面設計、標誌設計等，而那些學生有時會問我們：究竟你們在做甚麼？

黃　我完全理解。大約十年前，我在進行一件個人創作項目，名為《紅白藍》系列，我採用了紅白藍塑膠袋作為材料，以表達香港人的正面積極態度。而這麼多年來，作為一個設計師，我體認到對大部分人來說，設計的方案應是漂亮堂皇、耀眼奪目的，而且必須有商業的元素。因此，當我做出這個代表香港積極精神的創作時，我不斷遊說他人，設計可以超越它本身的商業價值，設計可以成為正如你剛才說改變世界的一種方案。

我努力推動，讓人明白設計是視覺上的溝通語言，能表現社會的真貌，引導我們思考身處的世界。我在這方面花了整整十年時間。雖然時間漫長，但我深信年輕一輩會懂得欣賞，並領悟到設計可以有不同的意義。對你來說，設計具前瞻性的作品是一項挑戰，還是獲益良多的過程？當中遇到的問題多嗎？

原　在回答你之前，且容我先談談我如何成為設計師吧。以前，一般人習慣地認為，如果你沒有設計出有商業元素的作品，你就不算是一個設計師。然而，由於我的教育背景，我知道自己應該透過設計對社會作出貢獻，我不會變成一個所謂的「設計師」，做所謂的「設計」。我對「設計是甚麼」、「我可以怎樣做設計」等問題帶點憂慮，但我也有信心，在我研究設計理論及設計科學的基礎上，我可以將之應用於社會，並作出貢獻。我認為自己應該是那種表達設計概念的人，而非只是設計師。

黃　你從何開始有這種價值觀或邏輯，而把自己放於這個定位上？換句話說，是從何時決定自己的事業或價值觀，已超越了一般設計師，而變成了抱守設計概念的人？

原　當我是學生時已有這種想法了。不過，這樣找工作較難，所以我重返大學修讀兩年的碩士課程。之後，奇妙的事情發生了，原本需兩年完成的碩士學位，我竟花一年就完成了。到了第二年，我有機會跟隨享負盛名的設計師石岡瑛子[2]工作。

黃　你替她做甚麼工作？

原　這是在她轉型服裝造型設計之前的事了。當時她正籌備一本非常精緻的巨著，名為《瑛子看瑛子》(Eiko by Eiko)[3]，我的工作就是與另一位來自紐約操英語的設計師，共同設計及編撰這本書。這書是瑛子女士的作品匯集，當中包括著名日本商店品牌 Parco 的宣傳海報、為名導演哥普拉 (Francis Coppola) 製作的《現代啟示錄》(Apocalypse Now)[4] 海報系列及一切有關作品。她的作品不單止商業化，而是商業化得來素質也非常高。

在與她合作的日子裏，我每一天都埋首於現實的設計世界中，那跟我在大學裏學到的理想設計方法、理論和思想是兩碼子事。瑛子女士不

2　日本藝術總監、服裝及平面設計師。一九三九年出生。在舞台、螢幕、廣告及印刷媒體為人熟悉。她為服飾連鎖 Parco 設計廣告，也憑電影《吸血殭屍驚情四百年》贏得奧斯卡獎。

3　一九九零年出版，內容包括石岡瑛子創作的作品及平面設計。

4　由美國導演 Francis Coppola 執導，根據小說 Heart of Darkness 改編，講述越戰期間，一名美軍軍官奉命刺殺叛逃軍官，從而揭露戰爭對人性的摧殘和最深層的恐懼。

5

於一九六零年由八間公司，包括藝康、東芝及豐田等合資創立，是目前日本最大的設計製作公司之一。網絡除東京及長崎外，現已伸展至北京。

6

日本著名平面設計師、書籍設計師、教育家。一九三二年出生，設計作品充滿濃厚的東方文化氣息，其中的《全宇宙誌》廣為設計界傳頌。

原　時教訓我：「你在說甚麼？你不應該只是讀書，而應切切實實的做設計。」

黃　當年你二十出頭吧？

原　當時已三十二歲了。瑛子女士的態度差點把我打垮，那時我幾近崩潰，到最後根本無法再當她的助手了，於是我離開她的工作室。我只幹了一年便辭職，然後便加入了日本設計中心（Nippon Design Centre）5。瑛子女士對我非常嚴厲，像一柄鋒利無比的日本武士刀，而我只是一片海綿，每天被她多番切割，切成了碎片。儘管如此，我在她身上也獲益良多，無論是她對我的琢磨、對我的訓斥也是如此。所以說，我的設計風格很大程度受瑛子女士的啟蒙，一點也不過分。

此外，我的設計方向，也受著名日本平面設計師杉浦康平先生6影響。事實上，三位風格各異的設計師對我的影響尤深，其中一位較學術性，另一位則較商業化，第三位以亞洲風尚為設計主調。但我指的「影響」，並非被他們同化，瑛子女士或康平先生的設計風格跟我的就很不同了。我做的跟他們正好相反，正正由於我從他們身上學到不少，所以我極力希望擺脫他們的影子，設計些不同的作品。

黃　你是否享受這種抽離商業世界的狀況？

原　我從小到大都認為，設計不僅是純粹的商業創作，而是一趟設計的生命旅程。當然，在日本設計中心工作就是一個現實的商業設計王國，所以我也要為包括伊勢丹百貨、豐田汽車、華歌爾（Wacoal）內衣等品牌從事商業設計。

黃　身處在一個與你理想有距離、十分商業化的世界中，你如何分配時間？

原　其實我從沒試過拒接工作。我要求在日本設計中心內維持獨立，並自行開設「原研哉設計研究所」。這樣，我就可以專心完成接下來的工作，而又不用像以往在設計中心任職時，需要同時從事其他設計工作。我只需專注服務委派給我的客戶。從一九九一年起我就以這種模式與設計中心合作了，這就活像是獨立於公司的一間工作室。除了一般商業設計工作，如包裝設計、品牌顧問等外，我也會做一些非商業性的創作。我仍然身在設計世界中，我完成了幾個特別的設計展覽，包括竹尾紙業主辦的《Takeo Paper》、《Re-design》、《Haptic 五感的覺醒》等。我想藉此讓所有人知道，甚至警醒世人，如果你覺得設計只是商業化或消費主導的活動，就根本不能創作出甚麼來。我反覆問自己，亦進一步向公眾提出此問題，旨在讓大家思考一下。

黃　你的設計項目如此驚世矚目，展覽也在世界巡迴展出，你好像是發起了一個集體創作，匯集眾多設計師，帶出他們對設計的思考和訊息。這些項目的背後有沒有計劃？你是如何籌算？你剛提到了「警醒」，你對此有何評價呢？

原　可以説是對社會的一種建議或勸告吧，提示設計的可能性是甚麼。我認為設計能解決很多問題，它能夠為世界上各式各樣的問題提供答案。我是以「設計並非純粹商業創作」為大前提，來開展我的設計事業，所以我一直在思考「設計是甚麼？」、「設計的可能性是甚麼？」我就是希望通過展覽，告訴大眾設計可以為大家做到甚麼。

我熱愛設計，它其實是很基本的一件事，如果每個人開始從基本去思考設計的意義、設計的實際用途等，世界將變得更美好。因此，我會思考，做設計的人，不單是指設計師，而是負責設計工作的人，他們的角色是甚麼？設計不止純粹提供客戶要求的解決方案，而是要提供

一個觀點，設計對未來有何意義，又可以做到甚麼，甚至是無人想過的方案。設計不止是一個解決方案那麼簡單。

過去，日本受惠於工業材料生產方面的蓬勃發展，設計也發展成熟了，中國已接替成為世界材料生產的工廠。現在，我們在這方面不斷在變，日本也不例外，我認為日本從事設計的人理應大膽地開拓一些在未來具發展潛力的工業，以建構未來的世界。日本的工業材料製造業已步向式微，因此世人如我者應當為社會作出貢獻，為今後能發展的新興工業，提出建議。

黃　你認為抱持你對設計的原則和價值觀，能否真的對整個社會或下一代造成影響？至少是他們的想法方面？

原　我不清楚自己有沒有能力改變社會，我只想讓社會得知我的想法。設計活動涵蓋製作、商業設計、產品設計等，但更重要是改變別人對設計的想法，我想這是我應做的事。我不知能否改變世界，只知我可以透過設計告訴別人自己的想法。身為設計師，我跟藝術家不同之處是，藝術家是富有獨創性的人，他們有時會相當抽離於現實世界，甚至只能跟自己分享所思所想；但設計師便不同了，設計師可以向社會表達和論述自己的看法，甚至跟社會共存，共同合作。

黃　其實我跟你很相似，我在商業世界裏維持「黃炳培」這個名字，而在理想世界中，我稱自己為「又一山人」。

原　我其實在沒有如你般把自己分成兩個部分，或許我不是藝術家，我沒有需要區分自己的身份。

黃　我知道你認為兩部分不應區分。這與我的理解相似，我們都是從事溝通的設計，不論你是做商業的溝通還是個人的創作，在背後總有個目的。對我來說，我從不自稱為藝術家。

無印良品海報

原　我並非想否定你將自己分開兩個身份這個做法，因為在日本也有類似例子，我也有學生刻意把私下做的創作與商業創作分開。這完全沒有問題。

黃　雖然很多人稱呼我為藝術家，更不斷給予我發揮、展出作品的機會，但是這羣觀眾相對仍屬少數。我反問自己，如果堅持做下去，我能否要求自己以另一個方式去做？例如，我能否透過面前這隻杯、這張椅子或這本書，傳遞我想表達的訊息？這些物件是大眾常接觸到的，這樣我想傳遞的訊息便較易被接納和理解了。

之後，我決定做點事。去年我開始創作物件，嘗試透過日常用品傳遞我想表達的訊息。對大眾來說可能是產品設計，但對於我，卻是利用物件作為媒介，表達自己的訊息。我稱它為《山人·物·語》7，意思是通過物件來說話。無論展覽是商業掛帥與否，最重要是展覽對我及其他設計師的意義。我覺得當中沒有對錯之分。

無論從你的設計或演說當中，表達的設計理念始終如一，你常提到「簡單就是美」(less is more)，這是一種日本精神，與中國的思想蠻接近，跟佛教中「一切從簡」的生活態度也十分吻合。你的成長背景和影響你的日本文化，跟這個「簡單就是美」的原則有沒有關係？

原　我不肯定自己說的是「簡單就是美」，那是源自歐洲的一個概念，我想指出的其實是一個「空」的境界。

黃　我第一次感受到你所指空虛的境界，是我身處東京的某一年，當我乘地鐵時，我看到一張偌大的無印良品海報8。那個空曠的畫面令我印象深刻——一個微小的人影在一望無際的沙漠裏，另一邊則有一間小小的村屋，並顯示了一個「家」字。你想指的是「家居」還是「家庭」呢？因為這個中文文字兩個意思皆通。

原研哉　對話

原　可以是任何一樣，視乎它啟發了你甚麼吧。

黃　那一幕還歷歷在目，我凝視那張海報很久，站着愣住了，眼睛停留其上足有十分鐘。我想：首先，這該是一個商業品牌；第二，這個表達「家」的手法，似乎沒有說明甚麼，也沒有展示甚麼，僅是大自然的一個角落，世界上的一個角落，但它卻足以引發我的深思，使我感動。

原　我相信不止是我的海報，我想其他人的海報或設計也可以感動到你。

185

Stefan Sagmeister ✕ 又一山人

二零一零年九月二十日至
二零一一年一月十日
電郵
@美國紐約／印尼峇里／
中國香港

Stefan Sagmeister

一九六二年於奧地利西部城市布雷根茨出生。於維也納應用藝術大學美術碩士畢業後，獲 Fulbright 獎學金赴紐約布魯克林普拉特藝術學院進修碩士課程。

一九九三年 Stefan 創立自己的設計公司 Sagmeister Inc.，並擔任設計總監一職，其公司作品曾於蘇黎世、維也納、紐約、柏林、東京、大阪、布拉格、科隆和首爾展覽。公司於二零一二年有新合夥人加盟，改名為 Sagmeister & Walsh Inc.。

曾替滾石樂隊、The Talking Heads 和 Lou Reed 擔任視覺設計，並曾五度獲提名美國格林美獎項，終憑 The Talking Heads 的專輯封套包裝盒設計取得殊榮。除此之外，Stefan 同時獲得大部分國際設計大獎。

二零零一年 Booth-Clibborn editions 出版 Stefan 的作品集《Sagmeister, Made you Look》一紙風行。Stefan 在世界各地也有授課。

Stefan Sagmeister　對話

1
國際設計家連網雜誌，於一九九二年創刊，透過出版發行將設計及創意媒體工作者連繫，並將其作品帶到國際舞台。

2
英國前衛音樂人、作曲家及電影配樂者。一九四八年出生，曾擔任樂隊U2的唱片製作，影響力跨越Art Rock界與Ambient電子音樂界，其配樂作品廣為稱道。

3
包浩斯（Bauhaus）是二、三十年代德國一間現代藝術和建築學校，現已延伸至現代主義的代名詞，其理念銳意探索、改革創新，對現代藝術風格有關鍵影響。

黃　「我認為，很多設計師已經於充滿無限可能的電腦世界中迷路了。」

你這番話是我從IdN雜誌1中留意到的。請詳細跟我分享這句話的意思，特別是電腦的出現如何扼殺無數設計師的職業生涯。

S　其實，日復一日的設計工作，對我來說開始有點悶了。回想起五十年代的設計師，他們會利用各式各樣的工具完成工作——諸如平版印刷、絲網印刷、油彩、活字模排版、墨水和筆、尺和刀等，當中很多還需要用上獨立的工作室、設備和特別技術。相比起在電腦屏幕前耗掉一個又一個小時，這些工序自然而然讓設計師可度過更靈活、精彩、滿足、享受的每一天。

我其中一位客戶Brian Eno2是我所仰慕的人，他曾經分享他對電子結他的看法——它之所以成為二十世紀的主要樂器，全因為它是一件沒大用途、局限多多的笨拙工具。而結他手卻因為這個緣故，才會致力探索電子結他的可能性，繼而創作出一首又一首金曲。反觀現今充斥着無數電子合成器的製作環境，更容易令創作人迷失。

設計行業也一樣，我們現在無不依賴「電子合成器」。坦白說，我從未見過任何一件以Photoshop設計的作品，比Photoshop本身這項設計更優秀。

黃　真教人感傷。

S　在你的設計王國裏，「人手製作」的元素有多重要？為甚麼？這是否只因為你想探索它的可能性和極限？

過去九十多年來，設計業界一直認定設計作品就應該是一副工業生產的模樣。一九二零年代時期，業界對源於包浩斯3派的「客觀現代主義」（Objective Modernism）趨之若鶩，設計作品往往缺乏了裝飾

30/09/10
"I think many designers get lost within the incredible, endless opportunities of the computer."
that is what I found your quote in IdN.
Pls tell me more about this. to the extend that computer kills many designers life?

11/06/10
Well, it just seems to me that on a daily basis our job has gotten more boring. A designer in the 1950-ies would use a whole slew of tools - lithography, silk screen, pen & ink, paint, rub-down type, rulers, knives etc., many of them requiring their own books, set-ups & techniques. This just automatically would have made each working day more animated and enjoyable, as opposed to spending hour after hour in front of a screen.

Brian Eno, one of my heroes & clients, talks about the electric guitar having become th dominant instrument of the 20-ieth century because it is such a stupid instrument, one that can only do relatively few things. Because of those limitations it gets the guitar player to explore the edge of its abilities, - and that's where all good stuff is created. It's much easier to get lost in the myriad of the synthesizer's possibilities.

In design, we all play synthesizers now. I've never seen a piece of design created in photoshop that was as good as the design of photoshop itself.

Sad.

how important 'hand craft' in your design world? Why? Only for explore the edge of its abilities?

For the last 90 years, the status quo in the design world was that things should look like they are machine-made. In the 1920's the desire for objective modernism coming originally out of the Bauhaus eliminated ornaments and other traces of warm & fuzzy human interventions.

This made a lot of sense in the 2010s and 30s of the last century, by now, it has been the default position of most corporate communications (as well as product design and architecture) - it just became boring. Lots & lots of white space with a piece of Helvetica Medium and a photograph just didn't interest me much anymore, - a more hand made, human crafted approach made sense.

* And of course, that's going to cost old too.

189

4
Helvetica 字體由瑞士設計師於一九五七年設計。Helvetica Medium 為 Helvetica 的延伸的字體。

5
Stefan Sagmeister 於二零零八年出版的個人作品集。該書可變出十五個封面設計。

黃

和人手製作的窩心。

在上世紀二十至三十年代，這是固然有其原因。然而，現今這已成為大部分企業傳訊界（以及產品設計、建築等範疇）的指定做法。

設計現已變成了一個悶局。我已經對那些近乎千篇一律的設計，如一大片空白裏放上一幀照片及一段 Helvetica Medium [4] 字體的文字之類的設計毫無興趣。相反，人手創造的設計更有意義，更深得我心。

（當然，這些設計亦會變舊的。）

S

由香港廣告商會的海報、美國書畫刻印藝術學會（AIGA Detroit）的海報，至最近你的《我從生命中的得悟》[5]（Things I have learned in my life so far）系列，你大部分的作品均標榜「手作」，而且相當具個人風格兼非常感性。能否與我們分享多一點你的看法？

我也想嘗試提出較主觀的看法，並以個人經驗套用於設計業界。這並非因為我認為自己的人生特別有趣，只是我想這可能比所謂「客觀」

Stefan Sagmeister　對話

黃　主義更有趣（因這往往代表無甚觀點）。

黃　另外，你因何飄洋到香港，然後再到紐約？你對過往及現時香港（及中國）的設計有何看法？

S　多年前，我原本來香港探望一位朋友，在機緣巧合下，我接受了一份不容推辭的工作。

觀乎香港與中國的設計，於二十年間已起了翻天覆地的變化。早在九十年代初，我仍在香港工作時，當時很多設計工作室已設計出相當專業且具水準的作品，只是仍未做到能對倫敦、紐約、東京設計界具影響力的項目。

現在，這情況開始有所改變。數年前從香港設計師興起的 figure 6 設計熱潮，便是最佳例子。

黃　對我們設計同業來說，你活像一位設計界探險家。容我冒昧一問，你在設計生涯裏有沒有「下一步是甚麼」的想法？你的未來計劃為何？

你未來的計劃是否就是每四年休假一年（或每兩年休假半年），讓自己從商業世界中抽離一下？

S　沒錯，我是有計劃的。最近，我跟夥伴開展了一部有關我個人幸福的短片拍攝工作，未來兩年我們都會忙於籌備這項目。之後，我暫時未有打算。

我通常每七年會用一年的時間從事實驗性的項目。這段時間能讓我集中精神，投入一些平日在工作中無法騰出時間和空間做的項目，以多作嘗試。

黃　為甚麼你對個人（藝術）創作那麼熱衷？我是指那個《我從生命中的得悟》系列。這個創作系列對你而言有何意義？（抱歉，我的問題比較直接。）

from hk4A posters, to AIGA detroit posters to your latest 'things I have learned in my life so far.'... most works involved lot of 'hand works'. so personal, so human and so emotional. Could you tell us more on this?

I ALSO WANTED to TRY A MORE SUBJECTIVE POINT OF VIEW AND INTERJECT MY OWN EXPERIENCES INTO the DESIGN WORLD. NOT BECAUSE I THOUGHT OF MY OWN LIFE AS PARTICULARLY INTERESTING, BT BECAUSE I THOUGHT IT MIGHT BE MORE INTERESTING THAN THIS 'OBJECTIVE' APPROACH (THAT OFTEN RESULTED IN NO POINT OF VIEW WHATSOVER).

191

at one stage, what makes you come to hongkong? then NY? what's your impression of hongkong design then & now? (and china)

I CAME to HONG KONG ORIGINALLY TO VISIT A FRIEND AND THROUGH A SERIES OF HAPPENSTANCES RECEIVED A JOB OFFER THAT I COULD NOT SAY NO TO.
HONG KONG & CHINESE DESIGN CHANGED AROUND COMPLETELY OVER THE LAST 20 YEARS. WHEN I WAS THERE IN THE EARLY 1990's A GOOD NUMBER OF STUDIOS ALREADY DID DECENT AND VERY PROFESSIONAL WORK, BUT NOBODY WAS INVOLVED IN PROJECTS THAT INFLUENCED DESIGNERS IN LONDON, NEW YORK OR TOKYO.
[about hong kong initiated] THAT HAS STARTED TO CHANGE, THE DESIGNER-TOY CRAZE FROM A COUPLE OF YEARS AGO BEING THE MOST PROMINENT EXAMPLE.

to everyone in our design world, you are just adventurer, is it stupid to ask you about 'what's next' in your design life? your plan ahead? taking your one year off (within 4 years?) from commercial world (or now half from every two years) is considered a plan ahead?

AND YES, I DO PLAN AHEAD. WE STARTED to WORK ON A SMALL DOCUMENTARY FILM ON MY OWN HAPPINESS, A PROJECT THAT WILL KEEP US BUSY FOR THE NEXT TWO YEARS. I DON'T PLAN MUCH BEYOND THAT.
EVERY SEVEN YEARS I DO CONDUCT AN EXPERIMENTAL YEAR, A TIME TO TRY OUT MORE WORK INTENSIVE THINGS FOR WHICH THERE NEVER SEEMS TO BE ENOUGH TIME & SPACE DURING REGULAR STUDIO HOURS.

S

一直以來，我幾乎只以「設計語言」來推廣產品或服務，我覺得可以運用這種語言嘗試表達個人的所思所想。我的意思是，我不會特別學習一種語言（譬如廣東話），而只是用它來做推廣或甚麼。

結果我綜合出一個混合的系統，我所有《我從生命中的得悟》的作品，都是為客戶做的，這些項目對他們也有實效。

可是，它們都屬於個人的。

黃

我很高興能有幸認識到一位設計師的朋友，會立志做一些創作，以表達快樂的意義。

「你若能信、愛和歡笑，凡事都能！」Kadoish（希伯來文「神明」的意思）

而根據我學到的佛法教導，對人生的體會又有所不同——「人生是苦」，從正面來看，人類應當明白人生是充滿痛苦的。我們要做的，就

是以正面態度接受它、應付它。

我們何時才可一嚐你的「快樂」？或者可以有機會公開放映？會否有客戶背後贊助這個項目？如果有，他們可能是一個製造使人快樂的藥丸的藥業品牌……

話說回來，你認為自己有多快樂？對此生有多無憾？請回答我這個愚蠢的問題。

S

去年，我完全處於不快樂的狀態，主要由於一次愚蠢的感染致病，幾乎搾取了自己所有能量，還令我變得嗜睡。

今年已好多了。我已重拾自己平日的狀態。如果快樂指數滿分為十，我相當肯定自己能穩拿八分。

現時我正在印尼峇里，這也有助我變得樂觀呢。

過去數周，我們正在拍攝一部有關「快樂」的影片。不過，距離煞科仍有最少一年半時間。

現階段這個項目仍未有客戶贊助，至今都是由我們自資製作。不過，我們還未肯定是否應該繼續這樣下去，或是尋找外來夥伴投資這個項目。

- what made you go into personal projects?
- I mean the 'things I have learned in my life so far.'
- tell me how meaningful to you for this series of project.
- (sorry that I ask you very straight)

LAST year I WAS not HAPPY AT ALL, MOSTLY DUE to A SILLY INFECTION THAT COST ME A good PART of my energy AND MADE me LETHARGIC.

THIS year is much better, I'M BACK to my USUAL SELF and I'D RATE myself A SOLID 8 OUT OF 10 ON A HAPPINESS SCALE.

RIGHT NOW I'M ALSO IN BALI SO THAT makes everything MORE ROSE-COLORED too.

193

jet AIR MAIL

DO'VE BEEN SHOOTING ON the HAPPY FILM QUITE A LOT OVER THE LAST couple of WEEKS, BUT WE ARE AT LEAST 1½ years AWAY ~~FROM~~ Completion.

RIGHT NOW THERE IS NO CLIENT BEHIND IT, SO FAR WE FINANCED IT ourselves & we're NOT SURE IF WE SHOULD go on LIKE THIS or look for OUTSIDE FINANCING.

AFTER HAVING USED the LANGUAGE OF DESIGN Almost EXCLUSIVELY to PROMOTE A PRODUCT OR SERVICE, I THOUGHT IT WOULD BE INTERESTING TO TRY THAT SAME LANGUAGE OUT ON A MORE PERSONAL LEVEL. I MEAN, I WOULD NOT LEARN ANOTHER LANGUAGE, SAY CANTONESE, AND THEN USE IT EXCLUSIVELY to PROMOTE SOMETHING EITHER.

AND I WOUND UP WITH A HYBRID SYSTEM. ALL OF THESE "THINGS I HAVE LEARNED" PROJECTS ARE MADE FOR CLIENTS, AND THEY DO HAVE A FUNCTION FOR THEM.

BUT THEY ARE PERSONAL.

I am so happy to know someone, as a designer, would do things to convey the message of happiness.

"all is possible for those that believe, love and laugh!" Kadoish / hebrew god.

from my buddhism learning. it is a bit different... 人生是苦!

from a positive angle, man should know life is painful. we need to accept and due with it positively.

When we could have a taste of it? or show it to public? a client behind this time again? a brand produces happy pills.....

By the way, how happy you are? do answer my stupid question.....

蔡明亮

二零一一年三月一日
電話訪問．
＠中國香港 ╱ 台北

又一山人

蔡明亮

一九五七年於馬來西亞出生。一九八一年，於中國文化大學影劇系畢業。現於台北生活及工作。

曾策劃展覽包括：

二零一零年　《河上的月色》，首次發表展，台灣學文創中心
　　　　　　《情色空間II》，首次發表展，愛知三年展，日本
　　　　　　台北市立美術館典藏《是夢》展，台北

二零零七年　《情色空間》，台灣國立故宮博物館，台北
　　　　　　國際電影裝置展：發現彼此，台北
　　　　　　《是夢》，第五十二屆威尼斯雙年展台灣館 —— 非域之境，威尼斯，意大利

二零零四年　《花凋》，金門碉堡藝術節，台灣

曾拍攝劇情電影作品包括：

二零一四年　《西遊》
二零一三年　《郊遊》
二零一二年　《美好2012》
二零零九年　《臉》　　　　　　二零零二年　《你那邊幾點》
二零零六年　《黑眼圈》　　　　二零零一年　《天橋不見了》
二零零四年　《天邊一朵雲》　　一九九八年　《洞》
二零零三年　《不散》　　　　　一九九七年　《河流》
　　　　　　　　　　　　　　一九九四年　《愛情萬歲》
　　　　　　　　　　　　　　一九九二年　《青少年哪吒》

曾拍攝錄影藝術作品包括：

二零一三年　《行在水上》、《南方來信》
二零一二年　《無色》、《夢遊》、《金剛經》
二零零八年　《蝴蝶夫人》、《沉睡在黑水上》
二零零七年　《河上的月光》
二零零一年　《與神對話》

蔡明亮 · 對話

1
蔡明亮一九九八年執導作品。故事背景是一九九九年台灣爆發傳染病，滯留疫區的男女主角靠着水管破洞溝通。全片以傲慢為主題。

黃：我們現在開始吧，今天你到哪裏去了？

蔡：今天我答應了幫忙一位服裝設計師。他很年輕，二零零九年在美國得了一個獎，申請了些資助，剛好三月是東京的大型服裝週，很難得大會邀請他去展示作品。他喜歡我拍的電影《洞》1，他從《洞》找到了設計服裝的靈感。他的作品是以羊毛線造成的女裝，衣服上有很多大大小小的洞，隨便你怎樣穿着，所以有很多種造型。他運用了我的電影概念來表達他的服裝。前陣子他跑來找我，問我可否替他拍一些東西，我答應了，可是他沒甚麼金錢預算。

我跟他説，要拍的話他需要給我幾天時間才能完成，他好像很為難，於是我退一步，我不能回去拍電影中的那個洞，但又不想他用《洞》的影像，那太簡單了，我想拍新的東西，但還未知道是甚麼。於是今天跟助手去找場景，找到一幢新的建築物，那建築物還未落成的，叫十四、五層樓高，那是位於台北市以前比較窮、比較亂的地方，叫南崁場，是一些中國內地退伍軍人的聚居地。該處形成了一種特別的文化，主要是軍人的家庭居住，他們的建築物大都只有一層高，後來被改建成公園。大概在八十年代初至九十年代，一個個被拆下，變成高樓大廈或公園。其實那時曾有很多抗爭，他們很喜歡那地方，都很不甘願。它現在被剷平了，變成新的大樓，但有些還沒有蓋好，連電梯也還未有，只建了幾層有很簡單線條的建築物，還沒有人住。它的外面有很多洞，很特別，我看到那便很喜歡。我走進工地遇到那裏的工頭，他同意讓我拍攝兩天，因為工地是很危險的，他們一般都很小心。後來他們讓我拍攝，也帶我去參觀，跟他們談，他們説新的樓房與以前的國民住宅很不同，現在新的樓房都沒有公共長廊，因為樓房越來越高級了，可能四、五個單位一個座，使用一台電梯，樓房間不互通，那是新的生活概念。我嘗試在這個空間裏拍攝，這實際就等於

2
台灣新派服裝設計師，生於一九七九年。服裝設計風格以雕塑般的外觀聞名。二零零九年以情緒雕塑系列羊毛條編織的立體針織毛衣，在美國獲取前衛時裝大獎。

197

蔡　一個作品了。你可能覺得很簡單，要一個模特兒，然後看我怎樣處理，我可能拍攝兩天便可以完成。這陣子不斷往工地跑，然後跑十多層樓到處看。

黃　那位設計師是台灣設計師嗎？

蔡　他是台灣設計師，叫古又文²，很年輕。

黃　是男設計師嗎？

蔡　是。二零零九年台灣突然有兩位新設計師冒出來，古又文在美國學習及得獎，另一位則是替美國總統夫人造衣服的，突然很多媒體報導他們。古又文跑來找我，因為他中學的時候便看我的電影，說很喜歡也受到影響。他曾公開對傳媒說，他的作品是因為《洞》的關係，於是用洞來做主題。我覺得很有趣，我沒有做過這類事情，也覺得很頭痛啦，就玩玩吧！

黃　何時可完成？

蔡　下星期。

黃　他趕着拿往東京？

蔡　三月下旬要在東京展覽，所以趕着做給他。

黃　你說了一個很好的開場白！你說新工作時，強調了兩次關於場景的問題，新的地方，對此你強調了兩次。

蔡　我自己也不明白，我喜歡的就是這樣。我與那七十多歲的工地主管談，他問我為甚麼來這裏？我說我每次拍的東西都是這些，一是拍很舊的，一是拍還未完成的。很舊的就有生活的感受，而做到一半的東西就好像有很多可能性在內。最初我想回到拍攝《洞》的場地，但後來覺得不好，那個地方我太熟悉了，那兒該變得更舊了。只是為這位

黃

蔡

198

年輕的設計師拍攝，不是要在當中那麼表現我自己。我覺得自己只是在包裝，讓他的作品可以突顯出來，他設計的都是灰色毛線系列。如果我給他拍出很多顏色，那是不對的，而應該是更少顏色，所以我去找尋未完成的東西放上去，跟他的配合起來。

黃　以下我們再談新的及未完成的部分。原來你的所有作品中，我只是沒看過一套——《天橋不見了》[3]，我完全不知道有這影片，是否因為是短片的關係……

蔡　這短片其實很有趣，可說是一個意外，本來沒想到要拍甚麼。當時我正在拍《你那邊幾點》[4]；認識了一所教設計的大學，他們邀請我去他那裏教書，時間約三個月左右。他們來自全球，有韓國的、有台灣的、歐洲的比較多，印度的也來。一位老師負責指導八位學生，我則負責十多位。學校給我一筆酬勞讓我拍攝，就是一百萬台幣，大概是三十萬港幣。我打算回台灣拍攝。回去後，有一天經過拍攝《你那邊幾點》的那道橋附近。我很驚訝，那道橋竟然不見了！原來我拍完後，那道橋便被拆掉了。如果沒有了橋，我到附近的火車站會迷路，要過又闊又有圍欄阻隔的馬路。所以只好走地下道，但很多人會走錯出口迷路，沒有了橋很不習慣。回頭想，那道橋沒有了，我的角色，就是在橋上賣手錶的小康[5]，便不會在那兒賣啦；那麼女主角陳湘琪[6]回來，怎樣找小康？如果小康在別的地方遇到她，走過，他也不會記得她了。那麼我便拍了，在原地約拍了三十天，和在附近樓上找了一間房子，是可以看見橋的原來位置的，然後就變成了那段短片，叫《天橋不見了》。那短片真的好像一道橋，好像是預備要拍《天邊一朵雲》[7]的預告那樣。所以以上三部戲是同一個系列的，整過概念有連貫性，是慢慢發展出來的。

3　蔡明亮二零零二年執導作品，是《你那邊幾點》的續篇。故事背景是女主角從巴黎返台，尋找以往的記憶及男主角下落間，發現以前的天橋已拆卸。

4　蔡明亮二零零一年執導作品，選取了台北和巴黎兩地作為主角人物活動的背景。該片獲第三十八屆台灣電影金馬獎評審團影片特別獎、評審團個人特別獎。

5　李康生，台灣電影演員，一九六八年出生。由導演蔡明亮發掘，並踏入電影圈。二零零七年自編、自導、自演的電影《幫幫我愛神》。

6　台灣電影演員，一九六九年出生。國立台北藝術大學、紐約大學畢業。曾參與電影及舞台劇演出，包括蔡明亮執導的《天邊一朵雲》。

7　蔡明亮二零零四年執導作品。影片涉及色情與藝術爭議。劇情描述缺水意象，透過「吃西瓜」觀察男女情慾，曾獲柏林影展「最佳藝術貢獻」銀熊獎。

8　蔡明亮二零零六年執導作品，主題談的是各種各樣的情。故事背景在孟加拉，男主角在本片一人分飾兩角，並運用大量肢體語言表達。

9　蔡明亮二零零三年執導作品，故事發生於一所將關閉的舊戲院，兩個戲院員工的交流，全片只有十幾句台詞，幾十個鏡頭。

10　導演羅卓瑤二零零九年執導作品，講述美籍青年夢中邂逅中國女孩，並目睹其男友自殺。女主角一人分飾兩角。本片獲第四十六屆金馬獎最佳導演提名。

黃　我曾經跟你提及，我看完你的作品《黑眼圈》8後，便很想到馬來西亞拍攝你那「爛尾樓」的場景，可惜當地朋友說已不見了，不再是「爛尾樓」了。

蔡　我想那原本是一座很大的酒店，它停了工十年，等我拍攝完後才清拆。其實拍攝時他們已經預備開工清拆了，所以很奇怪，拍攝時間剛剛好。當然如果早已開工了，整件事便會不同，幸好未開工，各組織單位也預備好了，可以開拍。我感到好像是老天幫了我的忙，讓我可以拍攝這東西。

黃　剛才你說到，喜歡拍攝很多過去的歷史歲月，那是過去式的。我見到很多是一些……

蔡　我不覺得是過去式。

黃　我更正，電影的起點是過去的起點，但你拍攝時是在當下，把當下一刹那的感受帶到我們面前。說起來，《不散》9及《如夢》10兩套電影是否有關連？

蔡　我覺得有關連，我以前沒有描寫這麼多過去的事，只談眼前的。我覺得自從《不散》之後，便開始較多，那戲院是一個代表，它要我去拍它。其實我不太會拍過去的東西，因為我不太敢回去看，所以沒有想過拍老家或出生的地方。不過，最近這件事情發生了，這其實很殘忍，有位在澳洲讀書的年輕人，在學校申請了一筆錢，他來找我，問可否拍攝我。我以前不喜歡別人拍攝我，有太多經驗了，很怕拍成像Discovery Channel那類的節目。但是，我參加馬來西亞影展時，這位年輕人曾經幫助我；另外我覺得他很懂事，對馬來西亞也很關心。他唸法律系，研究馬來西亞的電影法律。所以，我對這位年輕人有好感，認為可以用法律來解決電影的審查問題。所以，我對這位年輕人有好感，便同意讓他試試看，唯一是不要拍得像Discovery Channel一類的節目。幾個月

前，他便來台北拍攝，那時我沒有拍戲，只在學院演講，他說也要來拍。他又問我會否回馬來西亞，因為想拍攝我一整天的情況。那便等於要帶他去我出生、成長的地方，其實我是不喜歡的，但既然已經上了船了，我便讓他慢慢拍。

到新年時，我剛好要回家一個星期，他便跟來了。於是我便帶他到幾個地方，譬如他說要看老戲院。那老戲院便沒有拆掉，周圍也沒有改變，但是內裏已經變了，變了賣水桶、拖鞋等便宜東西的雜貨店，那便不特別了，但也算是有意思的。後來遇到一些在戲院附近長大的當地人，之後又到了我外婆外公的家，那是很破爛的公寓，雖然位處市區內，但政府不管理，所以很混亂。當時心裏很難過，後悔給他看到這些地方。其實那是我的回憶，如果我來說，我可以美化它，小時候在哪裏玩呀，去看電影呀，但現在要面對它變成這個樣子，對我來說很殘酷。所以我從來不會拍攝自己小時候的事情，那些事情是回不來的。

黃　正是這樣。我看完了《不散》及《如夢》，這兩套電影我都很喜歡。我並非在戲院裏看《不散》，而是看光碟；《如夢》則是在你那次上海裝置的現場看。

蔡　如果你在日本看會更好，因為日本的設置較好。上海的展覽場地很是擠迫。

黃　對，是在細小的角落處。

蔡　因為找不到更好的地方，其他都給別人佔用了，我找到的是這個位置，但有趣的是那扇窗。

黃　那扇窗能反映出紅色那道光，那很好。我奇怪的是，這事情是以前的事了，遺留到你當日拍攝的階段，我離開的時候或在《不散》散場的時

11 意指某歌手重唱或翻唱原唱歌手的歌。

12 香港五十至六十年代著名歌手、演員。生於一九二九年，是作曲家顧嘉煇親姊，首本名曲為《不了情》。七十年代起專注畫壇，繪畫中國畫。

候，戲院關燈，戲已播完了。那時，我立刻聯想到的是：明天會怎麼樣呢？那是我最強烈的感覺。將來又會怎樣呢？這帶出了很多有趣的聯想。

蔡 這就完全改變了。

黃 雖然故事及畫面沒有交代這個將來，但大家可以有自己的聯想。

蔡 你說到這裏，我想到我的電影與一般電影的處理態度有些不同。例如有些香港電影會講及五十、七十年代，他們會扮演以前的情況。但我覺得這些東西不可能扮得到。例如我聽老歌都是這種態度，你再翻唱的話，感覺都不是那時代的了，你可以唱「口水歌」11，可以變很多花樣，但只有聽回原來的聲音才行，好像你聽顧媚12唱的《不了情》才覺得那是《不了情》。在我來說，那是這樣的，是我經歷過的事。聽歌不是單單聆聽，而是帶有感受的，會勾起很多生活上的回憶。

黃 還包括錄音效果呢。

蔡 對。我表達的時候，會用回原來已經存在的的元素，放在現在已經改變了的環境裏，那是會比較殘破、不那麼協調、很奇怪的。在創作概念上，我不要好像是在造假的，其實我是造假的，我寧可全部都是真的，歌也是真的、原來的。或者唱出來的聲音會破破的，唱得沒甚麼技巧。現代年輕人沒辦法聽那些三十年代的人的唱歌方法，他們不能理解，也沒有感覺。但是，那些確實曾經發生，也許有人會覺得有感覺也說不定。我把那些老歌放在九十年代或是二千年代的時空裏，那些東西不是不存在，它們是存在的，但已經殘舊了，變成古董了。它們也不是談以前，也許是讓你看到真實，或時間的痕跡。我就是以這種方式來處理。

黃 剛才你說到假與真，請你不要介意我這樣說，我覺得你的觀眾羣是很

蔡

絕對的，喜歡便喜歡，不喜歡說甚麼也沒有用，我常用這種方法來形容你的電影。剛才你說假的東西，也提出主流電影的世界，包括觀眾及拍電影的人。也有一種方法來講述電影故事，好像一個起承轉合，但是語言及節奏都是製造出來的。我認為蔡導演的電影很不同，你是如實地以場景交代事情，與真實時間掛鈎，長久地沉澱在其中，讓我們感受真實的現實是怎樣的。

我覺得不要太介意觀眾，同樣觀眾也不用太介意我。我慢慢想通了，因為觀眾有很多種，我也是觀眾，你不用介意觀眾。當然他會介意你，他會因為你不是使用他的邏輯而不高興，他們馬上可以批評你、否定你，把你罵得一文不值。這是沒問題的，他們也沒有錯，從他們的角度可能不理解為甚麼我會變成這個樣子。他們從來不會想這個問題。如果他們遇到一位喜歡我的電影的觀眾，他們可能也不理解為甚麼那個人會喜歡我的電影，他們就是不能接受。

反過來，我比較能夠理解他們為甚麼不喜歡我的電影。他們不能理解我，我反而能理解他們，因為我是從他們那邊走過來的。我在亞洲每一個角落去看，不管你是華人、印度人或泰國人，在電影全盛的五、六十年代，所有電影院都播放美國電影。我回頭看，它們曾經給我很多養分，可能是我青少年時期的養分，但當我長大一點時便不再這樣了。電影工業是提供娛樂及消費娛樂的，只會把觀眾培養到某種程度便停止了。與歐洲、日本的電影發展不太一樣，這可能與每個國家的文化水平有關係，跟教育倒沒有甚麼關係，這是很值得思考的。

我自己到了台灣後，這環境令我得到了另外的、新的滋養。在八十年代，我在大學時代，台灣開始開放，我可以接觸到歐洲、日本、印度，以至全世界不同的電影，它們對我來說好像閱讀，我希望是有上

進的、有改變的、豐富的，可惜整個亞洲大眾都沒有這個經驗。近代整個文化水平沒有向上升，反而是往下走的，公共的影視業越來越低落，因為要應付這羣觀眾，而觀眾也互相影響。我很了解的是，即使我往上走了，大家卻仍看不懂。曾跟幾位導演開會，我與那幾位導演都是老朋友，彼此談及拍電影時，他們都說很想念我的電影，說的都是我在電視台拍的作品。真是很奇怪！沒有一位說喜歡我現在所拍的電影。當時我不方便回答，如果真的要回答，我會說我走了另一條路，你們沒有過來看我這條路是甚麼，老是要我走在、停留在同一條路上，這是不可能的事情。大家都停在那裏很容易，認為做到這樣便足夠了。——電影就是這樣子，只要能賣錢，能感動別人，我覺得那樣便有一點點浪費，浪費了電影對個人的培養。

很多人以為我在創作方面不快樂，因為我的電影不賣錢、不賣座，覺得我很辛苦，其實他們都錯了，我很快樂，又不太辛苦。沒有任何一個創作人是不辛苦的，但是我很快樂，因為我從沒有被別人控制，反而都在思考怎樣在我的創作上找到自由，而且正在找，正在做。好像在中國大陸拍片是有尺度限制的，你不用她來管你，你就已經先管你自己了。以前台灣也有尺度限制，你不管台灣准不准許拍脫衣服的畫面，你自己已不敢拍脫衣服了，因為有尺度限制，會刪剪。我就不是，明明有尺度我也要拍，試着改變你。這在中國是不可能的，所以在整個創作過程中我都很開心。

黃　我記起你曾提及，電影對你來說已到了可有可無的地步，就是這個原因吧？你曾有一個簡單的說法，我認為很容易明白及接受：你覺得主流電影要看故事，但你強調的是怎樣看及怎樣感受。

蔡　我覺得不只電影需要看故事，其他所有的都要看故事。像台灣常說文化創意產業，大家都要在每個地方告訴人家故事，他們認為故事是甚

203

麼呢？是容易聽得明白、容易被牽動情感、容易找到它的意義，因此一切都以文字或語言來輔助，其實是看字幕那文字的意義，不是看作品呈現出甚麼。全世界的美術館都有導賞員，你可以向他們提問，但我去過很多國家的美術館，歐洲的甚至蘇聯的，我從來沒有向導賞員提問題。一方面我英語不好，另一方面，我覺得他們坐着只是在看你們有沒有不守規矩而已。但是在台灣則很強調要有導賞員，譬如我們去一個展覽，如果他們認識我，就會說要派一位最好的導賞員來解說，我就很痛苦。因為他們已經養成了習慣，覺得我要明白究竟畫家想畫甚麼，畢加索想畫甚麼。我是想明白，但我想如果畢加索知道了會很生氣，我就是要讓人不明白，為甚麼要有人來說明，把甚麼也變得明明白白？我覺得這是很痛苦的事情。

創作人便被培養成大家都要明白我在做甚麼。單看電影，觀眾要先欣賞一個故事，當然還可以欣賞音樂、場景等其他。可是當觀眾看不明白那故事，便甚麼都不存在了，他們便說，不知你在搞甚麼鬼。那麼這部電影便沒有了，那麼拍電影是拍甚麼？就是拍故事。但是，我看電影的經驗不是那樣子的，很多時候，我不記起故事說甚麼，但記得一個鏡頭有一張臉、一個表情、一種氣氛、一個情景。有時我碰到一些學電影的人，他們對我說，某電影的鏡頭是怎樣的都背起來了，我稱讚他們那麼厲害，因為我都不記得了。或是某人會說你這個鏡頭的拍攝方法好像誰的電影，我便說不用告訴我，我不知道。其實我的電影怎會像別人的呢？演員都不一樣吧。鏡頭就是這樣子，所以我覺得電影變成了複製品，不停地複製，複製的就是故事。可能最後電影不能開拓你的視野，反而限制你對事情的理解、感受，那些感受通常都不是來自自己，是別人告訴你的，那麼人就會變得越來越遲鈍、愚蠢了。

你不明白我的電影很正常，只是你是否接受而已。為甚麼要創作？就是因為我們不明白及不清楚，對所有事情都有種莫名其妙的態度。我要了解你，才可以跟你做朋友，才可以愛你，與你生活在一起。可是因為我們了解便離婚，我們就分手了，不是了解就更好嗎？沒有呀。可是為甚麼要了解那麼多？在不在一起，喜不喜歡，跟了解有時候不一定能畫上等號。我覺得要數着到底要愛多少人，要了解每一個人才能愛那一個人，有些人覺得不應該這樣子。為甚麼大家都有那麼多問題？因為生活中包括從看電影開始，大家都被教育灌輸到每一樣東西都要清楚，否則沒有安全感，便不接受了。我看很多東西都不了解，但是我很喜歡，我覺得美，所以我做電影時便決定要走這條路線，其實要打開人的另一個可能性，這才比較上有點希望。

黃　如把你的作品擺出來，刺激大家對話，產生不同的觀點及角度，你認為這樣的過程疲累嗎？

蔡　在我的角度來看是很不錯的，我覺得這樣的確改變了一些東西。我拍了二十年電影，數量不多，只有十多部，九部長片，幾部短片，有些電視劇，就是這樣子了。這些東西沒有時間性，沒有地區的問題，只有人的問題。任何一個大城市裏可能一大羣人中有一撮人看到我的電影，之後會很想讓別人看，然後會為我辦影展，或邀請我到他的國家。每次往一個國家，我的態度是不會期待爆滿，可能是人很多或不多，結果每次都有很多人來看。我感到好奇的是，有一撮人會把我的電影帶到那裏，每次都當作是新的東西被展示出來，或許是對電影產生新的語言、新的態度，那些買我的電影的人，從來不是為了要賣錢或賺錢，他們就是喜歡我的電影，希望在自己國家有更多人可以看到。他們渴望在自己的環境有某一種文化上的開化。

我月底會去日本，在接到你的電話前，我剛打電話給日本片商，他是

蔡明亮　對話

13　蔡明亮一九九七年執導作品，全片主題在慾望與壓抑，講述父子同性戀關係。影片獲第四十七屆柏林國際影展銀熊獎。

一位六十多歲的老人家。二零一零年我到日本演講，他約我見面，他曾經為我的兩套電影發行，一部是《河流》13，另一部是《你那邊幾點》。在日本有兩間公司發行我的電影，他是其中之一。這位先生來跟我談，他說他六十五歲了，一天起床突然發現自己年齡也許差不多了，但尚有三件事情還未做，如果他可以完成便沒有遺憾了。三件中的其中一件是與我有關的，他想找我拍一部電影，我問他想拍甚麼。

他希望我拍一套上海老歌的電影，如果我答應，我便可使用他的資源。他在歐洲有很多關係，而且他本身也是拍戲的，他希望用他的資源找到足夠的錢，讓我拍這部電影。他問我是否同意，我一口答應了，反正沒甚麼要做，這三年裏都在思考。後來我返回台灣過了半年，之後便去韓國釜山領獎，在路上遇到也正前往釜山的他，他提醒我不要忘記我們的約定。我覺得他是真的要做了。最近我想到新的意念，便想往日本和他談，拍攝時需要準備些甚麼。

這位日本先生當年買《河流》這套電影時，在日本是沒人買的，他跑出來買了，那是他第一套買我的電影，之後便發行，替我做宣傳。我問他為甚麼敢買《河流》？原來替我發行的片商看了《河流》後，覺得這電影拍得很好，但因為看起來太難不敢買。他之所以有勇氣買下，是因為他想讓日本人看到有這樣的電影。他這一句話令我很感動，很尊敬他。

至於我與觀眾的關係，我只是死性不改，不斷地拍攝，拍同一班演員，拍平常事情的電影，因為你不知道誰人會跑進來。就像剛才提到那位服裝師，我也不知道他怎樣跑進來，為甚麼我會影響他這麼久。我就是會碰到這種人。二零一零年我去了巴西的三個城市辦回顧展，這是很有趣的經驗，因為我的作品不是市場性的東西，但它們其實有另外一種概念的市場性，它們的時間可以拉得很長，走得很遠，可以

長時間與觀眾對話，而且不斷有新觀眾進來。

黃　我覺得有趣的是，你的大本營仍然在台灣，但台灣市場的商業味道跟你的方向不太配合，反而日本及歐洲較迎合你的理想。你永遠都處於這種夾縫之中。

蔡　我在台灣做的還要多，而且不只是電影。本來人就是這樣的，你覺得你帶着電影出外或到國際參展及發行，最後反過來，你會發覺是作品帶着你走到很遠的地方。曾與幾位導演談，我說出一個想法，現在奇怪的現象是，很多亞洲國家和地區如馬來西亞、泰國、韓國、日本、中國及台灣的廣大觀眾，開始看回他們自己拍的電影。每個國家的人都有一段時間不看自己拍的電影，全都跑去看美國電影；而華人就只看香港電影，因為香港大部分電影都像美國的，題材都一樣，商業的、明星的，那些類型都很像。慢慢你看到，台灣人都不看中國大陸的電影，他們也只會選擇性地看美國的電影，但已不再是票房保證。因為中國大陸拍的他們已看了許多，覺得連成龍也不再是票房保證。

太膩了。

台灣人可能二十年來都不看台灣電影，只有少數人看，慢慢突然台灣電影爆出高票房，那些都很本土，而且是特別本土的電影。又如新加坡講Singlish（新加坡式英語）的電影便很賣錢，比美國電影還要賣錢，因為他們覺到很好笑。馬來西亞最近也有兩、三部很賣錢的電影，你說它們的水平很高嗎？也不是，就像看電視一樣，他們就是願意回頭看這樣的東西。我覺得很有意思，很值得研究。他們現在有選擇，因為那些外國的電影已不太能娛樂他們了，所以他們回頭看自己國家的出品，那些是比較有情感的、本地的東西。這就是一個機會，我們想拍很好的作品，但即使觀眾不看，錯過了，對我來說也沒所謂，我早知道全世界該放我的電影的，可以在這時候拍更多更好的電影，但即使觀眾的

蔡明亮　對話

[14] 台灣電影導演，生於一九四七年。一九七三年踏入電影界，喜愛使用長鏡頭、空鏡頭與固定鏡位。代表作包括《悲情城市》、《戲夢人生》等。

地方便會播放，台灣二千多萬民眾該看我的電影，便會來看。我要做的事情是，希望沒有機會看、不想來看或不願意來看的，都非得來看一些。

回頭想，當觀眾要看回之前的電影時，你要讓他們看甚麼？如果你給他看同樣的電影，他們不久便會拋棄你，看上另外一種更有趣、更商業的電影。他們之所以會拋棄你，是因為那些並非文化上的根底，只是人的習慣轉移罷了，是「風水輪流轉」的概念，不是文化上的提升。

我認為更加應該做文化上的提升。電影在當下應該做的是：可以有商業片，更應該有像侯孝賢[14]拍的電影，有個人創作的實驗電影。那些可能不賣座，但要讓人知道有這類電影存在，這樣對觀眾的培養才比較健康。最後我跟那些導演說，希望有一天戲院能分兩種，一種是博物館式的戲院，一種是荷李活式的戲院，如是這樣會很有趣，這個國家的人民也應該會變得比較成熟。

黃

你便是與藝術電影和博物館、美術館掛鈎的那一類嗎？因為有這個空間，所以你近年都拍攝許多非電影院的項目嗎？

蔡

是的。不過無論我怎樣做，大家都覺得我是電影導演，這沒關係。這導演的概念有了改變，導演永遠是以票房論功過，論英雄。我是較特別的一個，有些人拍電影是為賣錢，但我的電影一向都不賣錢，我的情況有點不同。舉例二零一一年初大約在新年前，台灣的《自由時報》寫到我，我的朋友便很生氣，打電話來跟我說報導批評我。因為二零一一年有很多大片、大製作，大家都看好台灣票房，我說這與我有甚麼關係？那報紙的記者寫到，台灣電影終於吐氣揚眉了！經歷了蔡導演六、七年來拍攝的藝術片，終於有新發展了，終於有票房了！

其實有甚麼好生氣呢？那記者也寫得挺有意思，你聽過電影不賣座，蔡導演的片就是很少人看的。

也有人拿出來討論嗎？但我是個例外，不賣座也有人討論。他們其實是用票房來思考，很少人認真想到那套電影帶給台灣怎樣的改變。所以你看，作為導演是很可憐的，要電影賣錢，要麼便很悲慘。我從一開始拍攝便與賣錢沒關係，但外面的人要這樣來看我，我卻沒有以此來看自己。因為我明白到，要麼改變，要麼面對它、接受它。我接受我的電影態度和方式是這樣子，從來沒有想過改變，因為在這情況下我才是自由的。

黃　你怎樣經營你的電影？你曾在威尼斯對我說，自己怎樣上街賣票，在大學演講時賣票。我相信很多國內及香港的年輕人也不知道。我想你再談談，你從二零零一年開始便有了這種配套吧？

蔡　是的，從《你那邊幾點》開始。在台灣或其他國家發行時，我沒有辦法去管，只可以給些意見。我當然希望我的片商能賺錢，電影比較多人看，我最早的一、兩套電影都賣座，後來的我都不覺得了。其實自己很清楚，我最早拍的時候片商都說會賣座的，例如《天邊一朵雲》在台灣很賣座，在法國還可以，大家以為會很賣座，結果又不一定。我覺得很簡單，因為現在的觀眾沒有太大的好奇心，他們反而需要安全感，需要看誰人獲得，王家衛得獎可能會賣座，但我得了還是不會賣座。我的就是沒有，我覺得不需要這元素，明星也是很大的元素。我的就也喜歡王家衛，他的電影有商業元素，或是美麗的服裝、佈景及音樂。基本上我的電影就是沒有這些，觀眾知道沒有，卻仍然跑來看的，就是我的「粉絲」，其他的都沒有多大的好奇心。

我最早拍的四部電影，都是由中央電影公司發行的，那時在發行上我實在是無能為力，幫不了忙，只可以接通告，上電視做媒體訪問。這些宣傳其實沒有用，即使我知道沒有用但也要去做，結果票房也不

好。後來到了《你那邊幾點》，我終於有自己的版權了。那是法國投資拍攝的，那位老闆對我很好，把台灣、馬來西亞等亞洲四個地方的版權送給我，讓我發行，因為他不需要這些地方的發行權，於是我在台灣發行便有決策權了。當時我去找戲院放映，但它們都不願意放，因為之前的票房都不好。後來我跟一間戲院的老闆談，他有一個主要放藝術片的平台，他也有買歐洲藝術片。他很支持我，並給我一個放映廳，及兩星期的放映時間。那個廳一天可以容納六百人，一場是一百人，每天共六場。場地很細小，如六百人滿座也是很不錯的，但我知道沒可能。為甚麼時間訂為兩星期？因為我跟他說不用分賬，我一天給他兩萬元台幣請他租地方給我。當時我每天要給他兩萬元是有壓力的，因為一張票才一百五十元，兩萬元等於要賣出約二百張票。一場來一百人很困難，有時只有兩、三位觀眾，有時甚至沒有人來。

那時候電影市場都很慘淡，國片都很慘，有一套由一間大公司拍攝的電影，我不說是哪一部了，總收入只有八千元台幣。當時我給那位老闆兩萬元，在網上預售門票，發現都沒有人買，但五天後便要上畫了。後來我想到道理很簡單，因為觀眾要娛樂嘛，他們早已決定看哪套電影才去戲院買票。買不到A電影，才買B電影，兩套都買不到便不看了。戲院有六套電影在放，我的是最後選擇，第七套。網上預售就是不動，觀眾也不會在戲院買我的票，於是我決定在街頭上賣票。我打電話給我的演員，問哪些地方人最多，可能比較多人會買票。那時正在辦台北國際書展，那兒人很多，好像是展期最後一天，而且是星期六，我們便去那兒賣票。我們不能進入會場賣，只能在外面賣，我便找來楊貴媚、陳湘琪、小康等來幫忙。很神奇！一個早上兩小時我們便在街頭上賣了三百張票。因為別人好奇，又覺得你很可憐，很快便賣了三百張，即三場了。我很興奮，回公司後再討論可以往哪

15　李康生二零零七年執導作品，故事圍繞三個都市人，透視三人從慾與情的主題，內心空虛及渴望被愛、被了解及幫助的糾結。

裏賣，便開始打電話到各間演戲的學校，有電影課的我們都打。每間學校的反應不同，有些可以到學校賣票，有些學校不容許賣票，我的要求是可以演講但也要賣票，結果上畫那天整天滿座，那兩星期每天應該有八成觀眾，是當時華語片的第一名。兩星期後那戲院老闆再多給我一星期，到了第四個星期我說不行了，最後是賣了二、三百萬台幣。那已經打破了當時華語片的記錄，是台灣片的記錄。

大家都奇怪，這是甚麼電影？怎麼每天都那麼多人來？還有人換不到預售票。後來很多台灣導演都跟隨這種方式來做，仿傚我們去校園賣票。我自己一直用這個方法，已做得很熟，後來到李康生拍《幫幫我愛神》[15] 都是用這種方式賣票。

這個方法有一個好處，因為後來我更確定，我的電影宣傳其實不太有效，只是讓人知道電影要上映了。可是，要直接把票賣出才能確定觀眾會來，所以我對戲院說，我會賣多少預售票，他們肯定有多少收入，我便可以控制上片的時間。因為如果你的電影早上片票房不好，普遍下午便會被拿下來。我便是用賣票來留着我的放映機會，最少有兩星期時間，基本上，我的電影到現在為止沒有很賣錢或很不賣錢的。

除了《天邊一朵雲》賣得非常好，它賣了二、三千萬元。後來有人更破億元，時代不同了。其實這個過程大家都很辛苦，賣票的基礎在哪裏？就是我的電影和其中的概念需要主動與觀眾溝通，賣票的基礎在哪裏？就是要演講。要跟觀眾見面、演講、溝通。我從來不說我的電影是甚麼，他們會問，但我從來沒有認真回答。我講的是觀念，只會說電影是甚麼，談亞洲人看電影的習慣。你們不看我的電影，因為你們習慣其他的電影方式；如果你們的習慣改了，甚麼都可以看，便能接受更多的東西。電影世界不是只有一種，不是只有明星才能感動你，便能令你覺得有趣。我一直有教學的概念，十年下來我拍了六、七部電影，每次上

16
協助分發及推銷電影門票的
人或單位。

17
蔡明亮二零零九年執導作
品，故事講述一位台灣導演
獲邀到法國羅浮宮拍攝聖經
故事的遭遇。此片拍攝手法
抽象，曾獲第四十六屆金馬
獎最佳導演提名。

映都是免費幫台灣人民、大學生、中學生上電影課，只要當中有一部
分人幫忙買票便行，不是每次有三百人便會賣三百張票，也可能只賣
出一百張票，但是一定會賣出。而那些買票的人本來不會看我的電影。
最後，我到哪裏都可以賣票了，例如我在大學演講完後，他們很感動，
我說下課後要到夜市去賣票，問誰跟來幫忙，於是就有二十多人舉手。
他們賣出一張我謝謝他，賣不掉我也謝謝他，一直也有很多老師及學
生幫忙。後來，我每次賣票時在大學都有很多票口16，我便把一百張
票寄給一位學生，或請教授幫助推銷，這是一種很奇怪的方式。

當大家知道蔡明亮的電影要來了，很多人也會主動幫忙賣票，很多咖
啡店會拿下二十張替我賣，因為票價便宜，放在哪裏都有人買，結果
賣了一萬多張。從這個過程看到台灣的社會對電影的態度。大學生及
老師都非常幫忙，他們不一定來自電影學系。後來我到台南認識了很
多小食店老闆，他們一下子便幫我買一百張，因為他們比較有錢，會
把票送給人，或願意把票放在店內推銷。早期大機構的大財主通常都
不賣賬，打電話去說可以做電影包場，他們都很猶豫，說要轉給誰來
處理，後來便沒了事。其實這些公司有福利會，譬如說電子廠有一千
位員工，他們會常常舉辦一些活動，例如去看林懷民的舞蹈。雖然
我跟他們說我的電影得了甚麼獎，但他們也會猶豫，擔心我的電影很
悶，便不了了之。到後來，直到拍攝羅浮宮的《臉》17後，這些人開始
有改變了，特別是文化界和藝術界的人，他們比較願意嘗試長期包場
來看我的電影。電影要拉闊藝術的層面，對大家來說都是吃力的，因
為大家不相信，他們的習慣不是這樣的，看電影只要娛樂，是一種氣
氛。我覺得《臉》這部戲改變了我與觀眾的關係，我沒有在街頭賣這
部電影的票，我賣不下，可能往後會換上另一種方式。

最後一次是替《幫幫我愛神》賣票，那時剛好我母親患上癌症，我帶她

回台灣治療時，她正處於最嚴重的時候。剛好李康生的電影要上映，我走遍全台灣去賣票，賣到了高雄，便乘快車回去探望母親一、兩小時，然後再回去賣。後來我帶她乘飛機回馬來西亞，她便過世了，那時我知道她快不行了，一定要回老家，但我賣票是賣到最後一天的。記得有一次在台北開幕，那天記者招待會是在中正紀念堂前舉行，我們騎着檳榔西施的花車，有些人也開車義務來幫忙。我拿着喇叭站在車頭，一直遊街。剛好正是立法委員選舉，我便跟他喊加油！後來花車走了一半，突然我妹妹來電說母親很不舒服，要送往醫院。剛好我在地鐵口附近，便想着乘地鐵，但三、四次都下錯了站。我已經很混亂了，最後只好乘的士往醫院。經過這次，我對自己說不想再賣票了。《臉》上映的時候，我有想過是否賣票，但這是羅浮宮的，是國家級的，我賣不下。雖然我身上有票，每次見到人都很想拿出來，但最後都壓制自己。幸好《臉》的預售票賣得很好，開始有些之前曾聯絡過的大公司同意來包場，因為這是羅浮宮的典藏。我一直就是走得很辛苦，不是我一個人，而是整個團隊都辛苦。這個過程中其實賣票的錢很少，但那兩個月需要全情投入，換來的是最後大概有一、二萬人來看電影，但那兩個月大約有十五萬人來聽我演講，其間有超過一百場演講，一天可以辦兩至三場。

黃　情況一如美國總統競選時的活動呢。

蔡　有時候我也不知道自己在做甚麼，我有很多事都很有趣，但別人知道我後會很害怕。印象較深刻的例子是到國立交通大學，每次我都不想去那間大學演講，因為來聽的人很少。但那裏有一位馬來西亞姓林的教授，他很喜歡我的電影，也會研究我的電影，也會找禮堂及擔任召集人。最後一次去演講的下午，我到了演講禮堂，並帶了小康去，那兒只有六個人，我便對他們說，我只演講半個小時，

餘下的半個小時請林教授帶我到其他課室敲門。他們都在上課，每位教授看見我都問我為甚麼來這裏？我便說：「教授，對不起，可否給我十分鐘來宣傳，我不會賣票的。」因為我從很遠來到他們的學校，實在不想浪費時間，每次我都是這樣。

《你那邊幾點》裏小康生了病一樣，那是一種病，我的病就是要把票賣出去。其實我隨時都有票在身，有次我與契子到餐廳吃飯，他當時只有六歲，我便說吃完飯不乘車了，我們步行去賣票，一路上賣了十多張。大家都很佩服我，曾經有人對我說，如果我幫你去賣票，別人會覺得我們是詐騙集團；因為他們拿了我的票去賣。於是我說我把印上我臉的紙面具派給你們使用吧！《黑眼圈》我在馬來西亞也會到學校演講及在街頭賣票，但都沒有在台灣做得那麼徹底。馬來西亞還是比較不容易做到。

黃　從《你那邊幾點》開始，你跟大學生及羣眾溝通、拉鋸，直至他們自發幫忙賣票，投入你的電影中。你會否覺得自己正一點點改變他們對電影的價值觀？

蔡　我覺得很多人會受影響，我是直接表達的。我曾經有兩次經驗可以說明。有一次在高雄一間有表演課的職業學校裏發生，當時《你那邊幾點》在高雄首映，高雄市市長謝長廷幫忙買了很多票送給朋友及教育界人士。電影播完後，一位約三十歲的年輕女老師走過來，直接跟我說：「導演，對不起。」我說：「為甚麼？」她說以前聽説過我的電影，但從來不會看。她是位教表演的老師，而且她會叫學生不要看我的電影，因為她看到我在一次訪問中説到，我的電影是沒有表演的，而她不認同。那天她拿了我的票，曾經掙扎來不來看，本想送給朋友，但沒有人來看，於是自己來了。她看完後感到很驚訝，原來我的電影是這樣子的，她決定找回我以前的電影來看。她來道歉是因為她曾教學

生不要看我的電影，往後我再沒遇見那位老師了。你看，大家對我的電影存在這麼多誤會，可能得了獎更加深他們對我的不了解，因為得了獎是外國人來看的，是很藝術、很高深的。

另外有一次，我往關渡一個山上演講，那裏交通不太方便，但也有許多學生去聽。演講後的問答環節中，有一位女學生舉手說，她只想對我說，她是從高雄坐火車來的，在網上看到我會演講便來。其實她會成為我的影迷，是因為看過《天邊一朵雲》，第一次感覺是看不懂的，但她沒有反感。她以為自己會忘記那電影情節，但很奇怪在她生活裏常常想到那電影。她畢業後在城市工作，腦子裏便常跳出我的電影，因為她遇到某些事情，感覺很像我的電影。後來她開始找我的其他電影來看，每次看時都會流淚，但不知道為甚麼。我就說，一個作品可以感覺，但卻不能完全明白我的電影。我做了一個作品可以改變很多人的習慣感受到就好，不需要完全理解它。我覺得，一個作品對很多人的習慣感受到他們是明白的。這種讀者的反應挺多，而且不一定只在台灣，在每一個地方都有這些觀眾。有一天我的咖啡店來了一位日本年輕人，他給我一張字條，上面寫着：「我是演員，是你的影迷，我下機便來你的咖啡店。能遇到你很開心。」我覺得很特別，讓你知道一直有人接受你的電影。我覺得很多人改變了，因為電影與演講可以結合在一起，還有我的行動。如果只是單純放電影，可能不是這種狀態，因為我會行動，會去賣票、演講，人們對很多事情就有了新的看法。

黃　我不明白，你在一九九八年公開表示不再參與金馬獎，為甚麼在二零零三年金馬獎方面會把你的電影作為開幕電影？

蔡　金馬獎是一個概念，我退出金馬獎是一種態度，但我不是反金馬獎。沒有東西是可以反的，我不會反對荷李活，也不會反對商業電影。當然金馬獎與荷李活、奧斯卡不一樣，你可以用另一種觀念看，奧斯卡

是個頒獎典禮，每年都會鼓勵美國本土的電影。我基本上對電影節的觀念很天真，但我知道這種天真，最後會讓我挫敗的。我不應該只說金馬獎，應該說對電影節的失望感是比較大的，因為它是一個機構，都是人在決定、在評審。這跟找誰人當主持是一樣的，作為評審的都是那些人，業界的、評論界的、當演員的、曾獲金馬獎的人等都可以當評審。我從來盡量不當評審，更不會當金馬獎的評審，後來很多人邀請我當評審我都拒絕。我當過幾次評審，便明白是甚麼一回事了。

當有比賽的觀念存在時，它便會產生不同的觀念，每人對電影的觀念也不一樣，有些人對電影比較了解，有些人是商業的，有些人是傳統的，有些人是開放的。我覺得金馬獎反映出一件事，一旦有我的電影就很麻煩，其他的電影好與不好，比較容易找到標準。有一次，香港有位編劇邱剛健[18]擔任了二零零一年金馬獎的評審。那年《你那幾點》有份得獎，我得了個奇怪的獎項——「台灣貢獻獎」[19]，沒有得到甚麼重要的獎項。邱剛健很出力地幫我，他公開指出我的電影很難跟其他電影放在一起討論，因為它走得太快。沒有人聽得懂電影想說甚麼，它走得很遠，而他們又不好意思不給我獎項，所以便給了我這個奇怪的獎項。其實每次參與都沒太大意思，得獎很悶，不得獎也很悶。

一九九八年我退出金馬獎，因為反對我的電影的聲音很明顯，反對成為了主流的觀念，說我的電影牽涉道德問題，票房又不賣座，好像我要拉大家走我的方向。其實我的電影是獨立的、很少的。其他電影都很努力地賺錢，但賺不到錢便覺得是我害的，我的影響怎會那麼大？他們很奇怪，把標靶放在我的前面。最後反對聲音很強烈，我每次都聽見很多，十位評審中只有一、兩種小聲音，顯得無能為力。你會聽到一位美術指導突然說，這電影不能被鼓勵，會害死台灣電影，那是很大的罪名。或者說這電影是「植物」拍的，那個攝影師就像是「植

18
台灣電影導演、編劇。一九四零年出生，曾任邵氏電影公司編劇。八十至九十年代有多部劇本代表作，包括《投奔怒海》、《胭脂扣》等。

19
《你那邊幾點》獲第三十八屆金馬獎「評審團個人特別獎」，乃大會頒給對台灣電影界有貢獻的電影人，蔡明亮戲稱是得了「台灣貢獻獎」。

20 本名路平，小說家、專欄作家。一九五三年出生，以文化和社會評論文章聞名。曾任香港光華新聞文化中心主任。著有《何日君再來》等。

21 著名台灣導演。一九五四年出生。其執導電影曾獲得多個主要國際電影獎項，包括奧斯卡金像獎、英國電影學院獎等。成名作有《臥虎藏龍》等。

217

物」，因為他不會動，結果攝影師都被羞辱了。已經是五部入圍電影角逐「最佳電影」，還會被批評是「植物」拍的，這不是很奇怪嗎？這表示了主持此項目的人怎樣選擇，那十位評審每年都更換，很少重複，你可以想像台灣電影節整個大氣氛是甚麼。他們對電影的觀念只有一種，就是主流，要看得清楚明白，有商業價值。我走的路線是相反的，所以我覺得很辛苦。

當年我被某些評審羞辱，於是便寫信退出，但我沒有說永遠不參加，我只說退出，之後引起很大的風波。從來沒有一位參賽者敢退出金馬獎，我做了一件很轟烈的事情。當時我的退出還影響了兩位評審，包括作家平路[20]及另一位年輕導演也都退出。這是很特殊的情況，因此引起更多人對我反感。有位立法委員到法院控告我，要是告我不是台灣人，我沒有台灣身份證，卻拿台灣國家的錢拍戲，要我退出，要我拿回來，我不理會他。錢是中央電影公司拿的，我只是拍戲。那時大概是我事業的谷底，我變成了罪人，整個電影節大部分人都非常反對我，只有少數人支持我。他們要我滾回馬來西亞，我捨不得離開台灣，不是完全因為電影，而是各種生活習慣等。

後來，我就帶着小康到馬來西亞，帶他去是因為要到馬來西亞拍攝。當時李安[21]在美國的公司給我一百萬美元拍國外的題材，後來發展成幾年後的《黑眼圈》。當時我離開金馬獎之後，到馬來西亞大概過了兩年，後來法國投資拍攝《你那邊幾點》，我便回到台灣拍攝。那電影得了獎，在亞太影展得獎，在台灣金馬獎又得獎。那時台灣對我的態度不一樣了，我的心情也比較溫和，慢慢建立了不同的關係，那電影之後又進了金馬獎。後來一直到了第二次退出就是《黑眼圈》，我說了很重的話。那時《黑眼圈》入圍金馬獎，一位評審對記者說，某些評審認為這種電影不應該被鼓勵，再加上有位作曲的評審對

審特別討厭我的電影，他曾公開說電影是「植物」拍的。我感到沒有意思，這些評審、大氣氛、水平就是這樣子，沒甚麼好比賽的了。我簡單說永遠不會參加金馬獎了，後來到了《臉》這電影我又參加了。為甚麼呢？因為他們的人事改變了，評審倒沒甚麼改變。之後有兩套電影我都不報名參加，但他們每次都來問我。後來他們想把《臉》作開幕電影，我說可以，但卻不參加比賽。於是他們便請主席侯孝賢導演來跟我談，他沒有要求我一定要比賽，我又覺得不好意思，便換了個想法，我不是來比賽，只來參與就好了，雖然不是特別有興趣。我從來不覺得金馬獎不好，它是台灣電影節的一個概念，大家已習慣了當中大部分的概念，不會改變。他們覺得做生意嘛，市場及票房最重要，我反而覺得怎樣教育觀眾才是我比較關注的事情，這是另一種思考。

自《臉》之後，我自己的心情也有改變，不想張揚或要求甚麼，反而讓自己走另一條路，例如做博物館，做其他的創作。我還是導演，還是準備要拍戲，有機會都會拍。我的想法非常簡單，而且變得更簡單，我不再花時間去吵鬧或者煩惱這些事情，或要跟他們配合，這些都不用了。只要觀眾把我拍的電影看成我的作品便足夠了，其他都不重要。電影圈對我來說是不重要的，我也很少和其他導演交往，反而與我交往最多的是跟電影無關的人，他們沒有包袱，也容易被改變。

黃　所以你開設的咖啡店都是一個平台。

蔡　對，開設咖啡店使更多人知道我在做甚麼，知道我的電影是甚麼。最近我跟保養品公司合作，它們每次辦活動都邀請我演講，演講了幾次。那些有錢小姐太太平常是購物、打牌、化妝，她們聽了我的演講後對我說：「導演你說到這樣子，能不能夠讓我們看看電影？」我不會讓她們看我的電影，我給她們看別人的電影，我認為好看的就給她

蔡　　黄

們看，大家來聊聊，來喝咖啡，她們平常不看的電影或沒有機會看的，我都給她們看。這些電影可能在街上的DVD店可以買到。這兩天收到這間公司的傳真，安排了五場電影時間。這是很奇怪的，你可以改變一些事情，當然你不知道可以改變誰，但她們可能因此有了新的經歷。

我記起有一次在香港與你談，我說：「我常認為我相信便會看到。」你當時的回應很特別：「這不是結果論，是過程和參與的重要性。」正是你剛才所說，做的事不是設定了結果才去做，這點我很認同。

那是一個方向。人需要理想，但理想會慢慢被消磨，最後便沒有了。這跟佛教的想法有點相似。有些人一輩子都沒有機會，有些人需要很多過程才有機會，有些人很快得到，各人的悟性不同。我很相信每個人都有理想，否則為甚麼要讀書？讀書的時候是誰的理想？是父母的理想，他們需要你識字、懂做人、有道德意識、做好事，但是慢慢地現實會把這些東西扭曲了。譬如貧窮，有時候不見得窮會把你扭曲，反而是社會的價值觀把你扭曲。社會的價值觀透過很多管道滲進來，我覺得電影是其中一個，電視更厲害。

我做事絕不妥協。有些人說可否拍三部商業片，然後去拍一部藝術片。我會說你永遠拍不到你想要的，去拍商業片吧！不要說謊，如果賺錢快樂便去賺錢，不要說我有理想，才去做不理想的東西，沒有這回事的，因為你永遠都會感到不足夠。我覺得所有東西不能存在中間路線，一便是一。你說要靠近荷李活，沒有靠近不靠近的，是荷李活就是荷李活，沒甚麼不好。你說要遠離荷李活，沒有遠離它，他們在拍電視時每天被人罵，賺了許多錢，但是良心不安，說要拍一點好的節目。一時作好事，一時作壞事，那是甚麼意思？我不明白。

蔡　我的路線很簡單，我在當中得到甚麼呢？想是快樂吧！我自己知道，因為我正在做這些事情，但是我改變了甚麼或做了甚麼，都不太明白，我的收穫是甚麼？其實我不需要。我常常說為甚麼我這麼苦命，賣一張票也要加演講，要加旅程，要開車路演。有時候又覺得，幫我演講的人也很可憐、很辛苦吧，他們為甚麼要幫我？你會發現其實不只你在付出時，旁邊也有人和你一樣，在呼應你。你可以在這裏獲得一點安慰，只有這樣，這個世界才會比較往理想的方向走，否則會很慘。我做甚麼都是以此態度出發，就是這麼簡單，我不會想太多，怎樣賺多些錢及票房賣座，我只需做好這件事情便足夠了，賣座與否，老天給我便給我，老天不給我便不給我。

黃　最後想問你一個問題，你曾提到想拍一套關於唐三藏故事的電影，這想法可以公諸於世嗎？

蔡　可以呀，那不是甚麼秘密，如果周星馳要拍，那當然是不同的，我想的與他們的不同。我現在着手計劃，但是因年齡不小，有很多事情未必辦到，如果不能也沒甚麼可惜，不會感到有遺憾。我拍完了《臉》，往後再拍的是多出來的，是禮物。如果我還有機會拍，唐三藏的故事我很想拍，這也是近幾年才萌生的念頭。我常找有關他的書來看，有一部分特別吸引我，是在沙漠的感覺，其實那是一幕風景。之後，我會與台灣兩廳院的國家劇院合作，他們邀請我創作一部戲，在比較細小的實驗劇場裏，能坐二、三百位觀眾，我很久沒拍舞台劇了，可以作為熱身和實驗，並開始把唐三藏這題目放在這個創作裏，但不是全部概念，只是把小部分放在舞台創作上。加上我的年齡問題，身體沒有力氣，需要慢慢來。

黃　你不用這樣說，我與你年紀相約。

22

蔡明亮一九九四年執導作
品，展現了九十年代台北年
輕都會男女對愛情的渴望與
家庭意義的蕩然無存。獲
第三十一屆金馬獎最佳影片
獎、最佳導演獎。

23

蔡明亮一九九四年編導的舞
台劇。一九九二年他在中影
演員訓練班講課，為了讓演
員們體會演出，於是為「民
心劇場」編導了此劇。

蔡　我五十多歲了，感到很疲倦，最近因為休息多了，感覺好一點。但我覺得工作需要慢一點。其實我同時也在做很多小事情，但此事可能需要多點時間。我與日本公司談都是與這些有關，我想把自己最想做的都放在這些事情上。那是一個過程，首先做舞台劇，然後再把這些元素放到電影裏，我需要這個準備。我的經驗是，好像回到剛開始拍電影的時候。那時拍《愛情萬歲》22之前，我首先是做了一齣舞台劇，名字叫《公寓春光外洩》23，那是《愛情萬歲》的感覺，在一個公寓發生的事情。雖然兩者的方法不一樣，但我需要有些元素並先做一些實驗，才會拍那部電影。

黃　好的，我很想看到你這部新電影。

221

歐陽應霽

二零一一年一月六日
面談
@歐陽應霽工作室／中國
香港

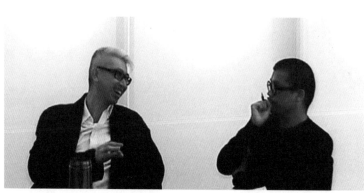

又一山人

歐陽應霽

資深跨媒體創作人。

畢業於香港理工大學設計系，獲平面設計榮譽學士，並以「香港家居概念」為研究論文主題，獲取哲學碩士。

涉足不同創作領域，包括獨立漫畫製作出版及中外漫畫評論推介、藝人形象及舞台美術指導、平面及室內設計策劃、電台電視節目主持監製、建築及家居設計潮流評論、飲食旅行寫作等。

各類作品發表於中港台各大報章雜誌。出版專著近二十本，包括漫畫系列《我的天》、《愛到死》、《我的天使》、《夢想家》、《慢慢快活》。生活寫作系列《一日一日》、《尋常放蕩》、《兩個人住》、《回家真好》、《設計私生活》、《放大義大利》。

近年將寫作研究重點集中於中外飲食文化源流及發展現狀，結合旅遊實地採風，著有《半飽》、《香港味道》系列、《快煮慢食》、《天真本色》、《我不是壞蛋》、《神之水果》。

歷任中港台各大設計比賽評審，主持面向社會公眾、專業人士及大專院校的設計論壇講座，並長期與各大設計品牌合作，策劃專題展覽及推出限量產品。經常於中港台大專院校舉辦演講及工作坊，與學生交流。

除了堅持個人漫畫創作外，也策動中港台資深和新進漫畫創作人聯展，與商界和學界合辦漫畫工作坊，編輯及出版獨立漫畫雜誌刊物，致力推動新一代漫畫創意文化。

黃　談起「下一步是甚麼」，下一步是北京。你今年到過北京多少次？

歐陽　今年到過北京很多次了。北京是我今年的中轉站，但不是目的地。我的「下一步是甚麼」不是在北京，這是肯定的，但我覺得沒有所謂。

黃　我們是出生於香港的國際中國人。

歐陽　我又不需要被看成是國際或非國際，有些東西是不可改變的：是香港人或中國人是沒可能否認；至於是否一個國際人就見仁見智了，要看自己怎樣說。很奇怪的是，在這個年代香港人不需要只是一個香港人，這個身份都可算是一個優勢。我想，遇到甚麼事情時便見招拆招吧。

黃　今年你在北京的項目大多與甚麼有關？

歐陽　其實不說形式，都是內容先行。例如首先是跟飲食有關，之後是跟旅遊有關，因飲食和旅遊都是一件事情；飲食和旅遊背後其實便是生活方式或生活態度的問題；而再有連繫着的形式便是漫畫。認真是談家居的東西，我通常分成三個部分。

黃　我知道你怎樣分。

歐陽　對，與飲食相關的是其中一個部分，你也知道飲食是很大的題目，它會跟很多東西相關，例如旅遊，或一些要討論的嚴肅問題，包括食品衛生、健康。

而食品衛生是個很大的問題，因為當中牽涉社會上很多人的操守或他們做人的態度，所以可以很嚴肅。另外，飲食又會牽涉身體健康及養生等。另一方面是關於小朋友的成長問題，他們味蕾的開發或被啟發，說得嚴重一點，我相信食物跟一個人的成長、處事態度及做人的方向都很有關。所以如果在這方面肯下工夫認真及仔細對待，這些小朋友在將來會比較有創意，也比較知道怎樣面對這個世界。

1

中譯《私情・狂》，二零一零年的意大利電影，導演為Luca Guadagnino。電影描寫米蘭大富之家錯綜交纏的情色關係。

2

歐陽應霽漫畫作品，九十年代出版。

225

黃

因為我相信食物有啟發人的功能，而食物和社會議題也很有關係。說政治、說經濟、說人的感情等，其實都把食物放到一個角色的人生最前頭，在不知不覺間或潛意識裏都跟食物有千絲萬縷的關係。

最近有很多電影或書籍，好像剛剛看了一齣名為 I am Love[1] 的意大利電影，當中很關鍵的一個主題是女主角愛上了一個廚師，而該廚師是她兒子的朋友，這實在是一個女人背叛她家庭的故事，食物在其中是一個誘因。

現今我們都會把食物放到生命一個重要的位置上，可能我越來越對這種東西敏感吧。你試翻閱一張報紙，由頭版至尾版幾十頁中，每日我也可以剪出十種八種與食物有關的新聞。這個題目大到可做幾世也也做不完，所以我便一點一點地正面接觸這個問題。我工作的其中一個主要部分是食物，另外一個部分是漫畫，漫畫做了這麼多年亦沒有停下來，是不同的時間用不同的力，可能說二、三十年前對做這件事很有衝勁。

黃

那《我的天》[2] 是甚麼年代的作品呢？

歐陽

《我的天》是一九八幾年時了，正式出現應是一九九零年，但醞釀期則是十年、八年前慢慢地開始。說起來一九九零年應是二十年前，當時自己很有衝勁地做了很多東西，開始時只是做自己的東西，後期跟一大班同僚創作一些羣體漫畫的活動。又過了一段時間，我比較平靜時就在旁邊觀察，或者換一個身份，可能是做一些策展、一些安排、聯絡搭線等，反而創作不多。漫畫也是一樣，它是食物以外可以跟別人溝通的橋樑，尤其是在現今的年代，我始終相信漫畫有它的作用。我現時把漫畫中的一部分分別出來，跟食物扯上關係，好像我是在做食物卻是以漫畫的形式表達出來。

黃

《我的天》有沒有在內地出版過？

歐陽

《我的天》其實是一本選集，全集是沒有出版過的，他們很想出版，但我說他們只出版我十多二十本的書，其實沒甚麼意義，因為只出版一個人的作品根本不能形成一個生態，我最希望是中國獨立漫畫可以出現一個生態，而它要在中國內地扎根。例如在三、四年前，我和香港三聯書店商談一定要辦香港獨立漫畫，如再不辦這件事便會錯過機會，很可惜。幸運地當時該社的李安女士決定花資源辦獨立漫畫，隨着便辦了《路漫漫》[3]這本大書，在這兩、三年間便出版了二、三十本。這個土產漫畫系列，達到這個數量很驚人，總算是辦了一件事。這件事給中國大陸的出版社很大的衝擊，即是說大家不是不看好，而是不知道怎樣辦獨立漫畫，直到三聯膽粗粗地辦，我們在旁搖旗吶喊，最終的成果讓人看到原來香港獨立漫畫界有這班人，他們的作品放到國際平台上也絕不遜色。結果因為出版了這批作品，現在瑞士、法國獨立漫畫的陣營一看，原來中國大陸也有一班辦獨立漫畫的年輕人，這班辦中國獨立漫畫的年輕人去年在法國獨立漫畫節拿了一個大獎，是由一位台灣人提名的。

黃

這個「他們」是誰？是一個人還是一個團體？

歐陽

「他們」是大陸的一個團體，做了一本同人誌[4]就像電話簿一樣厚。我明天去北京就是為了這件事情，他們現在已出版了第四期。我已把他們看作一家人，尤其從一開始我已覺得辦這樣的事情應該中、港、台一起辦，互相呼應。至今多年過後，發覺我的想法是對的，香港開始開枝散葉，同時刺激到內地一班年輕人，現在就看台灣一班朋友的意見，所以我會繼續和他們一起做，這便是第二個部分。

第三個部分，是做回老本行——就是跟設計和家居有關，這些記錄早前整理出來，便出版了《回家真好》[5]和《兩個人住》[6]這些書。

3
《路漫漫——香港獨立漫畫二十五年》，由智海、歐陽應霽合著。二零零六年由三聯書店出版。書中訪問了香港二十多位獨立漫畫人，包括尊子、利志達、小克等。

4
源自日語，指一輩同好走在一起，所共同創作出版的書籍、刊物，較多是指漫畫或其相關周邊創作。

5 二零零二年由大塊文化出版，走訪港台中多位名人的居家空間，感受他們的住屋哲學與設計理念。

6 二零零三年由三聯書店出版，書中虛擬兩個人相遇相識，最後決定一起生活，二人如何從家徒四壁建構他們的家。

黃　起初做時沒想到是一件甚麼的事情，當然純粹「八卦」到朋友家居開開心心，但做出來整理後，當然有人功能性地把它當作是一本參考天書，每要裝修或搬家也會拿來看看，我也覺得蠻有趣的。

黃　這不用說，拿了你的書後，每個人也說我看過你的家，也莫名其妙說我是去過你家，就是因為這本《回家真好》。

歐陽　我相信在不同的場合，及被我訪問過的朋友都有這個遭遇，所以這本書很有趣，是無心插柳下的作品。它記錄了大約十年前各位朋友居住的環境及狀態。這十年來這本書不斷再版，我覺得也不錯，可以一代一代地傳下去給年輕人參考，他們可知道當時做過甚麼，中、港、台一些有趣人的家居是怎樣的。隨着時間過去，我又開始做現在這個版本，一個十年後的版本，於是我寫了份建議書，合作的單位已在討論和研究當中，今次的焦點會放在八十後及九十後。他們居住的環境有些並不是一個家居，可能是宿舍，可能是共住的「竇」，甚至是一個同居的地方或者是父母家的一個房間。我今年會有很多事情要辦。

黃　現在只是年初吧。

歐陽　我的工作已排到年底了，但這個計劃我一定會做，現在正在做記錄，目標做到八十至一百人，然後盡量分佈在更多城市，不只是一至兩個一線大城市，一線城市比例會較少，我希望去遠些或深入些。

黃　這一定會是個很艱巨的項目。

歐陽　是很艱巨的。今年會有幾個大型項目需要我到處走。我希望在半年內做好這八十至一百個採訪，當然會出版最傳統的平面書籍，之後也一定有電子書籍。有電子版本即是我們做採訪時不單是拍攝，亦會有音像，也肯定會有展覽，這就是對《回家真好》的想法。《兩個

黃　　是屬於一系列的？

歐陽　對，其實建出來的空間真的可以居住，不僅是搭一個佈景，這個我還未想得太仔細，但我有這個想法，這個不急於今年內成事。我要先完成第一部分的功課，可能在年底開始至半年完成這部分。這就是我第三件要做的事情，是延續早前提及的家居、設計和生活有關的項目，這佔用了我的 what's next next next 呢！

黃　　你今年的項目是何時商談得來的？何時有這個想法？

歐陽　去年及前年一直都在想：將來要做甚麼？有些東西越來越清楚及得到落實，越來越接近合適的合作單位，因對方不可能突然出現的，你需要通過無數次，在不同的地方曝光，交上不同的朋友，再經朋友介紹。有時你會身處一個奇怪的場合，甚至有人會問你為甚麼來這裏？我便答：我想這裏應該會有些有趣的人，所以我便來，就是這樣。

我的確遇到一些有趣的人，在一些偏遠地方，你正想找的那個他就剛在這裏。而當他主動開口想跟你合作的時候，往往比起你去敲人家的門更容易成事，我覺得這是緣份。大家認真坐下來商談，也不是一次便成事，來來往往，剛巧今年底便落實了，當中有些商談好並已簽了合約，落實一定要做；有些則是終於互相遇上對方，真的可以開始做。我是這樣慢慢地摸索到今時今日，可能和我合作的人也和我一樣。每個人的路都是兜兜轉轉到了一個轉角位，剛巧你跟這人遇上，好玩的事情便會發生。

人住》的做法，在以前是請兩位朋友做模特兒，在不同的空間內拍攝一個環境。我覺得今次可多走一步，由我親自選購床單及裝修等，可說全是「真人秀」。

黃　下一步會怎樣？一年中不斷逐少的轉變焦點，其實你有沒有計劃？

歐陽　你在不同的階段遇上不同的人，其實我覺得你是個很當代的創作人或文化人，是跟着時代的節拍走。

黃　每個人都是活在當代，都是活在一個當下的狀態，這是你離不開的，你不可以扮演一個當代古人，或扮演未來的太空人，雖說太空人現在上太空都是一件很普通的事，但你不可能扮演將來的人及古代人，其實每個人都是活在當代。

歐陽　我的意思是，知道當代和擠身於這個空間去利用這種文化，曉得生活家居不等於會投入去做，不是每個人都會同步貼身這樣地行，很少有的，你明白我的重點在哪裏。

歐陽　很多設計師不是為現代設計嗎？為解決身邊的朋友、大眾或客戶的問題，這都是當代的事。一個廚師便算是當代，因為他做好了的菜一出來便被人吃了。

黃　這又不同，例如「食」在某個時代來說是健康素食、半飽，這是跟我們當時的意識形態、生活價值觀有關，但你是同步進行，而一些創作人卻沒有同步，做的東西沒有那麼切合時勢。

歐陽　某些人把我們放進一個位置：是創作人或文化人，其實我不喜歡「文化人」這個稱呼。當被人放進這個位置時，這個創作人或文化人原來是同當代社會生活這麼結合的，其實想深一點，人活着就是要活在當代，我們身邊更多的人不是一種意義上說的文化人或創作人。例如說廚師，廚師是跟整個社會完全起伏、節奏最緊貼的其中一類人。你說地產商跟時代不結合嗎？他們更是引領時代，他們站在一個很關鍵的位置。又說，一個國家領導人一定是活在當代，因為他每天的決策（或政黨團體所做的決策）根本會影響到全國甚至全世界的人。

我覺得這樣說大家會認為是理所當然，不過剛巧這些文化人或創作人好像稍具一些習慣或權利，他們做事的空間會多些。事實上，是很縱容我們，好像奉旨會游離一下或有時跳出來以另一身份和角度去宏觀，像一個導演可以拍一個古代的故事，他有能力借古諷今，他好像便有這個空間可以游離一下，其實這已經是被寵壞了。

只是剛巧有人在做某個項目，而剛巧反映或是與生活中的細節有關時，又有人推出來講或看中，「哦，很有趣」。當媒體有反應時便當作一回事。我反而不覺得有甚麼大不了，做任何事情首先自己覺得開心及有興趣，不要站出來便先說社會責任、良心、意義等。我在年輕時可能會多說這些，但現在越來越覺得多說沒用，當你做出成果時，就可以給周遭的人驗證，讓社會大眾認同你，或是讓一些藝評人批評，香港這類人可能較少，但在國內卻有些比較嚴謹的評論人。

黃　　其實，你只是在評論人的眼裏做了些有用的東西，或只是社會公眾覺得你的東西是貼身的、親切的，我則有取捨，有自己的平台，究竟自己做出來的東西，有對象嗎？有多少人明白我或用得着我的東西？或參考得到？大約自己都會知道，所以便繼續做，有了這個原則便較好。

這件同步的事情跟羣眾有直接掛鈎吧？會不會是遊戲的一部分？

歐陽　　我越來越覺得是這樣。例如我設計食譜的目標對象，指的是十多歲至三十多歲這班朋友。因為第一，我不是科班出身，又不是廚藝學院出身，全都是自己摸索出來的，或吃多了，便留意別人的做法，稍有靈感便回來尋找書籍，或問問朋友才有膽嘗試寫食譜，或參考別人的食譜有甚麼可以改善或變化。

我的目標是寫一些可以簡單操作及比較接近原汁原味的食譜，同時

又可為大家帶回某些地方的回憶及想像。然後，通過一道菜，大約半個至一個小時的操作，實踐了一些好看好吃的東西出來，首先感動自己，然後逗身邊的人，這是蠻開心的經歷。

可能你第一、二次失敗了，但不是問題，因你不會放棄，你會繼續嘗試。很多東西你嘗試一、兩次後便會上手。這種經驗你很想和別人分享。有時候我會想到頭痛，這五年、十年要做些甚麼，想得太遠，有時都會發這些白日夢，想得太多便會感到無謂，不如明天我就先做這四道菜，好好地做及記錄好它們，來到這天便很滿足了。

像昨天由早到晚我做了四道菜，有三道都是我第一次做的，可能我是吃了很多次，例如生炒糯米飯，但自己從來未親手做過，究竟是怎樣呢？於是我就用配料自己加這加那，結果做出自己這個版本，出來的賣相沒問題，材料等都可以，但總是硬了少許或油膩了少許，這些未到位的地方自己是知道的，但拍出來的相片看不出來，絕對可以放在書內，看起來感覺很美味。自己到下次有機會再做的時候便應知怎樣改進。這天我便有做四種不同食物的經驗，這些經驗令我這天過得很充實。我是實實在在做到及留下一些東西。

黃

好，一天做四道菜便很滿足了。

我給你講個笑話，剛才形容過你的工作，短期未來的大計及項目，最近我跟中國內地的人共事，談到你當時相關的項目時提起你，你知他們怎樣形容你嗎？我沒有聽過這個尊稱，很好笑，可能你聽過，但我沒有聽過，覺得很震驚。他們說：「歐陽應霽？是生活家吧。」用生活家來形容你也很厲害。

歐陽

這我聽得太多了，這個我從第一天起就想澄清，但因太多人這樣說，我不好意思每次態度也這麼強硬。說得輕鬆點，每個人都是生活家，因為每個人都有自己的生活方式。對我來說，生活方式和生

活態度沒有高尚與低俗之分，因為每個人有他選擇怎樣生活的絕對權利。除他之外沒有人可以評論。

那為甚麼會有「生活家」這個稱呼出現呢？可能是反映了社會問題，是否大家現時沒有方向？是否大家不知道怎樣生活呢？所以需要有人站出來跟你說要怎樣生活？我從來不覺得這樣，即使我從事了許多例如家居、記錄等，我最多覺得自己是一個記錄，是記者也好，作者也好，都是一個寫作的身份。我用這個身份記錄、整理或編輯這些東西，當中一定包含我的態度和我看事物的方法。但我絕對沒膽量站出來教大家怎樣生活，或怎樣才是好的生活。

對於我想要怎樣生活，我有個標準，所以一定會流露感情，一定是寫了出來，例如最好多些空間，不要太密集，最好空氣流通。這些很多人都會說，所以其實我都是說別人懂得的論點，只是沒有人像我這樣傻幹一些不賺錢又浪費時間的事。我做的事其實並不奇怪，不過在一個沒有回報的情況下做了這麼久，卻是稍為奇怪。因此大家便把你當成一件事來來看。

自己也身處媒體裏，很清楚他們都是想找些話題來談論，或許是找一個標籤來稱呼某些人，這樣事情便容易說了。所以，我一有機會都會作出澄清，尤其面對學生和年輕人時，我會談論我對生活家的看法。當人人都是生活家時，這個社會便會很健康；但當很多人都覺得需要別人教他怎樣生活時，便會出問題了。

黃　剛才你提到食和創意掛鈎，食和成長的態度掛鈎。我很想多聽聽你和年輕人關於這方面的事。

歐陽　一方面可以這樣說，年輕人一般是不守規矩，很想打破常規，很有創意的，其實我們理想中的年輕人就是這樣。但偏偏他們又不一定如此，我覺得年輕人有衝勁和反叛，總之你說的他們不會做，你說

東他們會説西。我會問，我說東時他說西，他又會不同到哪裏？總之和我不同，我覺得越有意思，他又可以不同到哪個程度呢？如果他做出來的東西我很欣賞便更好，但當中比較少有突出例子，一有時我便會很感動。所以，我會思考我們上了年紀的人，究竟怎樣可以與他們交往，或許我們的經驗他們不一定會跟從，但這些經驗起碼可經由一個平台告訴他們，他們同意與否、有何反應，及他們將會怎樣做，對我來說比較重要。

談到食物，當你看見年輕人，一天三餐都以快餐解決，但卻較少自己下廚，或是不在意吃的食物對身體有何影響，這些在生活上的大小問題，可歸納為和食物相關。甚至有時我覺得，現在的年輕人沒有責任感，說完了很快便忘記，大家說清楚了又不跟着做，可能是跟他吃的食物有關。他吃的食物會影響他的健康，甚至身體的機能，導致出現這些反應也並非沒可能。

比如你吃某種食物特別多，或偏食，形成你脾氣大，很不耐煩，這都是有根有據的。我覺得這一代人或年輕一代的飲食習慣，對他們的情緒和身體狀態很有影響。他們平時要和其他不同年齡的人合作相處，如兩種人吃不同的食物，這兩種人可否好好相處？如彼此多點吃共同的食物，可否拉近彼此的距離？我覺得當中應存在些關係。

另外，食物和回憶也很有關聯。回憶是一代代傳下去的，有些食譜其實是經社會及生活中某個族羣一直承傳下去，繼而變成我們共通的話題及集體回憶，可以把不同年代的人串連起來。反過來說，這也可加強社會的凝聚力、自信心、共同的語言……我覺得教育局應設立一個有關食物或飲食的科目，不是去談文化，而是有關食物的，甚至在幼稚園就要開始。

黃 剛才你提過一點很有趣，學校需要有一科目，不論是否通識科，是專

歐陽　門講授食物的大議題，我突然想起、衣、食、住、行，除了食之外，其他三方面都很立體，又全面地可以有渠道從教育角度、從知識角度去了解。這三方面較為清晰。

黃　食方面不是沒有，始終有烹飪學校。

歐陽　只單憑食，總不是太全面。

黃　其實居住方面也沒有。社會有些是服務性的，例如有訓練建築師、室內設計師的學校。

歐陽　比較學術性去探討的，都有以學術或專業角度去看空間、看建築、不同文化背景等。

黃　你理解的「行」代表甚麼？

歐陽　地理、文化背景、交通、城市……

黃　不知食是否被當成理所當然的事，大家要食便食……

歐陽　剛才你說的很有趣，學校的事我們是從單線去看的。你談了許多，包括反映社會、創意、年輕人成長與食物的關係、生態、養生等，其實有很多角度，綜合你剛才所說，我覺得尚未發展成完整的一塊。

黃　這便表示尚有空間了。

歐陽　那你快些做吧！

黃　做是可以做，其實不是沒有人做，我覺得每人都做了一些，但就是沒有統籌好整件事，讓每一個專業都能把參與權、發言權及經驗包括在內。

歐陽　我的直覺認為華人社會，香港、中國及其他華人地方，大家對食也有熱情，看現在的傳媒，只要扭開電視，便有大量有關食的節目，關於食的新聞。但大部分只是對食的嚮往，是從享受的角度看。我覺

得剛才討論的範圍，已形成一個契機，可以讓人進入探討的地步。當然過程是艱巨的，道路也很遙遠。我的意思是，大眾已經準備好參與這件事了。

歐陽　說的也是。只是觀察飲食節目，這三數年是多得很厲害，但哪個人用哪種方法去表達，大眾已有共識。大眾比較傾向哪一種方式、哪個人有心做，哪個人有深度，他們接受的程度，其實大家已有了選擇。我覺得這樣的局面比較熱鬧，彼此都是在建立平台，讓大家一步步走遠一點，深入一點。有時在想「下一步怎樣？」其實是不用想了，做到死的一天也做不完，所以現在正進行的便繼續做下去，直到做好為止。

黃　雖然你剛才也說很多創作人需要同步，但我把你同步的緊扣程度看得較為密切，我覺得你總會有親身發生的事，跟你有參與這個關係很有趣，我覺得做得開心之餘，要做得其所。

歐陽　因為大方向已比較清晰，但具體怎樣操作呢？這就是實戰問題，你要實行這事，但你累積下來的東西夠不夠？要再拿甚麼東西，再刺激現有東西以產生更厲害的東西出來？因為你熟悉了一個範圍，往往很容易自我建構出一個安全區。例如我面前這二、三千本書都是和飲食相關的，我累積了十年八載，是否我有了這些東西便可橫行天下？首先，你是否已全部看過？有沒有真的融會貫通？這些我已不敢講，但很多時多買一本書很容易，你買了便覺得自己很威風，但可能這些書反過來卻阻礙我不能再做出一些有趣的東西。前陣子我看一位朋友寫的文章，「安全區」這個字突然從腦袋裏跳出來，我想我們到了這個年紀很容易會滯留在自己的安全區。但我覺得，我得來的東西，因為不能輸，不能丟臉。但我覺得，這樣真的會限制自己更有趣的發展。現在是爭取怎樣跳出自己的安全區。難度是很大

黃　的，首先，你要真正了解自己安全區內讓你感到安全的事物，你要認識、了解及操縱它，甚至達到爐火純青的境界；你同時要放下舊有的東西去接觸一些你不知道的事情。

歐陽　剛才我跟助手提及上星期與朱銘老師談同一個項目（即 What's Next）我，真的是無話可說，七十多歲的老人家二零一零年七月在北京有新的作品，上星期在台北又發表新的作品，兩者完全跟以往的作品無關，真可說是「膽正命平」，令人十分尊敬。他七十多歲了，在不同的階段還可以放低自己以往的東西，行出一步再向前走。所以你剛才的論點都是必須的，但當大家都說是必須時，卻有很多人栽在其上。

黃　可以這樣說，我們今時今日是在「鬥長命」，你做一件事能不能做這麼久？這個是前提，即是堅持不斷地做，在你相信的領域一直做下去。但另外一個說法，是你用甚麼方法來鬥長命？如你只是重複着同一件事時，你不用鬥了，你已經死了很久。你自己不看扁自己，別人也會看扁你。但原來這個人在不同的階段可以創造不同的東西，無論在內容上或形式上也好，都教人驚喜。

最後我問你一個老套的問題。我很少問其他人這樣老套的問題，因為很少人從事你的領域和範圍。我們從事平面設計和廣告等創作專業的，有很多例子可供借鏡，這個羣體亦有很多人，但你那身份、方向、角度，跟你相似的人少之又少，你有否想過有另一個你呢？你接觸年輕人，除了分享以食、漫畫和生活態度看這世界外，你有沒有發現另一個如你這樣的人衍生出來？你有否想過這個問題？

歐陽　有的，不過是拆散了的。我是剛好把三種老套東西放在一起，這是我的選擇，成功與否也說不定，當中亦沒有成功的標準，比如你做到這個水平便及格或滿分了。沒有的，只是個人自己做（DIY），將所有東西硬生生的放在一起（force combination）。但我從不同的人

身上看到，若他抓緊這一點，他肯定會成就一件事。我的觀察力不差，我看這些年輕人的表現，覺得這個人應該行的，當我遇上這類年輕人，我會主動提供資源，在能力範圍內令他們有更多體驗，或令他們於現階段能做到更多東西，有更多曝光率。始終成果也要給別人看到，雖然我們所做的不是為別人而做，但如是優秀的也應該讓別人知道。所以，能讓更多人有機會做到一些他們自覺有趣、好玩又有意義的東西，大家一起分享，便是最開心和健康的狀態。

我於食物方面能接觸到一些愛吃又同時有能力做到整理和編排的年輕人。漫畫創作範圍中當然有更多很精彩的人，特別是在中國大陸。香港也有三數位我覺得真的是幹得不錯的，他們一代比一代出色。家居生活類方面，也有一些很有想法的年輕設計師。剛才提及的種種，他們都需要有更多資源支持，以完成他們的計劃，因此，現在也不斷幫助他們尋找一些有錢有力的人士，為他們提供資源，讓他們的想法能變成具體的應用，不論是一個應用也好，一個組織也好，一個設計也好，一個項目也好，可以快點成事，藉此影響更多人，令更多人知道，而整個社會的氣氛和環境就會因為這些創意的出現變得更活躍，更開心。

對此我是稍為樂觀的，因為所做的並不是全部白費，沒有人知道。只不過是我走前了一兩步，比他們年紀大一點，自己摸索做了一些東西出來。其實我真想有些年輕人可以無情地把我建立的東西推倒，然後做出下一步來，我已做了很多令這件事發生，比如我經常跟某些負責人說：「我不怕做箭靶，最好能把我當作批評攻擊的對象，因為這才會刺激更多討論。」你推倒了一個以往所謂的生活家，可能會出現一個更好的生活家，那就最好了。

韓家英

又一山人

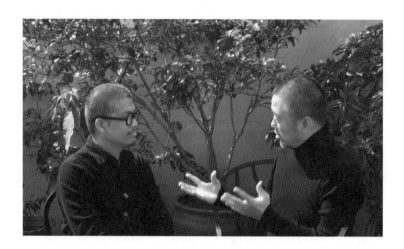

二零一一年一月一日
會面
@韓家英家／中國深圳

韓家英

一九六一年出生於天津。現為韓家英設計公司創辦人、中央美術學院城市設計學院客座教授，亦為深圳第二十六屆世界大學生夏季運動會專家顧問、紐約藝術指導俱樂部（ADC）會員、英國設計與藝術協會（D&AD）會員、國際平面設計聯盟（AGI）會員。

韓氏曾獲「平面設計在中國展」金獎、「香港設計展」金獎、「波蘭國際電腦藝術雙年展」一等獎、「日本富山國際海報三年展」銅獎、「捷克布爾諾國際平面設計雙年展」榮譽獎、「莫斯科國際平面設計雙年展」金蜂大獎、「二零零九亞洲最具影響力設計大獎」金獎等。

其作品入選墨西哥國際海報雙年展、法國肖蒙海報藝術節、日本富山國際海報三年展、赫爾辛基海報雙年展、華沙國際海報雙年展、捷克布爾諾國際平面設計雙年展、東京字體指導俱樂部雙年展、芬蘭國際海報雙年展、英國D&AD年鑒、紐約ADC年鑒、東京TDC年鑒，並藏於法國肖蒙海報博物館、德國海報博物館、丹麥海報博物館、日本DDD畫廊、德國Kunst und Gewerbe Hamburg博物館、香港文化中心及國內美術館和博物館等。

先後擔任香港特許設計師協會九八設計年展、寧波國際海報雙年展、中國創意百科、澳門設計展、亞太城市市長峰會宣傳海報設計邀請賽、香港國際海報三年展等評委及「靳埭強設計獎」終評評委。

黃　你來深圳多久了？

韓　已經超過二十年了。

黃　你的設計生涯是不是在深圳開始？

韓　在嚴格意義上是從深圳開始，但設計生涯早在我一九八六年大學畢業後在大學教書時已開始。

黃　是在哪一間學校？

韓　西北紡織工學院，是教服裝設計專業的。那時國內剛剛有服裝設計，我就在那裏教視覺藝術。其實那時候課餘時也做平面設計。不過，設計對我的真正意義要到了深圳做平面設計後才真正接觸到，就是我們現在用的那種四色印刷的工藝和技術。我們過去都是用手來畫的，我們來了大概三年後，就開始用電腦設計。之前就是做手稿，你肯定也做過吧？

黃　對呀。植字、剪剪貼貼等，要改正就會把它挑出來。

韓　沒錯，然後再去分色、製版。那時候我就覺得，設計與藝術之間也有動手這個過程，還是覺得關係很自然，但現在已改用電腦了。

黃　你在深圳的公司是於一九九三年開始，對嗎？

韓　對，我一九九零年以來一直在萬科[1]，到一九九三年才自己開公司。

黃　你因為要開公司，考慮到商業及效益的緣故，所以採用電腦嗎？

韓　那時候我覺得電腦是一種新的手段，我曾見過國外很多美術設計師，而其中一位女性設計師運用電腦做了一件特別出色的數碼東西。我看起來很羨慕，但又不知怎樣做。買了電腦之後，在測試 Photoshop 功能時，我發覺電腦太好了，我可擁有較好的武器。

黃　一九九三年至今已接近二十年了，相對我們當初是用手來製作，現在

1　中國住宅開發企業。前身為一九八四年成立的深圳現代科教儀器展銷中心。一九八八年涉足住宅行業，業務覆蓋珠三角、長三角、環渤海區的城市。

用電腦可以完全代替嗎？

韓　從年輕人的角度肯定是替代了，因為他們不介意這東西。而我們看到很多設計師，或已經歷這個階段，或跟藝術關係比較密切。我們都有藝術家情結，但是我們從事的是設計，所以動手是很基本的。今天的設計師都不以為然，如要求他做設計前先畫草圖，他覺得沒有此必要，直接在電腦想好去做就行了。他不願意先把這個構思成形，反而希望和電腦互動，在過程中找到設計靈感。現在，我覺得我做每一件事都會先想好才做。

黃　這是很重要的，開始時如果用電腦操作，往往是從視覺方面做。

韓　沒錯，就是一種感覺，沒有概念和創意。我看過很多很好、很時髦的東西，但就是有太重別人的影子。其實跟從國外的意念，吸收後做出來的產品雖說很漂亮，但就是跟某國家的設計師所做過的很相似。這種情況充斥市面，而且大家都好像不介意似的，因為你的產品推出三個月後就自動消失了，所以只要解決問題就成了。我們說中國大陸的設計師，他們的設計要表達原創的概念，或是說他們追求的東西。世界的差異化已經變得非常大，一方面就是很國際化；另一方面這種國際化只是簡單的跟隨別人的做法，你根本沒有創造自己的東西。今天的設計師如果不好好思考這個問題，而簡單把這件事當成很繁榮的狀態，便不好了。

黃　我覺得除了跟上國際潮流及國際視覺語言外，首先中國大部分年輕設計師沒有個人風格、個人情感；第二，他們往往也沒有思考概念。單從表面看，很快得到了效果，但卻沒有深入了解話題及內涵。中國年輕一代是否大部分都是這樣？

韓　回憶我們年輕時，也沒有太刻意深入了解話題及內涵，只像一塊海綿，以很快的速度吸收美好的東西。在看到新東西時反應也很快，馬

241

上拿來就用，就算你內心的意念沒有在其中變得最重要，別人都會為這個設計來幫你實現概念。但大家在享受這過程中，卻往往忘了自己的風格，只是說我設計的東西跟隨潮流，這是個問題。百分之九十的人能跟隨潮流，他們都被認為是社會裏非常有價值的人。但創造潮流則是可遇不可求的。而且大家一直在討論一個問題：就是以西方為中心，還是要擁有自己的風格。把西方優秀的東西拿來用，雖說在當下的中國非常必要，但我們要清醒在拿來用時，不要簡單地拿過來，也不能把它當標準，只需追求達到這個程度便行了。我們從五十年代中時，都已在談論這個問題，中國這麼多年就一直在這方面耽誤了。究竟應是全盤西方，還是要有自己的風格？最後是變成兩極的情況，變成要自己獨立創造一個新東西，卻跟這時代完全不匹配。我一直認為目前中國設計師的基本技能不夠，連做一件事情的基本能力也達不到，這也包括我在內。但大家在這方面都非常不介意作出改善，不介意只是純粹在形式上做得好，卻沒有概念。我覺得現在中國設計有百分之八十都是兩極化的，一種是很差劣的設計，這種就不入流了。還有一班人在做設計時，在技能或表達上已經有一定的駕馭能力，但卻控制不了事情，只是在模仿一種感覺。現在於中國很少對社會有影響力的設計，優秀的設計師大都在做些非常小眾的東西，他們更像藝術家。但身為設計師，會要怎樣發揮作用，便要做更多事來影響更多人。中國擁有才華的設計師會把這兩個情況分開來。

黃　你也是在這個氛圍中成長及工作的，你覺得為何自己可以與這種做法分開？

韓　我其實是很無奈的。今天社會就是大家都粗枝大葉，屬於粗放型發展的狀態，你太焦急也不合適，那就顯得你太過格格不入，但完全放棄

《他山之石》（二零一零）

黃　我們認識十多年了，我覺得你是一個很不同的中國設計師及藝術家。
你的設計公司規模多大，有多少人？

韓　我想除了深圳之外，上海及北京辦公室共有一百多人。

黃　那算是國內設計公司規模最大的吧？

韓　當然是廣告公司大得多，但這麼大的設計公司在國內也不多。

黃　雖然你有百多人的團隊幫你在商業世界跟客戶溝通，但你從來沒有將
自己的責任、方向及影響力放低。我從你設計的文化海報、個人藝術
創作、裝置，以至《他山之石》2 的新派畫作中，留意到你從沒放棄
過。這個平衡對於一個中國視覺創作人來說很難得。有些人不去跟商
業掛鈎，滿有理想地把自己困在自我世界裏；但更多人是在商業世界
洪流中被沖到不知哪裏去了，連自己的身份也沒有了。所以，我很欣
賞也很尊重你能取得這個平衡。很難吧？

韓　也不是太難。很可惜在中國有這種抱負、願意這樣做的人太少了。一
種人是原本有理想及抱負，但看到現在這個社會感覺失望，所以便放
棄了，不跟別人同流合污。這是現代大多數中國具才華的設計師的心
聲，他們就選擇不玩了，覺得別人太過庸俗。結果是設計師都沒有作
為。社會上百分之八、九十都是另外一種人，他們看到現實就順勢而
為，是妥協也好，是把目標賺到錢，不擇手段也不是問題。但設計這
要達到目標確定也好，他們就把設計變成做生意，只
要建立專業性，它不是僅僅在商場上賺到錢就成了，你賺很多錢，最
多只是生活得舒服一點，僅此而已。你根本達不到認可，達不到高和
遠的發展。

黃　你講得很對。當中存在兩方面的平衡，因為在商業世界及企業裏，中

國必須繼續前進，但另一方面，你有很多項目也借助企業的平台來推廣文化藝術；你也策展活動，借助那些項目向前再邁進一步，我覺得這是兩者互相幫助的好機會。

韓　西方或香港在各行各業都發展得比較成熟，你想幹甚麼也可以，反之，中國所有行業都沒有一個嚴格規則。

黃　未成熟也有其好處，香港可能發展得太成熟，很多方面已有一個固定的商業模式。

韓　那就變得沒有活力、沒有存在變數了。大家只是排好隊，如你在後面排隊就慢慢等吧，根本沒有選擇。反而，中國哪兒都不用排隊，誰搶在前面就算誰贏了。

黃　所以像你對設計這樣熱心、又能與商業掛鈎的人，發展的機會應該很多。

韓　對每件事的邏輯一定要清楚，就是自己在幹甚麼，這是很關鍵的。有時設計師若站在藝術家的角度看事物，邏輯便經常會不通。邏輯必須通，否則在社會做事就做得不好了。現在中國的社會，包括你的身份也沒有甚麼固定標準可言，你可以嘗試做策展、搞藝術創作，你甚至可以在商業層面上做，大家都不會介意。尤其設計師是基於兩者之間的身份，我們把任何一方面拋棄都會存在偏頗。所以你一定要清楚自己在做甚麼。雖然這個社會你左右不了，但如我要做，就希望能影響到別人。

比如我要做一支礦泉水瓶的包裝。那包裝的審美，就跟我們做藝術創作，或為畫家設計一本書是完全兩回事。要是用畫家的思維來思考這個創作，你就是瞎的，你根本沒有資格去做這個設計。你如果用單商業的思維去做非常小眾的藝術創作也是不應該的。當然如你能

夠在某一方面做到最突出，也是不錯的，但現在中國整個社會是粗放型的，你很難把一個東西做到最好的那種水平，因為你的能力也做不到。例如做礦泉水包裝時，因為受眾可以是博士、藝術家、政府官員、民工或白領，不同種類的人也有機會喝礦泉水，所以你這種審美就不是一般的那種審美了，而是有非常的重要作用的審美。

因為作為一個普通老百姓，他接觸一件產品時，完全是從功能和需求來考慮的，對於審美則完全是一種潛意識。所以能否潛意識地影響別人，實際上是改變時代非常重要的一種元素。中國每年都有六千萬名農民從農村跑到城市，他們有甚麼的審美轉變過程嗎？每年你剛規劃好的那種狀態，很快便被這些農民打亂了。不過，天天指責他們是沒用的，農民也有權利到城市居住，也希望遇上好東西吧？如腦袋裏頭的審美觀也要參照他們的標準來創作，卻會拖後整個民族的發展，這是沒有責任考慮的思考，其實是一種藉口。

恰恰這種審美的轉變需要一個比較高的水平，才可引領大家往上走。

反而設計師認為這些人的水平就是很低，所以就要考慮這些人的審美品味。大家因此都沒發展，都沒話語權，因為話語權都在普通老百姓、在不懂的人手裏。作為設計師如果沒肩負這個責任，說得嚴重點是會變成時代的罪人，在中國這種情況太多了。我做每一件事時，只要是對人有影響，就盡可能把水平調高一點，這是我多年來的堅持。這就是對社會有直接影響。

例如我設計一個飲料的包裝，過了十年還蠻好看的，還有人去模仿。這種設計非常有價值，但你要怎樣才能把影響增加？一個人是不行的，需要很多人才行。回到剛才的討論，是因為好的、有理想的設計師，都躲在邊緣做非常小眾的事；而那些非常功利，只管商業生意的設計師，卻佔了整體的八九成，他們設計的

韓家英　對話

3 即中央美術學院。一九五零年四月成立，是國家教育部直屬高等美術院校。在中國美術界有重要地位，很多知名藝術家、畫家如徐悲鴻及靳埭強均為校友。

4 包浩斯（Bauhaus）是二、三十年代德國一間現代藝術和建築學校，現已延伸至現代主義的代名詞，其理念銳意探索、改革創新，對現代藝術風格有關鍵影響。

都是糟糕的東西，充斥了整個社會。現在我們走到街上，百分之九十都是難看的東西，好看一點的可能都是模仿的、盜版的。一件產品好看與否，責任是在設計師身上，因為全都是設計師幹出來的。

黃　每年你都會回北京教書，你對接班的下一代有何期望？只是把以上這種態度灌輸給他們嗎？

韓　我在北京有一個工作室，現在我要教的都是中央美院3的學生，他們全都是中國最好的孩子，有理想、有才華，也比較聰明。但他們在那種教育環境下，會有一些影響，所以我會盡我的全力，把他們帶回到正常的路上。中央美院比較怪的地方，是大家都把設計師的理想放在藝術家的理想上，都覺得做設計就是在搞藝術，這個話題我們在八十年代討論，但到今天我們已經解決了，但中國怎麼還未想明白，沒有把設計師的身份界定清楚。所以即使中國怎麼好的學府，教出來的要不就是一些把理想或抱負寄託在藝術上，所以放棄做設計的人，要不就是做跟設計有點離題的東西，但卻做得很有抱負、很有理想，可惜是越走越偏離的人。此外，還有一些在社會上被同化了的人，他們因為力量太弱，別人指揮你怎樣做你就要怎樣做，為了生存他們就要服從。我在跟設計學生上課時，起碼在這方面我會盡我所能，影響他們慢慢建立設計師這個身份，他們將會扮演很重要的角色，在約千年後或許會對社會有一點作用。

黃　你有信心他們將來會有你這種態度吧？

韓　我認為主要還是要堅持。學生出去社會後要看他們的造化。如果能堅持熱誠，這個經驗在中國當下社會是很有需求的。所有機構和企業都很精明，但它們拿不到好的設計，因為大家都是用簡單的做生意角度。設計師的腦袋只是在想企業想要的東西，之後就做一個他們要的東西。這就變成一個怪圈，最後是由一班營銷的人來主導設計和審

黃　美，這是多麼可怕的事！他是借你雙手去做他想做的事。

韓　對呀。這在大陸非常嚴重。

黃　其實香港也一樣。

韓　但香港人在基本審美上也有條底線。在中國真的沒有底線，他們可以設計一個很差的東西出來。像奧運會、世博會的標誌，就是窮了全國之力，也只能做到這個水平。對專業的人來說是失望的，但對這個時代，這個標誌像一個里程碑，它可以讓中國人的審美觀往上提升十至二十年，但可惜現實反而是拉後了。

黃　香港也有這樣事情的發生。例如一個視覺創作項目，做得好不好、有否帶動社會走前一步等，這些東西積累下來，就是整個社會審美的組成部分。我同意設計師有責任成為帶動社會的人。雖然香港普遍早於內地不少城市成為國際都會，但我覺得僅限於比較表面的東西，相對在文化及修養上有時還不如國內。我覺得要帶動社會挑戰很大，需要很多有使命感的人參與，但這種人就是不夠，我很高興你是其中的一份子。

韓　我覺得香港最好的地方是每一位設計師的技能都合格。合格的意思就是做出來的東西基本上是有水準的。但是目前國內在這一點上卻沒有做到，事實上是學校教育的問題。教出來的學生應具備這項基本技能，就是起碼大學本科畢業生，設計出來的東西，品位不能低。即使是工科技校畢業的學生，沒有那些審美、文化、藝術的訓練，他們的設計品位可能較低，但可以慢慢花時間去訓練。我覺得在大學本科的層面上，基本能力缺失這個情況非常嚴重。

再說，目前中國發展這麼快，但各行各業的人都不合格。不過，這麼

5 伊拉克裔英國建築師。一九五零年出生，後定居英國。二零零四年為首位獲得普利茲克建築獎的女建築師，在國際建築界享負盛名。

6 位於西班牙北部，是巴斯克自治區最大的城市，也是比斯開省的首府。著名的古根漢美術館位於此城市。

7 美國知名後現代主義、解構主義猶太裔建築師。一九二九年出生，曾獲普利茲克獎。著名作品包括西班牙畢爾包古根漢美術館。

8 專門展出當代藝術作品的美術館，位於西班牙畢爾包。一九九七年由古根漢基金會創建，位於西班牙畢爾包。主建築由Frank Gehry設計，是解構主義建築代表作。

248

多事情要做，而且又必須做好的時候，便只能做到某個程度。你不能嚴格要求，若是如此就甚麼都做不到了。有次我在國內光顧一間世界上最老牌、最頂級的五星級酒店，跟世界其他地方的五星級酒店，就是有很大的差距。但是沒辦法，你只能接受，給時間讓他們慢慢訓練。

黃　前兩天我終於親眼看到了Zaha Hadid（札哈‧哈迪德）5的廣州歌劇院。

韓　建築物的外表粗糙，對嗎？你只能遠看，走進去看所有的細節線條，沒有一個地方是對的。所以它不能成為偉大的作品。偉大作品只能遠看，怎麼行？中國的東西就是沒有細節。

黃　你覺得再過十年，二十年，情況是否可以改善呢？

韓　最關鍵就是專業的人沒有惦記這件事。大家都在說中國政府的未來，你在當中不能扮演一個操盤的人，你只是一個監督人和裁判。因為政府工程只有外型就行了，裏面是怎樣、有甚麼好的演出跟它沒有關係。

這些政府工程都是由政府主導，政府把預算調整一下很正常，做成大型的建築物也沒有不對，符合了設計師Zaha Hadid的風格。雖然沒用採別的材料，但就是粗枝亂糟。如果廣州有這個由出名設計師設計的建築，應該全世界的人都要來看，但結果令大家都很失望。因為在世界其他地方，比如去Bilbao（畢爾包）6看那個Frank Gehry（法蘭克‧蓋瑞）7設計的古根漢美術館（Guggenheim Museum）8當中有很多細節，那些美感能打動人。

黃　你往後要走的路是怎樣呢？

韓　現在還沒有一個最佳的方案，每件事都在修正中。你很難把一件事理想化，就只能按部就班，依計劃把理想實現。

黃　從你的作品，我覺得你是視覺設計藝術界裏的一個文人，是很有文化修養的人。另外也有一種對人文精神的尊重在其中。這是否你個人的堅持？

韓　我確實惦記着這事，但沒有刻意要怎樣去做。當你發自內心去做一件事的時候，自然會把這件事做好，這是有抱負的設計師一個共同的特點。就我來說，我嚮往做那些不被別人限制的東西。

黃　可以再談談責任心和抱負的問題嗎？

韓　這個時代國內的設計師，跟其他發達國家的設計師在狀態和氛圍上完全不同。要在中國建立一個東西，如沒有理想是很難辦得到的。但現在是聲音太多，目標也變得很亂。在中國建立這個東西的漫長路程中，整個社會的審美觀能否在世界上被人尊重，是特別重要的事，對世界未來的影響也最重要。我覺得設計在當中佔了很重要的地位。你看國家領導人會見外賓和在出席國際會議時的那種氛圍，別人又怎會尊重你？我覺得問題在於設計師的觀念不足。我們談的是大的方面，其實是一個氣氛，具體包括衣服、髮型、眼神、桌子、沙發、談吐、行為、動作等，視覺審美觀在這當中起了非常重要的作用，必須在審美觀方面令別人尊重。

黃　在中國內地有你這種與各方面周旋的創作人能持有這種觀點很難得。香港的西九文化區是藝術文化的大項目。我不斷向媒體的人說，這個項目在十至二十年後的得益者不一定是藝術家、藝術及創作管理的人，也不一定是營商的人，而是全港市民。能將文化、藝術及創作融入生活，並將人文素質及內涵提升，才是對香港最大的得益。

韓　中國改革開放三十年了，受到香港和台灣巨大的影響。香港的觀念、規則和做法，大部分都源自香港。現在深圳和北京都已經很的

港化了。港化代表比較舒服的東西。在某個歷史階段，我很想香港和台灣能把中華民族優秀的東西帶回中國，並造成影響。所以香港西九龍項目的高度和意義，應該再拔高一點，它不應該只站在香港角度來看西九龍該幹甚麼，因為這樣做會變得將將就就：香港幾百萬人口，不需要太多這樣的東西吧？但你若站在亞洲的角度看，現在中國沒有一個地方，即使是上海、北京也沒有香港那樣成熟，能把整個氣氛營造出來。我覺得香港能擔當一個藝術中心的位置。

其實在香港表彰當代藝術是最合適的。在北京有藝術型態的要求，所以當代藝術很難進入這個體系。在上海現在還處於基本水平，大家所有的焦點都放在發展經濟上，不太願意真心花錢做藝術。私人雖有理想去做，但再有理想最多也只能辦一個較好的畫廊，僅此而已，他們根本沒有這種實力。辦藝術如沒有雄心很難做得好。東京就是很好的例子，她在十幾年前就在六本木建立了博物館羣，因而就變成獨樹一幟了。即使她比不上紐約、巴黎、倫敦等城市，但她就是有點不一樣，是有其獨特的代表性，因此別人還得來看她的東西。香港也應該在這一方面去做，建立起一個中心。

黃

香港早前已聘請了幾個人回來負責這個項目，我也跟他們接觸過。四個人當中有三個不是香港人，其中一個有在香港推廣藝術的經驗，另外兩個是由歐洲聘請的專家。我對他們的看法正面，他們沒有包袱，也不只是以香港為出發點，而是希望把藝術帶到世界舞台上。如你所說，這個中心往後可作為深圳、北京，以至全中國的示範，並協助全中國文化藝術創意工業向前邁進。

韓

香港能否再持續對大陸有影響力，並為她起示範作用，關鍵就在文化上。當然中國有五千年本土文化，誰也拼不過，但怎樣和當代國際接軌，目前還沒有找到一個答案。

黃

中國有五千年文化歷史，雖說現時當中仍有很多不恰當的地方，但少數視覺藝術創作人的文化教育背景很強。跟香港或海外華人不同，他們有根生的情操、涵養。反之我們的根是不一樣的，不可以用國際身份、英國殖民地色彩，或是先踏上國際舞台這些因素來代替。我同意你說我們憑藉國際經驗、現代知識或方向，再套用於中國那偉大、深厚的歷史文化背景中，可以創造無限可能。不過，大前提是有更多如你這樣想法的人參與。

韓

是需要很多人，要形成一個很大的實力，而大家的理念及目標也要一致，中國才會有改變。不過，你指望整個社會的人要有你這樣的想法是不可能的，社會永遠比我們這羣人落後，你必須想得更高更遠。中國現在做設計，剛剛開始知道設計是甚麼就開始搞設計的羣眾運動，這根本不是中國要做的事。中國現在要做的應是由精英來負責設計。你搞全民運動，辦甚麼創意世紀，但全民創意都亂了套，根本是個幼稚的想法。從農業社會往城市遷移的人，怎麼可能有創意呢？因此便需要精英把這個東西建立起來。倫敦和東京不同，因為設計師已經非常多，每個設計師做的東西也很好，所以它需要全民參與才可改變社會，但中國現在需要的是一班精英設計師。

黃

但也要其他部分一起配合、支持這些精英，才能把設計帶前走一步。

韓

沒錯。因為如果不去建立的話，就沒有標準了。在中國，設計都沒有標準。為甚麼大家都希望出名，成為明星之類？因為這樣你做事就方便了。一個外行的客戶，你說他怎判斷你做的東西是好是壞？他從個人的審美觀念看就覺得你不好，但在不願意否定你之下，就只能根據人的審美觀及成就，來決定是否信任你。所以我們經常關注成就這方面。比如一個很信任你的領導，雖然其審美觀跟你不一樣，但他信任你，你做甚麼他也接受，但你實際上是做得比別人好的。所以你不

你過去的經歷及成就，

是要影響他，而是要影響別人，別人說你好了，他自然認為這東西好。這一點在中國十分關鍵，如果你沒建立起這個標準，誰還能做創意？

黃　講得很好，你說出我的心底話。其實這不只是中國的問題，在整體視覺創意發展上，香港都面對同樣的問題。

韓　我再說一個根本問題，不是種族歧視，亞洲人的審美觀從古時已和西方有很大的差別。西方人對審美的要求是從骨子裏的，但東方即使是日本，實際上老百姓的審美也很差，但幸好日本會聽取專業意見，看專業標準來做，不會胡來。所以你看日本每個行業、社會、組織，甚至每個設計師，到了一定級別，他說的話你不愛聽也要尊重。但在中國和香港就沒有這種感覺了，我發覺生意結束後都是一樣，因為我們的審美觀在骨子裏大部分仍是農民的角度。農業社會的生活方式，跟貴族和資產階級的生活方式根本不一樣，但我不是要歧視窮人，而是站在設計的角度來看。設計是一種精英的東西，必須用好的事物來影響大家，而不是讓大家自由發展，說你喜歡便行，我們絕對不能以此作為標準，否則只有繼續變壞。你看外國一些優質服裝品牌，它從頭到尾，連襪子也幫你設計好了，你要是不懂搭配，買一套來穿就行了，絕對不會難看的。但中國人要自己來搭配，於是他們雖然花了很多錢，但配得很難看。東方人的審美觀在這方面比較有問題。除了日本，他們在審美方面表現出來的，比我們的水平高很多，這可能因為日本一直是由貴族統治，所以在行為規範、穿着這些規則上，是自上而下有個標準。

黃　可能由於西方的教育系統跟東方不一樣，因此整體的社會氛圍、大家的共識及欣賞能力都存在差異。

韓　比如我們經常說領導不懂在亂說。就算他真是不懂也不能埋怨他，但他一定要聽懂的人的話。即使美國總統奧巴馬也要聽別人意見，來選

擇穿甚麼衣服打甚麼領帶，而不是憑自己的喜好、按今天的情緒來決定，他就成功了。所以一定要由專業的人來為他塑造形象。但我們的領導人卻在指揮精英，要求他們給他設計一件怎樣的衣服給他穿，那就麻煩了。中國古時大家穿衣服都是有規矩的，這個東西是美的，要遵循一種規則或法則來做，不是誰都可以在其中作主。

Yasmin Ahmad

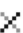 又一山人

二零一一年二月
Yasmin 丈夫 Tan Yew
Leong 代訪她生前好友
@馬來西亞吉隆坡

Yasmin Ahmad（一九五八至二零零九）

於英國完成大學心理學課程後，隨即投身廣告業達二十六年之久。

這些年來，她開始寫劇本及執導多個揚威馬來西亞國內外的廣告，當中包括馬來西亞首次、也是唯一一次獲得的康城電視廣告設計金獅獎。其後，Yasmin 還開始製作長劇電影。她一共創作了六套長劇電影及一套紀錄片，當中六套長劇電影均在世界各地的影展，包括柏林國際電影節、東京國際電影節、三藩市國際電影節、南韓釜山國際電影節等，獲得多項提名及國際獎項。作品包括：

《愛到眼茫茫》（Rabun・二零零二年）

《我愛單眼皮》（Sepet・二零零四年）

《花開總有時》（Gubra・二零零五年）

《Voices At The Bottom Of The Pyramid》（紀錄片・二零零五年）

《木星的初戀》（Mukhsin・二零零六年）

《轉變》（Muallaf・二零零七年）

《戀戀茉莉香》（Talentime・二零零八年）

Yasmin 亦擔任電影評審團成員，包括伊朗曙光旬國際電影節（二零零六年）、希臘鐵撒隆尼卡國際電影節（二零零七年）及第五十八屆柏林國際電影節（Generation 組別）（二零零八年）。

255

256

編輯說明：

Yasmin（雅斯敏）於二零零九年不幸辭世，以下訪問記錄由 Yasmin 丈夫 Tan Yew Leong 於二零一一年代訪 Yasmin 生前三位好友及工作夥伴所拍攝的錄像整體而成。

T Tan Yew Leong [1]

S Ng Choo Seong [2]

E Mohammad Effendy Harjoh [3]

A Ali Mohammad [4]

E 你是怎麼認識雅斯敏的？

S 我是 Seong，李奧貝納廣告公司的美術總監。我是在一九九一個上班日的午飯時間認識雅斯敏的，她問我是否願意和她一起看電影。那是我第一次見到她。

E 你好，我叫 Effendy，我是 Chili Pepper 電影公司[5]的行政監製。我是通過 Chili Pepper 認識雅斯敏的。我還在這行業工作時已久仰雅斯敏的大名了，但我真正了解她是我在 Chili Pepper 工作的時候。她問我是否願意為她的作品做監製。我欣然答應，就從那時開始我真正認識她、了解她及她的工作環境，特別是關於怎樣變得快樂，因為我工作時特別嚴肅。

A 你好，我叫 Ali Mohammad。我在過去十七、八年在李奧貝納廣告公司工作，擔任雅斯敏的創作夥伴。

T 雅斯敏是怎樣及為何開始她的廣告生涯？

S 我好，你是想問：她怎樣開始為馬來西亞國家石油公司創建廣告品牌。我相信你是想問：她怎樣開始為馬來西亞國家石油公司創建廣告品牌。我認為第一，是因為她想要傳達愛；另一個原因，是她想團結馬

1

Tan Yew Leong 是雅斯敏第二任丈夫。他跟隨黃希諾由一名設計師開始入行，後來在電通揚雅廣告公司（Dentsu, Young & Rubicam）任創作總監，負責蜆殼、老虎啤及高露潔等客戶的廣告。其後加入吉隆坡李奧貝納廣告公司，出掌創作部，曾負責馬來西亞國家石油公司的系列廣告。

2

現打理自行創立的精品機構 Paul & Seong。Seong 於吉隆坡李奧貝納廣告公司任職期間，是雅斯敏最喜愛的藝術總監之一。他也曾參演由雅斯敏執導的電影《我愛單眼皮》（Sepet）並擔任主角。他與雅斯敏同樣欣賞俳句、詩歌及英國哲學家艾倫・瓦茲（Alan Watts）的思想。

來西亞人，讓大家能從不同人之中看出差異。

雅斯敏怎樣及為何以馬來西亞國家無膚色界限（United Colors of Malaysia）這個精神作為平台，為馬來西亞國家石油的廣告建立品牌？

馬來西亞國家石油公司是一間國營的石油和天然氣公司。雅斯敏當時覺得，石油公司的品牌對馬來西亞來說很遙遠，就像一位巨人離普通老百姓很遙遠一樣。她想要把距離拉近，使這個品牌更加接近人民。我想她也意識到，這將成為團結馬來西亞人的一條通道。

然後，社交平台提供了很多談論社會問題的機會。當中談論到要對鄰居友好，要善待父母，要尊敬長輩，要感謝和回報那些曾經幫助過你的人。這些都是我們認為可以在這平台交流的東西，因為在這個值得慶祝的節日裏，每個人都會追本溯源。我想這就是箇中原因。

在我們籌備節日慶祝活動之前，按照習俗，馬來西亞國家石油公司要為對承辦廣告感興趣的代理公司做一個簡報會。我們也被邀請參加。我們問他們為甚麼要這樣做，在廣告中要包含甚麼？客戶說這是和馬來西亞合作的慣例，不管是印度齋戒節、中國農曆新年還是聖誕節都是一樣，於是我們就加入了這個項目。但我們不僅是為了為節日加添創意而加入的，我們在想：既然他們每年能花費這麼多來慶祝節日，那麼如果企業本身能從中得益不是更好嗎？這個想法得到了該項目負責人的認同，於是我們要求約見該公司的行政總裁，和他談到，也許我們能利用這個平台，讓人們能在節假日時透過媒體相互溝通交流。我們注意到，每次節日歡聚時，人就是這樣，我們展開了這項計劃。我們都在討論社會的問題，所以何不把它變成一個公開的平台，讓大家參與呢？

3　Effendy 曾為雅斯敏大部分商業廣告及兩部晚期執導的電影《花開總有時》（Gubra）及《戀戀茉莉香》（Talentime）擔任監製，是雅斯敏在馬來西亞最喜愛的監製之一，雅斯敏常稱呼他「兒子」。他現正打理於印尼雅加達成立的電影製作室B52。

4　Aii 是雅斯敏在奧美廣告公司工作時的藝術總監。他倆其後一同轉職吉隆坡李奧貝納廣告公司出任聯席創作總監。Aii 是少數幾位雅斯敏會在工作上尋求意見的人，常被雅斯敏稱為工作上的靈魂夥伴。Aii 現已退休，與兒孫共享天倫樂。

5　馬來西亞電影製作公司，在業內已有超過二十五年製作經驗，主要從事高質素電視節目的製作、建立企業品牌及網頁內容。

我認為雅斯敏創作的馬來西亞國家石油公司這系列廣告時，首先她是會說故事的人，她創造這個平台，不僅讓馬來西亞人，也讓整個世界的人都能實際看到馬來西亞石油公司的廣告，並喜愛她以微妙的方式，通過講故事來傳遞背後的信息。

你認為雅斯敏為甚麼開始製作電影長片？

對我來說，雅斯敏在開始馬來西亞石油公司這個廣告時，已開始拍攝電影。她這些簡短廣告影片比許多馬來西亞的電影都要好。當她開始拍專題電影時，她說都是為了她父母拍的。我覺得她是在延續自己的事業。馬來西亞石油公司的廣告已成為一條團結馬來西亞人的通道，而專題電影則是講述她個人故事的另一個途徑。我記得當她在拍攝《我愛單眼皮》(Sepet)的時候，她說如果你能讓一個馬來西亞人和一個中國人走到一起，不用多，只一個就夠了，那就表示電影成功。

她通過馬來西亞石油公司的廣告，成功促進了社會資訊的交流，這是由於反響出乎意料的震撼。她想到，也許把廣告時間從六十秒延長至九十秒會是個不錯的主意，那何不乾脆延長到約一小時？給予她足夠時間，可能會產生更大的影響。我覺得專題電影容許你站在更廣闊的視角來作深入討論，同時相對於商業廣告，專題電影也能開拓更大的影視價值。此外，在某種程度上，你會因客戶對哪種題材感興趣而受到極大限制。然而，對於專題電影，她可以盡情表達她看待事物和生活的方法。我想這就是她拍專題電影的原因。

如果我沒有猜錯，她當初開始拍電影《愛到眼茫茫》(Rabun)是為了送一份禮物給她的雙親。之前她告訴我她爸爸生病了，她想送他一份禮物，讓他快樂。就這樣她開始拍電影。這是關於她和家庭、她自己、一起快樂地生活的題材，她於是繼續拍下去。

為甚麼雅斯敏的作品的主題資訊都是圍繞「愛」？

我跟雅斯敏一起工作了很長時間。很多時我們會討論一些美好的事物，而「愛」就是人類最好的美德之一。也許我會過於理想化，但只要人們朝着事物美好的方面看，最終會有個好結局。「愛」就是這樣，如果你不論身份、地位去愛每一個人，如果你有這種愛，你就能看到人好的一面，在最後也會有好的結果，相反亦然。那就是為何在本質上她覺得愛是非常重要的，只要你能為自己注入這種價值，並習慣以愛來看待事物，留意其光明的一面，你便能看人美好的一面，你不會去看事物壞的一面，儘管它可能跟你的信念和文化有衝突，最後也只留下美好的一面，而不僅是在我們的作品或客戶的廣告上都這樣做下去。雅斯敏在日常生活中也會以身作則。

因為如果沒有愛，我們甚麼也不是。愛就是一切。愛讓人們包容差異，使人有寬恕之心。

為何以「愛」為主題？首先，愛將你和所有人聯繫在一起，不管你有多艱難，多憤怒，不管你是甚麼人，愛能解決很多問題。而我所以相信這一點，是因為雅斯敏總是不斷提醒我們，要愛上帝，愛父母，一旦你具備這些，有很多事情你就不必再擔心了。你不會出現大困難和問題，愛因此是非常重要的。

是甚麼讓雅斯敏的創作熱情和活力不斷向前發展？

我相信是從她的價值取向而來。她對很多東西都感興趣，不僅是在她擅長的寫作上，她對詩歌、音樂、藝術、繪畫、插圖方面都感興趣。有時候我們並不覺得美的東西，她卻能從中發現美的元素，而這就是雅斯敏美之所在。她可以闡述並讓我們觀察到一些東西，這讓雅斯敏與眾不同，也正是她力量的泉源。即使如攝影這

A T S E

種小事（雖然攝影很簡單，但雅斯敏從沒受過專業訓練，拍攝電影也是），她看待事物和捕捉照片的方式，也許很多攝影界人士都認為毫無技巧可言，但她只是表達她的感受，並且是確實捕捉到了。我們以這種方式了解她的內心所想，而這就是雅斯敏優美的地方。雖然她沒有受過正式訓練，但卻能讓我們看到一些剛開始我們並沒有意識到的東西，結果是令人驚訝的。這就是美，很自發，並不是事先計劃的。

我不太肯定，她總是對工作充滿熱情。她鼓舞了很多人……（T：是否因為她覺得有很多重要訊息要告訴人？）是的，我相信這一點。當你觸及這一課題時，她相信教育，希望把她的所有回饋給其他人，所以她作為他人的榜樣，當她工作時，她很盡力，她希望我們也能像她那樣堅強。在她沒有事情是不可能的，甚麼事都有可能發生。她提醒我們要積極做人，不要消極做人，風雨過後總有陽光。

我認為她對自己做的事很有信心，她重視自己看到的一切，她很想把人們團結起來，希望在人們之間看到愛，她是個樂觀的人。我問過她很多次，她這麼大的動力從何而來？因為她幾乎不睡覺，而且要辦的事情很多。她也曾問我相同的問題。我說它不是來自甚麼，而是來自自己。所以我覺得她對自己做的事情非常有信心，如同相信神。

雅斯敏對馬來西亞有很大的影響力，她留下了甚麼給我們？

她常對我說，一切事物都來自神，我們只需跟着感覺來做，最重要是我們怎樣感覺，並要把它記錄下來，無論是用攝影的方式，用圖片的方式，或是用寫作的方式，只要有好的東西就要記錄下來。

要具備創意，創造新的事物，這基本上是雅斯敏以身作則的實踐。只要觀察雅斯敏如何描繪和看待馬來西亞人，你便可知馬來西亞人是多種族的，當我們需要交流時，我們創造了語言，這就是生活真實的一面。相反，你在電視或電影上看到的，嚴格上用的單單是馬來語，那

並不是我們日常生活中之寫照……

我想她賦予我們道出真相的勇氣、愛和一顆謙卑的心。

她留下了很多價值，正如我剛才提過，她做一切事也是非常鼓舞人心。對於價值，是

她總是談論積極的東西，對要實現的事也是趨之若鶩。

太大了，撫養少年、關注種族問題、把我們團結起來、指導我們、讓

我們明白要盡可能學習更多的東西、相信生命等。（T：你提到了種

族歧視問題，她是反對的吧？）是的，她反對種族歧視，對她來說，

我們都是人，不管你的膚色是甚麼，我們都是一樣的，唯一不同的是

性別。但是，她只相信上帝，上帝是唯一的，所以不管你是甚麼種族，

我們都要相互尊重，彼此相愛，誠實並真誠地相處。

雅斯敏熟悉很多種語言，有時純粹是一種特定語言，有時幾乎只是英

語，因為那就是我們的寫照。雅斯敏美的地方就在於此，她會勇敢嘗

試並把事物記錄下來，不管別人怎麼想，她只是在做她相信的事。

你和雅斯敏是多年的好友，你從她身上有學到甚麼價值觀？

當她叫我「知己」時，我不是非常明白，但當我問她為何這麼稱呼我

時，她說「你好像了解我，並且跟我有相同的感覺，即使我記錄下來

之前，跟你說過你就會明白。」從我的姿態她就會知道我的喜惡。後

來我也開始有相同的感覺，我就知道她為何稱我為「知己」了。雅斯

敏最讓我珍重的看法是：做你自己，誠實面對你的感覺及對事物的看

法，記錄下來，並着手實踐，因為從長遠來看，可能是完全不同的一

件事，但至少你記錄下來了。有時我們試圖自我作出篩選，但她說只

需表達出來，然後將之記錄，即使有人會不同意……

雅斯敏已離開了我們，那「下一步是甚麼？」她的哪些精神會繼續引

領我們？

根據我與雅斯敏工作的經驗，如果是你，會做甚麼……事實是她已經不在了，我們要怎樣繼續下去……首先，需要理解她表達自己和她做事的方式，那是我們需要試着仿效和改善的。我們需要對自己真誠和面對現實。環顧四周，試圖從根本上找出不同的表達方式。她已經做到了，並非透過運用不同的技巧，而是做到更深入的層次，理解人們，你就會有不同的視野，並且將之表達出來。不要對所有事物說「不」，要正確看待事物，機會到處都有。那就是為何我會跟隨她所說的「做一些有關『愛』的事，因為你會在所謂的壞思想中發現好東西」。這就是雅斯敏。她說：「在電視上說這些詞語何錯之有？這是從未有人做過的，但是看到的人也可能會相信的。」這是觸發出新東西的動力，是我們應該去做的。嘗試從真實、與其他人不同的角度看待事物雖很困難，但如果你不試就永遠也學不到。

我當然無法跟雅斯敏相提並論，她對國家的影響力太大了。我只能說，我的確受她很大的影響，但我不能像她把事情做得這麼偉大。她留下給我的，是要帶着愛心去做任何一件事。她教我不要胡思亂想，只要相信上帝、相信自己。所以我會去做，看看事情怎樣發展，看看上帝能帶我到哪裏去。

「甚麼是下一步」……對我來說，是要充滿希望，因為雅斯敏是一個充滿希望的人，她積極樂觀，做任何事都帶着熱情和愛心。我不知道我的影響力能否像她那麼大，因為她對整個國家的影響是如此龐大，但我會延續她的精神，希望有一天我也能有那麼大的影響力。

有一些事我仍一直惦記着，是我要繼續持守下去的。首先，無論我做甚麼，個人的首位是上帝；第二是我的父母。每次雅斯敏高興時她都提醒我說：「我快樂是因為我父母快樂」。這是她跟我強調的兩個重要價值觀。而第三，不要有種族歧視，這是不會發生的。這三個重要

價值觀之外，就是要努力工作。

T

A

S

E

關於她你還有甚麼要補充？

我最懷念雅斯敏的，是她那些千變萬化的創作，她怪異的想法和舉動，那些東西我在任何人身上都發現不到。那是我特別懷念的地方。

我想雅斯敏是萬中無一的，相信在很長的時間內也再找不到像她這樣的人了。

我以往叫她「媽媽」，尊她為母親。她就叫我「兒子」。由最初跟她一起工作，直到現在我也不能忘記她跟我說的一句話，她說：「你知道嗎？孩子，你是我的守護天使！」開始時我並不明白她的意思，直到我問我們一位共同朋友 Catherina 為何雅斯敏會這樣說。我想，雖然我喜歡跟她一起工作，畢竟我才剛剛認識她。但是 Catherina 告訴我：「你很幸運，因為她把你當成守護天使。」亦因此，我才會盡我所能不斷學習。這是我永遠不會忘記的一件事。我會時常記念她。

John Clang

又一山人

二零一一年二月二十八日
電郵
＠美國紐約／中國香港

John Clang

攝影師和視覺藝術家，一九七三年生於新加坡，現居於紐約。

他十七歲入讀新加坡 Lasalle College of the Arts 修讀美術，但半年後輟學，跟從攝影大師 Chua Soo Bin。他二十歲舉行第一個展覽，是與在新加坡極具爭議性的藝術團體「5th Passage Artists」（現已停辦）的聯展。自此以後，他在中國、法國、香港、意大利、馬來西亞、新加坡、美國等地參與了二十多個國際性的個人及團體展覽。他個人作品現永久收藏於新加坡國立美術館，各地的私人收藏家也有收藏他的作品。

他的攝影作品探討平凡的地方、世俗的主題，及日常生活中與人息息相關的微細處，並透露他對時間、空間的幻想，及個人如何讓人的存在與這些層面相互角力。其中《時間》（Time）是一個涉及記錄位置，並以蒙太奇手法表達時間流逝的作品系列。

二零一零年，他成為了首位獲得新加坡藝術界最高榮譽 President's Designer of the Year 的攝影師。

他的作品於同年的 Sovereign Asian Art Prize 為四百件提名作品中最後入圍的三十件作品之一。

John Clang 對話

1 位於美國紐約的電影、影片及攝影製作及後期製作公司，主要為廣告、時裝及獨立電影的客戶服務。

2 英國 Bartle Bogle Hegarty 廣告公司的簡稱。由 John Bartle、Nigel Bogle 及 Sir John Hegarty 於一九八二年創立，曾為不少國際品牌服務，包括奧迪、Levi's、英航等。黃炳培為亞洲總部首位創作總監。

3 即底片是用 6×6 英吋的頁式底片的相機。由於相機底片是方型的，充分利用了鏡頭模糊圓內的正方部分，減弱了長方形畫面邊緣失光的現象。

黃 記得我們是哪一年認識的嗎？

C 一九九六年？或者是九七年。那時我在 Picture Farm 影樓1 工作，就在我去紐約的前夕，所以一定是九七或者九八年

黃 我一九九六年十一月加入 BBH（Bartle Bogle Hegarty）2。我想我們應該在九七年初認識。我記得你還幫我在新加坡挑選 6×6 相機3。我還記得你拍的那張觀音照4 呢。

C 但我當時沒想到你會這麼出色！我還以為那只是你一項興趣。我還記

黃 一定是在九七年七月之前，因為那時我還在北京和香港用哈蘇相機（Hasselblad）為一個關於香港回歸的題材拍攝。

C 對呀⋯⋯那時我才剛剛開始使用噴墨打印。

黃 我也是⋯⋯我那時也想像不到往後的日子，我會花那麼多時間和精力在個人作品上。

C 很高興你這樣做。我為你感到自豪，還常常向人誇口說是我教你使用你的第一台 6×6 相機。

黃 是的。你不僅是我 6×6 中畫幅照相機的技術老師，你還給予我極大鼓勵去創作我個人的東西。更重要的是，在你的帶動下，我對攝影和藝術有了熱情。

C 我認為那是你與生俱來的一部分。你擁有發現事物的敏銳性，是作為一個藝術家擁有的細緻視角。所以經簡單指導後，你就很自然、很迅速地進入狀態。你的作品也很貼切地反映你的個性和條理。從你的作品裏流露出一種規律和節奏。

黃 是的。曾經有一位算命高人告訴我，我是那種較罕見的，感性部分（創造性）和理性部分（規律性）都平衡發達的人。我想我是自知的⋯⋯從

C　這件事我領悟到這一點。我應該感謝上天賜予我的天賦，因此我也必須完全運用天賦以回饋上蒼。

黃　聽起來你很像屬摩羯座。如果摩羯不是你的主星的話，那它或許是你的上升星座。

C　不，我是天蠍座的。你相信一個人的命運是註定的嗎？

黃　當感性部分和理性部分都很發達的時候，便很容易陷入矛盾之中。嗯，我對星座沒甚麼研究，不過我相信紫微斗數——中國的一種星相術，它幫助人了解自己的優勢和弱點。我就花很長時間學這個，我有一個為我解讀的老師，他很不錯。

C　在新加坡還是在紐約的時候？

黃　我每年都會見他，總是為他的精確而驚歎。在新加坡。他是一位台灣人。我認識他差不多八年了。

C　回到我的問題，你認為人生是註定的嗎？

黃　我相信我的人生已經被塑造，它的大概輪廓已經畫好了，整個人生旅程已經在那兒。我要做的就是把那個輪廓的留白填滿，它需要我去為它着色。這是否合邏輯？我相信人生不是簡單的非黑即白，過程裏面有很多盤根錯節的地方。

C　我非常贊同。一個人應該尋找及發揮自身內在的潛能。

黃　說易行難啊！我認識很多人都沒有意識到這一點，只是為活着而活。

C　大概這也是我辦這個展覽的原因——將具有清晰人生價值觀的三十一個創作單元展示出來，以啟迪人，特別是年輕人去思考生命應該怎麼樣。

黃　是的。這樣的項目能給人們反思生命的機會。我們生活在一個高速時

代，一如網絡。沒有人有空去談論自己了。

黃　正是如此，網絡雖然帶給我們很多可能性和方便，但也妨礙人們思考和出外觀察世界。

C　一語中的，它幫助了我們，同時也帶來了危害。所以我總是觀察自己，確定我還在做自己的事，還在上路。我見識過網絡到來前後的世界。幸好我還記得那個甚麼都要用傳真的時代。

黃　怎樣上路？我認為在倫敦海德公園上走走是我人生中最重要及最自在的一件事。

C　聽起來很吸引。不過對我來說，走路更加平凡。我走出我的公寓，決定了向左走還是向右走，然後就繼續這樣向前行⋯⋯是將動起來的意識，變成了一個機械的行為，這有助我維持大腦以進入一個狀態，開始觀察事物及思考。

黃　當我獨個兒走的時候，思維就會專注於當下，看到此刻的世界並思考人生⋯⋯很嚴肅的，大概一年一次吧。

C　我也差不多，但我則是一個星期一次。我盡量注意每件微小的事物，我總是向朋友和學生這樣描述：當我帶着我的相機外出時，我就像電影《阿甘正傳》中的阿甘一樣，一直走下去，不是去尋找要拍的東西，只是一直觀察四周，與之互動，並成為其中的一分子。

黃　你走路的習慣與我平日作紀實攝影很相似。我對「世界」並不太感興趣，我認為了解「自身」更具挑戰性。

C　的確如此⋯⋯不過我走路時還有另一個原則：絕不帶相機或是手機。我希望投入其中，並且一旦發現了某些東西，我希望可以用心去感受，而不是用相機去記錄。我發現作記錄會妨礙我感受這些瞬間。我

《爛尾》（二零零九）5

更願意去看細節、嗅氣味、試着了解我在那個特定時刻的感受。它持續得更為長久，反觀照片似乎固定了觀察這個過程，使你只相信那一瞬間你看到的東西。

黃　非常貼切。正因如此，我鼓勵人們去攝影，而不是把某人訓練成攝影師或是藝術家。它是一種訓練自己觀察的方法，一個習慣，或者說一個起點。

C　但是這個思考過程需要一種信念⋯⋯人們拿起相機就忍不住聚焦那些讓他們感興趣的事物，但他們不知道這很可能是對美和趣味作了預設的理解。

黃　我能理解你的意思。就像我的習作《爛尾》5，雖然它帶我參加超過十五個展覽，獲得大量的好評，人們也因而開始收集這批照片，但是整個過程中對我最重要的事，不是它最終作為一個作品完整地展現在人們面前，而是我在那一瞬間的感受、那一刻的真實社會狀態。

C　說得非常好，那一定是個極其疲憊的過程吧。我也非常喜歡你那個系列。

黃　是的，它對體能要求很高。

C　你是說大像幅攝影機嗎？是觀景式攝影機？

黃　謝謝。那是我人生中迄今為止最困難也最危險的工作。談到你之前提到關於用心和眼觀察而不是用相機的問題，我現在是用 8×10 或 8×20 畫幅相機來拍攝照片，這一過程強化了我對事物本身的關注性。

C　這麼說你是在用菲林拍攝吧？就像 Thomas Struth 6 完成他的《肖像》系列一樣。這變成了一種形式主義的過程。

黃　對的，我現在仍用菲林。我還記得有一次你在紐約給我示範如何拍攝數碼照片。非常感謝。

6 著名德國攝影師。一九五四年出生，主要拍攝細緻城市景觀、亞洲地區樹林、家庭照。他是德國其中一位有最多展覽、作品最多人收藏的藝術攝影師。

269

8
《恐懼離去》（二零零二）
Fear of losing the existence

C　對我來說正好相反。我希望可以借助一切技術發展所提供的媒介。我對歷史中不同年代的作品及其創作過程都很感興趣。我覺得相機本身也是我所處時代的一個反映。所以無論我有多麼熱愛那些古老相機和菲林，我始終要用自己的作品來反映當下的時代，因此我開始使用數碼產品。

黃　非常尊重。對，你現在的作品，常常反映當下：當下的社會，當下的價值觀，當下的自己，能不能詳細闡釋一下？

C　某程度來說，這個「當下」將會在十年之後變成「過去」，因此我覺得現在以創作作品來反映當下的「我自己」是件很有趣的事，然後我再回顧這些時光，審視這些變化。小時候我沒有拍過幾張照片，所以那時我所擁有的每一張照片我都很珍惜，他們時刻激勵我更深入地了解這些年來，時間流逝給我的訊息。那時候我們的父母還很年輕，他們也曾是「我們」；將來我們也會變成「他們」。所以我想試試體驗他們在時間中前行的軌跡，當然也是我們自己前行的軌跡，然後從這個過程重新驗證自己的存在和死亡的真實。這也是我在前面提到「我對『世界』」不感興趣，反而對四周那些我稱為『自身』的人更感興趣的原因。我將四周的人和四周平凡的事物視作我們生存環境的反映。仔細觀察這些人和事會告訴我們，在某一個時間裏藝術是從何而生，這個理念我在你的作品裏也觀察到。

黃　可否問你一個問題：你的作品多是為你自己而作，還是為了觀眾？

C　一直都是為我自己而作的。就像視覺日記一樣，它們不斷地向我提出讓我感興趣的問題，但卻沒有為觀眾提供答案。

黃　我也知道你會這樣回答。不過我特別想從你的口中得到這個答案，以告訴年輕的朋友。

C　我只是認為這個過程非常有趣。用攝影去接觸那些引發你長遠思索的事物和想法，所以被創作出來的作品，自然而然就變成在那特定時刻的自我反照。

黃　關於沒有給觀眾提供答案這一問題，我想談談你這件讓我覺得很有觸動的作品——《過失》(Guilt)[7]。當我閱讀你這件作品時，我回想起對父母一些很類似的感覺（我母親過世已近二十年），並且我還在你的創作陳述中發現一段話，說到父母詢問你何時返回家鄉，你回答說：「我現在不能⋯⋯」

C　那是我一直在做的一個主題，這個大的項目從我在香港拍攝的 Fear of losing the existence《恐懼離去》[8]開始。這個系列由四個部分組成，並且仍在創作當中，直到他們（即作品中的主人翁）離世。Fear of losing the existence、Guilt 及 Being Together《相聚》[9]是較早的三個部分。最新一部分叫 Erasure《擦除》[10]。這些作品反映了我在各個時期的感受，同時使我把自己的生命道路看得更清楚。就像你一樣，我的左腦和右腦的發展水平非常相似，所以我傾向把我的情感理性化。

黃　我非常喜歡這個系列。我想知道你作品裏的那些老人家的反應（如果有的話）。

C　你的意思是？

黃　既然你在談論死亡的話題，我想把我二零零九年的習作《無常》[11]給你看看。

C　你看。

C　我很喜歡你的《凡非凡》[12]系列作品。我記得你當時在紐約跟我提過這個系列，很奇怪的，聽着你講，我似乎感受到那個畫面就跟我現在看到的一樣。這跟你一向的創作理念非常一致。

271

11
《無常》（二零零九）

12
《凡非凡》（二零零九）

John Clang　對話

黃　你年長的父母和岳父母怎麼跟你談這件事？

C　嗯。我媽媽一直都在迴避這個話題，因為她對死亡挺畏懼的，但她又似乎已做好準備，為自己和爸爸都買了安葬的地方。那是她做準備的一種方式。而對於我岳父，這是很切身的話題；他的好朋友都去世了，現在他連找個一起談談天的人都沒有。是的，我了解《無常》，我認為它很有趣，而且對於觀眾來說應該是一種深刻的體驗。我喜歡「棺材」那部分……哈哈哈，你真的在上面坐，在上面睡……似乎也暗喻我們活着最終是為了死去，那不如讓往死亡之路的旅程更加有意義。

黃　不僅年長的人畏懼死亡，年輕人也是。人們害怕死亡，不是因為對死亡世界的不確定和其陰暗面。人們不想從這個世界離開，很多時都是因為他們都不想失去或放棄他們現在所擁有的東西：房子、金錢、漂亮的轎車、家人和朋友……

C　嗯。對我來說剛好相反。我對於生存感到疲憊，但同時又想擁抱生命。

黃　那張沙發棺材是為了引導人們去思考，如果每一天你都坐在自己未來的棺材上，那它總是一個提醒：人應該為了現在好好地生活，讓自己的生命更有意義。

C　真的太棒了！你仍然用這張沙發棺材嗎？我認為這件藝術品真能表達你想表現的意念，人們也會感受得到的。它能讓大家有一個沉思的機會。但問題是，能沉思多久？我們是如此感情用事，很可能會將我們的思緒和理性思維沖到水底、陰暗當中。

黃　所有人包括媒體，都問了我同樣的問題。當然，我有一張沙發棺材在辦公室，一張在家中，因為這個展覽會，我前後做了兩張。如果你有時間的話，請看看創作者自述。那從一開始就是為我自己做的，而不是一件所謂藝術作品。

C 我比較喜歡看中文版本，因為那個似乎更切合你的思維過程。

黃 是的。英文版本是我一個朋友譯的，不好意思。

C 其實英文版本也很好，不過我能夠從你中文的字裏行間感受到更加烈的情感，因為用字的安排謹慎，與你的作品很相似，所以我能感覺到這是你當時腦袋中，認知中最真實的想法。那就是最真實的你，我總是將你的作品和你的中文寫作聯繫在一起，我認為它們是一個整體。

黃 我們繼續談你的作品吧。我仍然記得那天你告訴我將要離開新加坡，然後在紐約安定下來。如果那就是你作為外國人生活在海外的例子，的確會讓你對自己產生很多想法。我是指那個敍述紐約＼冰島，及北京＼香港的作品。

C 很奇怪，我從來都沒有認為自己是個外國人。我喜歡看到自己作為一個陌生人，我存在於這個世界上，而這陌生人是個對其他人非常好奇的人，因為其他人對他來說也是陌生的。所以當我搬到紐約市時，我自己的確變了陌生人，然後才開始對我四周的生活更加清晰及客觀。

黃 我覺得你的作品《陌生人》13 非常有震撼力。

C 我很多作品都展示了這個話題，這也是我自己的寫照。它讓我肯定的是所有觀眾，對於我們如何與周圍的人打交道，產生了許多疑問和複雜的情緒。那是我入住的第一間旅館。它原本是為我自己創作的，但對於世上其他人來說，我感覺到的跟其他人的相差並不遠。那也是我專注於「自身」的原因，至少是我能掌握的話題。

黃 不過兩者還有一點差別，一個誠實的你、真實的你，對於其他人來說是一種激勵，一個靈感，或是一個學習。

C 要承擔這麼大的責任很困難，至少我試着忠於自己，創作出能夠在生活中指導我的作品。我看到自己的作品令自己有所啟發，這聽上去不

黃　怎麼好，但那只因為我能通過這個方式更深入了解自己，這跟有寫日記習慣的人的感覺相似。

C　我也一樣。我創作這個過程發生了，然後我能從過程中、從自己身上體驗和學習。

黃　我認為這是個好方法，因為當我們感覺到甚麼，或想到甚麼的時候，我們不得不繼續在這件事上努力，讓它朝着形成一件攝影作品的方向發展，這個創造過程使問題和質疑存在的時間更長，那麼我們為此思慮的時間也就更長。因此一旦這個圖像成形了，它就會成為永恆。

C　同意，我經常用的詞語是「沉澱」。

黃　那是否意味着「深思」，或是「深刻的默想」？

C　不是，它的意思是讓它慢慢沉到水底然後着陸。

黃　非常有趣，讓它沉底，就像一種情感或者塵土一樣，在今時今日要讓它們真正的沉底是如此難以實現。

C　沒錯，人生旅程就應該這樣。

黃　要安定下來？還是不可預知的起起落落？

C　心理要穩定，平靜並包容、接受不可預知的起起落落。

黃　是的，我就是要實現這個目標。我知道其難度幾乎是不可能的，但是嘗試已經讓我感覺平靜很多。我渴望當年還是小男孩時的感覺，可以昂首挺胸走出考場，自認為已經做到最好了，並享受接下來的假期。作為成年人，我試圖再找回那一刻。

C　你已經找到怎樣學習並且努力讓自己變得更好的方法了。

黃　同意，不過當然也會遇上所有事情都失敗，情感越過一切的時候。生活在一個雄心勃勃且有進取心的城市，我卻沒有太大的野心，所以這

是一種不斷漂浮下來需要被沉澱的情緒。這可能就是我對你的「下一步是甚麼」這個主題非常着迷的原因。

黃　有時我妻子會不斷地問我同一個問題，我從沒給過她一個答案，因為我總是專注於「現在」，而隨着時間流逝，「現在」會演變成未來。

C　就像假期過後，你回來發現你的考試由於失誤導致不及格。我認為只要你知道你曾經真心付出最好，你還是會樂於付出。

黃　我參加過很多類型的考試，有些我知道我的答案正確，有些卻不。

C　對我而言，我了解我做的一切，所以我感覺自在。

黃　記得我妻子在一次大學考試時，她讀錯了參考資料，所以接下來幾個月對她也是煎熬。最後考試結果出來了，她不敢親自去看；我便替她看，結果她得了A級。這在某方面反映了人類的思維方式——對生活的信心。我在這方面一直很強，我想要生存，真正的活下去，因此有時會感覺生活很累，而工作卻使我重拾生活的動力。

C　從觀察你最近十年的作品來看，感覺有許多「當下」的元素，你把它們翻譯成自己和他人的公開對話形式，很明確地寫出了「下一步是甚麼」。好了，我們的對話應該到此結束，你還有甚麼要補充嗎？

黃　最後想補充一點，我發現即使是十年前完成的作品，是那時的「當下」，並已變成了目前的「下一步是甚麼」，但生活還是不斷繼續和存在着，所以它仍然是一個「當下」。我們的思想時刻在變，只是變化太小很難看出差別，基本上我們是不斷在演進的。

Nadav Kander

又一山人

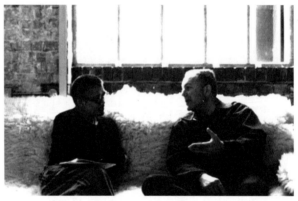

二零一一年三月三日
會面
@ Nadav Kander 工作室 /
英國倫敦

Nadav Kander

攝影師、藝術家、導演。Kander 最為人認識的是其人像及風景作品。他的作品現時在倫敦 National Portrait Gallery、Victoria & Albert 博物館，及多間國際藝廊和博物館展出。一九八六年與妻兒遷居倫敦。他是其中一位最多人尋找的人像攝影師，曾被《時代》週刊及 National Portrait Gallery 聘用。

Kander 自十三歲已接觸攝影。他當時在南非空軍協助於黑房沖印飛機鳥瞰圖。

Kander 最為人熟悉的攝影作品包括《Diver》、《Salt Lake》、《Utah 1997》，以及為美國總統奧巴馬拍攝的《Obama's People》系列。《紐約時報週刊》二零零九年曾為《Obama's People》系列刊登五十二頁全版彩圖。

Kander 的作品集包括《Beauty's Nothing》、《Nadav Kander - Night》、《Yangtze - The Long River》、《Bodies. 6 Women.1 Man》等。其中《Yangtze - The Long River》獲 German Photo Book Awards 金獎。

獎項方面，Kander 於二零零二年獲皇家攝影學會 (Royal Photographic Society)「特倫斯・唐納文」獎。二零零八年獲中國連州國際攝影年展「年度攝影師銀獎」。二零零九年憑《Yangtze - The Long River》獲得 Prix Pictet 'Earth'世界環保攝影獎冠軍。同年，獲第七屆年度露西獎 (Lucie Awards) 選為「年度國際攝影師」。亦獲美國美術總監會 (Art Director's Club)、國際攝影獎 (International Photography Awards)、英國設計與藝術協會 (D&AD)、約翰・寇博基金會 (John Kobal Foundation)、歐洲國際廣告獎 Epica 等頒發獎項。

近年，Nadav 也參與導演電影短片，其中執導的《Evil Instincts》與荷李活一眾夥角合作。

Nadav Kander　對話

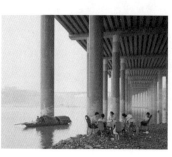

1
《揚子—長江》系列
（二零零六至二零零九）

黃　你去過中國幾次吧？

K　已去過六次了。

K　但你從未去過香港嗎？

黃　未去過，但我十分想來看看，因為香港是個很有趣的地方，而且我相信未來世界的重點會在東方，我對此有強烈的信念。

K　你為何會踏足中國？

黃　你是指我的攝影項目《長江》1（The Yantze）？

K　對。很多人也看過你這個系列作品，它們非常感人又富啟發性，那個項目是如何展開的？

K　記得在二零零六年，我正尋找自己的發展方向。我素來對那些有麻煩事及有大變動發生的國土很有興趣，於是就找上了中國。當然對這個國家的報導及記錄從來不缺，而且她正以驚人及異常的速度，與西方國家的經濟看齊。我就思考，在這種情況下，這個國家一定正經歷忐忑的時刻，而人民必定需要作出調整，必定需要承受改變、轉變的命運。所以我覺得中國是一個理想的目的地，我可以在其中拍攝到一些淒美的照片。那些都是令人不安但於中國隨處可見的畫面，當然這都是很少人會選擇去拍攝的題材。那些照片也令中國人感到困擾。帶我到現場拍攝的人都說：「在這兒有甚麼好拍？」，也許他們不知道我有能力把一般人看來是醜陋的東西拍得有美感。而我的拍攝工作也讓翻譯員及領路的人遇到麻煩，路邊的人都問他們為何不帶我這個外國人去看廟宇，反而要來看這些陋巷？我來中國就是想看看地貌、城區及人民的有趣對照。

黃　那是你第一次手執相機，隨緣去看、去經歷，並以自己的經驗去拍照吧？

2
全球人口約為七十億，而居於長江兩岸人口約為四億，即全球十八人中有一人是長江兩岸居民。

3
英國畫家，一九零九年生於愛爾蘭。作品以粗獷、犀利、具強烈暴力與噩夢般的圖像著稱。

K：那次我在上海美術館辦了一個展覽，我覺得從這裏開始最合時，之後就想到了長江。因為我不想走遍全中國，但又不知應從哪兒開始，長江於是成了我的起步點。長江乃變遷的一個絕佳比喻，你知道在佛教的傳統中，一條河是恆常變化的，河水流過，河流每一秒都有不同，我喜歡恆常轉變這個概念。之後，我讀了一本有關長江的書，我對其中萬舟進江的描述，以及住在長江兩岸事實非常感興趣，因為這表示全球每十八個人就有一個是居於長江兩岸[2]，確令人十分驚訝。不過，在我的攝影集裏，卻很少拍到人民百姓。

黃：你到當地拍攝時，那些居民正在遷離，還是已經全部移居？

K：不是。我想他們不是在遷徙。我並不想拍攝一大羣人的畫面，類似畫面也有很多人拍過。當你把事情對比起來，並展示其中的小部分時，找你其實想表達更深層的意義。所以，我經常留意城市的邊緣地帶，找出那些很突出的事物。我並不是想為中國作記錄，也不是對河流特別有興趣。我並非紀實攝影師，只想透過照片來表達自己，絕非去展示中國的面貌。

黃：在你的展覽中，你的旁白說自己不是一個概念性的攝影師。在類似的項目中，你是否認為自己較像在評論社會？

K：我想不是，因為社會評論是紀實的其中一種目的。我的作品可能剛巧聚焦於一條中國河流，而那些照片又已經沒機會再拍到了，所以它就變成了一份記錄。但我去長江，實在是想拍攝一些迎合自己鍾情的藝術世界的照片，那是透過鏡頭或圖畫去了解一個人的背後。我對英國畫家法蘭西斯·培根（Francis Bacon）[3]很感興趣，因為當他畫畫時，他並不注重在畫布上表達的信息，反而注重營造出來的意境及觀賞者的感受。我也喜愛從這個方向拍攝。我沒有興趣向別人形容長江

279

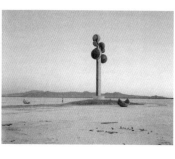

Nadav Kander　對話

的模樣：河水紅彤彤，有綠色堤岸，有很多煤礦⋯⋯這不是我想做的事。我反而想藉着照片去問別人：「你從照片中看得到孤獨的感覺嗎？還是覺得快樂？你有何感受？有何問題？你怎樣從照片中了解自己？你對我有何感覺？」就是這樣，就像一個三角形。當中有長江、景象、人物，或任何在鏡頭前的事物，然後是我自己與鏡頭下的人或事的對話，最後是觀賞作品的人。如果沒有人看我的作品，一切便顯得沒有意義了。所以我覺得當中是一個三角形的關係。

黃　我又看過你另一個系列，名為《上帝的國度》（God's Country）[4]，它與《長江》的表達方式很相似。你是在美國新墨西哥州及洛杉磯拍攝的吧？

K　都是在美國拍攝的，有加州、新墨西哥州、美國西南部，也有些在東岸拍攝。

黃　這個系列亦展示了在偌大及開放環境下的一小撮人羣。你在《長江》的項目中探討了人們缺乏控制權、他們面向未來的想法等。你在看《上帝的國度》時，也很容易引起類似的反應。我不是美國人，所以看時會較為主觀。我覺得那些人物雖然好像活得很舒適，但其實內裏隱含着不確定、孤獨、對前景沒信心的感覺。

K　我認為觀眾的感覺很重要，比我想傳達的信息更重要。

黃　我明白你的意思。另外，你提及你的照片展示的畫面雖然與觀眾有一定距離，但是卻好像是當下發生的事。我完全尊重你不是在評論中國或美國的情況，但你在照片中，融入了個人的聯繫、個人的經驗，並將之轉化為一個藝術的創作。從你的照片我看到你的觀點。你預期觀眾可看到你的觀點，還是只開放讓他們自行觀察？

K　我並不覺得我在作品中傳達了很多觀點，其實都是很內在的感覺吧。

我的人像照之所以跟我的風景照相類似，或《上帝的國度》跟《長江》相類似，是因為它們都是互相配合的，皆展現出我的工作方向，同時有相類似的感受。在我所有的作品中，我嘗試按我的感覺營造出一種心情，同時也會尋找那些讓我一眼看到就能經歷滿足感的環境。而當觀眾看我的作品時，感到興奮的話，這也是他們私人的經驗，如果他們能互相討論就更好了。

我不怕把生活的兩個面向展示給別人看，人類有其美麗、慈愛及有尊嚴的一面，同時也有極為孤獨的一面。黑暗的一面也可以有美感，我覺得沒有問題。當別人看我的照片時，他們會看到一個完整的圓形，不只看到漂亮、性感的身軀，或英俊的樣貌；也會看到當中的陰暗面，看到那些令人感到不舒服、不開心的事物。世事就有兩面，而我也嘗試表現出來。所以我拍的照片有一種隱喻，它們輕輕的指向那些不可避免的事——我們終歸會走向滅亡。我想這會嚇怕很多人。在心理學家佛洛依德（Segmund Freud）、榮格（Carl Jung）的理論中，這稱為黑暗面，是我們對自己殘酷的一面，是我們對人類狀況的不滿，而這些是確實存在的。我想這也是別人喜歡我的作品的原因吧。

黃　我很想知道，你有宗教信仰嗎？

康　我在佛教信仰中找到慰藉。

黃　怪不得，我們只談了二十分鐘左右，你及你所講的都令我感受到你和佛教之間的關係。你有沒有看過有關佛教的書籍？

K　我在退修營時也有看這類書，也參加了一行禪師[5]在法國舉行的聚會。我剛去了在香港舉行的那一場，規模很大，有八千人出席演講，四千人參加退修營。我有幸能為他設計所有的宣傳品。

黃　我十分尊敬一行禪師，雖然不是十分了解他，但卻享

K　是嗎？非常好。我十分尊敬一行禪師，雖然不是十分了解他，但卻享

281

5　釋一行禪師，現代著名佛教禪宗僧侶、詩人、學者及和平主義者。一九二六年生於越南。著有：《佛之心法》、《放下心中的牛》等。

黃　受其中那種氛圍、那種溫柔及慈愛的感覺。

黃　你每年會去幾次？

K　每年都去，已經持續了三、四年了。

黃　你也很投入呢？你是完全的佛教徒嗎？

K　還不是，我不理別人怎樣看。我之所以那麼投入，是因為我的孩子們也從那個氛圍中獲益良多。

黃　你們全家一起參加嗎？

K　我們一起出席，好像是家庭退修營一樣。我覺得退修營能讓我以開放的態度看世上令人不安的事，我亦能以慈悲的觀點待之。

黃　這就是佛教的基本價值。我們每個人也度過人生，但佛教認為人生應是痛苦的。不過我們不是用負面的思維應對，不是去逃避，而應去接受，去面對，甚至擁抱人生，否則你會被困其中。

K　一個人如欠缺這種思想是很難成長的。你接受人生的苦就會成長，我承認是很困難的。我不可說自己已接受，但明白人生讓我能理解自己拍的照片。我不知如果不是為了這個想法，我的照片會有何不同，但這些有關佛教的話題，為我所做的事賦予了一個解釋。我在十五歲起已開始為報紙拍攝新聞照片。我覺得沒有甚麼不同，我只是對它有理解。

黃　我的經歷也差不多。我成為佛教徒已有五、六年了，我無論在日常生活計劃上，或看人的價值上，也帶着慈悲的心，而我也因眾生平等的原因選擇茹素，已十七、八年了。在我少年時，我珍惜人生上美的東西，但當年紀漸大，經歷多了，你知道世界並非只有美的事，而較像是一個圓形的概念。你不清楚自己為何會有這種醒覺，不過最終你發覺自己做事的判斷力提升了。

K

非常同意。不斷學習，了解自己後會以更清晰的方式記下來。透過了解自己及自己的想法，你能更易擊中目標。這就如一種治療。

你與年輕人或學生的關係密切嗎？我就經常在中國及亞洲不同地區及學校擔任客席講師。這些地方發展十分迅速，當中大部分人都想找到一條捷徑，一個有效的方法，所以他們都非常計較成果。但我們剛提及的是只管去做，隨着心意，不要理會結果。

黃

我想人大了會比較理解。我也沒想過二十三歲時可以了解自己，我甚至聽不懂。但現今的年輕人與世界連繫較多。

我個人對概念性的藝術沒多大興趣，因為它與大腦關係太密切了。我們是否覺得大腦太重要了？其實它只是一個搞亂我們內在平衡的器官。概念性的藝術來自思考，是較為西方的觀念，它與自我意識有很大關聯，所以我對此沒有興趣。有時我看別人的作品但從中卻找不到任何創作者的線索，只顯示了他們是如何聰敏，再加上頭腦，就能造味。我認為一個人的感覺與他的身份結合起來，才能造就一件優秀的藝術創作。我想我在談及「氣氛」時意思也差不多。氣氛有多種層次，並不是看見別人創作精巧，前所未有，就認為這是藝術了，自己也要跟着做，這是十分沉悶的。所以只需要了解自己就行了。當你有了認知後，你會更加清楚。我不介

K

意別人做純概念性的藝術，只是自己沒興趣吧。

我也是同一類人。我在二零零一年起開始個人創作，辦許多展覽，出席藝術場合，人人都稱呼我藝術家。但很多時候，我只是作出自我表達。透過攝影、裝置等，我忠於自己，表達自己的感受。我不反對別人把這些稱為藝術品，只是我不承認自己一開始的動機是在創作人把這些稱為藝術品的

黃

藝術品。在現今，尤其是在中國，有很多當代的藝術場景，藝術品的前景無限，它們在拍賣會上和收藏家世界中也是價值連城。一些人因

Nadav Kander 對話

6 中國獨立電影導演。一九七零年出生。一九九七年北京電影學院文學系畢業。一九九五年起開始編導電影。執導作品包括《三峽好人》、《無用》。

K 而開始「製造」藝術品了。我覺得這樣做不對，所以不想跟這個複雜的藝術場景扯上關係，只想繼續默默做我的個人創作，傳達我的信息。

K 我不知道藝術家應有甚麼特質，也覺得很難為藝術下定義。我想這與意圖有關，如果你沒有意圖要做藝術，那就不可能算是藝術品了。我也想到一些沒有意圖做藝術品的藝術家，所以我也有點搞不清楚。

黃 你認識賈樟柯6導演嗎？他也拍過一部關於中國三峽的電影。

K 是拍《三峽好人》（Still Life）的那個導演嗎？

黃 正是。我與賈導演很熟，他早前獲邀為中國一個我很尊敬的畫家劉小東拍攝紀錄片。他於是追蹤劉小東來到長江三峽，為他拍攝。之後他有個念頭：倒不如自己開拍電影，故事就是這樣。我想你也應看看劉小東的畫作。

K 好的，我沒有看過，我很有興趣看呢。

黃 我覺得劉小東是很有內涵的人。從賈導演、劉先生及你身上，我看到了一些同通點，也看到了世界的人文性。劉小東的畫作大部分是描繪普通人的，就如你在照片中拍的人物。他們都是普通、看似沉默的人。

K 我其實很在意創作人與他們的創作是否一致，這是很重要的。我與劉小東見面之前，看過他很多作品，無論是在中國還是海外，我都留意他的畫。每一次看他的畫都覺得很真實、很感人，沒有造作，也表現了中國真實的一面。幾年之後，有機會跟他在深圳參與一個聯展，我終於可以親身跟他會面；當時我非常緊張，因為如果你很喜歡他的作品，你會預期他應是畫如其人，同樣的誠懇、樸實、坦率沒架子、跟他的故事吻合。如果最後出現在我面前的是一個手執雪茄、穿金戴銀的人，那我心中的故事便變得幻滅和一廂情願了……

K 那最後他的為人是否如你預期？

黃

最後，我很幸運，劉小東正如他畫中的人物一樣，所以我就更尊敬他了。這就如我們之前所說，一個人只要隨心而為，表達自己的感覺，最後如果有第三者看到，一個三角形的關係就建立起來了。這是對的，這是藝術家應該做的。

K

有些人看我的作品，會覺得有靈魂在其中，靈魂對他們來說是甚麼呢？可能就是當中的真實性，及真摯的感覺。

但談到我的人像照及風景照，每當我想到其創作過程都覺得有趣。以中國為例，我駕車走了很多路，就是甚麼也看不到，連翻譯員和領路的人叫我看看那道橋我也沒有反應。我於是再多走幾百里路，下車踢開幾塊石子，再走一段路，突然便發現一個方向了，我找到吸引我的東西，我發現當中的潛能。我會立即架起相機，而周圍的環境是高樓大廈，那些圖像出現了，那是有關建築的事，可能僅僅是該地方的組成結構，或地方的大與小，總之是有值得拍下來的東西，就這樣建構了一幅圖畫。

黃

你會否覺得自己像一個詩人？或一個「視覺詩人」？

K

視覺詩人是一個很浪漫的名稱，我是完全全屬於視覺的。我媽媽是個詩人，我每次讀她的詩，我都無法與它聯結上來。但詩中的每一個字對於媽媽卻像美味感受之於廚師一樣。詩詞就是她的視野。她並不屬於視覺的系統，雖然她對我的照片沒有感受，但她每次都會稱讚我的作品。而我對她的詩也沒有感受。雖然我們南轅北轍，但彼此也能在各自的領域中找到樂趣。

回到我說風景照及人像照的共通點上，我有一次為一名英國單車手拍攝人像照，他坐在我面前，我對他的感覺並非我在鏡頭中所得到的感覺，但這次跟拍攝風景照時景物會隨着路程轉變不同，我需要着手改造他，我改變燈光，移動他戴的帽子，作出不同的嘗試，但仍未有任

7
即底片是用 4×5 英吋的頁
式底片的大型觀景相機。這
種相機的底片較大，畫質亦
好，多用於拍攝產品、建築
等。

8
Obama's People 系列
（二零零八至二零零九）

9
即底片是用 8×10 英吋的
頁式底片的大型觀景相機。
相機結構與四乘五的雷同，
由於比較笨重，一般在攝影
棚內使用。

何感覺。當身邊其他人都覺得照片拍得滿意時，我就是覺得仍欠一點點。我繼續嘗試改變燈光，甚至把水潑到其身上，突然間我覺得氣氛好像有了轉變。這樣，拍攝風景照或人像照已經沒有分別了，我覺得過程十分有趣。無論拍攝甚麼，我也需要先留意對象，才可以動手拍，但這跟攝影技巧是沒有關係的。

黃　你是個很專注、很堅持的人。你現在五十歲了，在回看自己多年的攝影旅程，與你的人生連結在一起時，你能否跟它們分割開來？

K　我也不太懂得回答，我從來沒有想過這個問題。我覺得自己極需要別人的認同，而我在攝影方面有表現能力。我花了超過三十年時間鍛煉及修正，才能駕輕就熟地表達自己，熟悉自己的器材，並拍出一些感覺像自己的照片。在這方面，我的作品與人生有着連繫。

黃　你用甚麼類型的相機拍攝《長江》？

K　我是用 4×5 的相機7，拍在菲林底片上。然後我再把底片掃瞄，我覺得這個做法最好。不過，我用數碼相機也沒有問題，我很多人像照都是用數碼相機拍的。

黃　你為美國總統奧巴馬拍的一輯照片8 就是用數碼相機吧。

K　對。但我不喜歡用這種相機拍風景照。我喜歡有動感，用大螢幕來配合風景照。我並不想透過觀景小窗來看景物。我接受用 4×5 相機拍的數碼照片，但它們有時只把照片勉強拉大至 4×5，這是兩碼子事。

黃　我一直以為《長江》是用 8×10 相機9 拍攝的。

K　不是的。以往當我用 8×10 相機拍照時，我會進入黑房沖灑照片。你說你在相機上有個鏡頭，在放大器上有另一個鏡頭；但當用 4×5 相機拍照時，你會把底片直接掃瞄進電腦，你沒有第二個鏡頭了，所以掃瞄到電腦的 4×5 照片，品質可以說與沖灑出來的 8×10 照片大致

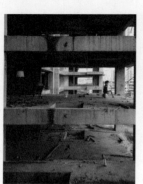

《爛尾》（二零零九）10

相同，就好像二十年前用 8×10 相機拍的照片。但我較喜歡用 4×5 相機。

黃　我跟你不同，我一向用 8×10 相機。這是我的個人習慣，與製作相片質素沒有關係。只是我的方式和過程吧。

K　它們也是很好的。我不是去評論那些發明現代拍攝工藝的偉大美國人，但如沒有他們，我認為德國派的風格也不可能出現。著名攝影師史提芬·邵爾（Stephen Shaw）及艾德華·威斯頓（Edward Weston）等人都是用 8×10 相機拍照的，我想你大概也錯不了多少。

黃　我只是想透過這個過程考驗自己是否能全心全意去拍攝，這對我來說是一種鍛煉，跟拍出來的照片沒有直接關係。這種相機操作上可能較複雜，而且機身笨重，但卻足以證明我對眼前要拍攝的非常重視。我從拍攝中鍛煉自己的為人，不是僅作為稱職的攝影師，我從中也學到不少東西。

K　你認為你透過作品能更了解自己嗎？

黃　對。過去十年我在威尼斯和很多不同的城市參與過很多國際展覽，人們都認為我除了商業創作外，也有很多個人創作供人欣賞。每當談到產量，我都笑着回答說：「也不純粹是產出，也有投入，我比觀看的人有更多得着。」好像《爛尾》10 這個項目，我跑到中國及其他亞洲城市去，發覺這些建築物仍在那兒，有些已二十年了，仍然原封不動。所以有時我會帶演員、街坊看，說不同的視象故事，一些可能是諷刺社會的。

K　你怎樣進入這些建築物？

黃　我需要經過異常複雜的研究及談判過程才能獲准進入這些建築物拍攝。而當中涉及危險，因為你要步上建築物拍攝。當時我親自緊緊捉

《拾下拾下》
11

住老公公、老婆婆的手，步上十層樓，其間沒有任何扶手，也沒有玻璃窗。別人都說很喜歡我的作品，但我認為最重要是我身處現場。我親身觀察了城市的環境，親身接觸居民，並與他們聯繫。我能從環境中學習，也從中了解自己。我同意你所講，你創作的作品令自己有一種「正是這樣」的感覺。

K　你在哪兒拍的？在香港嗎？

黃　在廣州，離香港兩小時火車路程。那是一個噩夢，但僅僅是個開始。

K　我喜歡你把中國所有地方籠罩在濃霧中的做法，那是甚麼？

黃　都是工廠。那些濃霧都是來自城市四周的工廠。

K　原來如此，別人看我的照片，都懷疑我是否用電腦技術把濃霧放在照片上，但我說那些濃霧其實一直都存在。你以直度拍攝照片令我覺得很有趣，你不以橫度拍攝嗎？

黃　這個系列全都是以直度拍攝的，所以我就一直延續下去。最後，我由中國走到亞洲區其他城市，去搜集垃圾。這是我關於垃圾的照片集。11

K　很有意思，那是甚麼來的？

黃　有人把它們丟棄了，其實也代表了一種存在的意義，我想我們有好的材料。最後，我想談談你另一件作品——《我們存在的標誌》(Signs that We Exist)12。我沒有看過真跡，但當我在網上看到它時，便立時會心微笑，就是因為其中表達的存在意義。這是一塊空白的告示板。那時我剛剛為此完成了一個展覽，這是在已從事拍攝五、六年後的事了。我發覺你的作品雖然在要傳達的信息或表達的手法上跟我的不同，但主題、內容，及引起你我興趣的地方都很相似。

K　就來看看我們創作的「垃圾」吧，我覺得很好。

289

黃　謝謝。其實我從中也說了個佛教故事，那是關於設置的事，我把它放在熟悉的環境中，以超現實的方式表達。我很尊重你在作品中表達的那種存在的美感。不論事物是好是壞是美是醜，都有我們可以參與及回應的地方。多年來我對你的作品也珍而重之，我收藏了你一套重要的作品集，讓我思考很多。

K　那就是我想表達的意思了。

黃　作為一個年輕的攝影師，你能為年輕一輩提出一些建議嗎？

K　首要是相信自己有創意。我想很多人都想有創意，但他們當中有部分並不認為自己有此能力，他們只想尋找另一些更聰明的意念，於是整天都在思考，想得太多了。我覺得答案在於感覺。你對事物的感覺，無論是開心、不開心、冷淡、痛苦、興奮等，如你能從這些感覺開始創作，你會發覺自己的作品的風格變得越來越統一。這是我的建議。

另外，我剛才說過，別人如果說：「這是個偉大的項目」或「如我去香港會不錯，我常在中餐館由上而下拍攝放有多碗麵條的餐枱。我不知道，加上一隻染滿鮮血的手，可能會很有型吧」，我只會覺得沉悶。因為這除了是個人的想像外，甚麼也不是。這或許是不太合適的例子，但想出前人沒有做過的創作並不足夠，這只會帶來沉悶。

何見平

又一山人

二零一一年三月一日
電郵
＠德國柏林／中國香港

何見平

一九七三年出生於中國，現居柏林。平面設計師、教授和自由出版人。

曾就讀中國美術學院、柏林藝術大學和柏林自由大學。曾任教柏林藝術大學，現受聘任香港理工大學客座教授、中國美術學院外聘教授和研究生導師。

設計作品曾獲寧波海報展銀獎、紐約ADC銀獎和銅獎、華沙海報雙年展銀獎（兩次）、芬蘭Lahti海報雙年展第一名、香港海報三年展銀獎（兩次）、俄羅斯金蜜蜂獎、紐約TDC優秀獎、墨西哥海報雙年展銀獎和東京TDC等獎項。二零零六年榮獲德國Ruettenscheid年度海報成就獎。個展曾在德國、香港、台灣和馬來西亞等地舉辦。

曾擔任巴黎ESAG設計學院碩士專業考核委員會成員，及德語百佳海報、波蘭Rzeszów國際戲劇海報雙年展、波蘭華沙海報雙年展、德國紅點設計獎、寧波海報雙年展和香港亞洲最有影響力大獎等活動國際評委工作。

現為國際平面設計聯盟（AGI）會員。

何見平　對話

黃：見平，十年啦。還記得第一次見你的時候是十年前的世博，我們一班香港設計好友，靳叔（靳埭強）、Freeman（劉小康）……到Hannover（漢諾威），到Berlin（柏林）探你，到了你的學校，見過你的教授。也到了你家，吃你和女友（現任太太）煮的一頓飯。當時你心裏怎樣迎接未來呢？已決定留下來還是怎樣？

何：嘿，Stanley，真是十年一彈指，你們第一次的來訪還歷歷在目，竟已是十年前的故事了。當時我還是學生，不過心情和現在也差不多，也是興之所至，對將來遠處的，想的不是太多。覺得自己一直能從事喜歡的事情，亦是樂事。再說，哪裏能獨立安排好自己的將來呢？心想事成的事情幾乎只有在文學創作中才有。我當時其實已經想好回中國繼續工作了，但一個偶然的機會，大學有一個招聘教師的啟示，自己給自己壓力，逼迫自己去試一下，沒想到竟滯留至今，可見未來之不可計劃。我想既不能計劃未來，就只要堅持自己的心情，能讓自己從事想要做的事情，堅持下來就偷偷樂了。

黃：那你「想做」和「堅持」的是甚麼，十年來一路走來有改變過嗎（無論方向上或形式上）？

何：我進大學是在一九九一年，當時中國的美術學院還未全部引入西方的現代設計系統。我的設計入門其實是大美術的教育，所以，我一九九六年到德國求學時，對德國具像圖形結合蒙太奇[1]的處理方式就非常容易接受。如Gunter Rambow（岡特·蘭堡）[2]、Holger Matthies（霍爾戈·馬蒂亞斯）[3]和其他如Kassel School（卡塞爾派）[4]的風格，覺得它特別讓我能結合杭州浙江美院[5]時代的美術觀點。所以我能轉為偏愛海報這一設計形式，海報像極在巨大白色畫布上進行自由的創作，是藝術的一種形式，至今我仍偏愛海報，其實也是一種大

1　原為建築學用語，後廣泛應用在電影拍攝和視覺藝術效果上，為組合拼貼的剪輯手法。

2　德國著名平面設計師。一九三八年出生，曾設計約三千張海報，以創作廣告作品為主，主張以視覺語言說話，被稱為「視覺詩人」。

3　德國著名平面設計師。一九四零年出生，成名於六十年代，以創作大量戲劇海報及唱片封套而為世界所注目。

4　即德國卡塞爾藝術學校（School of Art and Design, Kassel）的派系。

5　中國美術學院，位於杭州浙江，前身是國立藝術院，曾培育林風眠、吳冠中等藝術人才。

6 中國法文翻譯家。一九二一年出生，曾留學法國修讀法國文學，並翻譯法國作家瑪格麗特·杜拉斯（Marguerite Duras）的名著《情人》，受到高度評價。

7 著名法國作家及導演。一九一四年出生，曾撰寫四十多部小說及十多部劇本，部分更改編成電影，包括《情人》及《廣島之戀》。

美術觀點的延續。

你說的「想做」和「堅持」對我而言是相應的，不想做就不會堅持去做。我覺得十多年來，雖然科技、公眾影響力，甚至目標的受眾都有不同程度上的轉變，但我「想做」和「堅持」的一直都沒有變。

黃　雖然你身在德國，但你的平面設計帶着濃厚的中國情懷，可否談談你心裏的感受？

何　其實我剛到德國時，我的設計很受攝影蒙太奇風格影響。我在前面談到岡特·蘭堡和霍爾戈·馬蒂亞斯等人對我的影響極大。我專門投入霍爾戈·馬蒂亞斯教授門下，學習他的海報美學。當時我創作了諸如 Clon 系列、Leitkultur、Ammesty International 等海報，都跟現在的風格有明顯不同。

回到你的問題，這些作品是很不中國化的。但過了一段時間後，我覺得這分為「臨摹」和「創作」兩個概念。我覺得自己的創作不應該是「小霍爾戈·馬蒂亞斯」的模式，而應該是一種自我流露的模式。這個時期，王道乾6的翻譯文字，帶給我很大的感觸，他的作品，如杜拉斯（Marguerite Duras）7的名著《情人》，文字中能讀到中文的韻律和滄桑，停頓和氣味，這樣的文字有了自己的生命，從原著的法文進入中文的語境，設計圖形語言也應該如此吧！我由此感悟，開始嘗試一些自己語言的塑造。我總提醒自己「自然流露」和「平靜抒懷」。當然，以上談的主要還是海報創作（更多是專題海報創作）中的一些感受。

黃　一路下來，你的設計項目由歐洲回到中國。聽你在論壇中介紹了一個杭州的文化規劃項目，這是你的安排和計劃嗎？

何　跟任何一門藝術一樣，在全球化的時代，信息的傳遞中，地理遠近、

語言、文化的迥異等因素都把原來的阻礙減縮。設計作為溝通的首要點，這種藝術形式更加需要有多文化、跨領域的特徵。這種時代，設計項目要求本身已經具備國際化的特徵。我亦感受到現在的設計項目，客戶期待設計師提供的不僅是平面設計，許多時候是更立體化的需求，設計師的創意原點更受到價值的檢驗。就如我在杭州的「鳳凰‧創意國際」項目[8]，時間跨度是二十年，內容從平面設計到建築空間、城市區域特色規劃、營銷項目導入、文化活動的策劃等都糅合在一起。有統籌觀的設計師才能得到新的機遇。

黃　那天你來香港看了我的攝影展《本來無一事》[9]，我們之後坐下來，你跟我說起你兒子，可否再由你兒子的名字及我的照片中「本來無一物，何處惹塵埃」概念說起……

何　我的第一個兒子Robin出生前被診斷出是唐氏綜合症患者，我們還是堅持把他生下來，造物主自有一切造物的理由，每個生命都有成長的理由和權利。殘疾的生命也一樣是美麗的生命，理解這些有助於我作為父親和設計師身份的存在。所以我取了六祖[10]「本來無一物，何處惹塵埃」的禪句，給Robin取了中文名字——何塵。
百年之後，你我俱為塵埃。

8　全名為鳳凰‧創意國際園區，位於杭州市西湖區，為一個由杭州轉塘雙流水泥廠改建而成的文化創意園區。何見平的「何何設計」為首家進駐企業。

9　《本來無一事》(二零一零)

10　六祖惠能，唐朝佛教禪宗祖師。六三八年出生。得五祖弘忍傳授衣缽，繼承東山法門，為禪宗第六祖。

295

馬可

二零一零年七月十六日
會面
@馬可工作室／中國珠海

296

又一山人

馬可

一九七一年生於吉林長春。服裝設計師，蘇州絲綢工學院工藝美術系畢業，後學習設計，一九九二年於廣州一間小型服裝公司工作。

一九九四年，憑《秦俑》獲得「第二屆中國國際青年兄弟杯服裝設計大賽」金獎。一九九五年，在北京舉辦首次個人作品發佈會，同年被評為首屆「中國十佳服裝設計師」及被日本《朝日新聞》評為「中國五佳設計師」。一九九六年，創建服裝設計師品牌「例外」，並擔任設計總監。一九九八年，「例外」系列首次參展中國國際服裝博覽會，大獲好評。二零零零年，被美國《The Four Seasons》雜誌評為亞洲「十佳青年設計師」。

二零零二年，馬氏是中國唯一應巴黎女裝協會邀請的設計師，參加巴黎國際成衣展。二零零五年獲「藍地」北京‧中國服裝設計金龍獎之「最佳原創獎」，並獲上海國際服裝文化節「時尚新銳設計師」獎項。二零零六年被《週末畫報》評為「全球傑出華裔時裝設計師」。二零零七年，馬氏應邀參加「巴黎時裝周」，同年發佈個人品牌「無用」，並創建「無用工作室」，宣導世人過簡樸生活，追求心靈成長與自由。同期，於巴黎舉辦《無用之土地》作品展。二零零九年獲香港設計中心授予「世界傑出華人設計師」榮譽。二零一零年獲世界經濟論壇授予「世界青年領袖」名銜。

黃　我不想以你成功的方面來談，因你成功那方面很多人也報導過，你也發表過，在網上也可以看到。因你在每個創作階段中都有很多轉變，我想從你每個階段轉變的情況、狀態及原因去探討，這樣會更有趣些。我跟你斷斷續續合作了沒有十年也有八年了，我對你有決定性的轉變，有很深刻的體會。回頭看好像很簡單，但當時一點也不簡單，可能有關於選擇的問題、堅持的問題，也有許多處理事情難度的問題。或許也談及為何在既有價值觀上要選擇一條新路，而不是沿着舊路一直走。我想可以循着這個方向來談，反正我身邊沒有那麼多人跟你一樣，在各個階段經常有不斷轉變的情況。不如試從最初開始說吧，你選擇讀服裝設計，當初有沒有很大的掙扎或很大的心理關口？

馬　沒有。

黃　是否覺得天生註定要讀服裝設計？

馬　也不是天生吧，選擇服裝就是從考大學開始。考大學時是人生裏第一次要面臨專業的一個選擇定位。我在八九年考大學時，中國的藝術院校裏基本上只有幾個設計的專業。有染織設計，就是設計紡織品的，還有服裝設計、環境藝術和裝潢藝術。當時的裝潢藝術就是現在的室內設計。其實在這裏面，可以選擇的範圍並不大。我在這幾個裏面，很容易選擇了服裝設計，可能是感覺最親切吧，因為我從小就穿媽媽做的衣服長大，所以我覺得跟布料、剪刀、縫紉機這些東西都非常熟悉，自然就選擇了這個專業。這算不算是一種掙扎？從那時候選擇這個專業一直到現在，我也沒有改變過，我現在還在用剪刀、布料、畫畫、手繪，然後用這些方式來做創作，從來沒有變過。

黃　但你畢業之後，我知道當時整體中國的服裝、時裝、潮流各方面，都不是你心目中的那一套。當時你怎樣觀察這方面？你怎樣調節自己去面對？怎樣去找尋不同的路？

馬

對當時的環境我沒考慮太多，因為我覺得每個人只能做心底裏想做的事情，跟環境沒太大關係。環境只不過會影響你做這件事的難度。可能在這種環境做起來比較順利，在那種環境做起來比較困難。但這跟你做甚麼選擇，那幾乎是從我自己的角度來看，基本上沒甚麼關係。我想做的東西就是我心裏認定的東西。當我做這個選擇時，也不會去考慮那些環境好或者不好，我都盡力這樣做。我從來選擇任何事情都是來自我的內心，並不在乎外界事情怎麼樣。我沒有很理性地去思考，我做這個事情的利是甚麼？弊是甚麼？我這樣做的得失是多少？我從來不會這樣去考慮事情，因為如果這個事情有再大的利益，但是我不喜歡的，那做它又有甚麼意義？只為了錢嗎？如果這個事情我非常熱愛，但非常難，那怕不可能實現，為甚麼我不做？這對我來說就是我的選擇。

黃

你大學畢業時是甚麼年代？

馬

是九十年代初，九二年。

黃

你是一般的內地畢業生，跟大家都是這樣長大，也沒有到過許多國家。你的思維在哪些方面跟大眾有分別？

馬

這可能要說到我媽了。我說媽就是上帝的意思，為甚麼上帝要把我做成這個樣子？我一生來就是這個樣子了。

黃

你有沒有懷疑過，為何自己看事情的方向會是這樣？有沒有懷疑過身邊所有人？

馬

如果你說轉變的話，那我可以從小學四年級一個事件說起。這是我記憶裏第一次，也是一個比較重大的改變。我在九歲唸小學四年級之前，一直是個非常優秀的學生，成績是年級第一，不是班級而是年級第一；我也是大隊長，可以說甚麼都非常好，我媽一直很以我為驕

傲。但我印象很深的一件事，就是四年級某一天的一次考試，當時老師發下了考卷，全班同學拿到考卷後馬上很緊張地開始填試卷，我以往也是一拿到卷便馬上開始做題，因為要拿高分，便要盡快地完成，做到全對。但那一天很奇怪，就是我沒有做，我坐在那裏觀察其他的人，我看到所有學生都很認真地寫，在算，在填試卷。

我心裏突然產生了一個很大、很可怕的問題：我們為甚麼要這樣做？為甚麼所有人都得這樣努力地去考試？這是第一個念頭。

第二個念頭是，自己心裏有兩把聲音在交戰，一個在問，另一個就答。「你只有考好成績才可以考好的中學呀！考上好的中學才可考上好的大學呀！」然後另一個聲音在問：「那為甚麼所有人都要上好中學，好大學？上好大學、好中學，是我們唯一的出路嗎？」另一個聲音答：「這樣你才能成為一個人民所認同的，一個優秀的人、成功的人。因為你上了大學才有社會地位，包括人家怎樣評價你，看待你。

你是大學生就是不一樣，跟一個平民或者是只讀過中學的人是不同的。這是一個有學問的人，或是有知識的人⋯⋯」腦袋裏想另外一個聲音就問：「那麼人生除了這樣一步步按照大人為我們設計的常規和路線以外，有沒有其他的可能性？還有沒有另外一個選擇，不用這樣也可以很成功？」

黃　你在考試的一剎那心裏還在問這些問題嗎？

馬　對，就是問這些問題：為甚麼要考試？為甚麼要上大學？上大學跟不上有甚麼區別？到了最後，腦袋裏想到一個更大的問題：人為甚麼要活着？我問了自己這個問題後，就沒辦法完成這個考試了。因為我發現自己要知道這個問題的答案的重要性，遠遠超過我平時做的任何一個考試，任何一個問卷，任何複習功課，任何家庭作業。我就想：這才是根本！如果連我自己都不知道我為甚麼活着，為

甚麼要做這事情，那麼我為甚麼要這樣做？我為甚麼要做好學生，不
可以做壞學生嗎？

黃　所以那年你的成績很差。因為你基本上沒有考試。

馬　我交了白卷，我在整個答題過程中沒有寫任何字。

黃　那你能不能升級？

馬　當我媽和老師知道我做了這樣的事後，對我的態度就有了一百八十度
的轉變。首先不是我轉變，我沒有答那份卷不算轉變。我沒有答那
份卷，自然就得零分了，他們非常不能接受我這個變化。因為我一直
以來都是考第一，取的成績都是一百分，怎麼突然變成零分？所有老
師、家長、父母，都覺得不可思議，他們都覺得我的腦袋有問題。我
覺得我沒辦法跟大人溝通這個事情，他們不理解。但是從那一次考試
之後，我有很大的轉變，從那以後我就不再學習了。我説不學習是指
不學習課本上的、老師指定你要學的知識。

黃　那你有沒有升上五年級？你也有唸中學吧？

馬　有。因為我前面四年級一直成績非常好，所以即便我後面兩年沒怎
樣讀書，成績也沒有壞到上不到中學，我最後還是考上了。但從那以
後，我就變成一個一百分之百的壞學生，更發現這兩個世界是如此的不
同。我本來是個優秀的學生，到處都看到別人羨慕的目光；我媽走到
街上跟別的父母碰到，別人一見就會説：「哎呀，我太羨慕你了，有
這樣一個優秀的孩子！」然後我媽就很驕傲。但從那以後，我就變了，
就是我不學習了，成績直線下降，我最底部是初中一、二年級的時
候，我的成績是班中七十多人中最後的四、五名。

黃　那你最後都能上大學嗎？

馬　這樣的成績百分之百是別想能考上大學，因為已經是班裏最差的那幾

個人了。但對我來說，人生是這樣子，我從來不後悔。就是因為我體驗了兩個完全不同的世界，兩種完全不同的活法。當我是壞學生時，我就曠課，都跟班裏的壞學生在一起。當我是好學生時，圍着我的都是好學生比較多。但我成了壞學生以後，好學生不會跟壞學生一起玩，所以我的同學就是我的玩伴，就是我還要壞的，就是成績到尾的兩、三位。我們之所以一起玩，是我們在班級裏受到排斥。老師和同學都瞧不起你，所以你很難跨過這界限去跟成績好的同學有太多聯繫。但我們在一起很開心，因為我們只是玩，很簡單的，我們去爬樹，去翻牆。曾經有段時間我們當中有個小夥伴帶我們去商場偷東西。但我這樣做了以後，自己的感覺也不太搭對。雖然我體驗了另一種不同的生活方式，但也不像我的選擇，所以以後我跟他們分開了。我記得有一次他們又提議去商場偷東西，然後我跟他們說我不想去。他們問我為甚麼，我就說：「我們上一次不是說過了嗎？我們再不做這樣的事情。」因為上次我們當中的一個把自己的手連洗三次，這就叫做洗手不幹了，我告訴他們說：「我們每個人把自己的手連洗三次，這就叫做洗手不幹了。我們以後也不再做這樣的事情了，因為這樣的事情不好。」但是之後，到下個星期他們又想去偷，後來又來找我，然後我就跟他說：「我們已經洗過手了，不會再去做。」就此慢慢跟他們分開了，因為我不想再參與那些事情了。

黃　唸完中五、中六後，你怎樣回到正途考上大學？

馬　我綿綿長長到了高中後，發生了一件事情。我一直非常喜歡畫畫，當中沒有中斷，我一直在畫。當時上了高中以後，我要考藝術專業的想法已經很明確了，一定會這樣做。我突然發現，我考大學最大的意義原來是為了自由。我以前一直沒有太強烈去追求自由的想法，但到了高中後，我覺得自由如此重要，因為可以決定你自己的命運，可以決

黃 定你自己想做甚麼的想法，也可以去實現你自己的想法，我覺得這些都是以自由為前提的。但是如果我還是一個在家裏靠父母生活的孩子，我就永遠不可能獲得這種自由。所以我意識到，考大學最大的意義就是幫我換取這種自由。我找到了動力，找到了答案。當然那時對「人為甚麼要活着」這個問題還未想得太清楚，還是在尋找當中，但至少我看到一個短期的目標，就是我上了大學以後，就可以到一個完全陌生的世界去，遠離自己的家鄉，過一種真正獨立的生活。我找到了動力，那就學習了，可能我本來也不笨，當我下工夫學習的時候，成績自然便提升了，所以後來就考上了，考上後便離開了家。

馬 我有沒有對你說過我讀不上大學的情況？

黃 你也沒有考不上大學嗎？

馬 沒有。你也沒有考不上大學嗎？

黃 沒有，到現在都沒有，但我跟你的情況不同。你是想有自由，所以才上大學，有自己的生活及理想。你去操控自己成為好學生或壞學生，都是由你自己主控這件事情。其實這跟我剛剛相反，我由開始時到中一、二都是名列前茅的學生，讀小學時更沒有考出全級五名之外。在這階段每年我都是精英學生。

馬 那你怎麼會考不上大學呢？

黃 我從來沒有主導過自己，因為我們以往受的是英式教育，沒有培養主見，總之安排好你依照這樣模式，就繼續下去，這是傳統，又好像一個正常的成長。直至中三、四，我的化學不合格，因為我的記憶很差，以至我的國文很勉強的，背誦國文也是非常困難。我的化學完全不合格，而因為我讀的工科學校沒開設生物這科目，所以如果要考上大學，我在每科理科都要有很好的成績，包括數學、附加數學、物理、化學，及其他四個科目。當時班主任教化學，他看着我，說全校老師都決定不能讓我

升上大學，因我不夠學分考高中試，所以基本上我是「被安排」不能讀大學的。那不是我的選擇，我記憶不好不是我的能力有問題，是天生問題。

馬：我覺得考上大學就代表了自由，代表從此可以選擇自己的命運，做自己想做的事情，所以我就努力，然後就上了大學。這都不算轉折，前面那就算一個轉變，就是小學四年級時從很好的學生變成了很壞的學生。

黃：我要補充一點，因為我沒有讀大學，我便在晚上於理工夜校報讀平面設計課程。但因我不符合日間從事平面設計工作的入學資格，於是唯有找朋友幫我蓋章，假裝成設計師去讀夜校。但後來學校堅決不讓我讀下去，一年後要我退學。

馬：為甚麼呢？

黃：因為當時我日間讀師範，師範不算是大學，入學資格所要求的成績跟大學不同。我喜歡教書，所以去讀師範，而我教的科目是設計與工藝，都跟設計有關係。在二年班時，我因為很喜歡設計，便往理工報讀晚間設計課程，但這個課程是給予日間設計師在晚上進修的。因為我日間也是學生，於是便找朋友幫忙蓋印。唸了一年後，老師問我為何仍欠一份功課未交，幸運地理工取錄了我。假裝是一位在他公司工作的設計師，我很坦白說我日間要考試，他問我為甚麼要考試，不是上班嗎？我便解釋其實我是一位學生，他便說我不符合資格，理工也就不讓我再讀下去了。這個關係很微妙，我讀不上大學，之後理工又把我趕出來，這個「讀不完書」的心情到今天還在心裏。這個心情是上天給我的。因為我讀不完書，自己又有很多東西不懂，所以便不斷學習，自己也變得謙虛，不斷地吸收，直到今天我也覺得非常受用。

馬：因禍得福。

黃 對，可以這樣說。現在再談談你的事。你出來工作多久後才和毛繼鴻[1]建立自己的品牌？那是多少年之後？

馬 我九二年畢業，到九六年開始創立品牌，用了四年吧。

黃 這四年都是按部就班，慢慢地達到這個位置嗎？

馬 我從來都不喜歡做老闆，所以就想怎樣能找到一個合適的企業，在企業裏面做。但前提是，因為我熱愛這個專業，我找企業有一個想法，就是企業的所有者一定不是為了利益來做這個事情，不只是為了盈利來做這個服裝和品牌，而是能把設計和服裝當成一種理想來做。但帶着這個想法去找企業，讓我感覺很失望。我之前也做過三家公司吧。

黃 你曾打過工嗎？

馬 當然打過了！我怎可能一開始就是老闆。我前面有三年在其他企業工作的經歷，但這三年讓我感覺很失望。我前於企業裏做事，最後一年則是待在家裏。當我從第三個企業出來的時候，我就下定決心，如果找不到一個把做服裝和品牌作為理想去做的企業，我就不再工作了。因為我知道，如果只是把服裝和設計當作一種經營的手段，我去這家公司或是那家公司工作，也沒甚麼差異的，說到底是同一回事。我又不覺得那樣去做一個設計師有多大的意義。所以當時就下定決心我在中間這一年裏也大概見了七、八家公司了，當中也有規模很大的公司。

黃 公司在廣州嗎？

馬 不僅僅是廣州，還有在北京和上海，在不同的地區也有。因為那時候我已經得了「兄弟大獎」[2]，所以還是會有人主動來找我，請我去他企業裏面做。但是每次跟這些公司老闆談話，都讓我感到很失望，因

1 中國服裝協會副會長，文化創意界知名企業家。一九九六年與馬可創立設計師品牌「例外」。其後陸續創立「無用」、「方所文化」及YNOT等品牌。

2 即「兄弟杯」中國國際青年服裝設計師作品大獎賽，於一九九三年起舉辦，屬於創意服裝設計大賽。馬可憑作品《秦俑》獲第二屆大賽金獎。

3 廣州市例外服飾有限公司的服裝品牌，由設計師毛繼鴻與馬可於一九九六年創立，是中國國內設計品牌之一。

為他們基本上跟我談的都是待遇。他們會開出一個很高的工資給我，看我覺得怎麼樣，是不是可以了。但我發現我更希望跟他們探討這個品牌的未來，他們希望把品牌做成怎麼樣子？通過這個服裝品牌實現的理想是甚麼？當我去談這些東西的時候，他們沒有甚麼興趣，他們並不關心這些東西。所以我發現跟他們想的完全是不一樣的東西，就很失望。之後我在家裏待了一年，這種感覺真的很難過，那時可能是我生命中一個低谷時間吧。我有感覺無所事事，自己還很年輕，才二十四歲，有很多的熱情和想法。但是卻沒辦法實現，因為我找不到一個有相同追求的企業。在這樣的情況下，我帶着非常無奈的心態，

就跟毛繼鴻做了這個「例外」(Exception)3，然後才自己創業。我覺得我是願意做得好的，到現在都是這種想法。我沒有覺得這個東西是我的區別，就像在這個企業，我是打工的，還是我是他的老闆，這從來不是「質」的分別。我覺得「質」的分別，是企業的目標到底是甚麼？它的追求是甚麼？它的理想是甚麼？是商業的還是為自己的信念而生存？那如果我在一個以信念為首的企業裏，即便我是打工的，我覺得這就是我的事業，我天生就是這樣的人。所以我去到任何一家公司，我就是不談待遇，那都是企業給的，他願意給多少便給多少，對我來說不重要。這就是為甚麼當時我可以拒絕一個給我年薪一百萬的企業，但是我後來去的那家公司只給我三千塊錢人民幣。別人或會說我怎可能這麼傻，這兩個差得太遠了，但我從來不會這樣計算。

黃　當然在每個處境和當時的現況，都是堅持你心目中的價值及做事的一種方法。當中你都可以繼續下去吧？你有沒有被壓倒？你有沒有哪個階段停滯不前？

馬　不會呀。如果你下定決心要去堅持一個東西的話，你一定做得到，只是人自己前提是你可以忍受犧牲多少，放棄多少。我認為不能堅持，只是人自己

黃　給自己找藉口吧，因為你不能放下這個，不能放下那個，你甚麼都不
能放下，那你還堅持甚麼？只好放棄自己的理想。

馬　但在這個過程中，沒有一個外在的負面影響令你不能前進吧？

黃　沒有，從來沒有。

馬　所以相對來說，你有你的運氣，當然這種運氣是你能掌握的一種堅持。

黃　我覺得這個是運氣。因為在生活裏我看到太多人被命運改變，是因
為不夠堅持，我不覺得存在一個外界讓你怎麼樣，使你最終完全沒有
辦法不得不怎麼樣的情況。我覺得都是因為不夠堅持。

馬　我所說的，是外在環境和跟你配合的流程及你的順序。有很多人的堅
持需要等很久才會實現呢。

黃　只要你不放棄，那也是可以實現的。

馬　我指的是，運氣讓事情順理成章地一步步發生，中間沒有很多阻礙令
整件事情停滯不前，或沒有外在因素令事情不能繼續前進。我覺得這也
是運氣的一部分。對我來說，我中間就曾停頓了很久，我想做的事情
在八年後才有人給我機會去做。

黃　我大學一畢業便知道自己的理想是甚麼。

馬　知道了而能夠慢慢起步，也需要很多外在條件配合。起碼我不是這麼
順利。我找到自己所謂的價值觀時已經三十三歲。找到後讓我認真
再執行，慢慢的實現，已是四十歲了。我跟你不同，你很早便已知道
自己的理想，很快便可在這個平台上繼續做下去。當然「例外」的成
長歷程，由兩個人開始做起，發展到有六、七十間舖，持續至今天已
十四年。這故事我相信很多人都知道，我在過程中亦參與了後半部分。
我們三人經常一起討論有關品牌的價值觀、中國人價值觀的大方向、
品牌可以發聲做些甚麼等。我們透過作品及整件事情的策劃方面，一

4 馬可於二零零六年創立的個人服裝品牌。稱為「無用」，是她想為人們眼中無用的東西賦予新價值，變得有用。品牌衣物大部分採取超碼、做舊處理。

5 為馬可《無用》的作品之一，二零零七年於巴黎時裝週首次發佈。這系列提出馬可對土地與人的觀察，揭示兩者的親密關係。

6 Haute 指頂級，Couture 指縫製、刺繡等工藝，中文譯為「高級定製服裝」，原是指以皇室貴族和上流社會婦女為顧客，由高級時裝設計師度身訂做的時裝。

步一步的成長。

他們邀請你往法國巴黎時，是甚麼年份？

馬　是零六年決定去的。

黃　當時「例外」成立了多少年？

馬　十年了。你當時選擇不以「例外」去參展，而是回歸個人的創作，或是再從另一個理想角度處理這件事情。當時你的內心有沒有鬥爭或掙扎？就是這樣嗎？

黃　十年。

馬　沒有，就是這樣呀。矛盾鬥爭肯定也有過，因為我知道如果要做，就必須全力以赴才可以做好，當然也有過這種考慮。但考慮最後也得做決定，當我決定開始去做《無用》之後，就沒有掙扎，沒有矛盾，接下來就這樣做了。我覺得人最難過的，是在還沒做決定的時候。在你做取捨的時候是比較痛苦的，但下定了決心，決定怎麼做後，便沒有甚麼矛盾了。

黃　我從旁亦觀察到。你第一個發佈的《土地》，媒體用了「平地一聲雷」作為評價，當時震撼整個巴黎，以至第二年他們立刻要請你辦高級時裝展的 Haute Couture。你為甚麼把整個思路、整個價值觀及展示方式，轉到另外一個世界上？當時你腦內的狀態是怎樣呢？為何做第二次發佈時有這麼大的轉變？

馬　我自己的想法是，做過第一次展覽以後，我也在考慮怎樣能進一步去超越。作為創作人，其實我們經常面對怎樣再超越自己的昨天。我不斷地自我反省，第一次展覽雖然取得很好的反響，歸根到底我還是把它看成一個擁有很多自我的創作。這裏面有一種自我的、跟業界主流不同的意願，要做得很不同，也要有自己很獨特的東西展現出來。所

良心做平台

香港建造9忌

無中生有　無的放矢　無病呻吟　無動於衷　無精打采　無利損人〈　無羞無恥　無厘頭緒　無宗無旨

《紅白藍》（二零零三）

8

角位嚴禁勾心互鬥 以免危害架構穩定

黃　以當我檢查這些創作的動機時，我覺得這還不是我最終的理想，我最終的理想應該是無我的設計，這是我自己找到的答案。

馬　可以談談從選擇第一個發佈的《土地》到《奢侈的清貧》7的轉變嗎？

黃　我在第二次做這個去巴黎的作品的時候，我就想：怎樣可以從完全自我裏面走出來。因為創作就是修行的一種方式，從我自身修行的角度來說，我到了必須超越自我的階段，就是怎樣做一個無我的設計。我希望通過這個創作能夠與別人溝通，知道對其他人產生甚麼影響，跟這個世界，對這些人發生甚麼關連，考慮到更多的是這些東西。其實第二次做的的設計比第一次難，第二次的創作看起來簡單，但在創作過程當中，比第一次難得多。為甚麼？因為第二次的難度不在於一些具體設計的把握，不是在於工藝、線條、造型這些方面的把握，更多是在對自己內心的一種修煉和洗滌吧。在創作的整個過程當中，我經常問自己：在這裏面還有沒有「我」？有沒有把這個「我」全部的去乾淨？還有多少？那麼如果還有的話，我就還要再去把它再減再減，一直要把它減到我覺得沒有「我」了，這才是我要達到的目標。所以第二次的創作裏面，已經沒有甚麼作為我馬可這個人的東西在裏面，我覺得它所有的呈現，是代表我對世界未來發展的一種設想，或是心目中理想的人的狀態的一種描述。那是一種沒有「我」的創作。

黃　我即時想到，以我的情況代入你剛才所說的，透過創作去更加認識自己，更加不應該把現在的「我」放在第一位，而要「放下」，這是佛家修煉的一種方法，可能你是透過創作來修煉自己。很多時候，很多藝術家或追求創作的人，都有相同的說法，就是透過創作來修煉及提升。反而我的情況有少許不同，因為我的話這裏根本沒有「我」，我一開始便是說社會共融、怎樣積極面對這個社會及人羣。這不是邊做邊學的情況。反而我有個較深刻的體會：例如我做《紅白藍》8時談香

309

馬

港社會，我每次發聲，每次談一個話題，我都不斷問：自己是否很認同這句說話？究竟自己有多認識這句說話？又有多認真說這句說話？在反覆地問自己的同時，也會把創作拿出來發表，與別人分享。久而久之，這種不斷對自己的觀察，也是認識自己及學習的一個很好的狀態。常有人說，我們創作人付出很大，投入很多，卻不去為自己做一些事情，但當大家都說「付出」這個詞語時，其實很多時得着的反而是自己，我自己就有這種感受。我從收回的訊息，從做的過程中得着，甚至在重看自己的習作中，我都是得益最大的人。我不知道你有否這樣的感覺？

你在這個過程中的體驗，就是通過觀眾的程度是沒辦法知道的，他們看到的是你的結果，做出來是甚麼樣的東西。但裏面是有一個蛻痛苦的過程，我自己做創作就是這樣，前面肯定有一段非常難過的日子。當然每一次都有一種脫胎換骨的感覺，就是經歷蛻變。就像從一個蟲蛹，最後變成蝴蝶，必定要經歷很多次的掙扎，才能轉變成另外一樣東西。你會發現在創作上也是一樣。如你不痛，基本上沒有甚麼「質」的提升。

黃

你談到蛻變，《奢侈的清貧》在巴黎表達了一句在價值觀上很不同的說話。不論主流的或潮流的時尚人士，有沒有被你喚醒及影響？或許是擁有這種細胞或以這種態度生活的人，會很支持及受落吧。對你來說，下一個蛻變是甚麼？

馬

下一個蛻變恐怕就是選擇不做藝術家，做一個生活的人，做一個在生活裏修行的人。自己通過自身這麼多年成長的經歷，我覺得歸根到底，一切說下來還是回到生活本身，沒有甚麼比生活本身更值得追求。我們不管從事創作也好，還是不同人去從事一些具體日程的工作也好，對人來說最重要還是生活本身；而對世界來說，最重要是那些

黃　關顧眾生的和諧共存，這就是最重要的事情。如果為了得到物質或是名利上的東西，而要犧牲我們的生活作為代價，我覺得就是不值得。

想你形容一下二零一零年往後的馬可。你說你不想做藝術家，又說到要修行，你也希望傳達這個態度，並身體力行來影響其他人，感染其他人，吸引同行者。你覺得你的角色是甚麼？這算是甚麼身份？

馬　很難有一個確實的說法，我想就是一個實實在在生活的人，在一個很真實的狀態中生活就好了。在我的想法裏，沒有甚麼「家」或者是「師」，沒有這些東西，我覺得過簡單的生活，讓自己處於一個還能夠跟外界、跟自然連上的關係，就是保持一種感應和聯絡的狀態。

黃　我不是要迫使你落實自己的身份，因為你有對外的身份及平台。舉例說，我去教學，我很喜歡接觸年輕一代的學生，但我到現在也不明白，教學究竟是要教甚麼？除了技術性的基本知識之外，我相信沒甚麼可教。我能做的就是身體力行，做我份內的事，給學生們作為一個個案。他們吸收與否，認同或不認同都好，我只可以作出這樣一種影響，但實際上去教是沒有意義的。

馬　對，而且只有自學可行。我上次在清華大學，跟清華美院9的系主任對談，他問我甚麼是最好的教育？我說人最好的教育就是自我教育。他一輩子做教育這麼多年，便反問我是否他們這些大學都不要開了？我回答他說，當然不是說自我教育就可以完全代替學校教育，但無論學校提供再好的教育、再優秀的老師，最終決定是自我教育，如果學校沒有培養學生能夠自己來分析，去吸收，並建立一種獨立思考的能力，這就不是真正的教育吧！所以你只是在塑造一個人，不是教育。教育是開放的態度，是你呈現的這個東西，但是學生怎樣去吸收？他一定是自己轉化了然後吸收。

9　清華大學美術學院，前身為於一九五六年成立的中央工藝美術學院，後於一九九九年併入清華大學，成為直屬學院，是中國美術界泰斗。

黃　如果是照單全收，就不算是真正的教育。

馬　我同意你的說法，但我要再細分。第一，學術角度來訓練學生，這是無可厚非，就算設計也要有基本的功夫。你說培養獨立思考，是所有學生其成長過程中的自我教育。我們身為創作人或者教學的人，對象可能是大眾或學生，我們都想通過作品或教學去傳達一個訊息、一個態度或一個方法。你說的很重要，最好的教育應是怎樣令學生打開自學的門。有些學生不知道這點，老師就要引領他們到達自學的狀態，這是老師最重要的角色。

黃　是的，只要你開啟了這扇門，後面的東西他可以自己去找，都不用你去理會他，他自己會去尋找他要去選擇的東西。其實人一旦有了這種自我學習的意識，教育會變得非常簡單。

馬　但可惜中國及香港的教育都不是這個狀態。

黃　所以我覺得人首先必須獨立。如說人類早期教育應該怎樣做的話，首先要培養獨立思考的人格，就是不去依賴人，也不要讓別人決定自己命運或規定自己人生要怎樣走，是這樣的一種思考能力，其實全部教育都應以這個為核心。一旦一個人產生了一種自我教育的能力，就像人的脊椎裏做血的一種功能就健全了，那往後遇到的很多問題，也可以自我面對和解決。

馬　所以我那一次在演講裏，主辦的人讓我說一下現在大學教育裏有甚麼問題，我對聽眾說我們定義任何萬事萬物，基本上需要兩個座標，只要知道兩個點，就知道確實的位置在哪裏。在我看來，知識的教育或智能的教育，它代表的是一種力量，因為擁有知識就是力量，你有的知識、專業技能越多，你創造的力量會越強大。我覺得現在教育普遍出現的問題是沒有方向。甚麼是方向？就是對興趣的教育，對心靈的教育，就像是我小時候問過的問題：人為甚麼要活着？人生的價值和

黃

意義何在？我們跟周圍世界的關係何在？我們跟地球另外一端絲毫不相識的人之間，到底是甚麼樣的關係？我們之間有沒有連繫？能不能夠互相影響及支持？我覺得這種心智上的教育，是一個普遍的缺失，這個就變成了沒有方向的力量。當這個力量沒有方向時，就可能變成一種混亂。它可能今天是這樣，明天就會朝反方向去運動，這種力量就不能帶來一種真正創造性的東西。真正創造性的東西必須是力量跟方向的結合。這是為甚麼有那麼多非常有才能的人，但是如果他們的方向、人生的態度和觀念沒有做好，對社會就可能會變成一種相反的、惡的行為，這會帶來很多災難。

撇開藝術家的世界不談，只談設計的世界，大部分設計教育及其執行，加上設計師的前途，很多時都會從名利和自我創作能力的態度來看。有時候到達這個位置時，不論他是學生還是一位上了軌道的成功商業設計師或創作人，我都會問他們「下一步是甚麼？」創作是為誰來做？他們最終創作的意義和目的在哪裏？如他們覺得是名利、好勝或者享受方面，這些今天已經存在了，那可否想想當中有沒有更大的意義？當然每個人取向不同，但我發覺很多人在沒有清楚地思考下，就循這狀態繼續前進，甚至工作到退休或年老也是如此。其實我很欣賞有些創作人在人生路途中可以有第二階段，把創作能力轉化成有意義的力量，這是值得學習的，也對大家有鼓勵作用。我希望有更多人可以這樣做，你和我都在做這件事，去推動創作的能力，使它背後可被賦予更大的意義。你未來有甚麼新計劃或打算呢？

馬

這東西很難說。因為對於我做「無用工作室」來講，那是一個方向加上選擇。一旦決定走在這條路上，就要一路走下去，不會存在一個特別確切的目標或是怎麼樣，也不是出於對這些可以計算的東西的一種出發點吧！這個問題，或許在兩年後或是十年後問我，答案都是一樣。

黃　我不是談方向性的問題。其實除了那兩次在巴黎的大型發佈之外，有沒有特別的項目或是平台，或跟羣眾交流的新方法？

馬　交流對我來說是學習的一種進程，我們現在雖然還沒有銷售一件衣服，但這個交流也沒有停止過。為甚麼？因為這個交流不會僅僅是對於有購買衣服的人，交流是有很多種層面的，至少我跟我們的員工每一天都有交流，就是說教育，還有尋討、影響、啟發，這種意義在哪裏？只要它沒有停留在議論身上，只要我在具體做這件事情，它就沒有停止過。並不只是你穿上《無用》衣服的人才會跟我交流，這也是一個交流的層面。我們還有很多不同的交流機會，包括做《無用》這些作品的過程中，所有跟我們產生過聯繫的人，與我們溝通過的人，甚至是送快遞的人，我都覺得可以有交流。這種溝通沒有停止過，包括我在這過程中去學校跟學生分享我們創作的體驗。其實交流的方法真的很多，我不會只是在發佈時候才感覺是對外交流，這只是交流的一種方式而已。只要你這個人沒有關在一個私閉自己的房間內，只要你在生活當中不只是你一個人，你就沒有中斷過這種交流。包括在家的小區裏，我也會跟那裏的園丁有交流，因為我相信，我做《無用》跟他們的交流，和做《無用》跟我們的交流，是不一樣的。我通過這件事情帶給我一個人的狀態，一定會跟我做另外一樣事情時帶給我的狀態不同，這就是我理解的交流，當中也包括被人拒絕，被人否定，被人不理解，這些都是交流。

黃　我也認同要把自己放在一條不歸路上。這個我絕對明白。

馬　很簡單嘛，你把後路斷掉了就可以，不要為自己留下甚麼餘地。我如果這樣不行，就為自己留條後路，如果不留後路，你就一定走不下去。

黃　我最近有很多常規的事情要做，我的設計工作室要繼續生存，因為大家要餬口；公職方面我要跟政府和文化機構打交道；教學方面需要與

學生交流；自己發表的個人創作也要繼續做下去，面對羣眾。大家都問我是否做得太多了？可否減少一些？例如是有關學生、年輕人的場合是否可以不出席？但我覺得，就是剛才我說出來的崗位身份，其實這個我已認定了，我的崗位主要是在視覺創作上，我看成是另一種，伎倆或渠道去當社工。社工是不會有休息機會的，他是在不斷服務，不斷參與、不斷投入。你剛才說的正正在這方面，當你認定了價值後，你便採用你的方法來參與，來轉化最初你釐訂的價值觀。但那當然是說易行難的。

馬

是，就像很多人對《無用》的理念非常認同，但是如果你問他：你也會這樣做嗎？很多人便會對你說：對不起，我做不了。之後便提出甚麼具體原因做不了，他很想做但是做不了，這些說話我聽很多了。所以我說信念也只能是自己的，對於能否為周圍的人產生甚麼影響，我覺得沒有辦法把它順利做成了目標，只能當作一個順其自然的事情。因為既然是你的信念，那麼你去實現這個東西也就別無選擇了。對自身的意義來說，或從自己存在於這個世界上的價值來說，那是存在的一個根本。你可以說這是為了我自己，因為這是我的信念，我在實現這個信念，但至於能不能去帶動其他的人，影響其他的人，只要用一個很平衡的心態去看便好了。能帶動當然好，不能改變也沒有甚麼不可以接受的，因為最終每個人都是循着自己內心的選擇吧。

黃

對，你說到這裏，讓我記起有一次，某間設計院校的老師為我安排了一個講座。他本來預計是有百多二百人來聽的，怎知開始時，可能是學生們溝通錯誤或是功課太忙，只有十多人來了。當時那位老師很不高興之餘，也不知怎樣向我交代。過了十多分鐘後，都只有十多人坐在那兒，他便提出不如取消活動好了。我回答說，他們坐下了我便講吧，那怕只有一個人。我想如果你做了一件事情可以影響到一個人，

馬可　對話

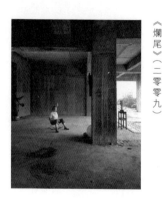

《爛尾》（二零零九）　11

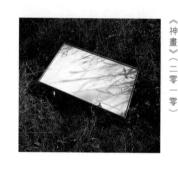

《神畫》（二零一零）　10

馬　其實已經是值得了，對我來說是平手了。所以很多時候大家說，花了這麼多氣力，但所有人的方向，步伐也跟不配合，甚至未必明白你想追求的事情，或許是沒有這種情操去認同你的事情，那是否便要放棄？我想你的情況比我嚴重。當你深入地想，你會感到痛苦，覺得很孤獨和無助。我相信你和我都認同，滲透力並不能以數字來計算。

黃　也沒有甚麼痛苦，我也不覺得。

馬　這要你能想得通才行呀。

黃　可以想得通，也沒有想不通，因為這也是很正常的。溝通不僅僅是對人吧？對我來說，還有很多種溝通的渠道，跟動物、跟植物、跟自然也可以溝通，所以我覺得沒甚麼。我也不覺得只能跟同行，或是跟只做藝術、做創作的人才能溝通，我在市場上跟一位賣菜的也可以溝通。這就是交流，你會覺得有些東西在交換。只是一種理解及體會都可以交流，不是說只有創作，好像是很嚴肅、高尚的事情才可以溝通。

黃　我在幾個月前，做了一個作品名為《神畫》10，是用太陽光來做一張畫，比喻是神做了一張畫。以前我做的題目都很沉重，包括《爛尾》11、《無言》12、《紅白藍》等，全都是大城市中的社會話題，是認真及沉重的事情。直至那次做《神畫》，第一班觀眾是早上來晨運的嬸嬸，我心想，糟糕了！作品那麼抽象，她們可能會覺得我是個不著邊際、不知在做甚麼的人。但其中一位嬸嬸望向影子，然後便慢條斯理地解釋給其他嬸嬸聽。她說：這棵樹的形態真美！當時我的反應是：我終於在做了一件能雅俗共賞的事情。因為這些嬸嬸完全不是藝術界的人，她們沒有心理準備來看一些高境界的創意，她們也不會理解，只是剛巧經過看到影子，而又能投入當時的感覺。其實那一刹我的喜悅，比有某位藝術策展人向我說了甚麼話更大。

馬　你想起我們上次在台灣嗎？在那裏做展覽的時候，有一些大人帶着小

孩子來看，我的展覽上放置了張小床，上面有床單、枕頭、被子，我還放了一個洋娃娃。所有進到我這空間裏面的小孩子，第一個反應幾乎是一樣的，他們都會跳到床上，然後就會想像是自己家裏的床子一樣，抱着洋娃娃來玩。有幾個小孩子就在床上爬來爬去。他們的父母很擔心，就回頭看我，意思是怕破壞我的東西。我便對他們說：讓他們玩吧，多好呀！因為我覺得小孩子是最無邪最天真的，他們進到這個空間裏，為甚麼會有這樣的舉動？因為他們覺得很放鬆，覺得好像是自己家裏一樣，沒有感覺來到一個陌生的地方。他們像回到一個自己很熟悉的地方，所以就馬上融入到這個環境裏面，開始在床上爬來爬去地玩，幾個小孩子就馬上與這個環境融為一體了。我看在眼裏非常開心，因為他們的舉動是對我最佳的評語。就像你剛才說，比那些專業人士過來跟我說我做得有多好，更讓我開心。因為我看到孩子在這種狀態上能夠馬上呈現自己最自然、最真實的狀況，他們沒有任何受到約束的感覺，想做甚麼就做甚麼。這就說明這個環境對了，這就是我想給他們的感受。如果一個孩子是很緊張，很怯懦的樣四周，然後明顯的看到他放不開手腳，不知道該做甚麼，環顧子，那就是空間給他的一種感受。所以就像一面鏡子一樣，就是他們很直接地呈現對你做的東西的一種反應。

黃　我不在現場，看不見你跟小孩和他母親的情景。我突然有很深刻的想法，剛才我們說了許多有關創作人的追求，不論是自私的、主觀的追求，還是很無私的想法。我們也談到學習、周遭的配合等，還有宗教、哲學那部分。其實以你這個《無用》的世界來看，或以我的創作，或以你的創作、學習及做人，到最後無論創作、學習及做人，都應該回到對佛教哲理的角度來看，到最後應該回到最基本。我們兜了這麼一個大圈，其實都要回到最基本、最簡單、最能夠讓人自在喜悅的地方。

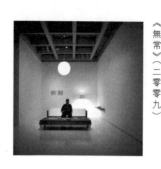

馬可　對話

《無常》（二零零九） 13

馬　是這樣，返璞歸真。最簡單、最自然，沒有太多要求的狀態，就是最佳狀態。所以你剛才要我來定義自己，我覺得很難，我就是一個追求最簡單狀態的人，就是這樣。我覺得沒有甚麼比生活本身更重要，如果是拿創作也好，甚麼藝術也好，甚麼事業也好，我覺得這所有的一切，你的功名成就也好，我覺得如果拿生活來讓我做一個選擇的話，我覺得生活應該是最重要的。在我們每個人那麼短暫的幾十年生命裏面，我們就是來到這個世界上做一種體驗，我們的整個生命就是一個體驗的旅行。在這過程中沒有甚麼東西可以帶走，我們要認同、明白的是物質不可能被帶走。最終陪伴我們離開這世界的，只是我們走過這旅程的一種感受，只有這些陪伴着我，會隨着我們身體的消失而一齊消失，其他東西都是帶不走的。

黃　你提及到離開人世，我已決定讓那張沙發棺材《無常》 13 跟着我離開。你還欠我一件衣服未完成，我也決定讓這件衣服跟着我離開。

David Tartakover

又一山人

二零一一年二月十一日
視象會議
@以色列特拉維夫╱中國
香港

David Tartakover

自一九七五年在特拉維夫開設他的個人工作室，專門從事文化和政治工作，最為人津津樂道的是他關於以巴衝突的海報。

他在以色列和海外均獲獎無數，包括：第八屆拉赫第國際海報雙年展金獎（芬蘭，一九八九年）和莫斯科國際海報雙年展大獎賽（二零零四年）。以色列、中國、歐洲、日本和美國的博物館均有永久收藏他的作品。

David 收集和研究以色列設計歷史，同時亦為以色列及海外設計展的策展人。著作方面，David 編著了一本關於五十年代以色列詞彙的書籍《Where we were, What we did》（Keter Publishing 出版）。

David 曾於以色列、阿根廷、比利時、中國、法國、德國、希臘、日本、波蘭、俄羅斯以及美國舉行個人展。

David 是二零零二年 Israel Prize Laureate 得主以及國際平面設計聯盟（AGI）會員。

David Tartakover　對話

黃　首先，多謝你參與我們這個集體對話及展覽的項目。我邀請的嘉賓來自不同界別，有設計師、藝術家、建築師、音樂家等，他們各有所長，而你則是當中比較特別的一位。我不是說極端，而是非常特殊，我想你知道我的意思。

T　謝謝。

黃　我也想祝賀你慶祝三十年工作生涯。三十年是很長的時間，你有沒有想過退休？

T　沒有想過。實在我是想集合不同的人，透過對話，及跟年輕人和大眾分享，讓大家知道我是怎樣走我的每一步，也藉此總結，想想怎樣再往前走。我從未想過退休或停止工作。

黃　我們也是追求這些呢。我想直到我們離開世界的一日為止，沒有人想過要退出。

T　所以，我想聽聽你們這些影響我很深的人心裏的聲音。這可算是一種反思和前瞻，我認為這是人生中一個重要的逗號，而不是句號。我還記得我們是在中國寧波相識的。

黃　對，第一次見你是在寧波的機場。我之前到香港文化博物館觀賞你的《紅白藍》展覽[1]，當時還未認識你。我很喜歡那個展覽。

T　你創作了不少海報、藝術作品，我不僅覺得它們對我有特別意義，我也認為它們是一種憑視覺進行的溝通互動。你的作品非常富啟發性，令人感動，亦引發設計師對於人生、自我的使命的不少反思。我知道很多人都有同樣的觀感，我很想聽聽你的意見。

T　我形容自己的作品帶有一種人文性。而且，我的作品是關於以色列本土問題，跟以色列以外的人的創作不一樣。由於我不相信全球化，所以我不會探討全球性的話題，我只關心身邊細小地方發生的一些大事情。我身處的環境比較特別及艱難，從一九四七年以色列立國起，國

1　香港文化博物館籌辦的「香港設計系列」首個項目。二零零五年由又一山人作客席策劃，二十多位本港不同界別的藝術家、設計師和學生參與的「建：香港精神紅白藍」展覽。

黃　家已經歷六十多年的以巴紛爭，而這個也是我的作品其中一條主軸。

這個主題能引起別人對我的作品的思考，從中得到啟發及影響。我想以色列人對我的作品應該比較容易了解，因為它們大多是以希伯來文創作而成的。我不用英文是因為我的目標對象是以色列人，我比較關心我的國家及當中的紛爭。

黃　對，正是這樣。我跟你對生活的態度及設計與創作方面有相同的看法。

T　你看到我身後的作品嗎？全都是中文字，因為是關於本地的題材，對於外人來說很難理解。

黃　這也是我觀賞你的作品時的感覺。

T　對的，但我了解那份感覺。即使我不能了解寫的是甚麼意思，我從你的作品中也看得到你灌注的熱情。

黃　我們之間有共通點，所以也能有共同的話題。

T　我嘗試在谷歌搜尋有關對你不同角度的描述，我找到一個有趣的形容詞，你也曾提及——「一個本土的設計師」。而你確實正處理以色列本土的事。

黃　其實我不想去做其他的，變成國際化或去處理世界的紛亂並不適合我，我只關心身邊發生的小事情。

T　不是呀，那些都是很重要的課題，可能對你來說比較個人吧。局外人雖然看不懂你的語言，但他們了解你的邏輯及背後的緣由，就是去為人民爭取權利，這是普世也認同的理念。我認為你作品中提及的即使不是我們自身的問題，但我們也可分享得到，也可在你創作的過程中得到啟發。我欣賞你的作品，從中我了解到處理自己本土問題的方法。

黃　我想身處其他國家或城市的設計師也會有同感吧。

我想其中的分別在於，我沒有為其他人，包括任何機構、國際組織、

323　T

黃　企業去創作，我的作品都是自己發起的，是個人的藝術品。而我就是自己的客戶。像我從你的作品中看到你的藝術理念，我並不會用「設計」來規範它，亦不會這樣作判斷，我視之為你個人的表達方式。同樣地，我的作品也是我個人的表達方式。創作可說是我身處難以忍受的環境中一種個人的心理治療。

T　關於你設計的海報，我看到一個非常有趣的形容：「一系列富政治挑釁性的自製海報」。你對此有何看法？

黃　我的一些作品是較具挑釁性的。但我在其他訪問中提過，有些作品會傷害到他人的感受，但主要來說都是傷害到自己。

T　記得有一次在香港，你說具挑釁性的意思是你不準備讓所有人都開心，你這樣做是希望提出自己的想法，引起別人更深的思考，對吧？

黃　我想我可以做到的是讓別人去思考，作品的意念可以走進他們的意識，但我承認我不能改變他們的思想，設計本身沒有這種力量。你需要財政資源，需要辦大型的推廣傳播，才有機會接觸更多層面的人。這些我都沒能力做到，我只是活在個人空間的一個小設計師吧了。

T　你作品中是否表達關於你心裏想的真相？我相信你是為真相而創作的。在表達真相及承受風險之間，你怎樣看這兩方面？你是否冒險去表達意見？

黃　我不覺得需要冒甚麼險，我在以色列沒有受任何的管制，因為國家賦予我們以色列國民言論自由。但巴勒斯坦人就沒這麼幸福了，他們沒有言論自由。我有權表達我心想的，即使別人不喜歡，但只要沒有煽動顛覆成分，我就不會有麻煩。

我又看到另一句寫得入心的話：「表達意見的自由並非權利，而是職責和義務。」你對此有何意見？

T　我也認同是一個義務。你引述的句子寫於三十年代，我其後引以為自己的座右銘。我相信自己有責任以一個溝通者的身份傳達我的信息，以處理周遭的問題及應對社會。沒有人迫我這樣做的，只是心底裏有一種感覺要做這件事。

黃　你覺得是責任還是使命？

T　我覺得是一項使命。我就像是一個宣教士，從事我自己信奉的理念，做我相信的事。我認識一些曾是我學生的設計師，他們嘗試去做個人的創作，受眾卻並不是以色列的社會，而是國際組織、議會等。他們會以英文來創作，連標題也是用英文寫的，為了讓別人容易明白作品表達的信息。我反對創作只為表現「我們」及為展覽的海報，我創作的海報都是圍繞我身處的社會，最終是否公開展覽反是其次。

黃　我完全同意。有一次我看到一個香港年輕人設計的一系列海報，是有關華人羣體的社會問題。原意念是非常好，字體及設計也很到位，唯一的問題是整個系列都是用英文表達。

T　那是一項挑戰。你要對自己心底裏的信念及所堅持的負責。

黃　我相信的，我絕對相信我做的事。

T　我當然相信你，但我是對其他人發問，他們究竟在做甚麼？他們是為自己的好處，還是希望造福人羣？

黃　在中國我也看過不少用英文創作的作品，中國的年輕設計師都以美國或國際市場為目標。他們不理會本土的觀眾，只關心國際的「目標」。

T　我想他們是為另一個目標羣體而做。

黃　我覺得你十分謙虛，常自稱是很渺小的一個人，在做一些小事。但我不認同，因為背後的精神非同小可，那種誠懇及真摯是不能量度的。

325

T　真理非常重要，它是從地球衍生出來的，而《聖經》也說過真理從天地而來，我為此做過一件作品。

黃　可以說，你同時擁有熱情、誠懇及真摯的特質。

T　我有熱情，人也誠懇，但我覺得自己應對身邊發生的事負上責任，也有義務作出回應。我知道自己的作品並沒有改變現實的能力，但它們至少能改變別人的意識。我會嘗試改變別人的觀點。

黃　我認同這個態度及想法。你沒有計較付出，更沒有過問結果。雖然我不想比較任何人，但我傾向用一個比喻：當約翰·連濃（John Lennon）唱出《夢想》（Imagine）一曲時，也不表示一覺醒來他就可以停止一切戰爭吧。

T　我認為較像約翰·連濃與他妻子大野洋子在越戰期間所說的：在達到和平前會一直留在床上不起來。他的想法是正確的，他嘗試去引人注意，而他也成功了。引人注意非常重要，而我的任務就是透過作品讓人注意身邊發生的事。

黃　雖然我們一直談論的都是較負面的事，但我發現你其實十分正面。

T　我是個樂觀派，或許也可以說我天真，因為我製作自己相信的海報，並透過創作找到慰藉，找到甚麼是對的。但我不能改變現實，只能把它從另一個角度向大家呈現出來，而這就是我想向人傳達的個人觀點。

黃　對，所以你也被稱呼為「希望的意像」（The Imagery of Hope）。

T　「希望的意像」，那是一個很好的稱號。

黃　我覺得你配得這個稱呼，這是其他人應效法的方向。

T　謝謝你。

黃　你有很多機會向年輕人及學生演講，你認為對年輕的設計師或所謂

「視覺溝通者」（visual communicator）最重要的是甚麼？

T 他們要謹記，他們並不只是為完成項目而工作，而應該為任何困擾他們和關心的事發聲。也要知道不是只能通過商業創作或工作項目才能參與社會，任何可以傳達信息的媒體也不可以放過。

我不是要他們變成我一樣，他們應該建立自己的語言及表達方式，關心自己感興趣的事。但很多人也辦不到。我卻認為除此之外，他們也要表達藝術的一面，因為我們當中有不少認真的藝術家。

黃 你會視自己為藝術家、社會份子，還是政治家？

T 我同時是藝術家及社會份子。雖然我關心政治，但我不是政治家。

黃 你仍有做商業的創作嗎？

T 當然有，我仍要生活呀，但我嘗試只做那些有關文化的創作，我覺得文化實在十分重要。我現在會選擇為博物館、出版社及劇團工作，並做那些會影響我國文化生態的項目。我在八十年代曾非常商業主導，當時一向是為上市公司製作高科技的業務年報，但現在我不會再做了。

黃 你記得有一次你來香港理工大學演講嗎？你當時就向我們展了你那些「黑本子」，我覺得非常有啟發性。

T 那些「黑本子」是我的人生記錄，它們是日記、畫本、草稿的混合體，當中包含了我的人生，是以日期順序排列出來的。而我會出版一本載列我所有作品的書，當中也會參考這些「黑本子」。例如我知道在一九八二年曾發生甚麼事，我就會翻查我的「黑本子」，從一九八二年那處我就知道當時我做過甚麼。它們包含了各式資料，由紙張、生活的圖像、圖片剪報不等。那是互聯網革命來臨前的時代。現在你只需登上互聯網就可以找到一切資料，而那些「黑本子」可說是我的「個人

「谷歌」，它們彌足珍貴，我非常寶愛。

黃　我認為這不只是你創作人生或經歷的一個系統式記錄，因為它們實在很富啟發性。我很佩服你有這份決心，能有紀律地繼續維持下去。

T　它們好像是我的私人日記，因為你能透過它們了解我的心情，你會發覺有時我甚麼都不做，有時又會做很多事，這都取決於我的心情。它們好像是我心情的「地震儀」，顯示我心情的走勢。

黃　這種自律性及決心，確實從你如何處理在海報呈現的使命上反映出來。

T　這是任何人，尤其是年輕人應該學習的地方。

黃　我不知該說甚麼，我不懂如何回答你。

T　作為一個局外人，我覺得你正在一步步向前邁進。

黃　我常常對別人鍾愛我的作品取向感到驚奇，因為我的作品比較難理解，所以受眾主要先看圖像。而且因為翻譯一般不太準確，他們也不看大標題翻譯。我對喜歡我作品的人的反應感到驚喜，我常獲邀展覽作品，我非常高興。

T　讓我問你一個嚴肅的問題。你的新書關於意義，你的人生意義又是甚麼？

黃　我的人生意義是甚麼？人生本來就是一個意義吧。我不想也不打算改變世界。要誠懇面對自己、周遭環境、家庭及所愛的。我熱愛自己所做的，也熱愛我身邊的事物。我喜歡窩在家中工作。我也愛你。

T　我也愛你……

黃　你在香港的生活如何？

黃　除了這個項目外，我仍繼續我的攝影及商業創作，像你一樣作雙線發展。我非常享受我所做的，而且對自己非常真誠，所以我感到十分自在。

T　這就是重點，做人要開心。我們都要愛自己的工作，愛自己的人生。人生是最重要的。

呂文聰

二零一一年一月二十三日
會面
@呂文聰工作室／中國香港

又一山人

呂文聰

建築設計師，生於香港，畢業於東京文化建築學院。

從一九八零年起曾就職於 Foster & Partners 和 Rocco Design Limited，參與設計多項獲獎之建築項目，如香港滙豐銀行總行、香港國際機場、東京世紀塔、香港機場快綫車站及香港國際金融中心。

於二零零一年創辦 TACTICS，從事基建、大型商業及總體規劃之設計工作，項目遍及中國內地及越南等地。

同時，積極地研究及創作都市發展概念設計。

二零零四年，獲《透視》雜誌（Perspective）選為亞洲最有前瞻性的五位設計師之一。

黃　你入行工作多少年？

呂　已三十年了。

黃　你在香港曾參與哪些建築項目？

呂　最重要的三個項目包括：赤鱲角香港國際機場、滙豐銀行總行、國際金融中心二期。另外，也參與過港鐵將軍澳綫的總規劃、港鐵北角站、紅磡站，以及西鐵三個車站的規劃。

黃　你認為建築與城市有何關係？

呂　兩者的關係可以很複雜，又可以很簡單。一個城市由建築物組成，建築物是城市的一部分，二者猶如父子關係。

黃　你是從基礎建設（city infrastructure）方面說吧？

呂　就以火車站或機場為例，每個人在城市裏生活均需依靠交通工具，整個城市的運作也靠此運行，它們可說是城市的血管。一個城市才能建立起來。當道路達到某個使用量水平時，便需要發展集體運輸工具，例如地下鐵路、火車，以跟其他地區及城市連接。

黃　那從美學角度來看，建築代表城市的哪個部分？

呂　從建築美學來看，以火車站為例，必須先滿足功能上的需要。你看不同年代的火車站及交通工具，其美學都表現出不同的層次。最初社會發展不太成熟，其美學觀會稍差，反觀現代的火車站、飛機場的外觀越來越美，社會進步使人們的接受程度更高，更多美學的元素便可以加入其中。

黃　我最近乘火車到廣州再轉車到白雲機場時，覺得那裏的運輸系統真的不錯。

呂　那正回應了我以上所說，社會有需要做些比較好的設計。以往巴士站

呂　　　　黃

黃

只靠一塊水泥板，加上兩條柱便搭起來了，但現在是採用玻璃、不鏽鋼等材料，這就是發展的結果。若問建築與城市的美學如何掛鈎，答案是與城市的文化掛鈎。好像內地有些巴士站採用瓦片、金頂，甚至水泥柱來設計，反之香港的巴士站設計很直接及具功能性，會採用不鏽鋼及玻璃。從這方面就能直接看到建築美學對城市設計的影響。內地則不會用，因為內地人認為這種設計不能反映其文化背景。

我嘗試以用家或視覺創作人的身份去審視中國近二十年的建築，我把建築分為三類：其一是偏向西方那些很大、很豪華的建築物；第二是好像「集郵票」似的，招攬很多國際大師到中國這個實驗場創作的建築；第三是有一批內地建築設計師，他們以中國美學、東方美學為出發點設計的建築。在中國相對是百花齊放，各有好壞。為何香港沒出現這種多元情況呢？客戶是否當中的原因？

我覺得客戶未必是最大的原因。從以上三個方向來看，第一，中國人一向喜歡大的事物，而地理環境也容許她建設大型建築。「大」也可以是豪氣的表現，因為這是中國的文化背景及價值觀。第二，招攬大師級的作品其實是全球化的一個過程。要令中國被認同為世界一級國家，便得找來大師級建築師為她設計，那城市便可成為世界指標了。這也是全球化帶來的好處。第三，我也認同中國建築師可以有自己的本土設計，但始終屬於小眾，而且形象不太鮮明。甚麼才是本土呢？但為何日本那樣似乎很難釐定何謂中國式、東方風格，或日式風格。

成功？因為她有自己的風格。中國則面對一個大問題，就是她在探索意識形態的過程中，暫時未能找到一個做建築的清晰方向。尤其客戶是否認同你的意識形態呢？如客戶也不想跟從這個模式，你又怎能發展呢？那麼香港為何辦不到呢？其實香港是辦得到的，只不過看上去可能不太成功。她跟國內一

呂文聰　對話

1　著名英國建築師，高科技建築代表，生於一九三五年，以設計金融證券類商業建築和機場建築而聞名。香港滙豐銀行總行大廈及香港國際機場均出自其手筆。

2　伊拉克裔英國建築師。一九五零年出生，後定居英國，二零零四年為首位獲得普利茲克建築獎的女建築師，在國際建築界享負盛名。

呂　樣要求大而豪華，雖然規模可能不同，但也是沿這個方向走。國際大師霍朗明（Norman Foster）[1]早於二十多年前已經設計滙豐銀行大廈，情況與扎哈・哈迪德（Zaha Hadid）[2]在廣州興建歌劇院一樣，要在惡劣環境下做出世界級的建築，只好找來國外所有承建商來興建，一邊實驗一邊做，最後做出世界級的水平來。

黃　這跟做實驗一樣。

呂　是的。但現在其他地方的施工單位及其他人都未能達到要求，所以結果存在很大的差別。反觀北京的「鳥巢」及「水立方」就達到這樣的水平了。

黃　在香港能否孕育東方中國特式的建築？

呂　在香港有人想做，也有人在這方面探求，但不論從西方或現代化的層次來看，都會凌駕本土文化或價值觀。其實過程沒有分別，若只從結果來看，其成功率有多高？在成就水平上雖有分別，但在建築或城市發展方面，其實兩地都差不多，只是香港較追求功能性，而非僅限於文化發展。

黃　這與用地面積或地價有沒有直接關係？

呂　我想已變成了一個死胡同。因為地產發展商往往認為，即使它們提供更多文化的元素，用家也不會歡迎。例如在香港興建住宅，陽台可以提供一個讓人享受的領域，住客可用以乘涼、曬晾衣物，是一個休閒放鬆的空間，但買家可能覺得不方便，所以露台在住宅中一向都是不受歡迎的元素。買家不想要，發展商便不興建，買家便沒有陽台可用，這便變成了惡性循環。相比於北京四合院正中有空地、有樹、有風景，也會兼顧坐向、通風、自然採光等元素，香港的文化水平就貧乏得多了，在居住環境中根本找不到這些元素。但你不

能強求，因為在供應及需求兩方面都不重視此元素。

黃　那與大眾生活文化水平有沒有關係？

呂　這是基本的水平，如大眾有要求，又重視此元素，那發展商便會興建陽台給大眾使用。反之，如大眾都不覺得有需要，發展商又何用提供呢？

黃　創作人不是有責任帶領一個城市向前走嗎？

呂　建築師的工作與創作人有少許不同。再舉陽台為例，陽台在市場不值錢，客人也不接受，所以不能說建築師繪了圖便可主導買家的考慮。很幸運，多年前香港政府提供了興建環保陽台的面積優惠，最終令環保陽台得以產生，但此想法可應用於很多不同的細節上。比如說，設計師是否可主導你的生活？在某程度上說是，但亦可說不是。

黃　這與現在的買家缺乏生活品味有沒有關係？決定權是否在發展商手上？

呂　最大關鍵不在於發展商，我想應該跟政府的政策有關。過去幾年來，政府常把事情看成兩面。站在建築師的立場，環保陽台是好的元素，政府幫了市民及發展商；但買家則覺得，發展商興建陽台只是想多騙幾十平方呎的樓價，而陽台的面積卻不計入室內空間，所以他們一向也不珍惜這個元素。究竟政府、發展商及買家這三方面如何取得平衡？如果政府容許興建環保陽台，那麼三方面便可說達到平衡了。但現況是失去了平衡，因為陽台的呎數計算方法與室內空間不一致，買家覺得付了錢買陽台，但又不能把它當室內空間使用，便會感到被騙，甚至指責發展商把陽台拿來賣。在這個情況之下三方面都沒有贏家。

黃　除住宅外，政府在整體城市規劃的政策方面有沒有改善？

3 綠色外牆建築設計，即一面被植被完全或部分覆蓋的外牆，由泥土或綜合供水系統作支持，也被稱為活的牆壁、環保外牆或垂直花園。

呂　絕對有改善。舉例說，我多年前曾提過「綠化屋頂」(green roof)的概念，現在西九文化區都是綠化了的屋頂，政府花了很多錢及時間發展，甚至是 green facade 3 (綠化表面)。政府在各方面出了很多力，但成功例子卻太少，追不上世界步伐。如進度可加快一點，那社會發展及其方向便絕對正確。興建設施需要花時間，還要在設計上加入前瞻性方向，因此落實時，可能很多地方不能即時完成。我想完全是可以多做一些，只要有更具體的方針及更仔細的計劃，並要針對社會需要。步行街就是一個好例子，現時全世界城市也設置很多步行街。

黃　在中國蘇州、成都等旅遊地點均有設置步行街。

呂　現時我為全世界不同城市進行的整體規劃中，都附有一個關鍵元素，就是步行街。但香港在實施上存在很多掣肘，很多地區的步行街的發展面積因而相對小。中國其他城市如上海的南京路、北京的王府井均是成功例子，為何香港相對不足？可能是地理環境的緣故，又或是既有政策追不上現時需要。大家均在相同的空間內，如要在新的出發點再開始便很困難，所以必須有一個混合方式的計劃，當中要包括現存的骨幹，再把新軟件放進去時，亦要切合現時、當下、當代的需要。

黃　從混合方式的角度看，在有限空間內有甚麼能改善我們的生活？

呂　舉例說，如一九九八年香港的機場遷往赤鱲角後，九龍半島尤其在啟德機場附近、九龍城，甚至尖沙咀或紅磡等地區，就有很大的發展潛力。我多年前曾參與紅磡車站的發展項目，那車站很需要大型商業發展，它處於一個絕對有利的位置，無論由國內或中國其他地方到訪香港的人，都會經過紅磡車站，商業潛力很大。不過，它以往的設施未能負荷，但如加上酒店、商業大廈及商場便更好了。紅磡車站本身有發展的可能性，但如何能利用它再發展？發展商業大廈、住宅大廈、酒店之外，又如何把其他多元的功能放進去呢？我覺得這是最有可能

性的發展項目。其實香港甚至世界各地的商業大廈，均是採用基本的發展模式，集中發展大廈的形狀，以取得最佳的租金回報，達到最合適的平面佈置。因此，會出現很多相類似的設計，最終使大部分商業大廈外形不是正方形便是長方形。

黃　我在成都市看過一座很富實驗性的扭紋形大廈。

呂　內地可能發展成這樣，但在香港，空間或種類較少，可能大家的常模及理想很接近。不過，在發展商業大廈的同時，其實亦可多提供一些空間以創造另類可能性，或許是讓公眾娛樂的地方、純步行街，或純休閒文化的空間等。其實空間一向有限，建築物向上建到某個高度，便可思考怎能把其功能作出增值。價值不只是可使用的空間，而也包括有藝術性、有環保價值、有視覺價值的空間。那便是我指出「買一送一」的概念。樓宇興建後，大家着眼的都是大廈內部的空間，其實尚有外部空間可供運用。

舉例說，重建美國世貿中心勝出的方案，最初的總體規劃是安排很多路線以到達這個地方，也是它最主要的賣點。同一時間，每座商業大樓只寫明其高度可向上升，直到達最高的世貿中心一號大樓。在此層次上，這個規劃方案沒有附加甚麼價值。另外一個方案是拉菲爾·維

黃　諾里（Rafael Viñoly）[4] 的，即大樓中空，其中的空間用來作為文化部分。兩者比較，一個偏向商業，較為實用，更還加入世貿中心的歷史；另一個則不實用，而是純文化、關於優質生活。我在想，有沒有辦法把二者合而為一？

那麼讓建築師在發展商工作豈非能解決問題？是否政策上有限制？

呂　正正是政策的問題，而不是建築師的問題。建築師的想像力無窮無盡，沒有任何高低差劣、大或小之分，純粹是政策的問題。

烏拉圭裔建築師，生於一九四四年。一九八三年創立個人建築師樓，首個建築項目為紐約市約翰·傑伊刑事司法學院（John Jay College of Criminal Justice）。他的公司曾入圍美國世貿中心重建項目設計比賽。

337

黃：那你是指政府政策還是客戶企業內的政策問題？

呂：其實兩者是互為從屬的。一塊重要的地皮地價一定高，如不能興建一定的面積，突顯其賺取收入的元素，很多事情便不可能合理化了。反之，如果由政府出資，例如不計算某些樓層的地積比率，只要發展商願意興建，政府便提供地皮，這才是最重要的混合發展方式，而並不在於建築師能否把構思畫出來。其實達十億、百億，甚至千億的投資，怎可能沒有包括回報的計算？無論政府或私人機構也好，兩者均要看回報率。不過要考慮，第一，可能不是即時回報；第二，也可能不屬於金錢回報，可能是文化回報。

黃：購買地皮時地積比率是否已有規定？一座高樓大廈的地積比率通常是多少？

呂：在購買皮地時已計算了地積比率。高樓大廈的地積比率通常最高是十五倍，即是購買一千平方呎的地皮，可興建一萬五千呎面積的樓宇。

黃：你的意思是否説在十五倍的樓面面積中，政府可以提供一些優惠，如撥出三倍樓面面積來做文化、綠化或休憩的地方？

呂：在現今社會，這些行為被稱為「發水樓」[5]，因為「發水」後便可多興建一些單位發售。但我要指出，在一些重要的位置，如紅磡車站，在發展時除了興建巴士站、公廁、垃圾站外，是否還應建設其他關於文化的部分呢？在整個城市規劃過程中，政府與發展商又如何配合？建築師的職責只是把兩者拉在一起，兩者有相同目標最重要。

我再舉一個例子，大眾都很希望在國際金融中心上建一個瞭望台，最終國際金融中心做不到，反而在對岸的環球貿易中心做到了。這對城市發展，或者吸引旅客促進旅業，都是很重要的元素。但香港那麼多高樓大廈，為何只有環球貿易中心才有瞭望台呢？你看日本每一座高

5　即地產發展項目中出售的建築面積比可建建築面積多。香港的建築事務監督有豁免某些建築部分不計入總樓面面積的酌情權，導致地皮的地積比率有變。

黃

呂

層大廈，或者台北的一零一大樓也設有瞭望台。這就是我想討論的一個重點：在香港不少大廈已達那個高度，而我們又身處一個有效率的城市中，在這個前提下，我們如何增加這類規劃呢？這些具附加價值的功能在文化發展上有沒有價值？如有價值又應如何實行？現時大家覺得是沒有空間可做，所以便把全部期望都寄託在西九文化區上，但其實在城市空間中尚有很多發展的可能性，關鍵是如何具體地規劃及設計，而政府及發展商的政策又能否配合。

香港西九文化區三個建設方案中，有兩個方案都着重綠化及可持續發展，其中一個是極之綠化的，有如森林一樣，另一個是綠化斜坡、綠色草坪及山麓。你在二零零一年參加的一個比賽中，已提出綠化的概念，你設計了一座山，並把所有的功能都藏在山谷底，那是參賽的方案中最綠化的的一個，可惜當年沒有入圍。今天每個人都說綠化，你對此狀況有何評價？

做建築一定要有前瞻性的眼光，我在十年前跟你說過，將來建築語言會消失。第一，是因為全球化；第二，是當大家在追求用玻璃或鋁材來表現文化或本土價值時，我覺得已是過時了。如大家都採用這些建築語言來表示自己國際都市的身份時，是否存在問題呢？這是我參賽時想要表達的概念。另外，在那麼大的機會及具創意的主題上，是否還要跟從別人的建築語言及設計，再照辦煮碗呢？我們或可在香港再建一座「鳥巢」或中央電視台的建築物，但是否就能代表我們的價值觀呢？當年我很珍惜這個題目，一開始我就發覺那地點的獨特性，它是由填海得來的，沒有歷史包袱。這跟你原來的城市發展不同，它容許你做一個全新的設計，這是個很好的機會。相比巴黎或者紐約的總體規劃，兩者都有一個很強的特點，但香港則很難找到同樣特點。所以，我當日做了一個大膽的設計，我先做一座山，然後在山的中間挖

一個洞，那個洞給我很多想像空間，我亦希望那個火山洞能對將來的使用者有類似的影響。到時大家可圍着洞口，看着天空、大海及以下的文化區。在整個過程中，他們如何在洞內找到自己的文化價值？這就是我當年的構思。其實如果用一個很簡單的方法來興建文化區，綠化屋頂是否很難做？你只要想像一下將一個島填海，但不是把它填平，而是填為一座山，這座山的地下空間就可以自己發展，今天可以做大一點，明天又可以填小一點，這文化區便可以成立了。為何要想得那麼複雜？我曾到法國參加講座，知道法國人在上世紀初已開始思考如何發展地下空間，因為其預計價值很高，不過可能成本太高，所以不會大規模去發展。我認為地下空間的可行性很高，它不受自然的挑戰，不受天氣影響，亦沒有高度的障礙。

另外，我預料由現在起計十年後，人們也會講綠化，關鍵是我們有沒有膽量及決心去實現吧了。如用一個科學的層次，大家會覺得這是未曾做過的，但十年前我已經說過了，有些人問 why 或 why not，這就是有否決心的問題。正如以往只要肯想像，綠化屋頂絕對可以做得到。在這個層次上說，為何不可以向另一方向發展？為何要沿用同一個模式呢？我想只是大家習慣了吧。西九文化區這塊地的發展可能性很大，項目十年前已展開，當時為何不去種些樹木，讓現在可先發展成一個森林？這個概念雖簡單，卻沒有人先行一步，再慢慢等待它不斷進化。無論哪位大師的設計，也不是一天便可造成，正如城市也不能一天建成。關鍵是找到一個能引發推動力的元素，再依此把整個概念發展出來，而不求一天便把所有東西都完成。我在日本學到很多建築理念，日本人認為城市是屬於一個「新陳代謝」的機制，並非一定得把所有東西全部興建出來不可。當大家均認同「變幻才是永恆」這個道理時，要在今天決定未來所有的事，並把全部建築物興建出來是有一定難度，亦未必能百分百滿足社會真實的需求。舉例說，澳洲地標

6
荷蘭籍建築師，生於
一九四四年，哈佛大學建築
及城市設計系教授。代表建
築包括古根漢歷史博物館、
北京中央電視台總部、台北
藝術中心等。

悉尼歌劇院，在某種程度上已與時代脫節了。

黃　它是否已沒有實際用途了？

呂　為何悉尼歌劇院會跟時代脫節？因為其音響設備及座位數目已不能滿足現代社會要求，它極其量只變成一個象徵標誌。而因其外型的限制，也不能發揮其他功能。法國巴黎的舊歌劇院也有類似情況。而因建築物在某種程度上需要不斷更新、改變，才能滿足時代的需求。我十年前曾說過，現時的藝術模式已不再計算博物館用多少面積或位置擺放畫作了，再過二十年，可能已不再局限於歌劇或畫展，而需要有裝置或行為藝術。要在建築藝術上反映此一點，我想硬件及軟件的配合很重要，硬件是永恆、長久的，軟件則是千變萬化的，你要想辦法把兩者配合起來。現在大家可能是想當然，但其實此事有跡可尋，雷姆‧庫哈斯（Rem Koolhaas）6 在台灣建造的歌劇院，其中座位的數目是可以改變的。為何他有此想法？他如要開始在這方向進發，便一定要有這種要求或可變性，否則結果就會不同。當年我在日本興建寫字樓時，會為他們預留一個以供擺放電腦大型主機的空間，但我完工後發現，電腦主機的體積已縮小為一個手提包的大小。那我們預留的空間就完全跟現實脫節了。

作為建築師，你的前瞻性在哪裏？在完成這座建築物後，有沒有想過硬件與文化如何配合？你又如何反映自己的價值觀？我覺得十年之後，大家將不再用玻璃幕牆的建築物為藍本，而社會環境的問題也不能再用玻璃幕牆來解決，而要用一些更激進、或暫時仍未成熟的方法去處理。現在大家用玻璃幕牆，就貪其建築成本相對便宜，再做其他如綠化屋頂或 green facade 成本很貴。但二十年之後，若我們預見這方向是可行的，加上成本低，大眾便會向這方面發展。中國或香港正因太過城市化，密度太高，已不是一個生活的好地方。但想想，城

市化是否唯一解決方法？假使城市化能解決問題，建築物的設計能否減低城市化的壓迫感呢？現在太少人去探求這個問題，以致建築師、發展商或政府，三者均想興建一座在物質性上，要看得到、要高、要偉大、要豪華、要有設計的建築物。在另一個層次看，可能十年後因為大家均習慣於「很豪爽」，以致失去了特性。當價值觀改變時，我們能做甚麼讓人覺得有啟發性的呢？

黃　以產品設計來說，現時存在很多競爭。但不論你做出一個與對手不同或相類似的東西，都可稱為設計。其氾濫程度，已達至只為設計而設計了。

呂　重看你十年前的西九文化區項目，在用途的可持續性這方面，設計的方向並非以純視覺為主。這就等如我眼見的產品設計行業，只覺得市場上好像有此需要，或好像有競爭力你便去參與，結果你與我的設計均沒有兩樣，當然更沒想過推出市場後要怎樣做。這是我很關心的問題。從任何角度，包括消費者角度來看均是十分盲目的。就好像平板電腦成功後，市面上就出現十多、二十個品牌生產類似的產品。

呂　這就變得沒意義了！當每座樓宇均是同一高度時，大家追求甚麼？又有多少人會站出來，說不再追求這些東西？現在大家都是為設計而設計，就是想做出同一樣的東西，但設計之餘，能預見十至十五年後那東西會否與時代脫節嗎？能否與社會同步發展呢？這是最值得研究的問題。深圳現正開發一種雙層巴士，它被《時代》週刊表揚為最佳發明。

黃　是從中國的角度來說嗎？

呂　不是，是從世界的角度來說。那輛巴士在普通行車線是通行的，但卻是架高了一層，即巴士底部可以被普通車通過。這個發明我覺得很厲害，它可以解決我們面對的路面擠塞問題。我經常跟其他建築師說，其實我們有未來的構思，也有較近的未來（near future）的構思，兩

7 位於西班牙北部，是巴斯克自治區最大的城市，也是比斯開省的首府。著名的古根漢美術館位於此城市。

者的定義不同。就那輛嶄新的巴士，我很慶幸中國能生產出這種巴士，在較近的未來可以解決很多社會問題，

黃　這輛巴士是由中國人設計的嗎？

呂　是的。或許在美學上來說，人們完全不能接受這輛非常古怪的巴士，但其貢獻十分大。

黃　這輛巴士將在哪個城市出現？

呂　在深圳。它確是一個非常好的構思，因為它可以讓其他車在其底部通過。在香港，巴士經常阻塞路面，因為它們駛得慢，又要經常要停站。但這輛巴士就算停車，其他車仍可在它底下繼續行駛，實在是一個很好的發展方向。在建築硬件上，有甚麼能給予軟件發展的附加價值？我說的軟件，是超越住屋、寫字樓、酒店、商場這四種功能。在其之上還有沒有第五種功能出現？這就是我所說的 buy one get one free（買一送一）的概念。我想是有的，但政府是否容許呢？發展商是否有信心做呢？如兩者均屬正面，建築師及設計師又如何配合呢？我想討論的重點就在此。談到西九文化區，當我們做完這個設計之後，大家覺得原來還能賦予別人一個想像空間。現時的商業大廈有甚麼概念呢？例如，當我們看到西班牙的畢爾包（Bilbao）7 的博物館設計，就預料能給你想像的空間。

黃　全世界已有五十個 Bilbao 了。

呂　是的。所以，第一，如已有 Bilbao 的風格，是否還要有另一些想像空間呢？第二，若別人已利用了想像空間，是否應為自己找尋另一個想像空間呢？這是文化價值及文化發展最大的疑問，亦是最大的挑戰。每位參予項目的人、市民、設計師均要向自己問這個問題。既然我不可以也沒辦法，我亦不想限制每個人的需要。那為何要限定面積？且要

8 意大利籍建築師，生於一九三七年。代表建築包括法國龐比度中心、日本關西國際機場、美國紐約時報大廈等。

9 英國建築師，生於一九三三年，以其高科技建築中的現代性及功能性設計而聞名。其最為人熟悉的建築是法國龐比度中心。

呂文聰　對話

在十年前便要有這管制要求？其實基本上不能管制，不可能只給你三千個位，或覺得你有需要，便給你六千個位，藝術是很隨意的，因為大家也不太估計得到。要是估計得到的便不是藝術了，藝術不能預見、不可量度；文化需要自由來發展，自由度越高發展機會越大。

黃　你提及的概念，就是現時西九文化區需要的用途，我在世界上見過而可以相提並論的，就只有法國的龐比度館。它是一個非常靈活的大四方箱。

呂　當日建築師倫佐·皮亞諾（Renzo Piano）8 及羅傑斯（Richard Rogers）9 夫婦的概念是：：博物館是藝術品的貨倉（museum is a warehouse of art）。當時建築師也有一些私心，因為他們想做一座全世界最大跨度的建築物，對他們來說是一項很大的挑戰，所以他們在技術可能的情況下做到最大型。但實際上博物館有沒有採用這個概念來建成呢？初段時間是有的，但後來卻做不到，亦享受不到那麼大的彈性，可能由於運作上或資金上的困難，情況就好像是買了一部很複雜的計算機，但只運用加減乘除功能一樣。建築師的理念就是如此。藝術是不可預測的，如可預測就不算是藝術。所以評價一個藝術家沒可能只看其個人簡歷，及他過去做過甚麼。但世界慢慢轉變，看法已不同了，人們不像以往期望驚喜，這可能是全球化的結果。現在大家可能認為興建機場一定要找 Norman Foster，大家都有這種期望。

黃　從城市規劃的課題來看，法國是否一個很具前瞻性的地方？從歷史方面，法國是否一個以開放心態處理建築的國家？

呂　其實世上很多地方也很開放，如單方面比較是不公平的。紐約及巴黎都是很成功的例子，因為她們本身有富特色的總體規劃。不論是紐約、巴黎、巴塞隆拿還是北京，發展城市或地區，不可能一天便達

成，它需要經過一段時間，由開始到成形。這個過程又如何組織出來呢？我們從事總體規劃或設計，會想到一個名為「二手軟，一手硬」的方法，當中有一個不可或缺的主骨幹，再加入一個高度靈活的元素，這元素是可變甚至多變的。當那不可或缺的主建築物放進去之後，如其他建築物是可變的話，那無論對用家、發展商，甚至政府來說，其變化及彈性就大很多了。沒有人能預測將來數年後社會的發展，或者人的需要會怎樣變化，但很多城市都受這方面的限制，例如興建的道路太窄，大型車輛不可能使用，其行車流量也不可能增加，因此大部分城市都受交通擠塞的問題困擾。之後唯有興建地鐵，但建地鐵要把路面全部掘起來，這又會引起很大的社會問題。所以，有前瞻性的城市設計，必須讓一些骨幹性的建築先做好，而其他建築則可以較彈性地處理，例如今天的商業區，明天可以變成住宅區。這就是總體規劃上要考慮的問題，否則便會有缺陷。我在國內選擇不同設計方案的過程中，發現很多類似的毛病。政府政策改變了，今天還是住宅用地，明天已變為商業用地；今天有地鐵規劃，明天又沒了；如沒有地鐵，就必須興建一個交通樞紐，不過當局原來沒有考慮這件事。所以整體上路線已有，但土地還未規劃好，人也不能下車，根本連接不到。

呂　中國的城市也有這樣的情況嗎？

黃　因為興建鐵路的時間太倉卒了，設計一個車站可能只需兩個月時間，但其他地方尚未成形，或是太早成形，導致銜接上出問題。相對有效的銜接，我們稱之為「無縫連接」(seamless transition)。例如在香港，你出門走到街上，到地鐵站，再到寫字樓，是可以完全不用打傘的，而且全部上落均有升降機、扶手電梯等機械輔助。

呂　你覺得北京的城市規劃是否成功？

黃　北京是一個好例子，當然她有自身的問題，如汽車太多，但亦有不少

黃　例如北京以環路來規劃算不算可取呢？

呂　對，現在她的地鐵發展亦不錯，地鐵線的增長速度相當快，是非常好的設計。

其實北京城是很古老的設計，若加上其他設計一直發展，將是很好的發展模式。但這是否最好呢？可能是因為找不到另一個地方來比較吧。我想只能說是各取所需，各擅勝長。在北京或中國其他城市，其得天獨厚之處是土地大部分是平地，相比日本、法國等地均以山地為主，情況並不相同，其解決方案也未必一樣。這就會影響設計者及政治家的決定。

黃　城市和建築設計，最後也得回歸到一個城市「每個人生活和呼吸的氣息」的關鍵和價值觀上，正如你一再強調的，從官、商、民之間，沒有對錯，這是一個選擇，一個為自己未來做的選擇。

可取之處。

347

陳育強

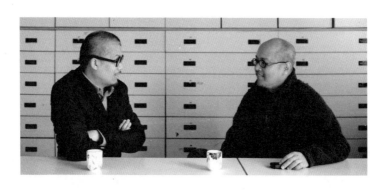

二零一一年二月二十日
會面
＠香港中文大學／中國香港

又一山人

陳育強

畢業於藝術系，其後於美國鶴溪藝術學院獲藝術碩士學位。一九八九年起於中文大學藝術系任教，主講藝術創作課程，並為藝術碩士研究生指導老師。二零零九年起，兼任藝術文學碩士課程總監。

陳育強曾參與展覽超過七十次，包括「第五十一屆威尼斯雙年展」、「第二屆亞太三年展」等。作品曾榮獲「公共藝術比賽首獎」（大埔中央公園）及「德國漢諾威世界博覽會藝術比賽」第二名。

陳育強之學術興趣為香港藝術及公共藝術；亦曾任《香港視覺藝術年鑑》主編及沙田「城市藝坊」藝術總監。

現為汕頭大學藝術及設計學院學術顧問、亞洲藝術文獻庫顧問、香港藝術發展局藝評委員會顧問。

陳育強　對話

黃：你在香港中文大學任教了多少年？

陳：我一九九零年開始已在這裏教書了，至今已超過二十年。

黃：你大學畢業後便來這裏教書嗎？

陳：我畢業後先往美國升學，之後也曾於中學任教，及後在香港某間文化中心擔任藝術方面的行政工作。我開始教學是較為早的，別人說我並非當了藝術家才任教藝術系，實在我是來大學工作後才開始學習怎樣當個藝術家。

黃：你同意這個說法嗎？

陳：我當初對此反感，因為這代表在大學任教時，我的藝術水平並未達標。但後來發覺，這說法某程度上正確，關鍵是拿誰與自己比較。如雕刻家張義[1]原本已是藝術家，他進來大學後再培育下一代藝術家；反而，我當時還未成名，即使我覺得自己的作品在我進中大時已達相當的水平，那不是用一個客氣角度來說。另一方面，我相信是教學相長的，我的作品及藝術觀在其間不斷改變，而當中很多元素均來自我的學生。我日常創作時，會傾向採用比較客觀的方法切入，自己的情緒切入反而較少。可能因為我是教師，性格較為冷靜的緣故。

黃：即使是從觀察開始，你也可以不投入情感嗎？

陳：我主張藝術在能講論的那部分應讓人可以解釋得到，意思就是可以被分析，其潮流可以被掌握。當中某部分其實存在着一條公式，例如：藝術家天生比較敏感，所以他們的藝術品較為敏感，亦較個人化，可以從中反映個人看法。但如果你深入研究藝術史，你便會知道個體在藝術運作中，所能表達的個人部分其實不多，知識方面反而佔很大部分。

黃：還有跟周遭的關係。

1 本地著名雕刻家。生於廣州，五十年代末開始在港雕塑創作。作品繁多，被稱為香港現代雕塑先驅。

陳：對的，同時也涉及環境因素。因應當時的潮流，人們的關注點，藝術家的關注也同時受到影響。這部分其實可以被講述、可以學習，但你內部的選擇可以屬於個人。所以藝術史要求先作記錄，才能講述現時文化的整體趨向，及現代藝術家反映的精神是甚麼。如果每個個體也在從事不同的工作，便很難做到任何歸納。作為教師，我越來越發覺自己是個觀察者，多於參與者。

黃：你指的是教學崗位還是創作崗位？

陳：我指的是教學崗位。但我時常分不清，因為在大學教書時，我創作的作品並非給一小撮人看的，所以不能只對自己負責；而與沒有牽制的自由藝術家相比，我也是相對不自由，因為有學生觀察我，看我所做的作品和日常的說話有沒有連貫性，因此無形中衍生了很多壓力，一點也不輕鬆。

黃：你剛才談及藝術應該是「可理解」的，但我認為大多數人在看你的藝術品、創作、物件或裝置時，都有非常個人的感覺。

陳：我覺得你可以這樣評價我在二零零零年前的作品，但之後則有了轉變，因為二零零零年後整體藝術圈是傾向 research base art 工作的方法，而且二零零零年前我很注重藝術上加入詩意的內容，因為我很喜歡詩，而且詩在藝術中有其任務。此外，在二零零零年前我基本上是反對政治化的藝術，但在二零零零年後，經過了「九七」的改變，整體社會認為，無論你是藝術家還是雕塑家，都是社會公民及持份者，因而令我對藝術的看法有了變化。作為教師，我的責任不止把知識傳授給學生，還要為他們提供資源，因此我需要維持某程度上的客觀性。我能容忍及喜歡的東西亦不能過於窄狹，甚至那些我雖不喜歡但有意義的知識，我也要學習及教導學生。這時候我變成了一個觀察者身份。

黃：我曾參加你學生們的畢業展，我看見很多學生對你皆十分尊重，對你

的創作風格及方向尤其抱熱情的態度，甚至臨摹你的創作。其實在他們創作時，是偏向於你的形式，還是確實認同你的思想？

陳：我不明白為何外界的人會有這些觀察，可能他們關注的是方法上的問題。奇怪的是，我看到的是學生與我相異之處，外界的人反而着眼於學生與我相似的地方。其實我幾個較有名氣的學生，也沒帶有太多我的影子。

黃：我不是討論他們將來的發展，只是在畢業展上一看到他們的作品，便知道他們是誰的學生，可能在演繹風格上你對他們有很深遠的影響吧。

陳：如我的教導是好的，他們學得到也是好事，關鍵是他們會否再發展下去？我很用心教導學生，尤其我把自己看成一個觀察者。我進入中大教書，不是要把我的創作風格傳授給學生，即使他們不以我的風格來創作，我認為他們都會因此受到影響。這些影響可能是在思考方法上、尋找意念上、對好壞的判斷上，或者價值的判斷上。

現在，那些喜歡我的學生或我喜歡的學生都不會遵循我的風格來創作。他們改變得很快，其速度甚至令我感到即使我已盡量緊貼藝術潮流，在領導他們上也開始存在困難。他們的價值觀及看事物的方法與我很不同，當中原因可能是互聯網的影響，或人與人之間的關係不同了。像老師和學生的關係，以往是學生要尊重老師，現在學生則會把老師和個人的想法平等對待。他們認為老師提供的資訊不過是眾多資訊的其中一個來源。互聯網越來越發達，每天都有新事物出現，以致老師教授的很快已變成明日黃花。所以相比於資訊較為封閉的時代，於現今快速、「即食」，並不傾向尋根究底、追求深度研究的時代傳授同一套知識，我會感到無效及困難。我們這一代人是受現代主義及後現代主義影響，所以如要付出更好、為下一代提供更有建設性的建議，我們的角色需要作出調整。

2 在社區共享和參與的層面下進行藝術行為，着重社區的對話、溝通。藝術表達方式不限。

3 針對已存在的藝術作品、觀眾、場地、空間，進行一種互動式的介入行為。屬於概念性藝術、表演藝術。

黃 你指的調整，是從另一渠道或方法去切入，還是跟隨他們的口味或認同的方向進發？

陳 我現時是在兩者之間擺動，卻並不是處於兩者中間。我說擺動，意思是一方面我其實並不熟識他們的生活模式，特別在接收資訊及將來藝術的運作方面。現時有些年輕人會關心社區藝術（community art）2、介入藝術（intervention art）3。怎樣介入社會等，有些則對社會不聞不問，只崇尚享樂主義，遊玩態度。相比之下，我們這些已過五十歲的人，仍然用着二、三十年前建立的生活方式和信念來生活，因此可能對這些新的生活模式產生排斥，或者即使看到也不屑去關心。

我可以分享我與十六歲的兒子相處的一些體會。我和他多次衝突或爭執後，開始會在看見不順心的事物時學習考慮整代人也有同樣特質。如從這個角度看，這可能不是個別事件，而是整個社會已改變了。

我是在學習他們的生活方式。例如我了解他們花很多時間上網，看Youtube的時間多於看電視。我們以往要找尋某個藝術家的某段幻燈片或是想多了解某個藝術家是很困難的，現在你只需搜尋一個藝術家的名稱，在《維基百科》或Youtube點擊幾下，便可找到整個資料庫。所以，我已不能如往常一樣把知識壟斷然後分發給別人。現在於公共平台上發放的資訊幾乎比我的更快，年輕人因此就有本錢跟我爭論了。

黃 擺動的另一方面，是因為我們是在現代主義及後現代主義的影響下成長的一代，很想保留一些以往的傳統，如人文主義、對人及直覺的關心，對視覺文化的一套執着等。我覺得世界是在不斷循環中，保存這些東西很重要，因為這些資源雖然你今天用不着，但難保有一天會用得上。

我曾在很多場合被人問及中國文字以至書法的事情，其實情況跟你說

陳　　　　　　黃　　陳

的有少許關係。我們剛才談當代視覺藝術，其實文字也是視覺藝術的一種。一般人經常以為中國文字是關於遠古的歷史及文化，總覺得是很沉重的話題。在今天的世界，文字輸入法、拼音等非常快捷，為甚麼還要一筆一畫地書寫？這已變成他們生活的一部分了。但是我說的並非單單指日常的運用或生活方式，歷史對我的意義其實很大。雖然我曾是廣告人，外表時髦，但基本我是較為傳統的人，我亦熱中看中國畫及了解中國深遠的文化，以至近年我更學習中國書法。我認為對於歷史與傳統的最大意義，是怎樣承傳？下一步是甚麼？其實遠古的東西在古時也曾是非常當代的，不論書法系統、文化氣息、作畫風格都是如此。我認同你說「今天用不著，但難保有一天會用得上」這個想法，因為今天的你可以借用過去，而變成現在的你，這個承傳很重要。現代的年輕人想不到這個關係，他們暫時多比較關心眼前的事物。

當思想爆炸時，很多東西都變得平面了，可能未來年輕人在處理書法這問題時，不會再用考古的方法來看其源頭，反而會對結果感興趣。例如現時便有些設計師用書法來創作。

黃　其實是有點知其然而不知其所以然的感覺。

我同意，現今所有東西都是平面的，不再是立體了。作為中國人，不論我們接收西方文化，包括美國、英國或日本文化，還是中國文化，對我來說都是平面的。為甚麼我們注重中國多些？可能只因我們是黃皮膚黑頭髮的中國人。但對新一代來說，他們的身份是世界公民，在美國、日本、中國取得到的東西都沒有分別，不會覺得中國比較親近。舉中國文字為例，其起源有一套原則，象形文字也有它的歷史，是經過不同時代演化而成的，所以我們今天看到的文字與古時的文字是有關係的。現今年輕人對於這種聯繫卻不太感興趣。最近我也對文

《人》（二零零零）

4

黃　我想從精神方面認真學習也是一種修煉，你會在思維上獲得很大的啟發。

字感興趣，如問「下一步是甚麼？」我也打算回去創作有關文字的東西，但未必從書法美學入手。

陳　對。但我發覺整體書法文化系統也存在問題，它的排他性很強。由於傳統的界定關係，現時處理傳統藝術的人存在一些盲點。我覺得要更新及改變一個文化系統，他們必須能跳出這個系統然後再審視它，在系統內看不到當中問題。與書法家、國畫家或國學專家討論國學時，你會發覺他們所談的範圍很小。與書法家、國畫家或國學專家討論國學時，化系統的人，一定學習過其他東西。但有趣的是，那些真正要改變書法文傳統的文化中，才可說有資格及能力把系統更新。否則便難於把傳統書法文化系統與當代精神，甚至全球化等問題，而不是地區化的把它與西方想法接軌那麼簡單的事了。

黃　我曾聽老師說，我們的歷史背景其實沒有好好發展，可能是因為文化大革命的關係。今時今日所謂的文化系統及審美觀都是由來自明、清代。我同意你的說法，好像日本人看書道的角度就跟我們很不一樣，他們開放，包容性大，可發展方向多，可塑性也高。比較之下，中國在歷史背景發展上是出現了問題，希望將來會有新氣象。

陳　我留意到你以往也創作過一些作品，是把中國文字拆解，並用上攝影技術，再加上身體作補充[4]。這些其實嚴格來說不算是書法，但你把文字學組合的原則、書法，以至字體學融合起來，我卻看到當中的新氣象。我覺得要論文字的優美性，相信全球也找不到如中文字這樣好的系統了。我覺得書法是運作一支毛筆的美學態度，但文字的構成也與語意學有關，所以在美學及語意學上擴展書法的內容，在這一代還是有其創作空間，唯一缺少的只是功架。

黃　我覺得歷史怎樣承傳並在當下演繹，需要有人拆解或堅持這件事。不論是藝術家本身還是在教育系統，這個觀念都非常重要。

陳　如講述不同時代的人對傳統的看法、應如何貢獻、落點怎樣，在中國藝術中是有許多好東西，可惜總是發揮得不好。你提及日本的例子很有趣，因為現在談及中國文化，在文化大革命時可能已清除不少，但這些活潑的文化卻在那些曾受中國影響的地區，例如日本、韓國重新出現。所以，談及「中國性」時已不單是指在中國大陸發生的事，當中有許多值得我們思考的地方。而要重拾中國文化時，我們就不能單靠中國去解釋她本身，可能需要借助日本或韓國的文化去解釋。

黃　你和學生會否再在這範圍內周旋？

陳　我是有此想法，但力有不逮。如要開辦課程需要做很多研究。我現時面對的問題是每次上課都需要提供新的資訊，這需要大量研究結果支持。除此之外，我也要面對兩個困難：第一，需要有空閒時間做實際工夫；；第二，使傳統學界接受是很困難的，特別是在書法和中國藝術兩方面，需要有足夠的研究及思考支持。有趣的是，國內反而較容易接受未定形的東西。

黃　中國內地的北方我不太清楚，在南方的深圳及廣州，新水墨雙年展他們已辦了幾屆展覽，十分具開放性，你有沒有看過？他們是百花齊放的，都是同期的一班傳統書畫家，另外也有多位當代視覺創作人，他們在幾個館內一起試圖來盡一分力。

陳　和你傾談書法很有趣，那是否暗示年已半百的人開始回歸，以往是造實驗性的東西，最後還是要返回重頭？

黃　我們剛才評論現代一般的年輕人接觸的資訊快速，以結果為先，對事物又沒有作出深層的消化和拆解。某程度上我們是在批評他們的不

足，但可能我們上一代人也會這樣批評我們。其實隨着時間，人的閱歷、經驗可以讓價值觀更清晰地組織起來，我不知道是否其中一個可能性？

陳　我也不知道。早期是革命者，後期是保守者，人到了某個年紀便有這樣的看法。

黃　我覺得一件事物是保守還是革命，最後都是由自己決定，可能你在接觸書法後，會把這些元素、領域跟你的創作融合起來也說不定。

陳　對，我正有這個打算。

黃　你用富詩意來形容你早期的作品。之後你說跟過去十年比較，你的作品分析性比較多，與周遭聯繫更緊密，這種獨特的創作方法是怎樣出現的呢？

陳　我不覺得自己這麼獨特，不過我倒是喜歡把相反的東西放在一起。我喜愛詩，也有讀詩及寫詩。當我創作時，由始至終都關心這方面。在求學時，老師們對我藝術的方面影響很大，但都屬於反面的影響，即是：藝術就是這樣的了，很多老師也會援引畢卡索的話，例如問他為甚麼要做藝術，他就反問為何不去問雀鳥為何要唱歌。他把藝術創作的過程變成直覺型，帶點神秘主義式的思維。

我反而覺得，如果藝術是要花一生的時間來鑽研時，就沒有辦法把它與其他知識類型比較了。而怎樣可以把這種學問放在香港的大學科系中，一直是困擾我的問題。我嘗試把藝術變成嚴肅學問，於是在某程度上借用了建築及科技，因此在創作時我也很注重結構及建築方法。

有了這些基礎後，我又想到藝術的本質需要脫離日常生活的實際考慮，一定要非功能性、沒有用途。我認識到文學體裁中最沒用途的可能是詩，所以便嘗試把詩和那些有次序、有結構的美學原則，或我們

5
在任何人都可到達的公共環境中，進行不限方式的藝術表演或放置藝術作品，當中注重公眾參與。

6
透過作品設計或營造一個具社會性的場域，將社會現實轉換，或以此傳遞社會現實，並允許觀眾加入對話，建立觀眾與藝術家之間的人際互動關係。

所謂的「機械美學原則」刻意結合起來。這當然跟學習有關係。我學習的兩個階段分別在中大及美國，那年代的人常用機械美學來工作，建築也是其一，當時我就受了其影響。我不是十分獨特，有些人看過我的作品，評語是我的創作較為「正宗」。

後來，我把這套分析演變成一種教學的方法，這也是我創作的方法，我把它們化成一些原則，學生於是便跟着這些原則來做。不過，隨着時代發展，我也把這些原則略作變更，把公眾藝術（public art）[5]、社區藝術，甚至是關係美學（relational aesthetics）[6]等這些以往在我的作品中找不到的元素融入其中，並放在課程內。所以如你發覺我的學生的作品上有我的影子，相信都是較早期的，我很多學生現時並不對結構美學或詩意美學感興趣。

黃　我從你的另一件作品也看到你的演變，就是在中環聯展中那個很大型的白色多層次作品[7]。

陳　那是我開始運用社會事件作為創作題材的嘗試，那是很難做到有詩意的。作為社會的持份者，現在談介入藝術，即藝術家怎樣介入日常生活，展示的平台已不局限於博物館及畫廊了，反之變成當代流行的一種創作形式。我自己仍對以物件為主的藝術（object-based art）念念不忘，這明顯是關於現代主義、畫廊及博物館的。有趣的是，我知道應用甚麼策略來吸引策展人，但談到自己的興趣、要親自動手來創作時，我不希望到這個年紀仍要被人牽着鼻子走。

黃　你的美學觀念、所鍾情的物件創作，是否帶有話題性？

陳　是否有話題性從來不是我的考慮。我想在書法上有關文字學及語意學兩方面做一個徹底的研究。我想把它定為我未來十年的目標，這對我的挑戰很大，因我需要重頭開始學習。

黃　你有沒有在課程中將中國文化歷史這個系統介紹給學生？

陳　有的。我敢說中國文化是我校的強項，而我們學系也是現時香港大專院校中最注重傳統的。另外，我們也最集中於中國文化，這甚至是中文大學的整體目標。校長在公開信中也提及把中國文化看成中文大學未來幾年發展的重要項目。對於中國文化的認識及體會，我想層次上是很豐富的，我們學系是用傳統角度來看傳統的中國，但我覺得前瞻性不夠，我想從事有前瞻性的中國文化研究。換句話說，就是方法學上要更新，看事物要比較全球性，並以當代的角度切入傳統文化中，然後從中作出分析。多年來，中國藝術雖然有變化，但都僅限於框架內的變化，而不是翻天覆地的變化。究其原因，是當中源於歐洲啟蒙時期出現的批判性，在中國從來沒有發生過，中國藝術一向是以和諧為主。但批判性這一點在中國，甚至全世界都很重要。而我以往從來沒有把它放在藝術中考量。

黃　我跟你完全相反，我從開始也不是藝術家，反而是由社會議題着手，所以我在視覺溝通方面從來沒理會是否具藝術性。我覺得當代藝術的主流偏向社會角度，不論潮流也好，關注點也好，大部分策展人都以這種價值觀來行事。只是剛巧我的作品是以議題為出發點，那便順理成章配合了這個氛圍。你在正統學院學了二十多年藝術，面對這個不一樣的年代，你這個身份轉變是值得鼓勵的，因為當代藝術的每一個功能和價值都會繼續改變。其實，你的學生有否察覺到你的轉變？他們對此有何看法？

陳　學生跟我在大學接觸的時間只有三、四年，他們了解的只是我個人的一部分片段。可以說，沒有一個學生可以完全了解我，這是沒可能的。我不會關心他們有否察覺我的轉變，反而我是考慮如何令他們得益。但是這個調整需要我學習很多的東西，因為我在學校教書，差不多是

擔任一個「先知」的角色，我需要教導學生將來在社會有用的東西。如要達到這個目的，我便需要創作多些有啟發性的東西，而不是關於規條及潮流等方面，這些對他們都沒有用。當中討論的是很重要的元素，現時我在教書時是說多於做，這可同時分享知識並了解學生的看法，有時候真的不知道是我在教他們或是他們在教我。

黃　我同意，這個世界是互動的，不是單向的。如果可以由你來塑造，你希望心目中的學生是怎樣的？

陳　我希望是勤力，那便足夠了。要勤力做，勤力思考，勤力觀察。其實你是我遇過最勤力的人。你的學問是怎樣得來的呢？因為看你的作品時，發覺你每個時期都有一種跳躍，不是一條線發展下去的。現時的藝術家甚麼也懂，甚至要他們興建樓宇也可以做得到，我覺得全是勤力學習的成果，而這種學習未必一定要局限在學校裏發生。我心目中的學生是能像你那樣勤力，再加上學科的規範，那便天下無敵了。

黃　我覺得你身上有兩種特質很重要，就是堅持及決心。你貫徹始終，不會取巧，你在自己的世界，很完整地在系統內慢慢沉澱及向前，步伐不太急速。我們這一代已很少這類人了，下一代更難找到。

陳　這可能是背景有所配合。但我談的是用腦袋、用雙手來創作。你其實大可選擇安逸過活，但你決定及堅持走這條路，沒有改變方向，確實不容易，我很欣賞。

黃　我覺得最大原因，是我有一份固定的工作。香港藝術家面對最大的問題是生活，如你有穩定工作，沒大問題發生的話是可以工作十年甚至二十年的，這樣的環境很難得，我算是幸運的一個。

陳　很高興有人欣賞我。但我覺得自己內裏也有很大的變化。可能因為我鍾情某些物料及技術，外人看來好像沒有太大改變，但背後的變化其

8 當代畫家，生於中國廣東，曾任教香港中文大學藝術系，擅長水彩、油畫。曾舉辦多次個人展，作品收藏於香港藝術館、香港文化博物館等。

9 二十世紀哲學流派，強調對直觀和經驗感知的區分，認為哲學的主要任務是釐清二者的關聯，在直觀中獲得本質的認識。

10 著名書畫家，生於一九七四年，擅長山水畫、書法及篆刻。曾分別於一九八九及一九九八年的「當代香港藝術雙年展」獲頒書法及篆刻兩個項目的市政局藝術獎。

黃　實不小。雖然我在做藝術家還是觀察者兩方面時常搖擺不定，但觀察者的經驗都是來自我作為藝術家的體會，它是一個支持我的依靠。我要作出觀察也必須有觀點及起點支持，不能甚麼也認同，那關鍵便是個人的藝術。我在觀察之後，就會再思考依靠的是甚麼。我不認為自己是那種縱向型的藝術家了。

陳　你指自己不是縱向型的藝術家是甚麼意思？

黃　因為我知道縱向型的藝術家是怎樣的。好像看呂振光[8]所畫的畫，你就知道他是縱向型的，當中是有進展的，但很細小。我自己則會到處尋找及參考，例如到處看很多建築，也喜歡看哲學的東西，也包括現象學（phenomenology）[9]、中華文化等。不過，我由始至終也沒離開過書法，雖然不是常常練習，但想回頭做的原因，是我最初學習藝術時便是通過書法這個媒介。我當時只有十多歲，仍未進中大，我在沒有老師指導下，自行練了十年字。

陳　我覺得你有回去接觸的需要，因為你的閱歷、心情及價值觀都不一樣了。

黃　我控制筆的能力很強。有些書法家例如區大為[10]我是很喜歡的，最近看他的畫也仍是很喜歡。在我的眼中，藝術潮流是一回事，話題性是另一回事，但他個人的修煉，書法及畫又是另一回事。我覺得在中國做藝術家很困難，要考慮可否與國際接軌之餘，又要能與外國人溝通。

陳　我想是有關根的問題。

黃　對。這根就算幾千年沒改動都很超卓。與全球對話等都只是外在的。即使是某位畫家，他的作品如我看得明白，又夠深入的話，我便可作為他的知音人，這已值回票價了，並不用計較參加了多少次大型展覽。

361

黃　我鼓勵你快點回去接觸書法。

陳　我現在只等待一個靜下心來的機會。我刻意把以往做的研究都先放下，多留些時間給自己，然後有意識地再組織自己。

黃　這是否表示將創作更多作品讓大眾觀看？

陳　我不打算去創作作品給大眾觀看，反而會思考一下自己該創作甚麼作品。我感到很幸運，因為在教學崗位沒太大壓力，我不需要創作很多作品，所以可以創作自己想做的東西。我很想攝影，因為我覺得它是抒發造字的方法，但我不是要在技術上做得很深、很美；簡單來說，就是用最愚蠢的方法來做些東西，在作品上用得着已行了。我覺得書法很值得向全世界推廣。

363

364

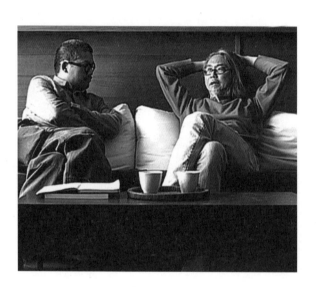

又一山人

龔志成

香港作曲家、表演者、音樂文化推廣人。龔氏於美國隨 Allen Trubitt 及 George Crumb 學習古典音樂及作曲。他與 Peter Suart 在一九八七年成立「盒子」樂隊。自二零零九年起他致力組織免費街頭音樂會。

在過去二十多年內，龔志成的作品反映他對不同音樂風格及現代劇場藝術方面的探索及實驗。自一九九六年起，龔氏的個人音樂劇場作品有《行行重行行》、《浮橋》、《迷走都市》、《M園》及《迷走都市II》。

近年龔志成活躍於聲音藝術的工作。作品包括為大受好評的香港藝術館展覽《尋找麥顯揚》（由任卓華女士策劃）所設計的聲音裝置《430 小時：世界歷史》，以及於二零一零年香港藝術館《視界新色》展覽的聲音／錄像裝置《波長：450-570 納米》。

365

黃：創作當然是有方向的，你創作時是否最關心社會和政治的題目？

龔：這是很有意思的問題。我舉個例子吧，我家三兄弟都很喜歡歷史，我兩位哥哥都是主修歷史的，所以我從小已對歷史與政治有興趣。但歷史與政治似乎是兩回事，所以我有深刻感受的說話，他說中國作家瞿秋白被國民黨拘捕後，臨死前寫了一篇文章，名為〈多餘的話〉，二哥說這個身為中國共產黨第一位主席的瞿秋白，其實對政治改革沒大興趣，只想當小說家，像俄國作家杜斯妥也夫斯基（Fyodor Dostoevsky）一樣，卻不期然地被推上政治舞台。二哥的論文是探討中國傳統文化，當中指出讀書人基本精神是像道家的，已退隱千年但不知為何被人推上政治舞台。說這個故事，是想解釋我其實也關心社會和政治，但我不想介入其中，只對其歷史有興趣。政治過於抽象，比起藝術更抽象及虛無，政治改革十年了，對我來說是比較困難，我是半身投入的人，但不可說我是完全冷血或熱血。我的政治社會立場純粹從人道主義角度出發，跟我的藝術沒有關係。

這兩年辦的藝術項目，特別是組織免費街頭音樂會，都具有社會及政治意義，是比較間接的做法。政治意義是堅持自己的價值觀，不同意政府定立的文化政策，這跟走出來改革文化政策是兩回事，因為我比較被動，不會很激烈去推動一件事。另一方面跟我的教師背景有關，我由二十六歲開始教學至今都沒放棄，雖然現已放棄了在系統內教學，但仍能以自己的意向介入教育。教學對於我有社會性及政治性的意義，所以某程度上我也回應了你的提問。我不想做政治家，但做藝術家很多時不能避免介入社會及政治。

黃：我反思在教學方法及體系各方面遇到的不協調，及當中參與的角色，跟你的情況相若。你在藝術中心[1]舉辦街頭音樂會，辦了多久？

1　香港藝術中心，是一所於一九七七年成立的非牟利及自負盈虧的藝術團體，致力推廣當代藝術，並不斷推動香港當代藝術發展，促進香港與中國大陸及外地的文化交流。

龔　二零零九年五月辦第一場音樂會，我希望繼續辦下去。這對我來說是一種堅持，不斷重複，慢慢形成一種力量。

黃　相信這是樂壇的一部分，雖然不是紅館主流流行音樂的部分，但始終是香港音樂一種很重要的面貌及力量，多人欣賞之餘也很成功。曾經有樂評人形容你為「深山高人」、「隱士」，但近年你邀請了許多音樂人以街頭作為平台，面對羣眾表演。可以談談你的身份、性格、取向，以至心路歷程嗎？

龔　我是在不斷的改變。有段時間我曾躲在美國工作，躲在大嶼山做音樂。年輕時我的理想是當傳統的藝術家，有份傳統藝術價值的執着。但慢慢我發覺自己做不到理想中的藝術家。

黃　那是你謙虛吧。

龔　不是的，你可以作客觀的比較，每個人都有他的強弱點。以教育為例，它是一種羣體的活動。很多人以為辦藝術便是藝術家，教學便是教師，把教學和藝術硬性地分開了。但近年來，教學和藝術已有重疊，教學不一定在課堂上，不再是正負二元及對或錯。其實，在街頭做音樂屬於教學的延續多於藝術的延續。藝術是偏執及孤獨的行為。「深山高人」是用來形容藝術家性格孤獨，而做藝術永遠是孤獨的行為，是個人的。我們內心世界就像一個森林，我們便躲藏在這個深山森林裏，可能現在仍然是這樣。

黃　我很同意教學不應只局限在課堂內。在創意世界裏，作為第一身的榜樣，你帶給學生的感受比講解理論更為重要。

龔　你雖然設計了一件很私人的作品，但最後目標都要與人分享，這涉及分享及溝通的概念。在街頭面對羣眾時要觸動路人也一樣。我舉辦

的戶外音樂會之所以成功，並不是因為參與的人數，而是觀眾們的回響。我認為其中有兩個原因：一是觀眾感受到該環境（例如藝術中心門口）是很親切及有熱情的；另外是由於我也是玩音樂的，並不只是搞手，所以我帶給觀眾很強的感染力，我把強烈的個人風格加進音樂會中，成了一種藝術的表達。而我在組織音樂會時，也能表達我的個人藝術風格，造成了雙贏局面。

黃　那你為甚麼選擇音樂？

龔　我不清楚是音樂選擇了我，還是我選擇了音樂。我投身音樂是由十一、二歲開始，沒想過為甚麼不選擇畫畫、跳舞、演戲，一切也很自然地發生。不過，其實我第一次接觸的藝術不是音樂，而是與大自然的關係。我生於大澳，這個地方對我的美學觀有很大的影響，印象最深是天、海及山整個渾然天成的自然環境。

至十歲時，有天哥哥播放起古典音樂，這是我第一次接觸音樂。當接觸音樂時，我找到無形的世界，便連上它，音樂就成了我的幻想世界，一個逃避現實的世界。十九世紀古典音樂大多與大自然有關，而我不僅是看到大自然環境，更是感受到它，我就從這裏開始被深深吸引，再也跳不出來。到十一、二歲便立定決心要從事音樂發展。直至讀碩士學位的第二年，在美國費城跟隨音樂老師學習作曲時，不幸遇上人生最大的挫折，基本上是我一生的轉捩點，我已經不能再走原先計劃的路途發展音樂。

黃　你指的挫折是在哪方面？

龔　我接觸的古典音樂是由十七世紀的巴哈至五十年代的整套古典音樂。我對流行音樂及其他音樂的認識很少，古典音樂便是我的全部世界，並以為它是唯一有意義的音樂。當時面對的困難不是來自風格，而是來自價值觀。

其後，我醒覺到古典音樂和世界脫節，世上原來很少人聽古典音樂。這種音樂亦停留於歐洲的學術層面。那些嚴肅作曲家只把自己困在大學裏，他們始終不是社會中的作曲家，這令我產生懷疑。失去了一個十多年的信念，計劃了十多年的路已斷了。

黃　那時沒出現另一條路嗎？

龔　原本計劃讀完碩士及博士學位便在大學教學，之後打出名堂，走一條安全的路，突然整條路斷了。但我不後悔，因我仍然喜歡音樂，於是決定重頭開始。起初發現難以打破自己多年建立的價值觀、知識等，於是我花了很大努力，嘗試由建立組合「盒子」（Box）開始，開拓另一條路。「盒子」的 Peter Suart 是一位平面設計師，他不懂看樂譜，不懂古典音樂，主要聽流行音樂來自學。我們大家都喜歡音樂，時常即興作音樂實驗。開始成立「盒子」時，我的問題是把作曲和玩音樂分開了，沒有把兩者結合起來。我反思只作曲不玩音樂是否閉門造車？於是便開始嘗試玩音樂。

那時也玩得過癮。我拆了小提琴線，隨意換上結他線，也刻意不調音，聲音便變得更古靈精怪。我也試過以小提琴弓拉電結他。我受過聲音訓練，懂得聽聲音，於是可以透過組織聲音來做音樂，透過聲音來組合成一種力量，然後再建立另一種力量，像書法一樣，如懂得執筆你便了解當中的力量，所以跳舞的人寫書法可能很好，因為他了解力量的原理。我藉此打破自己，重新把自己建立起來。

之後，我漸漸找到自己作為一個表演者的定位，開始掌握表演和創作的關係，也找到作品跟現實環境的關係，並思考了許多有關表演方式，及以不同風格代表不同價值和力量的事。有些作曲家一生人只做好一種風格便夠，像巴哈、莫扎特能以一種風格來表現所有事情；而

龔志成　對話

2 Punk，又譯「龐克」。崩克文化起源於七十年代。最早源於音樂界，後逐漸轉變成一種整合音樂、服裝與個人意識主張的廣義文化風格。

3 即重金屬音樂，是一種應用強烈旋律、狂吼咆哮或高亢激昂嗓音，與失真結他音效的搖滾樂分類音樂。起源於六十年代後期的西方。

4 搖滾樂，是一種音樂類型，起源於四十年代末的美國，五十年代初開始流行，其表現形式靈活大膽，以富有激情的音樂節奏表達情感。

我身處在變化快速的時代中，則盡量了解不同的風格，以各種風格表達個人各方面的取向。這二十年來，我主要以各種風格來創作，如以古典音樂表達美感、以崩克（Punk）2及金屬音樂（Metal）3表達忿怒。

黃　你的書的封底是這樣寫的：「盒子不能稱之為樂隊，因為兩人玩的音樂不至於Rock and Roll（樂與怒）4、電子、環境、世界音樂，介乎於另類流行、古典、前衛之間，盒子曾經與不同的音樂人或是藝術工作者、舞蹈家、作家及演員合作，實驗聲音、文字、影像、動作、即興及音樂劇場的可能性……」以上這些事情不是香港大眾音樂世界可以理解的，請問你怎樣堅持呢？怎樣擴闊平台讓羣眾參與？

龔　我有三個堅持的原因：第一，除了音樂，我沒有其他有意思的選擇；第二，我的生存很簡單，有食有住便可；第三，最重要是我享受做音樂，雖然窮困，但我仍然感到幸運和幸福。對於一些有才華，但最後因家庭及社會壓力而放棄創作音樂的年輕人，我感到十分可惜，他們放棄可能由於不夠堅持，又缺乏毅力，我成功是因為我從不放棄。

黃　我覺得熱情與投入是兩回事。

龔　但兩者都一定要有，這是沒辦法改變的事實。

黃　曾有人評論你們：「盒子是我們的年代，香港再沒有人像盒子那樣真是全心全意打破疆界，管你流行或是另類」。我認為對你們是很大的讚揚。你怎樣看周遭的主流及創意世界？我想借「盒子」的經驗，引申到平面廣告及其他創作上，看看怎樣孕育出非主流、非傳統的另類創意。

龔　這跟個人思想是否開放、是否願意接觸不同種類、不同風格的藝術有

黃

關。雖然我沒完成大學，但幸運地遇上很多好老師，他們不斷鼓勵我找尋、發展自己的強項，不要模仿別人。特別有一位猶太籍的老師，他不是教我音樂上的技巧，而是怎樣了解自己。

另外，我在一九八六年回港後，開始對文學產生興趣，其中日本作家川端康成的文學對我的美學影響很大，我也喜歡有關存在主義的哲學，並嘗試找尋視覺藝術與音樂在歷史上的關係。之後，我認識了一羣視覺藝術家，他們都是七十年代初期從英美及歐洲回流的香港人，他們在外國辛苦工作、完成學業，他們對社會的投入使我大開眼界。我這麼多年不斷的追求，創作靈感並非從音樂本身而來，反而是從戲劇、舞蹈、視覺藝術而來，這令我的創作方向比其他人開闊得多。

最近我接觸了一些現代戲劇導演及現代舞蹈家，他們都對我的音樂產生影響。另一目標是多投放時間在研究音樂與電影的關係上，特別是鑽研幾位導演，包括：艾森斯坦（Sergei Eisenstein）、希治閣（Alfred Hitchcock）、黑澤明、寇比力克（Stanley Kubrick）等怎樣在電影中運用音樂。我記起一位德國作家在他小說內寫過：世上有兩種藝術家，一種是藝術品的藝術家（artist of art），另一種是生活的藝術家（artist of life）。前者看到藝術上的東西；後者所創作的藝術是不斷賦予能量給很多東西，我是介乎於兩者之間。

我想補充你剛才提及的藝術品的藝術家及生活的藝術家。我欣賞藝術品時，有時候會有很強烈的感覺，那時我便想：假如我接觸或認識這位藝術家，便可判斷他的真正想法，是否我一廂情願去詮釋？

例如，我很喜歡中國畫家劉小東的作品，他選擇繪畫微不足道的街坊及小人物。我起初主觀地認為他以人民精神去演繹他眼中的中國，直至一次在深圳我與他及其他藝術家一起聯展，當中我是唯一的香港

人，我便戰戰兢兢地觀察他，希望他人如其畫；但我同時擔心如果他不如畫中的踏實、坦誠，那他的作品便不是生活的藝術了。最後，我得到的答案是：劉小東正是畫中真實、當下的中國人，那一刻很滿足，我更尊重他及他的作品。有時藝術不如其人，或不如其作者的真性情，只有創造或製造的感覺時，那種味道是完全不同的。

龔　從我經驗得知，大部分有力量的藝術作品都是與作者有關係的，而平庸的作品則相反。如果一件藝術作品能觸動你，你便可以跟創作者連繫上來，代表你能看通一些世事，察覺一些東西。我也看過一些我認為較普通但別人稱讚的作品。覺得普通可能是由於作品和作者沒有連上關係，如果是好的作品，應有一定程度的坦誠感覺在其中。

黃　我看到另外一篇文章是這樣寫的：「崇拜他們的折衷主意、大無畏、變化多端風格，兼夠精神分裂，到後來情有獨鍾基於劇場及劇場性音樂會內，通過音樂、文學之間所產生詩意美學。」你在創作路途上，是不停的來來回回，還是一個漸進式的成長過程？

龔　「盒子」辦了十四個劇場，第七個劇場是轉捩點。開始前的七個劇場是變幻莫測，音樂風格有很多的變化。當中我們不斷做實驗，到第七個劇場時，我們找到了以音樂劇場作為獨有的表演形式，並不是百老滙音樂劇形式，也不是普通配以電影片段的演唱會，而是在其中結合了視覺、音樂、文學、身體來建立我們的風格。「盒子」的風格帶點詩意美學，這是因為 Peter 是個很好的詩人，我也喜歡文字的意境，到我年紀大了或許會步向創作美學中。

黃　你們在音樂的風格、形式上找到了自己的方向，在內容方面有沒有自己的取向？

龔　不過，坦白說，盒子不可以無限地、不斷地變化，我也不想讓「變化」成為負擔。即使形式沒有創新，但也想做到內容感人或有新意。

龔　我很少做重複的事，我二十多年間都沒有創作過重複的作品，因為每一首作品的出現，都代表了你的生存、階段、狀態內的時刻。三十二歲時的作品代表三十二歲的一刻，到四十九歲做回三十二歲的一刻，四十九歲時的作品代表四十九歲的一刻，所以產生的作品是沒意思的。我也覺得看現場表演最好，因為當下的表演與客觀環境所產生的力量不可能重複。我希望下一首作品完成時，我有足夠的力量可以撐起它。如果我的心死了，作品也會死掉的。

現在我沒有太多力量做太多新的東西。我希望以現時心態，回看過去、整理過去的作品，從中去創造另一種力量。

黃　我想絕不應該用「重複」(repeat) 這個字，用「重訪」(revisit) 比較合適。因為作品經過時間的沉澱、考驗、印證，然後再向前行，它的價值、位置、觀眾、時代及環境等都處於新的時刻了，所以產生的化學作用也不一樣。像中國書法通常令人聯想到歷史，但作為視覺創作人，我堅持一個觀點：書法的確是傳統藝術，但如要作為今日的話題，便要把它今日的精神與價值帶出來。一篇書法能否影響別人的創作精神及心態，視乎書法家這個人在今天，從這作品的角度與觀眾互動。這不是說以前的事，否則便是一種研究與記錄，創作人不應停留在這系統內，所以對我來說沒有一種東西是過去及重複的。

龔　心態不同，看的景像也不同。

黃　你又以甚麼角度和年輕人相處？

龔　我以作為一個嘗試從事藝術的人，站出來作例子，跟他們分享經驗或看法。我和學生都是從事藝術的人，我只不過比他們多三十年經驗吧了。我跟他們分享成功或失敗的遭遇，這便是經驗的延續。

我覺得一對一是最好的教育模式，我可以在設計上幫助他們。但現實

上課通常是課堂形式的講座，是半公開的環境，我希望他們跟我討論他們的看法，資料由他們自己尋找。可惜現在大部分老師都是作安全的重複，很少可以在教學時在學生身上學習。當學生向我發問時，我會先思考再回應，在課堂中我想了很多東西，同時也可以學習，這很有意思。

黃　我常提及好學這個問題。我的態度是：好學乃是雙向的。你對年輕音樂人有甚麼期望？

龔　希望他們更願意冒險，不要太膽怯，但同時要學會謙卑，一山還有一山高，臥虎藏龍，不要假設自己是最好的音樂人。要承認自己的不足，但又不可放棄，不斷開放自己及被任何事物衝擊。雖說是老生常談，但現在很多年輕音樂人不懂自律。要知道藝術是一種工藝，在學徒階段需要不斷練習，可能要花上好幾年時間。年輕人必須經過學徒階段，大概需要七到十年，每天花七到十小時訓練，才能稱為完成學徒階段。完成了這個階段才能談藝術，再談意念。作品有力但技術差，跟技術好但意念差，兩者相差不遠，因為最後也是失敗。香港地方很小，所以較容易做到第一，等於是大魚在細水池中，兩者的差距很大。所以，我覺得自律性很重要，我年輕時十多小時不停工作也沒問題，當然現在年紀大了，有點任性，自律性有少許減弱。

黃　近年我在工作方面失去了焦點，創作上遇到了思維的障礙。我有一些自救方法，其一是重訪自己的舊作品，或是跟其他藝術家合作，以帶出他們的強項，又或是把舊的東西創造出另一個新臉孔。第二是做一個籌辦者。第三是做很多即興創作，因為如不推動自己做即興，我的創作力便會減弱。這個問題可說很複雜，我像到達了一個新的創作階段，我的創作模式也因而改變。

黃　我並非因為你是我的朋友才客氣地說，我看過你很多即興的創作，包

括在威尼斯替我們的展覽開幕作演奏，以及多次在香港的博物館的即興展覽互動中演奏的音樂。即興的表演是否你對於體系、社會及教育直接的參與？會否因為你那種當下的精神狀態，影響了你的創作模式？

龔 有意無意間，我可能在人生的歷程、生存狀況下，幹了些影響自己的東西，而這改變了我內在創作的化學作用，以致我遇上思維障礙。這可能是我已進入了一個新階段，正在尋找新的創作模式。但是我也有沮喪的時候，當一個人二十多年都是循着同一模式訓練，而在工作上突然失去能力時，其實很令人恐懼。

黃 你會否再看你的即興作品？

龔 我是盡量避免看自己的作品。所有即興的作品我也沒有興趣看，我不知看後會否有得着或令自己更謹慎，但我認為它不太重要。有些東西不可過於分析，特別是藝術不可過於計算，在當刻感覺到已經是很好的事，那我就記在心裏。下一步是甚麼？是否當下的一刻？我估計是有可能的。我個人就是憑直覺，我想説可能是這樣，但我並非遲疑不決的人。當我在藝術方面做決定時，我會想得很清楚，但我不會告訴別人或作出任何解釋，我知道自己在做甚麼。

不過，現時我不肯定可否坐下來再寫音樂，不知道可否找回這種能力，這麼多月來我都創作不到甚麼，感到很害怕。於是我便找到南丫島找一個地方躲藏，在那兒的度假屋住了一星期。每天就是行山、游泳。我的想法是離開市區找個寧靜的地方創作，但可惜住了五天也只創作了十一分半鐘的音樂。我無論怎樣強迫自己待到午夜甚至通宵，但創作出來的許多都不滿意。這個經驗令我回想是否對自己有一些損傷，其一是在過去六、七年間與大自然脱了節。以往我雖然住在愉景灣，但感覺很像市區，反而在南丫島那幾天突然找回遺失已久的感覺。

黃　我覺得你是一個自律的人。你的下一步又是怎樣？

龔　如果你問「下一步是甚麼」，我到了這年紀不介意像蝸牛般慢慢走，生存與藝術有密切關係，你要慢慢地生存，在藝術這方面走，最多是向前多走一步，沒有一個肯定的答案。

黃　雖然香港的音樂環境較窄狹，但你二十多年都沒有放棄創作，即使少了創作，走得慢又如何？你仍然是向前走的。你有能力凝聚他人，在即興的環境下參與和投入，這是不容易的。你還有一把火，有能力分析自己的情況，你是在創造自己。

龔　我有一點感觸是，就好像你是一個畫家，受過訓練後現在卻不能畫畫的感覺。我是一個受過訓練的作曲家，但現在沒辦法用這種模式作曲了。

黃　我欣賞你的坦白。你很誠實，沒有把一些重複再重複，或沒有新意的作品推出來。社會上不誠實的人太多了。

龔　我這樣做是因為過不了自己那關。香港是一個很艱難的地方，於是有人出現了求存的心態，環境會影響人的反應。香港的環境令我難以作曲，於是便驅使我做其他東西。

我幾年前由美國返港時，發覺原來香港有很多東西還未被發現，有許多東西我還未做過。我想自己是屬於香港的藝術家，我發現自己作品中的分裂性格、精神分裂、生存分裂、澎湃的能量，跟香港很有關係。香港是全世界最古怪、最刺激、最令人緊張的城市，我就是在當中找尋生存的方法。

黃　每個人求存都是學習怎樣提升自己吧。

我現在反而沒有這種想法，因為提升與否我也會繼續做下去。結果怎樣也無傷大雅了，我不會因為需要提升才去做，而是我一定要做，並沒需要想後果。我沒有其他選擇，只是從事藝術及音樂創作，而這也是我擁有的強項及技能。

黃國才　　✖　　又一山人

二零一一年三月七日
會面
@ 香港理工大學／中國香港

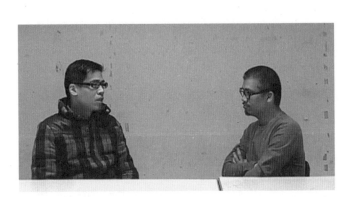

黃國才

一九七零年在香港出生，二零一零年獲香港藝術發展局授予年度藝術家獎，二零零三年獲香港藝術新進獎及優秀藝術教育獎項。

美國康奈爾大學建築藝術系學士、英國卻爾西大學雕塑碩士、澳洲皇家墨爾本理工大學藝術博士。現為香港理工大學環境及室內設計系助理教授。

曾策劃及展出多個以空間和城市為主題的展覽，包括：《屋企》（一九九九年）、《我的摩天大樓》（二零零年）、《都市空間》（二零零一年）、《遊離都市》（二零零一、二零零二‧二零一零年）等。

自二零零零年開始其《遊離都市》攝影系列，穿着摩天大樓衣服扮演大廈角色於世界各地尋找烏托邦並出版《遊離都市十年》相片集（二零一零年）。其設計的一人居所三輪車屋《流浪家居》於二零零八年獲選代表香港參加意大利威尼斯建築雙年展。二零一零年更於香港深圳城市／建築雙城雙年展中駕駛他的「漂流家室號」小型船屋在香港維多利亞港上漂浮。

1
進念‧二十面體，成立於一九八二年，為香港非牟利專業演藝團體，屬於實驗藝術團體。

黃：跟你第一次相識時是在北角油街，那時我正排隊進入「進念」1的表演。你走過來向我派了一張印有你作品的傳單。那個年代你做甚麼藝術作品？

才：那時我正在做一個裝置的展出。

黃：在哪裏辦展覽？

才：在香港很難由自己選擇在哪裏辦展覽，當年也比較被動，集齊足夠人便去辦了，根本沒想太多，現時則會主動尋找展覽場地。我曾在北角油街對開的天橋底下做了一個很有趣的裝置，我用廢棄的紙皮設計了一條二十呎長的鱷魚及一個小女孩。那條鱷魚正反轉身去咬那小女孩。

黃：那是油街快要遷拆的年代嗎？

才：是，我記得油街當時外面有個屠房，整個區域很是破落，有種好像隨時有罪案發生的感覺。

黃：這個作品的意念從何而來呢？

才：這件作品源於當時我在報紙看到一班變態殺手，在殺了人後竟把死者的頭顱割下，藏在 Hello Kitty 布公仔內，這令我想到野獸的捕獵。不過，因為這些「禽獸」跟我們都是同一個樣貌，在社會上根本察覺不到，這件作品就是要反映這個概念。觀眾在對岸拿着電筒照射那件作品時，情況就好像在看報紙。你雖看到別人的創傷，但那些悲慘故事往往成為茶餘飯後的討論話題。我覺得這個主題很有趣，你雖看到但又幫不上忙，所以特別營造隔岸觀火的狀態：那條鱷魚正在咬小女孩，你看到但又幫不上忙，同時，你又會思考事件的真偽，從中產生許多想法。我用了城市做背景，對岸的霓虹燈成了整個故事的背景。

黃：你有很多作品都與城市、空間有關，有沒有特別意思？

才　其實是與「家」有關。有記者曾問我，為何做來做去都是屋？後來發覺可能自己早前移民，以致「家」的概念變成了一種心理創傷。它形成一種渴求，有如一到中秋節就想吃月餅，成為了一種象徵及符號。我做藝術作品每做到有關家的主題時，便會有種精神慰藉。

黃　你那時移民到了哪裏？

才　當時去了美國紐約。

黃　那裏的藝術氣氛很高，你應不會思家吧？

才　那時我不是住在蘇豪區，而是在長島（Long Island）較為市郊的區域。

黃　那即是電影《秋天的童話》裏，周潤發最尾一幕說 Table for two 那裏。

才　周潤發飾演「船頭尺」的地方也要好一點，因位於城市區，我那裏要坐火車才可去到。

黃　當時你的家人沒得你同意就把你送到紐約嗎？

才　我只是一個中學生，他們根本不需徵求我同意。八十年代很多人擔憂九七問題，有能力的家庭都盡可能移民，或者安排子女離港，因為他們很擔心子女將來會重複他們受過的苦。

黃　你第一次去紐約是哪年？

才　在一九八四年。當時英國首相戴卓爾夫人在出訪北京途中在樓梯上仆倒。正值中英談判時刻，很多香港人一見到她跌低，便認為一定會發生問題，於是便立刻移民。

黃　這是你出現思家問題的原因嗎？

才　因為那時正經歷成長階段，年輕人都在尋找自己的身份。我當時產生

381

黃國才　對話

《漂流家室》（二零零九）3

《恐怖事》（一九九九）2

黃　但我認為，你的作品是在表達你回到這個家的狀態。

才　其實「家」是一個很大的概念。我的作品中有宏觀的，例如有關城市，那件鱷魚作品便是有關城市中發生的故事，作品名叫《恐怖事》2；而較小型的也有和你共同展出的那次，關於居所的《漂流家室》3，那是另外一件恐怖事。我們想表達的是一個人想有自己的自由，但卻要窮一生的努力才能買得起一間很小的房子。當有了自己的住所，你感覺上好像很自由，但又是在很危險地生活。這些都是家的一部分。

黃　你也有另一組系列名為《流動家居》4，可否談談這件作品？

才　我做這件作品的原因，可直接追溯到我離鄉別井的經驗。那時到美國升學，又經常搬家，因此形成一種心理狀態：我不會停留在同一個地方太久。我相信很多香港人都有這種體驗。從這件作品，我就想到其他香港人，例如露宿者，或者中產以上、破了產但又習慣奢華生活的人。他們都有機會無家可歸。記得在金融泡沫爆破之前，我去參觀那些因業主還不起按揭貸款而要交還銀行的「銀主盤」，看到的景況好像是逃難一樣，很恐怖，有一次看到床邊還有一碗吃剩的即食麵。

黃　帶你看樓的人沒有收拾嗎？那麼血淋淋的場面也讓你去看。

才　因為住客走得很倉卒，那種感覺你一生人也會記住。當然樓市向上升時，大家也會很開心，很快便忘記逃難的感覺了。

黃　這算是回應城市的狀態及面貌吧？

才　可以這樣說。每位藝術家在當中都會滲透自己的看法，否則便像交功課，藝術的成份便下降了。其實許多時透過創作，可以找到自己的想法，因為你回應時也要有個態度。藝術讓人思考主題，並從中找到自

了無家可歸、有家歸不得的感覺。這是我從心理學角度剖析自己的作品。

黃

己的立場。在藝術範疇有時未必容易地說話，但我卻喜歡有態度的作品，有態度之餘又能容許觀眾從很多層次思考。所以我一直追求層次，這能讓人從很多方面剖析同一件事物。有些是牽涉到究竟作品要做到何時才可以停止，做到何時才會完。

才

你剛才說不是所有主流的當代藝術家都會在考慮過程中了解整件事，並有很清晰的個人看法。但有些人認為不清晰也不重要。

黃

是的，因為我們做藝術，不是以哲學或純美學方式來思考，當中一定包含個人的意慾。我一向想在清晰環境下自由發揮，所以對我來說，做到亂七八糟或很放任是很困難的。這可能因為我是讀建築的，那種訓練令我的思維很清晰，我要經過許多年才能放鬆去思考事情。因此一些亂作一團的、糜爛的作品很吸引我，因為我本身性格不是這樣。

才

這是從演繹美學的層次來說，如從思維、內容角度，你不是感覺朦朧的一類人。

黃

我是偏向不感覺朦朧的人，就算是帶少許朦朧，那都是在計算之下的。

才

你對別人的那些感覺是很朦朧的，你很欣賞，因為你不是這樣的。

黃

我是很欣賞的，因為在藝術範疇裏是沒有對錯，沒有強弱的分別。藝術家本身追求甚麼？其實有幾個層次。觀眾看藝術作品是一個層次；有些藝術作品是另一個層次。有些藝術家並不需要清晰的想過才做，有些則像跳舞、很輕鬆也可，有些卻沒意識自己，甚至是逃離意識，所以要看創作者本身的要求，以判斷他成功與否。

看其他藝術家的作品時，我永遠站在觀眾的角度，但看自己的作品時，便會包含這些要求。比如說，上次創作時感到太局限，這次便會放膽些來做。過去我也有做過實驗，例如在創作大型雕塑時，會直接放棄繪畫設計圖，只用粉筆在地上簡單構圖，然後用眼睛去看、去檢

《顯赫家族》（二零零九）
6

《大鐵人十一號》（二零零八）
5

黃：查，覺得差不多了，便相信自己的眼睛，錯了立即修改，完全避開由草圖到平面再轉向立體的過程。早前創作《大鐵人十一號》5 機械箱，都沒有依着一幅畫得很美的設計圖來做，這樣可令作品的藝術感增強，自由度也大一點。在當中或會出現一些意外的東西，那是控制不到的，但這些東西可能會增強作品的質感及變數，我覺得是不錯的。

才：你集中以作品回應城市空間、生活及人。這取向在我們的城市並不多見。

黃：如你重看藝術歷史，在文藝復興時期的藝術家的創作，或甚至如梵高的印象派，都在對他們的社會作出觀察。他們創作的出發點並不建基於經濟因素，卻是反映當時的社會面貌。像梵高選擇社會的低下階層作為主題，對他來説是有意義的創作。而對我來説，創作是一種反應，通常來自太荒謬及太過分的事物，例如我在深水埗遇見露宿者便很有反應，甚至會代入他們的角色，自己移民時也曾不停搬家，有如一個國際露宿者，當然我不如他們悲慘。又比如，香港住宅很昂貴，自由代價很高，你想擁有私人空間很困難，並已到了很誇張的地步。不過因為大部分人都是這樣做，又被它限制着，所以感覺不到其中的瘋癲。

才：有否覺得自己變了社會評論員？

黃：我覺得是，但採取的不是對與錯的方式，而是自嘲、黑色幽默的方式。這比較適合我，因為自己都是其中一份子。例如《顯赫家族》6 一系列相片中，我找來太太，及借用兩位穿上禮服的小朋友來拍攝。我參考了香港很多地產廣告，自己再做分析，發現發展商正販賣一種幻象：廣告中永遠都有男士女士參加派對；如當中有小朋友必定很健康；亦會把女性包裝成供欣賞的花瓶，男人會又起雙手來觀賞。我感覺當中很有問題，於是在看完這些廣告片後，自己也來拍一段片，用

相片組合而成，內裏模仿樓宇的銷售廣告：有很多名貴房車，又有男人載着女人。我和太太特意到婚紗店租借禮服、到髮型屋理髮。其實那社會評論會延伸至我們如何對待下一代，於是我特意借用太太一對外甥負責彈琴及拉小提琴。

現在我們的生活是變態的，不只在住宿方面，父母也會強迫子女讀很多書，像上班一樣，他們連一點自由時間都沒有。我於是透過這輯相片批評住宿問題，批評父親只管金融及炒賣股票、樓宇；在女性方面，社會媒體只關注宣傳美容。難道這種生活便是美滿嗎？在子女方面，則要求他們擁有百般武藝……中產或以上的人士，本想安全投資，怎知卻買了雷曼債券。他們只是聽從銀行的建議來投資，卻即時損失幾十萬元。

黃　他們或許以為與他無關的事，卻發生在他們身上。

才　其實不只當代藝術家在反映社會，古代藝術家也有反映社會的創作，例如原始人的壁畫就記載了他們獵殺長毛象的事。我想這也是藝術家的其中一項功能：其他人看了藝術品後，便好像有另一種感性，那種藝術家的感性可以幫他們思考，更有開導的作用。其實這也算是一種教育。

黃　你與我很相似，在創作的過程中自己了解題材，也是重要的一部分。你覺得沉澱思考重要些，還是對外展覽重要些？或是兩者根本不可比較，各不相關？

才　我覺得製作過程最重要，因為我是第一個觀眾及享受者，如果我在過程中都感到沉悶的話，我會覺得很悲哀，根本與工作沒分別。正如工作可以有興趣地做，做藝術作品更加需要珍惜這個自己很享受的時刻。這是內在對自己的追求。所以很多時候我在工作室裏，會用上不

同的方法來產生創意以製作藝術品，那是即時可以享受的東西。

反而，展覽是對外的，是關於人與人之間的溝通，那是另一回事。觀賞的人可能完全不知道我在創作過程中發生的事，也未必需要知道我內在的情況。而且他們欠缺我的背景及經驗，未必欣賞我的作品，就是說出來他們都未必理解。所以我認為製作過程最重要。

黃　我的看法也一樣。我也是較關心背後的創作過程。其實在當代設計藝術界中，你也算是挺多產的。

才　因為這是釐定你這作品成功與否的關鍵，或好像是完成了一項挑戰。我說做藝術品時不用設計圖，初時很困難，甚麼也沒有便拿着木材來做，連怎樣開始也是一種挑戰。當中的過程，也只有你自己知道。這也是身為創作者感到自豪的一環。但那並不是最重要，最重要反而是在對外溝通時，我要向人說些甚麼？我表達的信息如何被人看到？

你說我多產，是因為我不想重複，太太說我做盒子的作品已做了幾十個，再做會否重複？我也同意。現在我會想有否另外的創作方法？或有其他的創作形式？創作世界有無限的可能性，我會在其中嘗試尋找從未做過的概念。其實，這些盒子系列即使我做一世也不會沒靈感，但當想到外面的創意世界那浩瀚的可能性時，我發覺仍有很多其他意念可以嘗試，所以我要求自己每隔一段時間便不再重複相同創作，而需要有新意念，否則人很容易懶惰，不願意嘗試新東西。其他人看我的作品時可能會感覺我是多產，因為我在層次、方式、時間、思考模式上都在不斷嘗試。唯一不變的是那份對主題的感性，那是不停重複的，只是每次都會更加深化。例如對生死的思考、對生命脆弱的反思、對家的無奈、對城市的歎息，都是我作品中重複的主題。

黃　你有哪一件作品是針對生死的？

《蛋殼》（二零零八）

才　我有件作品是採用陶瓷來造一頂白色的電單車頭盔。那次我特意把頭盔做到如雞蛋殼一樣。我一向有開電單車，每次騎上電單車我都會想：這是最後一次也說不定。猶太人有句金句：「一個不在意自己死亡的人，是沒有反思的」。這個思想我在很年輕時已有了，因為那時是禪，禪宗很多時都會問你：你未出生前是甚麼？對此我作出多方面思考，亦會推及至雕塑物料上。例如，那個頭盔我便用了很脆弱的陶瓷來造，因為開電單車發生意外，連頭盔都保護不到你。這個概念就不斷在作品中反映出來。

黃　你是一九九七年正式開始從事創作嗎？

才　正式在香港出道應是一九九四年。我在一九九七年在英國讀碩士學位，但之前已在香港從事建築師樓的工作。但我發覺建築設計不能滿足我，尤其在那個年紀我的創作慾旺盛，有很多東西想表達，但就是沒有地方讓我表達。再加上社會以經濟主導，我想表達的信息根本沒有人想聽。但做藝術就不同了，無論多細微的主題也可以演變得很大，從中又可找到旁聽者。

黃　由出道至今十多年，你現在已四十歲了，有沒有想到四十歲後會有怎樣的計劃？還是隨遇而安，每天看完頭版新聞才思考創作甚麼？

才　我覺得現在自己清晰了，清晰自己活着是代表甚麼。感到自己好像一部運作得很順暢的機器，速度極快，並可作出自我完善。而我最大的得着，是隨着成熟，錯誤犯得多便會反思，並能從中學習。而在創作概念及思路上，亦知道自己喜歡甚麼。

黃　個人創作上應是較有焦點吧。

才　不錯。另外，我做了十多年創作，會審視自己有甚麼重複，有甚麼不變，那是你需要創作一大堆東西後才開始有頭緒的。所以新進藝術家

387

面對的問題，是不夠時間發展自己的創作語言及思想，但卻需要快速地大量生產作品。「畫廊建制」便有這個問題，他包起了一個藝術家便叫他不停地畫。

黃　一年更需要辦四次展覽，好像一條生產線。

才　我覺得很危險，我思考即使多快，也需要十多年時間，可能他會快一些，但我總感覺有危機存在。我覺得到了四十歲應在思維方面較為成熟。

黃　在我認識的人當中，你是少數不會把生活和創作理想完全分開的一類人，你可以把兩者融和在一起。

才　我想只有這樣才可以減少人生的許多矛盾。例如有人說他喜歡藝術，但卻要待他發了財或六十歲退休後才能幹，這樣便會產生許多矛盾，我希望在當中找出平衡點。其實創作藝術品可以完全不考慮商業，像一個四歲小朋友畫畫，他沒有想到開個展，只是很享受地畫。我都希望可以享受創作，自給自足、很開心地做，就算沒人看也沒所謂。但有時我也想和別人分享我的創作，除了很開心外，也可以作為一種教育。我甚至想別人買我的作品，因為這代表一種欣賞。但有時會產生矛盾，好像我只是為了商業來做藝術，這樣便是本末倒置了。我會這樣看我的人生：我有幾個人生系統，一個是藝術，一個是家庭，一個是工作，另一個是興趣。有些人可能以藝術作為他的興趣，有些人的人生則只有家庭。

黃　我也遇到一些矛盾的創作人，他的興趣在藝術方面，奈何他認為家庭才是他的第一位，他的選擇就凌駕一切事物了。

才　歸根究底是責任的問題，例如我在四十歲時已清楚自己的藝術之道，那就是我的責任。我在工作室便要努力盡責做到最好。但家庭也是我

389

的責任，於是約了家人晚飯便要準時出席。而工作也一樣，我對學生必須有身教，教他們準時自己就不能遲到。了解自己的責任後，便不會產生矛盾。而每個系統都有它存在的意義。

黃　我從功利角度看，會稱它為「遊戲規則」。

我把這幾個系統看得通透。藝術是我的道，但如只在封閉地方工作，沒有人明白也沒意思。我要教育學生，使未來世界更好，我也要教育藝術觀眾，讓香港藝術界更好。現在我常到中、小學演講，會多對學生談不同的看法，雖全屬義務性質，但感覺很有意義，比賣出一百張畫更好。

才　由藝術家至商業創作人以至一個專業，許多時候在競爭激烈的社會裏，需講求自足和保護。你提及很多「責任」，不是每個人都願意討論及實行出來。

所以許多人常覺得責任在別人身上，別人有責任保護及照顧我。但其實雙方都需要給出自發性，如他沒有這素質便由我發放出來，如市場沒有這行業便由我製造出來。有次我看一個韓國藝術家的藝術展覽，他在荒蕪地方突然急需一把扳手（即士巴拿，spanner），但附近沒有五金店，於是他便在鐵板上畫一個扳手的圖像，然後自己把工具燒出來，這就是不依賴別人的好例子。不論是做人還是做藝術家，都不要時常依賴別人。

但在長遠發展上，則不可以把自己收藏起來，因為你的人生也有其他人物出現，如能在這方面做到完善，便能減少許多矛盾及怨氣。所以我教初入學的學生的第一句話是：：It's my fault（是我的錯）。因為如他們不了解，便會把責任推到別人身上。犯了錯，有些人會怨天，但你控制不到天，反而自己的事可以控制。

黃　你對年輕人最基本的要求是甚麼？

才　最基本是真誠，要真誠地對待任何一件事，不要敷衍塞責。但可惜香港缺乏這種文化，不知為何會消失。

黃　如要給出一個理由，我覺得是大家存在競爭壓力。為何會發展至人類之間沒有坦承、開放的情形，可能是由於競爭。

才　這情況由來已久，大城市令你失去身份，甚至居住在同一座樓宇都可以互不相識。其實建築模式或整體社會制度，也使人有種不用理會對方或聽對方意見的感覺，導致大家沒甚麼可跟人分享。

黃　我研究了一個課題，如果有兩個人，一方擁有三千億身家，另一方只有二千億，但他卻要去追求四千億那一剎的滿足感。我們想，他已有二千億了，為何還要四千億？因為他的對手有三千億。到這地步已不是功能上的問題了。

才　這是相對的。香港最大的問題在於我們的價值觀。早前香港的廣告常提及核心思想價值，香港的核心思想價值是甚麼？我發覺只是建基於金錢及經濟上。不論做甚麼行為，是好是壞，都是用金錢來衡量。不過，只要你賺到錢，壞行為也可以變好行為，社會就是有這種變態現象。

黃　只要你不犯法便可以做了。

才　就算是在法律上犯了法，某程度上人們在心底裏都表示尊重。例如大賊張子強被捕後，報章不是報導他怎樣窮凶極惡，反而是列出他的身家財產，甚至把他英雄化。這反映社會上覺得，只要賺到錢，就算做了作奸犯科的事，仍會被認為是醒目的人。受到媒體的渲染，香港人做甚麼都用金錢來量度。我當初做建築設計師的人工也不錯，但我覺得工作沒有意義，於是便去做藝術。錢是沒賺到，反而是花錢的多，

加上那時很少人買藝術品。我告訴別人我不當建築設計師，會往外地升學深造。他們以為我修讀建築碩士。但當我說是修讀雕塑碩士時，大家是鴉雀無聲，就是因為價值觀的問題。他們覺得花時間讀無謂的課程，又賺不到錢，學成回來怎樣呢？我的價值觀就是跟他們不同。如你個人的價值觀與社會的價值觀不一致時，矛盾便會產生。究竟是自己妥協，還是要大家來遷就自己？我相信每個人的選擇都不同。如以金錢為社會的核心價值，大家對事物的看法便會被扭曲。

黃　有些人甚至犯了商業罪行也不覺得是甚麼一回事。之後甚麼事情也可以忘記得一乾二淨。

才　正因為這城市的強項是金錢，所以只要賺到錢，它就會寬恕你任何事。不只這樣，同時它也會看不起和不支持在這個核心價值以外的東西，例如文化事業、藝術事業。

我想分享一下，推動我繼續創作的動力是甚麼。我看歷史書，如古埃及文明的定立，是來自她遺留下來的藝術品。在現代，純種埃及人已完全消失，但他們遺留下來的東西便是文明的見證。這點鼓勵我繼續從事藝術創作，雖然它在經濟意義上沒其他方面那麼強。這個傳承需要長時間建立，未必是一生人匆匆幾十年可以辦到。話雖如此，總要有人開始做，我們的前輩在初出道時就是這樣做，現在輪到我們了，就是這樣一代代延續下去。

黃　這與以前的新文學運動8相似。在蔡元培9的年代有個說法，大意是指文學、美學的重要性，足以支撐並改變整個社會。

才　完全可以。所以我覺得很值得去做。

黃　面對羣眾是種拉鋸。除了自己在沉澱中衍生一種成長或思考，而認識自己多一點外，對外的拉鋸都是觀察社會的一部分。把作品展出時，

8　一場由作家及學者在二十世紀十年代後期至整個二十年代於中國發起的文學與語文的改革運動。該運動徹底批判封建文學，鼓吹白話文，並以普及和開放教育，改進民智。

9　近代革命家、教育家、政治家。一八六八年出生，歷任北京大學、中法大學校長、中央研究院院長。倡導自由思想，開科學研究風氣，重視公民道德教育。

才　觀眾喜歡與否都很主觀，並非主導這件事的人可以批判。但不喜歡也好，看不明白也好，他們怎樣去回應這些主題？對這些主題又有沒有興趣？這是我研究社會的一個方法。

才　我覺得關鍵在於好奇心。好奇心是何時被消滅呢？小朋友都是每事問，但不知我們的教育制度出了甚麼問題，他們突然間不想再問任何問題了。在中、小學演講的經驗中，我發覺國際學校的學生會提出很多問題，但如到本土學校，坐下來卻是鴉雀無聲，即使發問，問題都較局限性、規條性。我們的教育制度可能將學生的好奇心抹煞了，他們所有東西都不去問，也沒有反應，只要告訴他怎樣做便行。這樣下去社會不會文明，文化也會漸趨低落，確令人十分憂心，也給我動力多做外展，及參加演講。

黃　有時我到國內走走，也為香港下一代感到憂心。

才　內地人發問很多問題，而且問題都很成熟，也是根本性的，從問題中可以反映他們的思維。

黃　我想是因為我們的教育制度，是以學科基本知識技術為主，對將來尋找工作、賺錢沒幫助的，都變成次要了。

才　每次談到這方面，我就想到巴士背後貼上的廣告，可以拿多少個A、甚麼補習社那些。

黃　我有一件事很想拿決心來做，它已放在我心裏十年有多，至今還未實行。

才　是開辦學校嗎？

黃　我是想辦攝影教育，主要對象是十歲的小朋友。你看我們的城市中，有很多有關創意的東西可以學，包括跳舞、畫畫、演奏樂器，但就是沒有攝影。歸根究底，父母要求孩子學彈琴，都是希望他們將來成為

才　專業，賺到錢，在社會上有生存能力，甚至成名。但他們沒想到，其實從事攝影也可以，近代攝影已成為藝術的重要媒體了。我想開辦的小童攝影學校，完全不是為訓練藝術家或商業攝影師，我也不認為讀完的學生一定可以成為攝影師或藝術家。我只感到學生接觸這個媒體，拿起相機來看世界，他們的得益在於視野、經驗及過程，我覺得這些都很重要。

黃　不單小朋友應該學，因為攝影可讓人集中。其實這世界及城市值得看的東西很多。

才　年輕人及成年人當然可以輕易辦到。但我希望小朋友也能做到，因為升上中學時，學生們便有很多議題要考慮，例如考試、報讀大學。但如從十歲，他們仍是一張白紙時就開始灌輸這些概念，他們可能在往後的生活中較易建立起來。

黃　早點教他們是好的。我也有辦一些工作坊，用盡辦法早點讓小朋友明白建築是甚麼一回事。

才　你辦得很成功，你在工作坊中要求小朋友利用木片做成一些物件。

黃　對小朋友來說，只是講學很沉悶，倒不如讓他們有輕鬆的經驗，他們開心便會時常記起，在成長過程中也會多觀察，而不會採取拒絕態度。那麼在核心價值之下便不會只得一個人生系統了。人生中如擁有幾個系統的話，當其中一個出現問題，也可以立即跳到另一個系統。

才　我常自嘲，我之所以從事這麼多項目，是因為如這項辦不來，也可有另一項補上。

黃　所以人生不可以只得一個系統。一般人的系統包括家庭、工作、興趣及社會。對大部分人來說未必達到社會那麼大，可能是另外的東西，好像嗜好。例如，練太極劍或武術，他們不是用來殺敵的。他們在這

黃　個大世界裏鑽研，是否可幫助整個社羣？以至於要一大羣人在練習？那又未必需要。個人培養了一種興趣，起碼在自己的小宇宙中可有個地方休養，以發展自己的潛意識的心態及健康思維。在幾個系統中，總有一個是好的，如這樣想就不會鑽進死胡同了。

才　你常說的系統，其實我認為是遊戲，因為人生就是一場遊戲，你有很多部分需要參與。

黃　有些人認為人生是遊戲，有些人認為自己是演員，視乎你怎樣看。有些人認為人生如舞台，自己則是演員。

才　我想應該是導演。

黃　但這也要你思想層次夠高才能寫劇本，並非每個人都有能力思考這麼大的範疇，而做到劇本的導演。

才　你說人生有幾個系統，別人常說我又攝影，又做廣告，又從事設計，我想沒甚麼問題吧。人們經常說 crossover，一如企業與設計師碰上就產生火花，這就是 crossover。在我腦內其實也有不同的系統，它們可以自由 crossover，所有部分都能 crossover 於一身。

黃　所以，常說生活是藝術，藝術是生活，便是談這個問題。兩者不可以獨立存在。如果一個人從事藝術創作，他的家居或衣着，甚至言行舉止，都會存在藝術性，那是從生活滲透出來的，不是在工作時一個樣，放工後便變臉。但很可惜在大城市生活好像沒有自由，放工後才有自由，那實無異於一種精神上的幽禁。健康的情況是當中所有系統都可以互通及自由活動。

黃　我在商業創作界認識的朋友，多是平面設計師及廣告人。多年沒見後，在會面時他們第一句就說很羨慕我能成功轉型。我回答他們：第一，我沒有轉型，我還在跟商業掛鈎，沒有放棄那方面；第二，其實

才　只要他們想，他們也可以轉型。但他們心底裏的轉型，並非你和我所指的責任、為社會發聲、內在滿足感或是意慾，他們所指的是藝術家能賺到錢的那種轉型。

才　這又回到核心價值的問題上。即是「本區核心價值」，你會發覺核心價值會變，並且是區區不同。

黃　所以我很希望西九文化區10能啟動及實現，這在某程度上對我們的核心價值有幫助。

才　西九文化區最重要是軟件，即人民素質的發展，這又牽涉到核心價值了。我們要宣揚甚麼核心價值？舉例說，台灣有很多奇怪的東西，當中也有好的，而他們也是中國人，在文化藝術及文學上的發展很好，品味也非常高，甚至伸延至飲食方面。

黃　可能由於台灣人的歷史背景。他們把日本的影響一直存留到今天。

才　沒錯。所以如我們仍不在這方面下工夫就遲了。因為這需要很長時間，甚至要幾代人來努力，不是花十年時間建立了硬件便可解決問題。以學功夫來比喻，習武的人不能空有一身武藝，他也需要有武德，武德便是武術的中心思想。武功是外表硬件的應用及表現，但如有武德，便在可用武功的情況下也會選擇容忍，因為他的武功不是作這種用途。這是一種高層次的智慧，需要通過教育來達到。一些第三世界國家，如智利，縱然她們的財政很弱，沒有硬件，但藝術及文化也發展得很好，這也證明不能單靠名牌或硬件取勝。

林偉雄

又一山人

二零一一年一月五日
會面
＠林偉雄工作室＼中國香港

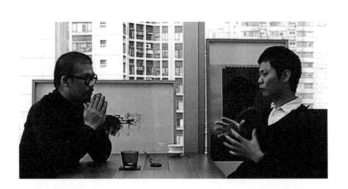

林偉雄

平面設計師。出生於香港，二零零三年與余志光合作創立 CoDESIGN Ltd.。在設計工作外，林氏亦積極參與不同設計交流活動及藝術展覽。

林氏歷年來獲得多個國際設計獎項，其作品亦被英國 V&A 博物館、日本三多利博物館、蘇黎世設計博物館、德國漢堡工藝美術博物館及香港文化博物館永久收藏。

曾取得日本文化廳基金的資助，赴日與大阪著名設計師杉崎真之助作文化交流，並合著《elementism 2》一書。

近年投入 CoLAB 計劃，期望建立新的創作平台，結合不同羣體的力量，以設計推動商業、文化藝術及社會共融。

林偉雄　對話

1 釋了一法師，二零零零年起參與善終服務義工，體會心靈環保的重要性，後成立心靈環保禪淨中心，開辦佛學班並參與演講及主持電台節目，推廣佛法。

2 何中強設計顧問行，由何中強於一九八四年創立，是一間以香港為基地，向香港及世界各地客戶提供平面圖象設計服務的專業設計顧問公司。

3 CoDesign 創辦人之一，香港設計師協會（HKDA）資深會員兼顧問委員會召集人。一九六零年出生，獲香港理工大學設計學碩士學位，曾任職新與劉設計顧問、陳幼堅設計公司。

黃　我們也是佛教徒，你接觸佛教很多年了吧？

林　真正時間不是很久，我想是由幫助了一¹法師工作開始。

黃　那大概有六、七年了。

林　我想是二零零七或二零零八年。

黃　那時是剛開始嗎？

林　初時只是幫她工作。

黃　不是認真去上佛學堂嗎？

林　她沒有要求我去上課，我初時也沒有這個動機。我一向的工作模式是憑個大概的概念，都是憑感覺。之後這種感覺便引領我去聽她講課，自己卻根本沒有計劃專門尋求這件事。不過，工作了這麼多年後，覺得自己需要有些改變，我對了一法師說想報讀藝術系，她便遊說我轉隨她上課。

黃　你是二零零零年開始為她工作吧？你們竟然七年也沒有提過這件事。

林　我一直也沒有想過。直至有一刻或發覺身旁突然有人做這件事，便停下來試試。

黃　即是你二零零零年開始接觸佛教的視覺創作，並非接觸佛教。那你是哪一年入行的？

林　我在一九九四年畢業，第一份工作是在 William Ho Design² 任職。在那裏工作一年後，聽說靳叔（靳埭強）的公司招聘，就到那兒應徵。

黃　那時是 Eddy（余志光）³、Freeman（劉小康）還是靳叔聘請你的？

林　他們的招聘程序很嚴謹，需經過兩次面試。第一次 Eddy 接見我，後

黃　你再獲靳叔接見，我很開心；因為當時資訊並不發達，坊間可找到的書籍來來去去也是靳埭強或王無邪的作品。以前香港沒有太多這類設計書籍，所以我主要是看靳叔寫的書，從中對香港的設計加深了解。當時我被靳叔的海報深深吸引，但感覺卻是遙不可及的。記起當時看香港設計師協會（Hong Kong Designers Association, DA）會員的展覽，他的一張海報[4]上有個「中」字，其中有墨硯打破中央，另有一條水墨拖下來，我站在這張海報前很久也沒有離開。

林　當時是甚麼時候？

黃　那時我已在 William Ho Design 工作，因為 William（何中強）是 DA 的會員，剛巧他也有參與會員展覽，我是以支持上司的心情去參觀的。我看着靳叔的真跡海報，看着那墨水的漸變，由圖像的水漸變成水墨的那種細節，讓我嘆為觀止。當時我沒想過一定要跟隨這位大師，但他的圖像語言很能感動我。其後，我得知靳叔的設計公司招聘，便嘗試應徵，最後幸運地進入了靳與劉設計。[5]

林　當時是哪一年？

黃　一九九六年。

林　你離開靳叔的公司後，便和 Eddy 合組公司嗎？

黃　我在靳與劉設計工作了六年，當中不時也會有自己的個人創作。但因為早期仍處於學習階段，根本不能同時平衡到兩方面，而且我仍在追求我不懂的東西。在工作中，我面對的項目很不同，直至一個關鍵時刻，我覺得自己想做點東西，那可能是商業範疇表現不到或沒有機會表現的，於是我就通過個人創作去表達。當時我參加了一些日本的比賽，之後隨着機會來臨，我便離開靳叔的公司，跑到日本去。

黃　你到日本不算是正式工作吧？只當成深造或交流。

何中強　設計顧問行董事及總設計師，香港設計師協會（HKDA）資深會員。一九七二年於大一藝術設計學院畢業，後於倫敦聖馬田藝術學院畢業。專長機構形象、品牌創立等。

林：我想是交流吧，那時也不知道自己想怎樣。

黃：為何你會有這個決定？你放棄工作往日本交流是沒有收入的。

林：日本政府有提供資助，類似供設計師食宿等費用的資助。

黃：這階段維持了多久？

林：只有兩個月。

黃：為了這兩個月，你便丟了這份工作，這是很大的決定。

林：我並不擔心丟了這份工作。其實我當時也需要償還樓宇按揭貸款，但不知哪來這麼大的決心？可能是不覺得會失去甚麼。

黃：你有否想過兩個月後回來怎樣還款？

林：我對自己有信心。當時我想自己做平面設計已有接近十年，一來工作模式已不斷重複，感覺生活是日復一日，已沒有新鮮的感覺了，這對做創作來說是大忌；二來日本又給予我新的機會。

黃：你怎樣知道日本有機會？

林：這其實要多謝杉崎真之助先生[6]，我在靳與劉設計工作的第二年已開始不斷做個人創作，其間我參加比賽，有機會到日本及韓國，見識了許多東西又認識了不同的人。當時我在一個展覽會認識真之助先生，大家看到對方的作品都覺得很投契，於是我直接問他可否安排我往日本實習。他當時立即答應，但他說沒有錢給我，我說沒問題，因為已儲蓄了一至兩個月生活費的錢。怎知過了幾個月，他竟說可以幫我申請資助，我因此信心更大了，並計劃辭工。其實我從來也沒想過自己成立公司，只是想到外面的世界看看，之後回香港找工作，到時再嘗試一些我未曾接觸的範疇，如廣告創作。

黃：你是哪一年回香港呢？

6 日本著名設計師，株式會社真之助設計代表創意總監、國際平面設計師聯盟（AGI）會員、大阪藝術大學教授。一九五三年出生，後於大阪藝術大學設計系畢業。

7 由設計師余志光及林偉雄於二零零三年創立，業務包括企業形象及品牌、環保平面設計、文學及包裝設計等。

林　那時是二零零一年底至二零零二年初，我在日本期間知道 Eddy 離開了陳幼堅的設計公司的想法，只是想找工作。我回來時亦沒有成立公司的想法，只是想找工作。我不知廣告界是否適合自己，於是便跑去問 Eddy 的意見。因為在靳與劉工作時，Eddy 是我的上司，在六年裏我們工作關係密切。那時，Eddy 成立了一間公司，名為 CoDESIGN。很有趣，他沒有想過找合作夥伴，而 CoDESIGN 的意思不是與我合作（cooperation），而是跟所有人合作。

黃　這是包括客戶及任何將來可能合作的單位，是嗎？

林　Eddy 因為在靳與劉設計工作過，在設計界也有名氣，但他不考慮開一間 Eddy Yu Design，卻開了一間 CoDESIGN。這個命名是不容易的，他把自己看事物或與別人相處的態度略為隱藏了，這態度讓我可跟他組成為合作夥伴。我記得回港初期，他有個項目想我幫他做計劃書，我因未找到工作便幫助他。之後，不知為何竟有人找我做品牌設計，那項目規模頗大，我剛回港又未有經驗，加上又沒信心獨個兒會見客戶，便相約 Eddy 一起去，最後這個項目雖沒有做成，但我們因此成了合作夥伴，這個機緣是我由始至終都沒有想過的。

黃　成立公司時是甚麼時候？

林　正式成立 CoDESIGN 是在二零零三年，一成立便遇上沙士疫症爆發。第一個辦公室就在銅鑼灣維多利亞公園後面的健康商業中心。當時我們沒有足夠資金成立公司，就在 Eddy 的朋友的辦公室借用來到兩張辦公桌。幾個月後，我們覺得需要找個地方，我便誤打誤撞來到健康商業中心，當時管理員說樓上有間廣告公司剛要搬走，我上去一看，竟然所有東西都齊備了，這對剛剛成立公司又沒有太多資金的我們是很大的幫助。不用裝修，又不需購置任何東西，我們便這樣開始了。當時公司連一位客戶也沒有，而我們也因為職業道德沒去聯絡舊客戶。

8

幸好因為 Eddy 在這行業已幹了很多年，有些朋友知道他離開了舊公司都會轉介工作給我們。而我也曾做過這些文化性的項目，於是有些朋友也找我做文化及藝術的工作。其實二零零三年經濟最差的那段日子，反是我們最忙碌的時候，雖然生意算不上很好。我們都很珍惜每個項目，所以接了回來便想把它做好。回望很多優秀的項目都是在那段時間產生的。你是否記得那個有日字的月曆8？

黃　記得，你拿這作品參加比賽那年正是我做評判，我還給了你 Judges' Choice 大獎。

林　創作這個月曆時剛過了沙士，但在這個艱難時期創作力卻很高。當外在環境中有你控制不到或有不好的事情發生時，反而能啟發你創作一些感覺較貼心的東西。

黃　回望過去，你與 Eddy 成立公司也有七、八年了。你覺得自己在創作路程上有沒有甚麼轉變？

林　當然有。技巧上當然成熟了很多，但在思維方面，我感覺大思維取向沒有改變。我記得你曾在牛棚藝術村 1A 畫廊的一次演講，當時你提到如一個人看甚麼類型的書，他做出來的東西便會傾向這方向。我也有同感，因為自己留意設計師，也會看看他的作品從甚麼得到啟發。我比較傾向看哲理性的書籍，我看老子寫的書，他只是寫兩至三句簡單文字，已可切入主題並令人有那麼大的體會，我很喜歡看這類書。

林　回問我有否改變，我的大方向沒有變。我喜歡尋根究底，所以每次做創作都會回到基本看事物的本質，再給予方案，這十多年來，我每次都會不斷引證自己的想法是否好的方案。相比以往我做事幼嫩，以為會做出想像中的東西，但結果往往強差人意。

9 著名奧地利設計師，生於一九六二年。一九九三年創立設計公司 Segmiester Inc.，擔任設計總監，曾為多個樂隊擔任視覺設計。

黃　這只是在演繹方面，並非概念和態度上。

林　這個模式由開始到現在都沒有改變，雖然最初雙手做不到腦袋中想到的東西，現在通過多年鍛煉開始慢慢掌握到，但我創作的整體大方向沒有變，是很貫徹的一種想法。因為我知道你定的題目是「下一步是甚麼？」，我便思考：自己有沒有計劃下一步？像你剛才聽我說怎樣去會見靳叔，甚至選擇修讀設計……

黃　但你選擇往日本交流。

林　這都不是長遠的計劃。我不是那類很早就有計劃的人，對於計劃我比較隨意，只有大概隱約的範圍，只是遇到有一刻當感覺到來，或剛巧是機緣巧合，便自然會做這件事。不過，即使如此，我每次都很投入工作，特別集中精神想做好眼前的工作。那個「下一步」可能因我集中想做好眼前的東西，然後會再創造一個「下一步」，但那不是經過計劃得出的「下一步」。

黃　你的意思是做好眼前這個項目或這件事情，可能「下一步」自然會因應這件事情的結果，衍生出下一個狀態及階段。這點我很同意。別人經常問我在眼前有這麼多計劃及理想，究竟我指的是當下還是將來？

林　我想活在當下不代表對將來沒有計劃。

黃　就是這個意思！我沒有想過，基本上是隨着心意來做，跟你的態度一樣，要遷就這個社會主流，我和你都不願意周旋，不如把所有精力集中於這一剎那，不論是眼前這件事，還是思考整體長遠的人生，都是以當下的精神狀態處理的，也可算是當下。我想這和你剛才說的情況很相似。

林　我想這只是每個人的性格不同，例如你到達了這個位置，你的計劃是未來這年會舉辦展覽。我曾聽過 Stefan Segmiester[9] 說，他如何

黃　把退休生活分成五份，再把它們放入自己人生的階段中。他這個計劃更加長遠，但他不是空想，因為他要在當下實行很多東西，他集中做好作品，不代表他不顧及在這一刻做好。相對來說，他的例子較為極端，我則從沒想過退休會做甚麼。我相信如把眼前的東西做好，很多的「下一步」自然會發生。這不是說只要做好這些東西便一定會有好的「下一步」，因為不論好與壞都是根據這刻做到的事而發生。所以，你唯有在每次遇上好與壞時都要以同一心態面對。

我想你是我邀請的三十人中最年輕的一位。在這個設計界內，如你問我哪人的工作態度和脾性與我最相近，我覺得是你。你那種嚴格和執着、做事情時尋求方案那種鍥而不捨的精神，和你那倔強的態度都跟我很相似，看到彼此都有一個相似的方向及價值觀，我們又服務過很多宗教及慈善的事情。

從做商業設計開始，你說到為了一法師服務，至今天已有十年的接觸，其間又開始學佛。近兩至三年，你們又試圖尋求做商業外，如何盡量發揮創作能力及影響力。你說在創作時很多時會回到根本處，那跟我過去五至十年之間向自己提出的問題呢：為何要做創作呢？我很高興找到同路人，一起追尋創作的真正意義。對你來說，在以上提及的階段中，你有何想法？

林　不如說說反思的意義，因為是否「真正」我還未嘗到，那是要到死的那一天才知道是甚麼。我的經驗是每次有想法或理想，在實行後都會發覺之前有些東西需要再調校。我所指的是一個演化，這個演化很自然，因為很配合我和Eddy的性格。

黃　你們也有參與協助社企，可以談談這方面嗎？

林　我想先談談反思。我在商業設計上已工作了許多年，於是便思考：創作是否只有這個用途呢？既然上天賜我天賦，我還可以做甚麼？如

把這天賦用在同行或有需要的人身上，又可以做甚麼？先說同行，我看到現在年輕一代，相對我以前已不同了。除了因為他們對整體社會存在不同看法外，也因為整個社會架構改變，令他們很難找到好工作。此外，很多有才華的年輕設計師也沒有發揮的機會。當然這與香港市場不能容納太多優秀設計公司，或很多設計公司的經營理念與年輕一代的抱負有落差不無關係。我常常想，怎樣可以利用這能量，達到我所說的三贏？即是他們能從項目中學習到以前我們在大公司才可學到的知識，例如整套系統的運作、如何面對客戶及處理項目等，他們便會因此有所發揮。現在很多有才華的年輕人都有自己的一套技術及優秀的工作方法，欠缺的可能只是一個機會。我們可否建立一個平台，提供機會讓他們發揮？

另外談談社企。為甚麼會有這個想法？可能這是自我審視的過程。我和 Eddy 覺得，設計是否純粹只為幫商業機構賺多些錢？大約在二零零八年至二零零九年，香港正開始討論社企這個議題。當時有個社企高峰會，參與單位是已成立社企或準備成立社企的非政府組織，討論的主題就是「甚麼是社企」。我們在會後反思設計師是否可在這範疇做些甚麼？我們平時參與的會議都是簡報會或設計會議，所以關於社企的課題，一來我們感到陌生，二來我們隱約覺得這或許是業世界的方法不同，因為社企沒有資源。那種合作模式與我們以往在商CoDESIGN 下一步要走的路也說不定。我們感覺這件事很有意義，或許是在於看到設計師在其中可發揮的角色。

另外，無論非政府組織、慈善團體或新興社企也好，我們不禁要問：為甚麼他們的形象往往較次等？好像幫他們就只是為做一件好事。我們接觸過新生會，了解真正的社企，他們在經營上無論是材料、服務，以至提供的所有東西也不低於一般商業機構的水平，那為甚麼

感到次一等？我們覺得癥結是社企沒有財力聘請專業設計師做設計包裝。

社企與一般非政府組織不同，需要自負盈虧，加上他們的對手都是市場上有能力聘請大師做品牌的商業機構。舉例説，Café 330的對手就是市場上的連鎖咖啡店。當我看到市場有社企方面的需求，又看到年輕一代及設計行業內那種流水作業的工作方式，由早工作到晚也找不到意義時，是否有甚麼可以聯結起這幾方面？這或許就是我們成立CoLab的目的。其實CoLab只是一個平台，並非一間公司，那是一個週末我突然想到，是否可利用Facebook來推廣CoLab，以招攬志同道合的設計師。剛發出消息時反應良好，許多人電郵我們表示很想參與這類型項目。

黃　你的第一個項目是Café 330，當時有多少志願年輕人參與？

林　也有四十多人。但其實對這概念有興趣的不只四十多人，當時兩、三天已有百多人回應CoLab，而真正寄出履歷表的有四十多人。最初第一批便集合了十多人，到Café 330的項目需要開展時，我就想，怎樣可盡量利用這個平台讓更多人受惠。即使未有參與這個項目的人，既然他們也遞交了履歷表，是否也可給予他們一些東西？所以，我們辦了個工作坊，把我們對設計、CoLab、社企及年輕一代等的理念告訴他們。這個工作坊不是用來篩選或面試，只是讓大家有機會投入這個平台，嘗試新方向，告訴大家我們的想法，分享我們怎樣看設計，透露CoLab的發展意向，並從中挑選兩至三人幫忙跟進Café 330的項目。

黃　在你的創作人生中，那不同的方向或意義上的比重，是否一路在改變？其實你是以半義工狀態來做這件事，你不會把它當作商業項目吧？

林

我不會把它當商業項目來看。其實我們是在經歷一種平衡，最初成立公司時，都是沿着靳與劉設計的傳統，保留一部分來做文化創作，這是我們公司一個不明文的規定。除了做商業項目外，我們也有個人創作或文化性的工作。最初是九比一或八比二的比例，跟着慢慢增加，尤其在成立了 CoLab 這個平台後增加得更大，甚至有時會達到六比四的比例，現在則大概是七比三。

關於比例，我想補充一點，為甚麼突然會有 CoLab 這個想法？這不純粹是以商業與非商業工作來區分，我反而想打破這界線，因為以往常會自設一個框架，好像商業作品及項目就要要依循某種方法來做，跟着便拿賺到的錢養活非商業項目，或是自己有興趣的文化項目。但是突然間，各處都有很多海報展覽，並要求設計師提交突出作品，到了某個時刻覺得在題目方面實在已很氾濫。自己會反思，究竟有沒有必要繼續再做這些海報展覽？所以我由早期很集中去做海報，以帶出自己的看法，到後來對那些展覽的邀請也開始厭倦了。那除了因為題目內涵問題，也是因為看來看去只能影響到設計圈內這一羣人，這張海報或許只會在博物館展出，我想能否運用同樣的力量及時間，來做自己相信的東西，只是把它放在並非一般人所謂的「個人創作」框架上？

而社企或 CoDESIGN 的商業作品，便正正是另類的「個人創作」。我們希望不止是用商業項目來養活社企這方面的工作，反而是從最初分開的兩個圈，慢慢看到中央重疊的位置。老實說，社企項目是不會賺大錢的，但從中是否也有些項目可讓設計師賺點微利？如果有一天賺到的錢可以維持到基本生活，那這個項目便絕對不止是非牟利性質了。為何它不可與商業部分融合起來？商業跟非商業這兩個圈，某一天定會重疊在一起，這是我和 Eddy 的共同想法及發展方向。

黃

但是這代表需要許多設計界的人，甚至商業客戶都能夠在精神上有這

林偉雄　對話

林　我不是希望整個行業也這樣做，我只是在想 CoDESIGN，或我個人。我想觸發點是自己突然想到，個人創作能否不被這個框架困住？現在我嘗試把精神轉移，心態都是在做個人創作，只是這件作品不屬於我。

黃　有時很多人給我一個藝術平台，或一些較為文化推廣的活動，甚至是較為商業的活動，我都覺得不要把個人創作放在最先，因為太過個人主義了。我認為溝通是用來服務大眾社羣，無論社羣有多大，是整個城市或再遠一點，都要以對象先行。所以無論甚麼形式的溝通、視覺溝通、有態度及深層意義的溝通，都是從接收信息的一方為着眼點。我會看成是做「社工」。

林　可能這類個人創作已經不是我的焦點了，反而我是利用這個平台來做另一件個人創作，用另一種形式來影響別人。你有段時間曾問我是否少了做代表我個人的作品？是真的少了沒錯，但我沒有離開那個領域，只是在形式上轉變了。所以，我不是不做創作，只不過創作已不再局限於以往的框架。我因而可再把精力集中，無論對商業、半商業甚至非商業的項目，我的焦點會變得更清晰。

黃　昨天有位朋友的兒子，剛讀大學一年級，他母親是香港一位高級官員，他特意來探訪我時說，其實自小喜歡創作及畫畫，所以想跟我談談。我沒有直接回應他，可能我知道他母親是位很有理想的政府公務員，我只是一時有感而發。他說他喜歡做創作及設計，或做藝術也說不定。我便直接問他，漫漫長路，現在起步來鍛煉技巧，不如先問問做甚麼題材、為甚麼要做，反而是長遠的問題，並可給予自己一個方向，而不是着眼於你懂得做甚麼。找出意義和價值很重要，無論是做商業或做人也好，如果不能達到這個意義，我認為做創作人對社會的貢獻和參與不會比一位社工多，也不會比其他實實在在服務大眾、參

10 有機肥皂品牌「區區肥皂」創辦人，並與友人成立社企「好地地」。藉着聘請地區婦女做肥皂師，解決就業問題，同時提倡環保理念。

林　與社羣的人多。我們這個表面上優越及抽離的羣體，影響力可能比他們還小。

黃　這個問題我也有思考過，上次和陳育強傾談，當時他給我的感覺有些不同的角度，他覺得如果做藝術，怎樣做也不會比當一個社工直接。

林　我了解他做個人創作、做藝術的思維，及他與觀眾在情緒、價值觀上的拉鋸和溝通。但那都不是我採用的方法，他的方法跟我的不一樣。

他覺得從藝術方面來做這件事情，如你用上同等力量去做社工，可能更直接，能幫助更多人。我不是十分認同，因為每人都有自己的位置，好像我和 Eddy 便不會到菜園村舉牌抗爭，這方面自有該範疇的人來做，我認為關鍵是你怎樣在同一視野上發揮你的專長。

黃　即是你怎樣用不同的方法把你的態度告訴他人。

林　不同崗位上有不同的人，所以我並不是很偉大，要利用藝術或設計去推動一些運動或去改變社會。反而最根本的，是我和 Eddy 都不是很商業化的人，在這範疇中，我們找不到值得及很投入去做的事，或許有時更是不願意這樣做。而我們發覺有另一個平台讓我們有更大的發揮，可令事情變得更加理想；依據這刻感覺，因緣到來便嘗試。

現在除了 Café 330 外，我還有幫助葉子僑小姐（Bella Yip）10 製作肥皂。她是個很傳奇的女子，在香港長大，之後往澳洲升讀大學，並經歷一段流浪生活。她有一個製造天然肥皂的生意，但她不像一般香港人，因為一般人通常發覺有賺錢機會，就會想到如何把業務擴充，怎樣賺更多錢，或怎樣吞併或排除其他對手，但她關心社會，反而把這門手藝傳授給每個社區的婦女，她希望把手藝傳開，讓不同地區的婦女可以自力更新，之後她們便有能力照顧孩子，孩子也不會那麼容易學壞。

黃　她是教婦女製作肥皂，然後便能做到自給自足。

林　這等於賺點外快。她曾在學校工作，看見學生變壞所需的時間很短，亦體會到中學生如欠缺父母照顧變壞的機會很大。但現在一般工作的人工很低，父母都要長時間出外工作才夠餬口，子女便很容易學壞。她想改變這個情況，便提出當區就業，讓婦女可以在社區生產一些產品，賺取基本生活費，那她們便有更多時間照顧子女。於是她把製作肥皂的技術傳授給她們。她的肥皂之所以名叫「區區肥皂」，就是指我們就負責整個品牌設計。

黃　「區區」（每一區）一齊來做肥皂，另外就是「區區」一件肥皂，便有機會解決家庭婦女照顧子女問題、環保問題等。整個項目是把膠瓶回收再重新包裝，還有就是無化學成份，減低水源污染。她的肥皂是用天然材料做的，對身體及環境都是無害的，她努力的推動這個項目，而

林　這個項目是一個演變，我們正嘗試另一種合作模式。以往商業世界中，客戶付錢，設計師就根據合約及酬勞，在一定的時間表內貢獻自己的光陰，作為一種交易。但這個項目採用一種新的方式，我們變成了投資者。在前期我們分文不收，負責產品所有形象上的設計，我們的回報是她每賣出一公升便可分成百分之一。我們已經變成投資者。

黃　她教了每一區的婦女製作肥皂，她們自己去分銷、生產。但若再賣給同區的其他婦女，都必須用你們的包裝。那跟以前外發穿膠花狀態很相似。

林　CoDESIGN，或對婦女，比起穿膠花都提升不少。

林　但那跟穿膠花的心態不同，因為在整體意義上，無論對社會、對

黃　最初你問我除了Café 330外，還有沒有其他社企的合作項目，其實《紅白藍》的情況很相似。那時不斷有人遊說我生產產品，甚至曾有位很熱愛香港及中國文化的德國人，說他很喜歡我的項目，如要做產品

林　黄　　　　林

放大推廣力量，他會全力支持。我當時不是想做產品，只想表達一句話：香港正面積極。我也不想在商業化之後，令人誤解我的意圖。

我想待有一天大家明白我心目中的香港精神、紅白藍是甚麼才說也不遲。直至精神復康中心致電我，其實他們的產品也有生產紅白藍產品，他們過去也用香港元素做了些產品放在舖內義賣，幫補團體的經費及為康復者提供一份工作。不過，他們想把整件事辦得更有力及更有態度，提升用紅白藍產品的人對他們團體在社會參與不同的角色的認識，所以便來找我加入，及從精神態度或身心靈價值出發創作。在過程中我很樂意去做，並不着眼於長遠的問題，我想到自己全部奉獻給他們，這對我不是最重要。後來談到長遠的問題，我想到把收賺多少錢，但卻沒有甚麼回報，便想到一些互利條件，包括把收益的一部分投放到我的教育基金內，以後可支援年輕人的創意教育。

我想你和 Eddy 在同一方向上，總有些有相同思維的人，在創作上可以互利，我覺得社會上應該多些人着眼這個問題。

我覺得「互利」這個詞語很重要。有時我們很有理想去幫助人，但本身卻沒有意圖運用自己的專業或花時間來幫人。不過，很多時反而是別人在幫我。例如幫了一法師工作，或 CoLab 的項目，我在別人身上得到的遠遠多於我的付出，那種無形的得益不能用金錢計算。我覺得這種狀態比較舒服，並不用建基於合約、酬金或預算上。

那是一種互相利用的感覺。

早前看過一些文章，是關於現時社會因為大家互不信任，才需要定立合約，好像是一場博奕，大家坐在同一張枱，為何需要保障大家，那是因為有一個大家不信任對方的大前提在底下，所以才要定立合約，說明不可互相欺騙或虧欠大家。所以「區區肥皂」這種模式完全是建基於信任上，我到現在也沒有簽過任何合約，但我一直跟她合作得很

開心。因為我們一直是在學習許多東西，同時間可以分享大家的資源，她們提供了技術，我則擔任設計的角色。大家同時提供自己的專長或自己擁有的東西，卻原來能有個平台可供大家交易，我覺得這模式很有趣。這是很理想化的模式，我也不知道將來會發生甚麼事，但這個合作模式，使我們變成了擁有者，所以即使她不提出修改要求，我們也會主動把整件事做好，而我們彼此就是建基於這種關係上，各方面因而都可以達到持續發展。

413

Simon Birch

又一山人

二零一一年一月十四日
會面
@ Simon Birch 畫室 /
中國香港

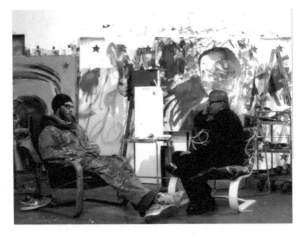

Simon Birch

英國出生的亞美尼亞籍藝術家，現長居於香港。

Simon 的作品大部分都是巨型且具象徵意義的油畫。近年他開始涉足電影與裝置藝術，並參與了一些大型的項目，例如在新加坡的《Azhanti High Lightning》(二零零七年，新加坡南洋美術學院)、《這殘酷屋》(二零零八年，香港柴灣 10 Chancery Lane Gallery and Annex) 及兩萬平方呎多媒體裝置《希望與榮耀：一個概念馬戲團》(二零一零年，香港太古坊 ArtisTree)。這些作品重新整合了 Simon 的藝術概念、材料運用和美學的關注。當中包括多媒體電影、繪畫、裝置、雕塑和在專門配置的空間表演。

Simon 熱愛普及觀念的轉變，由事件開始至完結的混沌時刻，難以掌握的現在和未來。他利用神話、歷史、馬戲和科幻小說，連接和斷裂，將這些概念變成油畫，甚至是電影或裝置。Simon 選擇在電影院和舞台去探索這些主題，整個觀看過程極具實驗性，令人目瞪口呆，印象難忘，又是一個富親和力的表演。

Simon 最新的展覽包括於二零一零年在倫敦 Haunch of Venison 的集體表演裝置項目《與…白日夢》，東京都現代美術館的《蛻變》，以及二零一一年於香港推出大型個人項目《滿口鮮血大笑》。

Simon 的作品曾獲多本國際刊物刊登和評論，包括《Artforum》、《衛報》、《國際先驅論壇報》、《Time Out》及《紐約時報》。

416

黃　你是哪年來香港的？

B　我一九九三年第一次來香港，之後我到澳洲旅遊，三年多後在一九九七年再回來。

黃　你那時多大了？

B　大約二十六、七歲。

黃　從那時直到現在也留在香港嗎？

B　是的，從那時開始一直都在香港。

黃　以我所知，你並非一開始就是個藝術家。你為何選擇留在香港？

B　我從來都是個藝術家，只是不能靠此為生。我當時對前途較為模糊。我來香港後立即找到工作及居所。當時月入約七千元，已是十分好的收入了，減去房租四千五百元，每月我有大約二千多元購買糧食。我認為香港的能量和節奏吸引着我，令人感到活力及生氣。當時是一九九七年，我覺得自己可以在香港這個充滿機會的地方建立一些東西。

黃　每月只餘二千元生活費，你當時肯定不能展開自己的藝術創作吧。

B　其實僅僅一支鉛筆及一張白紙花不了甚麼錢，因此尚算可以。但實際也不是太差，因為經過首數個月之後，我獲加薪，多出的錢足以讓我購買顏料及畫布了。我當時的生活也很簡樸，我只搭電車，在西營盤租住的也是沒有電梯的那種樓房，每天不是吃連鎖快餐就是光顧大排檔。

黃　作為一個藝術家，可以談談你如何開始你的繪畫人生嗎？

B　當我還是小孩時，我已對人的外型構造非常感興趣，以至我整個藝術人生也是由此建立起來的。只有十、十一歲的我已是個漫畫迷，甚麼

黃 B：你現在每天會花多少時間繪畫？

蜘蛛俠、超人、蝙蝠俠等我都手不釋卷，甚至會用盡所有零用錢買漫畫。我不時會臨摹書中的漫畫圖，並漸漸成為我的嗜好。之後我為了賺錢，自十三歲起便每週五天早上替人派報紙，慢慢我可以儲夠錢買漫畫書、紙和鉛筆，以供我臨摹漫畫圖。我曾夢想成為一個畫漫畫的藝術家，但顯然只是個夢。

黃 B：是否這麼多年來都是繪畫同一個主題？

很難說，看自己心情及體力而定。有時我可以連續繪畫十個小時，有時卻只能畫個一小時左右，然後就回家做其他事。作為全職藝術家，現在我的大部分人生已被工作時間耗盡。由於繪畫以外的其他計劃，我盡量每天，無論是陰是晴都會繪畫，因為一日我不來畫室我就會有掛念的感覺，尤其放長假期，我就是想着回畫室繪畫，這可以說是一種沉迷。我在繪畫時會感到特別開心。

關於人類胴體的主題是無窮無盡的，你永遠無法解決在表達胴體上的所有問題，包括顏色、質感、動態等都是永無止境的。胴體是很吸引人的主題，因為當你繪畫胴體，它代表了人類的脆弱。而人類身體如何同時包含美感與悲痛、力量與脆弱這兩個極端，就非常吸引我。所

另外，我覺得自己與象徵性繪畫那百年甚至千年的傳統有着連結，即使我並非重新創造繪畫藝術，或做任何新的事，但我也有創出新的繪畫方法。我想這是我的獨特之處。我只是不斷在我的小世界中推動自己的繪畫方式，及我描繪胴體的手法。所以我是樂此不疲、永不感到沉悶的。我並不認為自己在描繪人體的主題方面已很成功，所以現在

要開始繪畫風景畫了。反而，我覺得自己的每一幅畫作都像是一件失敗的作品，因此每當完成一幅畫，我就會想下次如何畫得更好，我想繼續嘗試，而這股力量時常會伴隨我。當我說自己是個失敗的畫家，我指的是一種正面的失敗，因為我仍然樂在其中。

黃　你在香港是個非常成功的畫家，很多人專程來找你為他們作畫，又辦很多展覽，甚至把創作賣給收藏家，但在同一時間，你在創作自己的作品時也保留自己的情緒。你繪畫的主題一直也沒有改變，不過在經驗累積下，有沒有改變的傾向？

B　你稱我是成功的畫家，但成功是相對的，我不認為自己成功，反而是處於藝術家生涯的開端，還有很多東西需要學，還有很長的路要走。回應你的問題，我的畫作有其轉變，因為我從畫每一筆中也學到新的東西，所以我繪畫的手法恆常改進。我不介意別人是否喜歡我的作品，我就是自己的評判，成也好敗也好，我覺得每一次都有進步空間，所以仍繼續下去，我很享受繪畫及其中涉及的變化。

黃　在你個人的判斷及藝術價值方面來說嗎？

B　絕對是。

黃　這趟藝術家的旅程孤獨嗎？

B　有點吧。但你說是孤獨的旅程令我覺得很有趣，因為我與一些創意人談過，他們也曾因擁有別人看不到的視野而感到被孤立，他們被看成是旁觀者、被誤解的一羣。但我想深一層，我們在人生中都是這樣去感受的，不論是畫家、郵差、工程師還是售貨員，我們都一樣會感到被排斥、感到孤獨、被誤解，也會有不安全感、愛情、好奇心及熱情等，只是各人所處的程度和情況不一而已。其實我們都與這些感覺緊密連繫，卻不懂如何傳達給別人，以致就有孤獨的感覺了。而我感

到孤獨可能由於我獨個兒在畫室繪畫，不過最終我都會與眾人分享成果。這不是說去表達我的自大，而是把作品展示給別人看，讓人欣賞及從中得到正面影響。雖說做畫家很孤獨，但我選擇與不同的陌生人分享我的創作，所以也不是完全孤獨的狀況，反而是能讓你大規模地與許多你不認識的人連結及溝通的一種有趣方法。我認為其中也有哲學意味。

黃　對的，雖然我向你如此發問，但這並不代表我與你持相反意見。我不是孤獨的人，我沒有這樣說過，但你說得很對。

B　是，你也是個藝術家，我們可以討論，你也有相同的經歷。你有自己的觀點，也有在視覺上表達自己的獨特方法，我同樣有我自己的表達方法，這是彼此不同的地方。但實際上，我們在很多方面也有相似之處，我們都嘗試以有趣的方法來表達自己，我們也分享意念、知識、資訊，及創意的能量。所以，又不是那麼孤獨。

黃　你提到你以不同的角度看人生，你也說過人類的身體脆弱，這令我想起你多年前的健康問題。作為你的好友，我見證了整個過程，但我沒有問過你是如何走過這段路，你能談談你的經歷嗎？

B　如一般人一樣，我都經歷了情緒上的困難，因為人生都是與意識有關，面對那些直接、殘酷而實在能令你跌倒的事，是非常奇異的體驗。我在初時都經歷過大部分人都有的恐懼。此外，亦有疑惑、難過的情緒，「為何偏偏選中我？」這種感覺令人非常恐慌，我甚至覺得自己的人生已走到終點，一切已完了。但幸好在痛苦及不適的診治過程中，也有正面的事情發生。我感到像有一記當頭棒喝，也有海量的念頭向我湧來，讓我思考人生及其價值，對我最重要的到底是甚麼。我開始觀察人類美好的一面，他們能真心關注人、有同理心又有愛心。這些正面的思想使我忘掉自我，捨棄對物質的追求，讓我明白以往人

黃　生所渴求的是何等沒意義。另外，我對社會的真像有更深入的認知，例如教育制度如何阻礙真正的學習、醫療系統在某程度上如何反健康、宗教又如何蠶食人的靈性等。無論如何，也是很有趣的經歷。

黃　還記得有一天我們坐在酒吧，那是得知你患癌噩耗後我們的第一次見面。你當時邀請我為你拍一輯照片記錄你的抗癌歷程。那一刻我對你的鎮定感到非常詫異。老實說，如果不是你的好友，我會斷然拒絕這個請求，因為這輯照片實在很難拍得下去。之後我來你家，到戶外為你拍了幾次照。有次陪你到醫院進行療程，你非常堅強，冷靜，而我則盡量保持鎮定繼續拍攝。對我來說，最令我難受的不是每次為你拍照作記錄，而是每次我收拾行裝跟你道別說下一次再見時，我着實不知道這個「下一次」會是何時，或究竟有沒有「下一次」？這令我特別難過。

B　對你來說那是一次很好的教育。

黃　對，正是如此。

B　令我感到奇怪的是，當我知道自己患病而有機會沒命時，我由最初的極度恐慌變得非常冷靜。在我腦中只有一個挑戰：生存。因此，我往後的人生變得異常有目標。我認清之前每一天不同的拉力及推力都會令我失去方向，讓我分心。那些要求、那些責任，甚至是上帝，每天都沒完沒了。當我患了病，我放開一切，只專注於生存這項任務上，我不會對人生妥協，甚至要求別人遷就我。就是因為我夠專注，並勇敢地踏上求生的道路，令我能表現冷靜。我很有信心可以戰勝疾病，其間我沒感到太悲傷，也不太憂慮死亡，我只知道好好享受每一天。我認為自己當時已經歷一般人在面對難關時那種獨特的思想轉移。

黃　所有人，包括醫生，也認為你能完全康復是個奇蹟。你現在是過第二次人生了，你對此有何感受？

B

我不會說這是奇蹟，反覺得是我意志集中、對生存有承諾綜合起來的結果。或許有一點點運氣成分，因為有些生存機會高的病人最終去世，但有些已沒生存希望的病人則能存活。我也不知如何去量化這些過程，而癌症仍然是科學界的一個謎，很多問題也未得到解答。況且現今醫療其實也不算十分先進，只能說是基本吧。

黃 歷經這次劫難，你的創作風格有沒有改變？

B

這個病改變了我的所有方面：我待人接物的態度、對人生的態度，有正面有負面的影響。它使我變得支離破碎，我的思維也大受打擊，花在康復的時間很長。而我的心靈也受到很大的創傷。因為很害怕病會復發，所以我很難感受到快樂。直到如今也被這種恐懼籠罩。

在創作方面，這個病教曉我如何做個真誠的畫家，如何不被別人的意見影響創作。我已沒甚麼可失去了，在創作上我變得更敢於冒險，我充滿力量，更投入繪畫當中。在康復之後，我進行的首個項目就是 Hope and Glory，《希望與榮耀》1，為它我傾注一切資金、時間及精神；我把成敗也置諸腦後，我沒有任何恐懼了。這個病令我變得大無畏，讓我能抓緊機會立即去做。對藝術我也比以往放投更多精力。能

黃 《希望與榮耀》是一個非常大型的展覽，當中表現很多不同的層次。能否簡單談談你背後想與人溝通的信息是甚麼？

B 整個展覽是關於連接性的，內容包括理想主義、夢境、希望、愛情及探險。那是一個十分理想主義的項目。

黃 跟你患病的經歷有關嗎？

B

這個展覽跟我的病沒有直接關係，但某程度上它重新肯定了整個展覽的主題意念及我所做的事。展覽的主題有關美感與恐懼，人生有美的一面也有恐怖的一面，這兩方面同時定義我們的人生。從我的作品

421

中，你不知道你看到的動態是暴力的還是美妙的，但它就是已失去的動態，是已逝去的事。我就是想捕捉這一刻及這一個動態，你不清楚動態背後的原因，不知道發生了甚麼事，只見到表面的動態，展現的只有那一刻。就像我們生存及呼吸，每一個時刻都是美麗及圓滿的，但同時是絕對的悲慘，因為轉眼即逝，就如一齣悲劇。

最令我感興趣的是作品中對於存在的諷刺，即是美麗與恐怖同時存在，而《希望與榮耀》就是想帶出這個意思，從整個旅程，從一件又一件的作品中，你會體驗到美麗與恐怖的同在。由生到死，是一個又一個循環，人是由原子到塵土再回到原子。我們就是這樣的互相連着，因為彼此都有這種經歷。

黃　你有沒有宗教信仰？是否相信有神？

B　絕對沒有。當我說自己不信神，我便不會用「信仰」這個詞語。因為當你信奉一件事，你就會否定其他事，對其他的可能性置若罔聞。當你提到「宗教」時，我感到很不舒服，宗教抹煞人的精神靈性，因為它嘗試為精神靈性提供一道方程式，並以一個信仰系統把人類組織起來，這代表排斥其他信仰系統。例如你信奉基督教的神，你就選擇漠視其他宗教思想，這不是我們應做的事。相比之下，我是人類連結、人文精神靈性、探險、好奇心、同理心及關懷等的擁護者。我覺得宗教，或說任何制度也好，包括政府、企業，都是十分危險的東西。它鼓勵人盲目跟從規條、律例及既定的生活方式，讓人接觸不到人類存在的真理，對甚麼才是重要一無所知。信仰系統不能教你怎樣過人生，也不應要你捨棄那麼多重要的東西。

黃　我不是想跟你爭論或說服你佛教的世界，但你有沒有看過有關佛教哲學思想的書？

B　沒有看過。我看很多關於歷史的書，但對新聞或當代世界發生的事沒

黃　甚興趣。我愛看歷史書是因為從歷史中可以學到很多知識，我能自行理出現實世界的模樣。例如我從歷史書中可清楚了解何謂文明，及文明如何定義「進步」；我又明白在逆潮流中人類社會何去何從，對一切事物都因而有較透徹的了解。哲學類的書我則很少看。

B　我也覺得非常容易。我認為只需了解自己及關心自己世界如何運作。當你看通一切的結構及圍繞我們的制度時，只要你不過分執着，並了解世上所有事物，包括政治、政府、企業、金錢等都如鏡花水月，你仍能在社會上生存，享受由社會供應的一切。我覺得現在跟你的討論比以上所有都來得真實。

黃　簡單來說，就是認識人類及怎樣做一個好人、如何建立自己及了解個人的情緒、思維及感覺等，我覺得並不困難。

B　你時常發表作品，主要想表達的是否世界的兩個面向？

黃　一點點吧。我也有一部分作品是純粹為了滿足自己而做的，我感到樂在其中。把顏料加在畫布上具有治療的功能，單單把顏料移來移去就令人很快樂，我們小時候也玩過。我覺得小孩子是天生的藝術家，他們玩蠟筆，也會爬樹。雖然有左腦主導的人，也有右腦主導的人；有些人較有創意，有些人則較具邏輯思維，但每個小孩子也愛遊玩。我也沒有失去童真。

所以，在概念層面上，我可以向你解釋我繪畫或創作時心中的想法；但同一時間繪畫也是很好玩的。我一繪畫就變回一個小孩子，用顏色及形狀四處塗鴉，我覺得是有治療作用的童年過程。我覺得不能太看重一個畫家所做的，也不能對其訴諸過分的理性。

黃　好，我想再討論你作品中概念的部分，你的作品都展現了兩個面向，那你的心情及思維是否時常處於兩者之間？

Simon Birch　對話

B：不是的。我的情緒時常波動，有時快樂有時不快樂，但我會選擇快樂過活。每天醒來我如果太累便會不開心，但我會刻意提醒自己是多麼幸運：我能夠活着、能夠追尋所喜愛的、能居於一個相對自由、無壓力及舒適的社會、能獲取資訊、能有多餘時間及精力為他人作出貢獻，我覺得已是一種優待。

黃：在人生的不同階段，你有沒有為自己定下計劃？

B：我沒有為自己定下太多計劃，因為我的人生恆常轉變。我的性格喜歡即興，隨遇而安，但當然在工作上也有相當程度的計劃。像腦裏有一個意念，準備在一年內完成一個展覽，我就必須有計劃、策略及時間表等。不過，對於我自己，我只想繼續做我的藝術創作。我並不是要成為偉大的藝術家或名人，或去征服世界、賺很多錢，我只想做藝術創作。其中沒有計劃，只是隨心而為，由它自然發生。有時意念跑出來，有些我有跟進的會有結果，有些是太困難，有些則是把原本的想法改變過來。一切都是自然發生的，我不會向自己施加太大壓力。

黃：如果問你「下一步是甚麼」，你第一時間聯想到甚麼？

B：我的「下一步」是完成眼前這幅畫，然後到明天一覺醒來，又去開始另一幅畫，周而復始。當然我也有一些日常事務要處理，例如員工的安排、展覽會的籌備，這些有關行政及其細節的事都需要你關注及管理。但要知我的「下一步是甚麼」，最好明天才問我，到時再告訴你。

黃：從你於作品中與人溝通、與人分享，你認為自己與整個世界的連結是否夠緊密？我那麼直接的問你，請不要覺得被冒犯。

B：我不覺得被冒犯。首先，我是否覺得自己與整個世界有連結？

黃：是，因為你的作品很純粹，只集中人的胴體，你從中反映出你所有情感及信息。

我認為不是信息，只可算是一種表達吧。每幅畫都是我把內心想法呈現在畫布上，是很個人及私密的。我不是要去說服任何人，也不期望他們明白畫作背後的意思，因為有時它們未必有特別意思。那些作品都是我的自畫像，而並不是對社會、對人類狀況的評論。只是剛巧我是一個人，而作品是由我創作的，你從中可知道我如何審視自己的人生，或參透人生為何。當中有這二元性存在。

黃 從我的觀察中，你是一個十分集中的人。

B 是的，我愛上自己所做的，甚至到了強迫的地步。我喜歡把顏料推來推去，就是這麼簡單。我容許自己自由做想做的事，而繪畫使我有收入能交租、能購買顏料，而且兩餐不缺，我的基本需要已滿足了，所以是非常奢侈的事。唯一美中不足是並非所有人都與我一樣，我希望所有人都可以達到這個水平。

其實是很簡單的一件事。很多人生活得不快樂，是因為他們受別人的影響，要假裝或變成別人眼中的另一類人，但其實都不是他自己，是說謊言吧。那不是一個悲劇嗎？我們的人生就是循着那些預先設定的軌跡前進，或跟着我們自以為應走的路而行，但這些都不能令我們快樂。我本身非常幸運，所追尋的能夠養活自己，我認為所有人都應該如此。只是現實是殘酷的，當中有很多反對你、困擾你、誤導你的事物，所以十分難以達到。

黃 從你展覽當中，你的表達方式變得越來越抽象，對嗎？

B 我非常喜歡抽象的概念。我很享受可以用顏色塗鴉，因為這是一個直覺的過程。每當我有一個草稿或畫作大綱時，它就好像有了自己的生命，繪畫的過程就自然起動了。當中沒涉及太多策略，我在這裏加點藍色，在那裏加點紅色，然後就覺得很好了。若我不滿意，我可以推走紅色顏料，再加點橙色，直到自己滿意為止。這個較為精神靈性的

Simon Birch 對話

直覺過程，並不是數學或邏輯可以解釋得到，我只是直接去畫，畫作就自然完成了。我甚至不嘗試去了解它，因為我不想拿走那種魔法。

B：我喜歡它保留少許神秘感，以至不知道我是如何把它畫出來，我又是為何要畫這幅畫。我肯定心理學家們可以為我解構整件事，解釋我顏色運用的理據，但我就是沒有興趣，也沒有需要知道，只想享受創作。

黃：早些年，我看到你的作品漸趨暴力，有時會出現很多血。

B：我是人，仍是一頭動物。由人文性及靈性的世界觀來看，我是一頭猿猴，所以我也有慾望，也有動物與生俱來的某些需求。因為我的過去，我有暴力的傾向，無論如何嘗試關心人，有同理心，也不能完全改變我的性格，而這些特質也反映在作品當中。我們之前談過很多有關人生的事，當中有正面的東西，但實際上我也知道自己不能時常保持那麼正面。我也有暴力、發怒、無知及愚蠢的時候。我已很努力擺脫這些缺點，因為它們不會對我有好處，而這些年來，我已嘗試去掉這些我少年時認為非常重要的動物性本能。那時我認為作為一個年輕男人必須強壯、暴烈、有野心及堅毅，而這些想法仍在我的思想中，所以也會在作品中流露出來。其實作品表現的並非全部都是和平、愛及和諧，也有憤怒、沮喪及暴力混集其中。

黃：現在再看你的作品已沒有這種感覺了。

B：我喜歡不斷改變，不想重複做同一件事。而世上不少藝術家則在找到他們認為成功的風格後，就持續依此風格做下去。我非常欣賞如何查得·普林斯（Richard Prince）[2]等藝術家，每年都會為作品加入一些變化，像他的作品便常常有一百八十度的改變。我就是想成為這類藝術家。

黃：我拍攝很多照片，很多時我會留下複製的最後一版作為個人收藏。你的畫作中有很多你的個人情感，甚至你的人生。要你跟人分享或由他

2 居於紐約市的美國畫家、攝影師。一九四九年出生。一九七五年開始以借用照片作二次創作。其中《Untitled（Cowboy）》在拍賣會以一百萬美元賣出。

黃：人擁有你的作品時，你會有何感受？

B：老實說，當畫作完成了，我對它便沒有太多的感情，因為當我重看自己的舊作，我只看到失敗，我根本不想再見到它們。我想可以畫得更好，所以我最滿意的畫作是我現在正在繪畫的那一幅，它比我以往的所有作品都優秀。我覺得它是全新的，我有付出過努力，也見到自己的前進。一般來說，我也有喜歡的畫作，它們可以留在我腦海幾個月，但最終我都發現當中的失敗之處，我想只是時間的問題吧。

黃：你覺得可以畫得更好？

B：世上永遠沒有完美的畫。有時我到訪別人的家，我不想多看一眼掛在牆上自己的作品。我覺得不好意思，很想換一幅更好的畫給他們；但他們就是喜愛那幅畫，他們抓住它，從中也獲得一些東西，所以我唯有尊重他們。不過我在重看自己的舊作時真的感到不適，因為我找到了當中的錯處和失敗的地方，我對他沒有興趣。作為一個畫家，今日的我已不同於昨日的我，舊的已經走了，我對當下有興趣，所以我很希望可以在畫作中抓緊當下那稍縱即逝的一刻。

黃：所以你作品中的動態其實是在表達一種當下及逝去的複雜感覺。

B：我想這可能也可解釋為何作品只有人體而沒有風景。因為風景看上去可以是不變，但人類是不斷在變的，所以我想在畫作中保留那一刻。或許心理學家們會説我是想到永生所以想抓住這些意念，以及人類永恆的表達方式，但我較傾向是想當下、這時刻、這物件，這些都不能夠捉住的，我感到很有趣。

黃：在佛教哲理中，「當下」是個很大的題目呢。

B：我是否無意中成了個佛教徒？

428

蔣華＋李德庚

又一山人

（蔣華）
二零一一年二月十八日
電郵
@ 中國北京／中國香港

（李德庚）
二零一一年二月二十三日
電郵
@ 中國北京／中國香港

蔣華

設計師、策展人、中央美院執教，成立 OMD，專注設計研究與藝術實踐。

國際平面設計聯盟（AGI）會員，並擁有博士學位。

他是《社會能量》、寧波國際設計雙年展、《Post_》、《Nopaper》、《Typoster100》、《在中國設計》、《批判性平面設計》、《美術字計劃》的策展人。

李德庚

OMD 創建人之一。

主編《歐洲設計現在時》系列叢書與《今日交流設計》系列叢書。

任教於清華大學美術學院，並同時擔任《設計管理》雜誌、《Frane》和《Mark》中文版的藝術總監及北京今日美術館設計館的學術總監。

《社會能量》、《在中國設計》、《設計的立場》及「首屆北京國際設計三年展」的策展人。

蔣華＋李德庚　對話

1
由清華大學美術學院和中央美術學院的學者李德庚、蔣華及海軍，在北京今日美術館策展的設計展覽。參展設計單位包括又一山人、呂永中等。

黃　為甚麼你們會投身創意教育界？

蔣　設計，是從個人觀察世界所觸發的一系列旅程；是一種生活的體驗方式；是一種探討社會、政治、愛情、食物，甚至設計本身的一種方式。基於日常勞作，介入日常生活，設計由此成為一種日常的實踐形式。對我而言，設計一直是廣義的。言說與聆聽——正是另一種設計。

黃　很有同感。創作過程是一個探索。對面前人、物、事的探索，也是自身的探索。

李　我心中所想只是better（更好），因為即使你以為的best（最好）其實也最多只是better而已。任何人想像的烏托邦也不會是完美的，一定有可以繼續better的地方。因為只要人有思想，就會有改變現實的慾望，設計就能派上用場。我確實喜歡跟學生討論今天設計能做甚麼，而不喜歡拿出所謂的經典設計讓學生仿效。經典設計對我來說更像是個故事，或者傳說，你可以讀它，欣賞它，但回到你自己的生活，還是要放鬆，嘗試調動一切你能力所及的，可以調動的事物去實現你的某種better的認知。我希望學生能夠認識到對設計來說，工具是開放的，目標也是開放的，看你怎麼去理解，怎麼去組織。

《在中國設計》1 這個展覽（或者說研究項目）從一開始，我們就把它理解為一種狀態。如果咬文嚼字的話，我們是希望跟所謂的「中國設計」或者「為中國設計」區別開來。我們是站在一個文化的中立位置來看，而不希望把當下正在發生的當代中國語境下的自由探索強行地標籤化。其實我們這次作為參展人在工作，跟所有參展人的心態應該都是近似的，都在盡力在這個語境下作深呼吸。這個話題在目前沒有明確的學術成果，我只是相信在今天我們對這種狀態的參與和關注都是有價值的，這也是我們的態度。這個展覽結束後，我跟蔣華也沒有就這個話題繼續深入討論，也許他也有自己的看法。

黃

德庚，你的說法和精神狀態我當然理解。你心目中的更好可是相對的說法？或是一天我們來到烏托邦或是天國，就可停下來不用設計？

（一笑）

李

請回答我以下兩條問題：

這是你傳達給學生的精神所在嗎？

你們的設計探討項目《在中國設計》又是否在同一方向上？

任何一個教學項目，實際上都是一個批判性的日常實踐過程，就是設計本身。我們基於「批判性思考」與「實踐性研究」展開實驗。在一個個共同前進的旅程中，共同經歷的一切都將成為各自的人生體驗。每個個體的實踐等如社會能量的覺醒，正是從這個角度來說，教育是一種社會改革的方法，而設計將成為通向烏托邦的工具。這就是批判思考與獨立精神的意義。

「在中國設計」，顯然與「中國設計」不同，前者生動地描述了此時此地在中國的年輕人們進行創造性工作的時空場域。這是面向真實而生動的現實中國，所進行的無數創造性實踐。與日本的陰柔精緻不同，中國是一種剛性開張的大陸性文化。不但有極簡淡定、傳統智慧的精神文明滋養，而且也有開放鬆弛、不事雕琢的大國心態。我認為，這種「開放性」也將與設計自身的轉變有關。今天，設計必須與所有變種的知識領域相聯繫，這種「開放性」將是未來設計最重要的推動力。中國當代設計的支點，正在於錯綜混亂的、急速變化中的當代中國。這是一個充滿好奇、超現實的國度，人人進取，充滿慾望。經過三十年改革開放的積累，年輕一代的設計師們正興高采烈地期盼着更美好的未來。不同領域之間，不可思議地攪合在一起，並產生巨大的能量，或許證明了，古老而又充滿可能性的當代中國，也正日益成為一個全球設計師的實驗室？

珠寶

又一山人

二零一一年二月十八日
書信及電郵
@ 日本京都／中國香港

珠寶

原名佐野玉緒，字珠寶，日本神戶出生，十年花道學徒生涯後，進入了京都銀閣寺領導花道部，司職寺的禮儀花藝以及教授花道。二零零八年，佐野小姐在巴黎的銀閣寺展覽中主持花道工作坊，其後在法國、台灣以及香港進行了一系列國際花道交流。

在日本，佐野小姐亦參與銀閣寺以外的花藝活動。佐野小姐以寺悠長的傳統 ─ 禪為其花道風格，欣喜大自然的豐盛萬物。

二零零四年，佐野小姐擔任日本京都銀閣寺的首位花道負責人，開始在銀閣寺開設花道課程以及教授花道。

二零零八年，銀閣寺為紀念日、法建交一百五十周年，特別推出一項國際文化交流計劃。佐野小姐除擔任活動管理策劃外，其中也包括日後每年在法國的交流活動策劃管理。

二零一零年，佐野小姐擔任銀閣寺文化課程中心（前身是花道研習中心）負責人，司職策劃、管理以及執行國際文化交流計劃，該計劃其後伸延至香港與台灣。

二零一一年四月開始佐野小姐擔任中心負責人，為新成立的Ｄｏｊｉ協會負責策劃和管理禪道以及茶道、花道以及香道，傳承和研習由足利義政（一四三六至一四九零）主持的東山文化。

433

黃　你如何又為何走上和風派花道之路？

珠寶　我二十歲那年，父母便推薦我到和風花道學校進修。後來，我開始反問自己是否要以此為職業，最終決定認真鑽研花道。當我快三十歲的時候，我遇到一位年近七旬的恩師。他給了我很多重新認識花道真義的寶貴機會。

黃　這是否被你的童年經歷影響？

珠寶　我從小就已經非常喜愛繪畫，也喜愛欣賞藝術創作。我也是一個追夢者。而我相信我祖父和父親對藝術的鍾愛，對我的影響尤深。

黃　我知道你進入這一行已經二十年了，對嗎？對於長時間專注做同一門工藝，你從開始至今，對這門藝術的感覺、意義和情緒有何不同？

珠寶

簡介

我鑽研花道已有二十三年了，但是我可以告訴你，與恩師共處的那段日子，才是我真正的花道人生。

我花上一段時間，才悟出恩師想教導我的東西。他的本意並不是要教導我花道的風格技巧，而是要我從三十年人生的枷鎖中釋放出來。我很感謝恩師，令自己能夠跳出掙扎了三十年的框框。

我們活在人類社會，有很多機會利用到資訊，但同時，必須承認我們被資訊迷惑了。（這就是我當初未懂得真正花道的狀態。）

在花園裏

每天在花園裏工作，觀賞花兒的百態，從中我懂得了生與死，它們就在我身邊近距離存在。然後，我感應到花兒的強韌生命力，它們

的堅毅在於每逢適合的季節便綻放生命色彩。

四季

春去，夏至。夏末，秋來，繼而寒冬降臨。我們可以肯定的是，嚴寒的冬天過後，明媚的春天必會到來。

花兒盛放

花兒從不錯過盛放的季節。它們教會我，別讓機會溜走，亦要懂得獨立生活。這些就是我從花道中領悟到的道理。

活在大自然之中

當我領略到大自然的存在，必有其定理時，我打從心底湧出希望與勇氣。然後，我變得自在，腦海一片澄明，去欣賞萬事萬物的可能性。

我個人選擇不把自己定位為藝術家。我認為我像你一樣……同仁。

親愛する
Stanley Wong

三十 ×30
ご招待ありがとう
質問にお答えします

一、20才の頃
親のすすめで入門
30才
師匠との出会い
真実との
出会い

二、絵を描くことが
好きでした。
from H.K
—Aiko 山椿

畑で
（真物を知る前）

親愛する
Stanley Wong

三十 ×30
ご招待ありがとう
質問にお答えします

一、20才の頃
親のすすめで入門
30才
師匠との出会い
真実との
出会い

二、絵を描くことが
好きでした。

from H.K
—Aiko 山椿

畑で
草木を育て、観察
してみると、生と死が
とても身近にリアルな
ことになります。

四季
春が来たら夏
夏の次は秋
秋が終ると冬
冬・冬の向こうには
必ず暖い春が待って
いることを知ります

花は
季をまちがえること
なく咲きます

樹を逃さず
自立して生きる

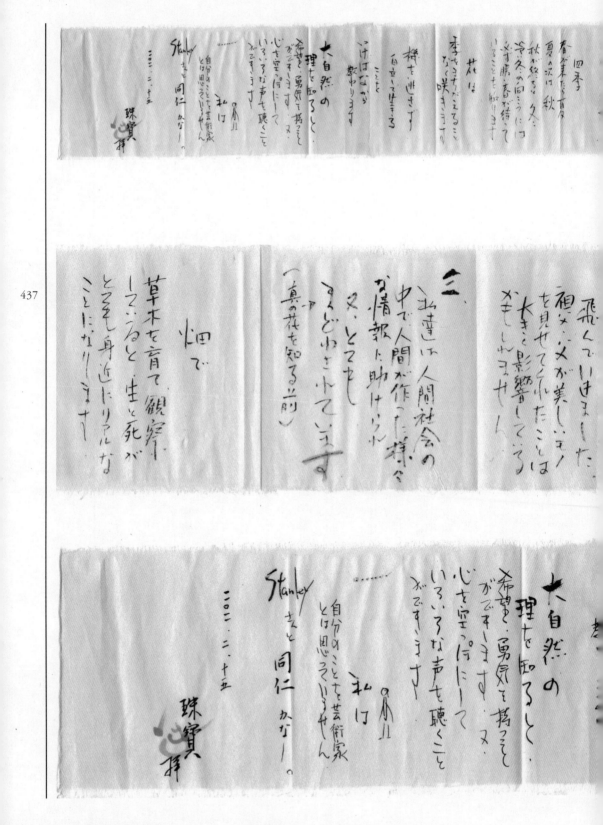

四季
春から夏、夏から秋、
秋が終わると冬、冬から春、
次の夏、冬の向こうには
必ず暖い春が待って
いることを知ります。

花は
李花らしさをとらえて
なく咲きますし

梅を出さず
百合って生きる
ことと

大自然の
理を知ります

けばなしながら
教わります

希望と勇気を持つこと
ができてきますし又、
心を空っぽにして
いろいろな声を聴くこと
ができてきます。

私は

自分のことをも芸術家
とは思っていません。

Stanley
まさと同仁 かな一。

二〇一二・二・十五

珠寶 拝

飛んでいきました。
祖メ・メが美しいメノ
を見せてくれたことは
大きと影響している
のしれません。

三、
私達は人間社会の
中で人間が作った様々
な情報に助けられ
又、とても
もどかしくて済す
（真の花を知る以前）

畑で
草木を育て、観察
していると、生と死が
とても身近にリアルな
ことになります。

二〇一二・二・十五

Stanley
まさと同仁 かな一。

珠寶 拝

大自然の
理を知ると、
希望・勇気を持って
ができてきます。又、
心を空っぽにして
いろいろな声を聴くこと
ができてきます。

私は

自分のことをも芸術家
とは思っていません。

Stanley
まさと同仁 かな一。

二〇一二・二・十五

珠寶 拝

後記

三十個對談

兩個展覽

兩個表演（龔志成深圳音樂會及珠寶香港花道示範）

五個演講

二十個導賞

過千個回應感想留言……

三年構想，兩年的活動，再用兩年編輯一書兩冊。

三十乘三十 what's next 也來到總結。

再一次多謝參與三十創作合展夥伴單位。

另多謝深圳華・美術館、香港太古 ArtisTree、藍藍的天、八萬四千溝通事務所全人、商務印書館、一行禪師、李焯芬教授、又一夫人及所有贊助機構及其他很多朋友一直努力配合這夢想實現。

每次導賞最後都會站在跟珠寶合作的《再生・花》前面這樣說：「這創作因日本天災關係，直至深圳首展十天前才完成；也好可能，我和珠寶這向天、地、人致意為目的之舉，在我三十年創作生涯中最深刻的一趟。與其說這是三十年來最後的一次習作，也應說這是我未來十年、三十年的第一個習作……一個深深體會的自我承諾和啟示；創作不為一己，以社會和眾生先行……」

關鍵是：正在做。

往前看，what's next... 不外乎堅持、熱情和決心。

創意跟人生一樣，也都是一個選擇。

能做、喜歡做、應做、需要做，這個我向大家再一次打開話題；

又一山人／二零一四